U0110728

大展好書　好書大展
品嚐好書　冠群可期

圍棋輕鬆學

20

圍棋棋力快速提高

——從業餘6段到專業棋手

馬自正　趙勇　編著

品冠文化出版社

前　言

　　圍棋的發展是逐漸演化的，古代圍棋在中國應算至清末座子制，在傳播到日本後應算到日本昭和時期，而由吳清源、木谷實掀起新佈局運動後，圍棋的發展進入現代圍棋階段。現代圍棋的存在時間雖短，但其內容卻得到了長足的發展，形成一個百花齊放的時代，有鮮明的棋風表現，如模樣攻防的武宮正樹，注重棋形的大竹英雄等。而圍棋的對局形式和內在元素也都發生了許多變化，如對局時間越來越短，黑棋貼還子數越來越多，白棋行棋步調越來越從容，圍棋研究日益透明化等。

　　當然，圍棋的本質並沒有變異，行棋的基本理念和判斷認知也具有一致性，只是在快棋盛行的當代，圍棋發展又步入一個更加豐富多彩的階段，佈局的套路、定石的革新、流行的力戰等都讓懷舊者似乎有點無所適從。業餘棋手除了能夠享受報刊、網絡帶來的巨大即時性圍棋訊息，還要從棋理上進行提升。專業棋手的思維如何變化？李昌鎬的圍棋讓中國棋手集體奮發，古力與李世石的碰撞又讓人感到圍棋的新天

地。

在此，本冊希望透過由現代圍棋發端而產生的大量經典實例，幫助業餘棋手能夠從以下四個方面取得長足進步，跨入專業棋手領域，並展開對圍棋文化的體系化思考。

（1）核心計算力

其實，計算力是業餘棋手在任何時候都必須提升的核心。只是在當代圍棋領域，這點特別突出。提高棋手勝率的先決條件就是計算的速度、深度和全局視野，這三點並列集成才能讓棋手有足夠的保障爭取勝利。現代圍棋的七八個小時對局已經是相當長的慢棋比賽了。在當代平均三小時左右的對局時間裏，對計算力的要求更高，而且對局時雙方的對抗程度也在加劇。沒有更強的計算力，就失去更多的勝機。

（2）整體價值觀

價值觀是業餘棋手通向專業領域的一大難關，基本的形勢判斷還不足以支撐棋手去打開更加有利的局面。由於棋手們在平時對圍棋的研究和新手新型的快速傳播，大家的訊息量和基本功都處於一段對等狀態，而在對局中，一手棋與當前形勢的緊密程度、整體戰略方針的向背、全盤子力的配置等方面息息相關。唯有透過大量典型案例的分析和深入學習，才能提高棋手對行棋流向的理解。

（3）制勝的策略

在業餘棋手成長的過程中，需要不斷錘煉對局的招法，摒棄一些俗手、隨手等不良習慣，在序盤、中盤和終盤的各個階段將計算力、形勢判斷、價值觀等技能融匯，擁有眾多的制勝謀略，讓自己的棋力在對局中真正得到流暢的表現。

（4）文化的修養

正所謂能力越大，責任越大，在棋力提高的同時，棋手對圍棋的文化修養、普及傳播和未知領域的探索就負有更大的責任。棋力的增強不僅僅是發揮棋手個人原有的風格，也更需要研究名手的心得充實自己以開拓思路。同時，思想境界的提升是無限的，擁有更豐富的圍棋文化、哲學理念、交流禮儀及海納百川的胸襟，是棋手成長中應當予以重視的部分。因為棋手們在圍棋比賽及交流活動中成為進入公眾視野的人物，言行舉止將代表個人自己、所在地區，乃至國家。

最後祝願廣大棋友德藝雙馨、享受快樂圍棋！

目　錄

第一篇
計算力「三保」

　　圍棋的勝負在於棋手的經營，再好的策略、方案都需要精打細算才能走向終點，成為專業棋手。如何駕馭棋局局部與整體的計算關係是一切勝負的基礎。專業棋手不僅要把自己的意圖轉化為現實，還要洞察對手的意圖並做出防範。就現代圍棋的計算力而言，本教室歸納為三個方面：

　　一是保持力量的核心。在於對棋盤上的死活計算深度和取捨的尺度。

　　二是保障對局的時間。計算應當迅速高效，目標明晰，判斷清楚。

　　三是保證行棋的品質。隨時保持全局性視野，將局部變化納入全盤整合中。

　　高度對抗的棋局，一個次序先後的關係、一目棋的差異甚至一手棋的價值大小都會讓棋局迅速偏離原軌道，在這種瞬息萬變的情況下，平時研究的棋感如何在對局時發揮指導性作用相當重要。

　　本篇透過大量專業棋手的經典案例，啟發大家通過自我有意識的訓練養成良好的計算習慣，及時調整對局狀態應對實戰。

第一章
保持力量：永遠的死活

例一　手筋顯威

選自第7屆「東洋證券杯」半決賽的對局。

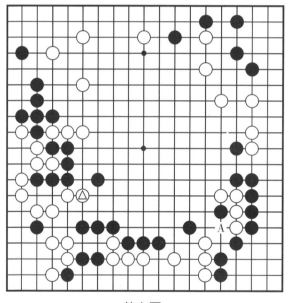

基本圖

基本圖

雙方的實空接近，右邊黑棋有A位斷白四子的利用，中腹一帶有成空的潛力。現在白△長出，既消黑勢，又瞄著黑棋聯絡上的薄處，確是要緊的一手，黑棋如何對付呢？

實戰進行圖1

黑❶頂，手筋！此著正符合「氣緊宜鼻頂」的棋諺。

1圖

黑❶如擋則嫌軟弱，白②乘機一尖，先手獲利，再4位

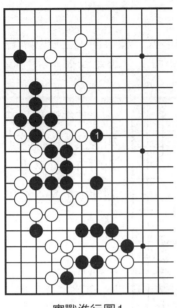

實戰進行圖1

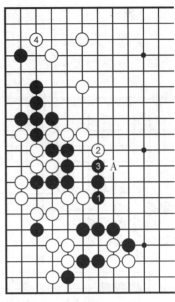

1圖

守角，上邊的白空陡增。

此外，黑❶如改為2位跳、A位尖，也是一種消極的防守。

實戰進行圖2

白①、③先手交換後，白⑤、⑦沖斷作戰，不甘示弱。

黑❽打、黑❿緊封是必然的下法，對此白方選擇了11位先打的定型。

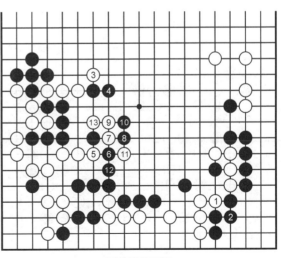

實戰進行圖2

2圖

上圖白⑪如於1位曲出，將形成一種轉換，至白⑤，白方後手吃黑六子，而黑方中腹變厚，且先手在握，可以滿足。

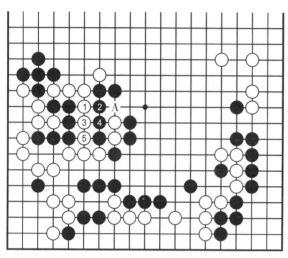

其中黑❷之著如誤於4位打吃，白方可A位長出，因征子不利，白可戰。

2圖

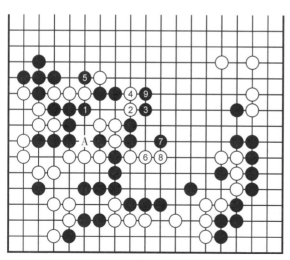

實戰進行圖3

黑❶擋住後，白方已不能5位接，因黑方可A位接，白方三子棋筋被吃。

白②、④扳出，然後再6位長，戰鬥愈演愈烈。

實戰進行圖3

3圖

黑❾如長又如何呢？白②必然，黑❸再壓時，白方可不應而於4位扳，大塊黑棋處於險境。黑❺、❼強行，白⑧打緊湊，以下形成征子，黑方大敗。

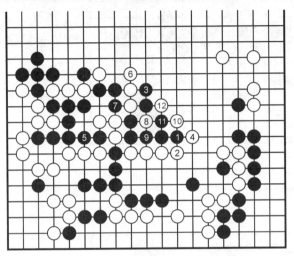

3圖

實戰進行圖4

白③虎時黑❹又乘機斷得白三子。而白方好不容易才爭到9位之斷。

黑❿點，又是手筋，白⑪只得沖，黑⓬打，白方連五顆殘子都吃不住。

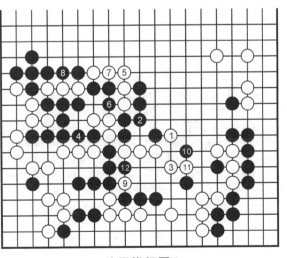

實戰進行圖4

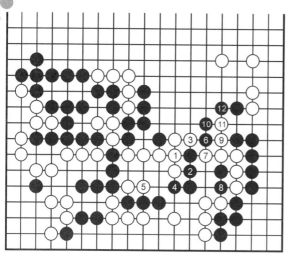

4圖

4圖

白⑪如於1位接，黑❷亦接，白③封後，黑❻的扳出成立。白⑦如斷，至黑⓬白數子反而被吃。所以白⑦之著只能於8位接，黑亦7位接上，黑白雙方孤棋對跑，顯然黑方大得便宜。

實戰進行圖5

這是經過一番混戰後形成的局面。白方在上方將黑封鎖，而黑把下邊白棋緊緊包圍，這塊白棋初看眼位充足，然而——黑❶飛再出手筋！這是黑方的一擊，白方很難應付，詳細解釋如下。

5圖

白①扳擴大眼

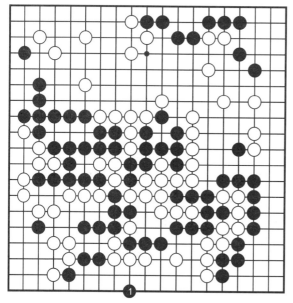

實戰進行圖5

位，黑❷、❹沖斷
正是時機。白⑤、
⑦只能先活一邊，
而黑❽立下後，乾
淨地擒獲了白方主
力，黑方大功告
成。

6圖

　　白①改為曲，
黑❷擋是一步不易
發覺的妙手。白③
立後黑❹再沖斷，
雙方進行至黑❿
擋。白方如不敢A
位撲劫，便只能後
手求活。黑方收穫
仍大。

7圖

　　白①尖方是活
棋的要點。黑❷跳
時、白③虎正好能
做成兩眼。而黑方
既把白地搜刮成三
目，又留有A位夾
的餘味，亦是勝
勢。本圖是雙方的

5圖

6圖

7圖

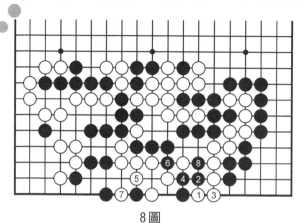

8圖

正解。

8圖

白⑤如改於1位頂，黑方有2位以下的巧手，結果吃住白數十子。

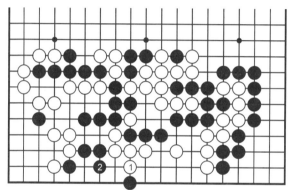

實戰進行圖6

實戰進行圖6

在讀秒聲中，白方未能走出7圖的正解，結果全軍覆滅。

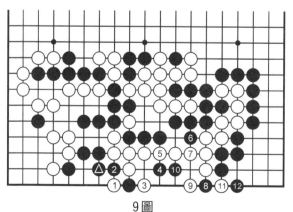

9圖

9圖

黑●立後，白大致1位外扳，結果走到黑10位破眼，白空內是個大眼，白死。

例二　冷面殺手

選自1995年韓國「移動通信杯」的對局。

基本圖

縱觀全局，黑方實利領先，右下角如全部成空，則白必敗無疑。白△碰是白方的勝負手，對此，黑如何對付呢？

基本圖

實戰進行圖1

黑❶下扳，黑❸長，黑先在外圍封住出路，靜觀白方活角。右邊白方的拆二薄弱，黑方尚有後續的攻擊手段。

1圖

對付白△的碰，黑方的應手頗多，黑❶便是最容易想到的。白②反扳是此型常用的手筋，黑❸不甘心讓白渡過，

實戰進行圖1

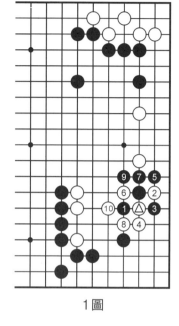

1圖

雙方進行到白⑩提子，由於外圍黑無法封鎖，白方可下。

2圖

黑❶如長，白②托角騰挪，至白⑫輕鬆地構成活形，黑方仍不滿。

實戰進行圖2

白①跳不妥，完全忽視了黑的強手。

3圖

白①於1位大跳才是做活的好點。黑❷點入，白③以下是常用手段，結果成為劫殺。白如劫勝，還有A位的跳出，如此白方尚可周旋。另外，白⑦之著如改於8位夾，經黑7位、白9位、黑12位，白方不妙。

實戰進行圖3

黑❶托，精妙！就像是一位「冷面殺手」出現在不引人

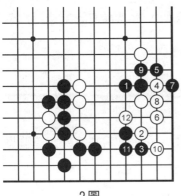

2圖

實戰進行圖2

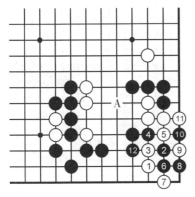

3圖

實戰進行圖3

注意的地方，白棋頓時處於
險境。

4圖

黑❶擋是普通的著法。
白②長後角部已經做活，黑
❸扳，白④擋緊湊，至白⑫
成「接不歸」之形。另外黑
❶如A位跳，白仍2位擋，

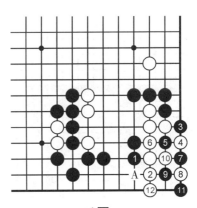

4圖

黑方外圍斷點太多,難以繼續攻擊,所以普通的招法對白構不成威脅。

實戰進行圖4

白①外扳,白方只能這樣反擊。

5圖

白①內扳是無用之著。黑❷退後,白③沖、白⑤擋雖是較好的防禦,但黑❻搶到角部之扳,再於8位封鎖,白⑨只能劫活,此劫黑輕,白方不利。

實戰進行圖4

5圖

實戰進行圖5

實戰進行圖5

黑❶長是預定的方案。白②接過於本分。

6圖

白①可於 1 位擋，黑❷斷，白③長出，以下的變化複雜。黑❽不敢於 A 位動手殺白，只能轉手攻擊右邊白拆二，此局面黑雖有利，但白還有一線生機。

實戰進行圖6

黑❶曲，黑❸尖，在此局部，黑方計算得滴水不漏，白方前景黯淡。

7圖

上圖的白⑥如改為 1 位擠，黑❷渡，白③再長，黑❹跳出後白兩面受攻，而角部仍歸黑有，白方不利。

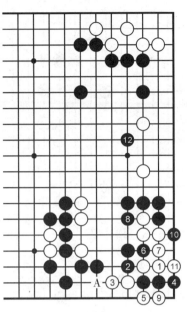

6圖

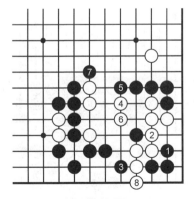

實戰進行圖6

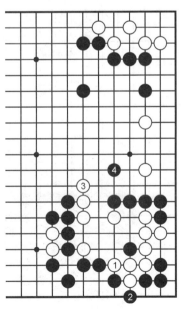

7圖

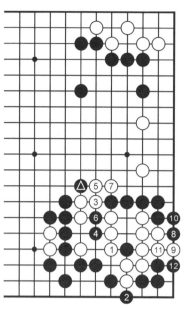

8圖

8圖

黑▲扳時，白如1位吃，黑❷渡，白③企圖做活時黑❹刺嚴厲，白⑤曲出形成對殺，結果黑快一氣勝出。

實戰進行圖7

黑❺退後，白棋已絕望，白⑭斷，黑⓯沖後白方投子認負。

9圖

黑▲沖後，白①如接，黑❷再沖然後4位做眼，白大塊棋氣緊被殲。

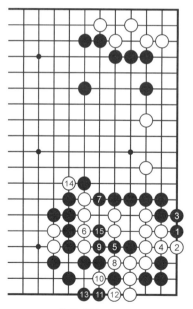

實戰進行圖7

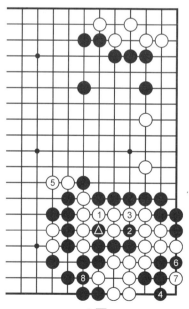

9圖

例三 命運在握

實戰進行圖1

實戰進行至此，雖然白在中腹一帶取得了不小的便宜，但右方一塊白棋還未成活，陷入困境。如何處理好這塊白棋，將決定著白方的命運。

實戰進行圖1

1圖

白①接消極。黑❷併，堅實。白只有在3位沖尋求做眼。黑❹虎，白⑤打吃雙方必然。白⑦至白⑬勉強做活，但不得不犧牲與黑❽至黑⓮的交換，結果白方大損。全盤黑方厚實無比，實空也領先於白棋，白不行。

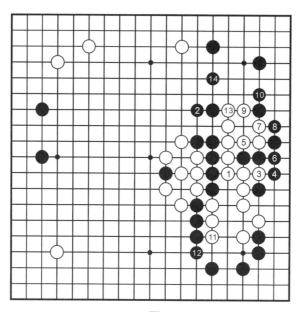

1圖

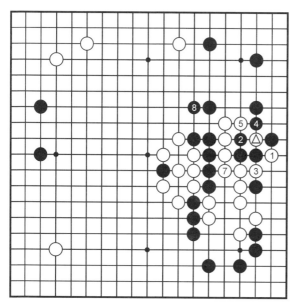

2圖

2圖

　　白①斷是求活的妙手。黑如2位沖吃，則白③打吃。黑❹提，白5位打吃後於7位接，這樣白成活棋。

　　黑方不如上圖厚實，白方完全可以滿意。

3圖

黑如於 2 位接，白③先手貼後於 5 位打吃。黑❻、❽沖斷，白⑨亦斷形成對殺。黑❿只有連回，白⑪順勢團。黑⓬只能極不情願地打吃後於14位拖回。

黑於 16 位退回，白⑰點好手，絲毫沒有怠懈。黑無奈地於 18 位接。白⑲跳出，黑中腹七子反成為孤棋，且右邊白方還留有活棋，黑方明顯失敗。

3圖

4圖

黑於 2 位打吃，正著。白③是連貫的好手，黑如於6位斷，則白⑦擠破眼。行至白⑮，黑差一氣被吃。

4圖

實戰進行圖2

黑❶只有在二路扳連回家。白②、④、⑥先手便宜後，再於8位接。黑❾併補必然。白⑩虎做活，黑方於11位連回，白佔取12位飛。這樣白妥善處理好了右方一塊，右上角黑還留有餘味，白明顯優勢。

實戰進行圖2

第二章
保障時間：明確的算路

例一　直線計算排除法

實戰進行圖1

在實戰過程中，攻防很快成為魚死網破之勢，其中的計算量很大。在較短時間內，如何能計算清楚呢？有棋友遇到這樣的場面，會有「太複雜了，放你一條生路，穩健點，別下崩了。」之類的退卻想法。對於已經到了直線式攻擊的時候，計算貌似繁瑣，但可以區分很多無謂的計算，比如本例。黑❶一子本手於1位長，實戰的下法將白棋逼入毫無退路的殺棋單行道。

實戰進行圖1

決定於1位扳頭的話，白⑮粘時，黑已經岌岌可危。以下至23位飛起是貫徹殺棋的必然著手，在計算上沒有多餘的分歧點可想。在實戰中，經常會遇到對手在狹小空間不經意的過分手，此時一定要抓住機會，嚴懲過分之著，可一舉確立優勢。即使在序盤階段，也不能手軟。

❾ = ❺　　⑩ = ②左一路
實戰進行圖2

實戰進行圖2

黑⓭沖斷後，雙方的⓯、⑯、⓱、⓳、㉓都是必然的，白棋只需計算白㉔斷的變化就可以了，這樣既節省時間，思路也清楚。一旦讓很多不可能出現的變化（比如黑㉓下 24 位等）佔據腦海，就會引發惰性算路和思路混亂，出現惡手。所以，要排除干擾，只對對手最強的應法進行周全的計算。

實戰進行圖3

黑❶逃出，白②補棋，以下的攻防驚險萬狀，但對職業棋手來說，這種縱深性的滴水不漏計算是基本功。因為沒有分支的干擾，計算應當清楚。難的是那種需要權衡方向、棄取的攻擊等計算。

實戰進行圖3

需要提醒的是：一定要警惕對手頑強的用心。對於黑❶，白棋如果計算粗心，就會瞬間崩盤。

1圖

白①輕率，中央雖然乾淨了，但卻因黑有反打延出一氣，使下邊的對殺結果出現反轉。

1圖

2圖

2圖

白①長，在補中央的同時確保黑不延氣，但這樣黑❷貼，白上下無法兼顧。

根據1圖、2圖的分析，白棋在分歧點上就必須計算到最佳補棋點，解決殺氣的問題，如實戰進行圖3中的白②，作為最佳答案放到棋盤上。

一般來說，職業棋手不下沒有把握的棋，但在危局之下，所謂的情急智生，就會使出最強手，沒準他已經計算好了不行，也要拿最具迷惑性的下法去碰運氣。所以，即使對手已經倒在地上，也不能鬆懈，稍微退縮就有可能使局面發生變化。

例二　反常操作

基本圖

對於白①以下的活角，黑❻、❽立即動手殺角令人驚愕。白⑨夾是預定的手筋，如果黑棋不能化解白⑨夾，黑棋殺角就是十足的盲動，對此黑棋究竟在計算什麼？計算的邏輯又是什麼呢？

基本圖

分析圖1

　　粗看過程中黑直接動手殺角較勉強，這樣白棋夾時黑只有1位立下。白棋進可以在2位斷（黑棋征子不利），退可以在角上二一路撲劫，似乎並無死活之憂。

　　但站在全局的立場仔細分析會發現，黑棋這種強硬

分析圖1

求戰的下法並不好對付。首先，白棋不肯在A位撲劫求活，因為全盤的劫材明顯不利，即使能夠活角，黑棋在別處連走兩手也足以挽回角上損失；再者白棋在白②斷，雖然局部黑棋征子不利，但白棋從上邊蔓延至中腹的一隊孤子一定要提防黑棋借攻擊進行引征。被形勢所迫，白②斷選擇了最狠的下法，希望把難題踢給黑棋：如果黑棋在中央引征較鬆，白棋可再在下邊補一手，黑棋兩手棋若吃不掉上邊白棋，白棋無疑成功；黑棋引征若下得很損，白棋可考慮在中央應劫。黑棋征掉白②一子，白棋仍有A位的劫活。

分析圖2

在形成基本圖的過程中，黑❻若不直接殺角，分析圖2中的黑❶先攻擊中央白棋，起到引征作用後，黑❺、❼再殺角，這樣白棋A位斷已不成立。白⑩開劫，黑⓯的尖頂很厲害，白棋如果跟著應下去，以後只好找A位的損劫了。這樣損幾手，即使活角也不便宜，黑棋仍是優勢。那為什麼黑棋不如此行事？應該是建立在兩個不確定因素上，一是劫爭過程的變數不可控，二是有更明確的取利之道。

分析圖2

實戰進行圖1

計算I：淨吃

黑❶立，白②斷，雙方必須。黑❸打，白④長，黑❺再打，白棋才猛然醒悟！但已經來不及了，以下已成一本道至黑㉗毫無變化。黑棋這樣的「活征」兇狠至極，直接命令性地將上邊白⊗九子生吞活剝！這才是黑棋不選擇分析圖1的根本所在。這種手段的計算是簡明、直線式的，但難在由於違反常規，是一種逆向思維，令人毫不設防。然而，計算這樣的行棋過程，卻還是要有對結果進一步判斷的分支性思考。因為白㉘收住下邊的白空，還有一個關鍵是如何收拾黑棋基於活征所餘下的殘子了。如果所得利益小於損失，那也不足以將此變化轉化為現實。

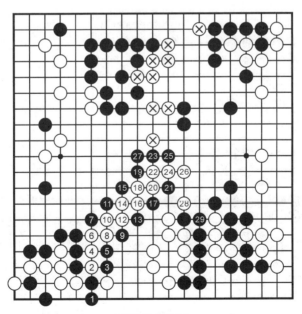

實戰進行圖1

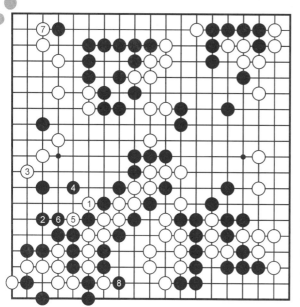

實戰進行圖2

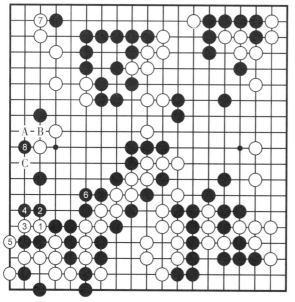

1圖

實戰進行圖2

計算2：餘利

儘管葬送上邊白⊗九子的結果大出白棋所料，但白棋自然圍成下邊也有相當的收穫。白①打，白③尖，白棋似乎還沒有輸。黑❻補後，白⑦擋是全局最大的官子。爭到這一點，黑棋在活征之前就已經預先判斷到。但真正支撐黑棋活征的決心還是黑❽打，這裏仍然還有棋！

1圖

白在1位斷，以下吃掉黑兩子角部已活，自然解消了下邊空中的手段。白⑦也是不能錯過的大場，但黑

❽托，白應手困難，白A則黑B，白C則黑A。黑棋的餘利計算基於角部的死活，在活征後回到原點。

實戰進行圖3

計算3：無憂劫

白①打是頑強的下法，黑棋不能在8位輕率地粘。黑❷、❹先手將外部定型，然後黑❻小尖才是重要次序，巧妙地將白①拼氣的預謀化解。白⑦阻渡無奈，黑❽再粘後形成黑棋的無憂劫。

實戰進行圖3

2圖

黑棋直接粘，則產生了白①打、白3點的好手。以下進行至白⑬，黑棋與白角殺棋差一氣。

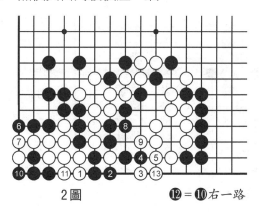

2圖　　　　⓬＝❿右一路

3圖

令白棋無奈的是，白不於A位先打而2位、4位直接付諸於手段並不能淨殺黑棋。白棋不做A、B的交換，黑❼就生出了撲劫。白⑥若在A位打，則黑於C位先手拔掉白④一子，再B位粘，同樣成劫。

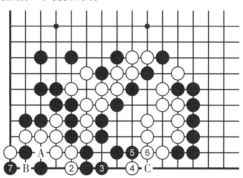

3圖

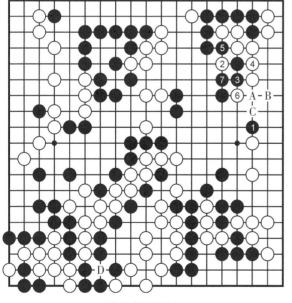

實戰進行圖4

實戰進行圖4

計算4：兩手利

黑❶碰尋劫，由於此劫白棋實在輸不起，白②到黑❼定型，白於D位消劫，最終等於白棋又在空中花費一手棋。黑A位斷，白B位打、黑C位接，黑在右邊取得兩手利，將白棋右邊壓扁，黑棋已勝定。

4圖

　　白棋若在右上角繼續應劫，黑❷提劫，白③接，黑可不用收白氣，黑❹打。白⑤提，黑❻托，白棋右邊劫材甚多。黑棋逼迫白棋在A位粘，然後B位貼，黑棋呈打劫做眼，白棋仍不行。

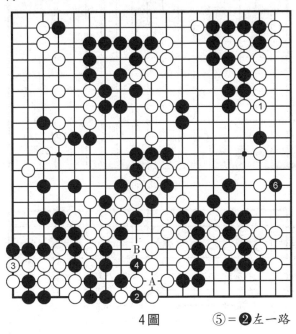

4圖　　　　⑤＝❷左一路

例三　次序安排

實戰進行圖1

　　實戰進行至49位止，白㉖、㊷兩子陷入困境，白如何尋找出路呢？

1圖

　　白如簡單從1位打出，黑❷長，白③再打吃，黑❹長，黑A、B兩點成見合，白顯然不能考慮。

實戰進行圖1

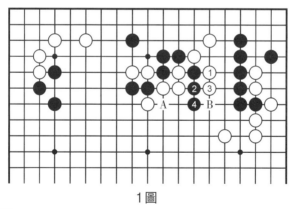

1圖

2圖

　　白1位透點是巧手。黑如在2位曲，白③拖回，黑❹擠吃後於6位拐，白7位夾先手。黑方只有自補一手，白於9位夾吃一子，白順利連回被困兩子。且上邊和右上方黑未活淨，白還有A、B的手段，黑不能採納。

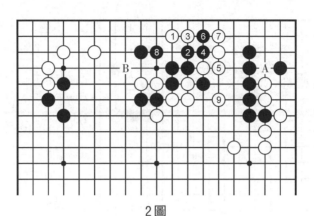

2圖

3圖

白1位點時，黑如於2位單退，則白③虎，黑❹尖，白⑤打吃。黑❻只有靠出，白於7位提兩子，黑崩潰。

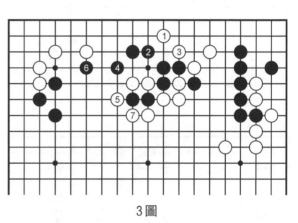

3圖

4圖

黑方如於1位長，則白2位接，黑只有3位長，白4位跳，黑上方數子被吃。

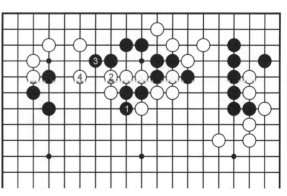

4圖

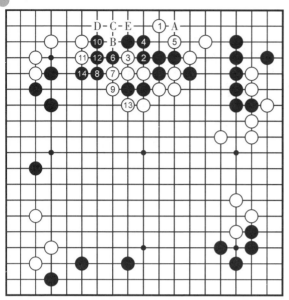

5圖

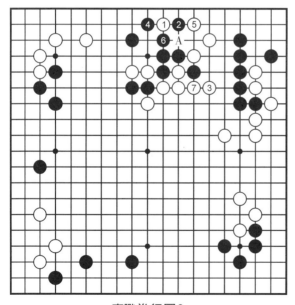

實戰進行圖2

5圖

黑2位貼企圖搶個先手後，於A位靠下，白③採用笨擠俗筋的手法，黑只能於4位接，白5位虎連回。黑❻、❽打吃後於10位虎，白⑪長先手。黑只有在12位接，白⑬提兩子，白全盤放光芒，黑不能成立。黑❻如於12位飛出，則經過白⑨、黑❿、白⑬，黑也不行。因此後還有C位的手段，黑如D位擋，則白B、黑❻，白E，黑被吃。

實戰進行圖2

黑方在2位靠，白③是連貫的好手。黑❹夾，白⑤尖先手，然後於

7位接吃一子。這樣白不僅連回兩子，還在外面築起一道厚
壁。

6圖

白③如1位挖，黑❷打，白③成劫爭。黑❹提劫，白較
重，不可行。

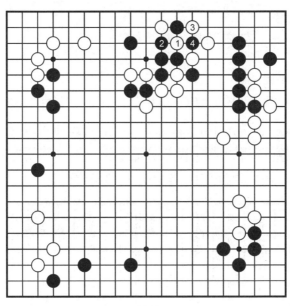

6圖

第三章
保證品質：寬闊的視野

例一 左右逢源

基本圖

本局行至白㊷壓時，黑搶佔左邊大場，當44位扳時，黑㊺反扳。如此白棋面臨的課題是如何緊緊抓住上方和右方一帶黑棋的弱點，讓黑棋為脫先付出代價，以補償左邊大場的損失。在計算過程中，對黑形的破壞至關重要。

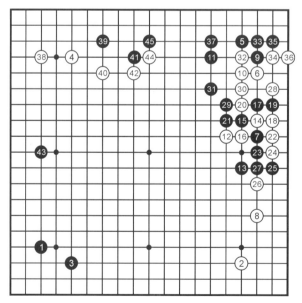

基本圖

實戰進行圖1

白①連扳是漂亮的手筋，也是對黑棋最強的攻擊。黑❷打，黑❹粘，給白棋擺出一道難題。初看黑征子有利，白如何吃掉黑❷一子呢？如果白於6位刺則是俗手，黑5位粘，而且刺了也難以制住黑❷一子。敵之要點即是我之要點，白更進一步於5位挖，是絕妙的一手。由於有了白⑤、黑❻的交換，白⑦打得以成立。更妙的是白⑤還為今後右邊的處理打下埋伏。

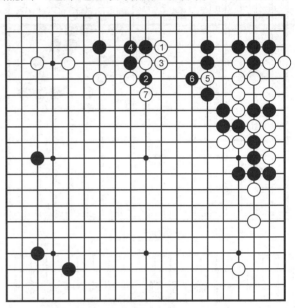

實戰進行圖1

1圖

黑如果要跑出一子，白④一打，黑頓時崩潰。由此可以看出，白當初連扳計算之精確。

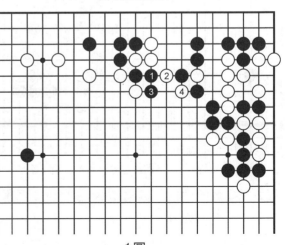

1圖

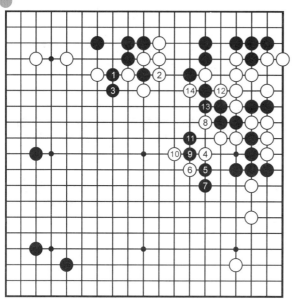

實戰進行圖2

實戰進行圖2

黑❶、❸打出是企圖整體攻擊白棋。對此，白以攻代守，於4位尖出威脅右邊黑五子。白⑧虎，再次活用白挖的一子。當黑❾斷時，白⑩先打重，然後12、14位兩打是緊俏的手筋。

2圖

黑如果提吃，則白②反打，黑粘，白再於4位貼死黑兩子，黑大損。

實戰進行圖3

黑只有於1位打，白②反打後順調於4位成功吃住黑兩子。以下黑棋

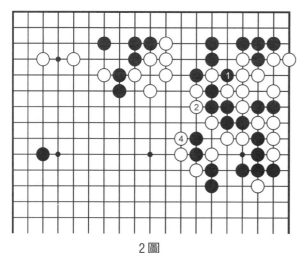

2圖

欲纏繞白棋，白果斷於22位扳死黑❸一子，積蓄力量。上方白26位斷又是治孤好手，32位先手吃掉邊路黑三子做活後，於34位對右邊黑棋展開嚴厲的攻擊。

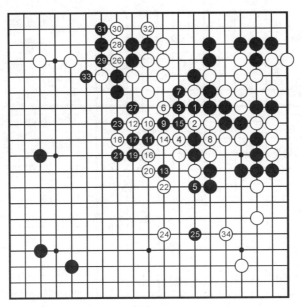

實戰進行圖3

例二　三方纏繞

基本圖

　　現在白●強行擋下，這正是黑決定勝負的好時機。縱觀全局，右下角黑地龐大，而白方沒有多少實地。所以白強行，以求在此尋找戰機。普通的話，白在 A 位貼，但黑 B、D 連扳，白難以承受。

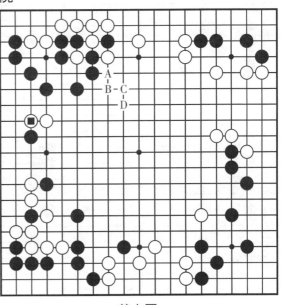

基本圖

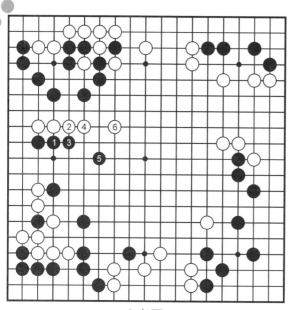

參考圖

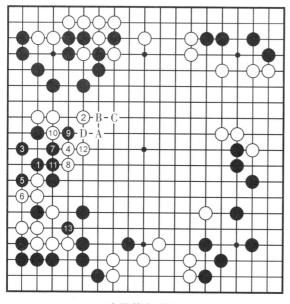

實戰進行圖1

參考圖

黑❶至白⑥是白的理想圖。如此上方黑棋逐漸變薄，黑❶以下幾子仍有不安定的因素。現在是勝負關鍵，誰在此時都會費心長考的。必須否定黑❶，另尋具有攻擊性的方案，將周圍的對白棋的局部手段綜合起來考慮。

實戰進行圖1

黑❶、❸是手筋，同時瞄著左下方的白棋進行纏繞攻擊。白④是為了防止黑A、白B、黑C的強攻。黑❺、❼堅決對白上下兩塊棋進行搜刮。白⑫是苦心的一手，如下D位黑仍13位破眼。白

⑫在D位氣緊，要
想使左下角逃出反
倒不利。但即使如
此，白局勢也難
受。

實戰進行圖2

白①至⑦一路
沖出，別無他法。
黑❽虎過，上下連
通便無後顧之憂。
現在黑全局自然變
厚，剩下的就是追
擊白棋。另外，黑
對下方的白棋也還
存有手段，白方並
沒有完全活淨。所
以，現在是形成黑
棋對白三方進行纏
繞攻擊的態勢。

實戰進行圖3

白①先處理一
塊，黑❷、白③都
是急所。白⑤點，
希望黑E位粘，白
再6位粘。黑❻識
破其意圖，白⑨

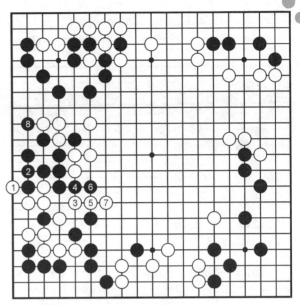

實戰進行圖2

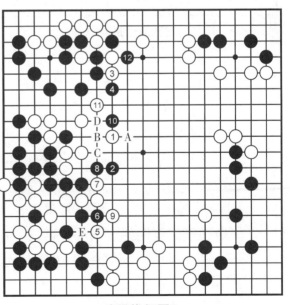

實戰進行圖3

時，黑❿脫先在上面靠是好著。白若A位應，黑B，白C，黑D，白露出破綻。白⑪反刺時黑⓬打是漂亮的手順。

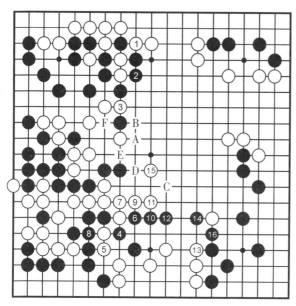

實戰進行圖4

實戰進行圖4

白①、③忙於處理上邊，已無暇顧及下邊。黑❹以下再發動對下邊白棋的攻勢。白⑬無奈，下邊逐漸也變得薄弱，此點若讓黑佔據，白將面臨死活問題。黑⓮又是手筋，白⑮如在16位進行抵抗，黑A，白B，黑C罩。以下白D，黑E吃，白F提，黑於15位把白棋全部吃住。所以白⑮只有補強中央，黑⓰割下一子明顯獲利。

實戰進行圖5

白①挖巧，不僅擴大了自身的眼位，而且還使黑外圍生出斷點可以利用。白⑤打吃時，黑❻不能在A位粘，否則白B長，黑❽，白於12位貼，黑就不能繼續纏繞攻擊了，所以黑❻從這邊再開始攻擊。黑❿挖，12位斷吃，白⑬不得已，假如C位提，黑將在13位吃。黑⓮妙，不但防止了白D位斷，同時又破白眼位。

實戰進行圖6

白①提當然，黑❷打逼白③粘。黑❹與白⑤交換是重要的次序，不然白A接黑就無法聯絡，白的實地大增。黑❻接，白⑦補強上方，但黑至20位把下邊白棋全殲。進程中白⑪若下在12位，黑B，白於20位做眼雖然能活，但棋形過於委屈，全局形勢又不利，所以採取了玉碎的下法。從基本圖開始，雙方一直短兵相接，黑對白棋的過分手窮追不捨，並著眼於全局化纏鬥，次序井然，輕重分明，讓白棋顧此失彼，最終以大龍被殺而告終。

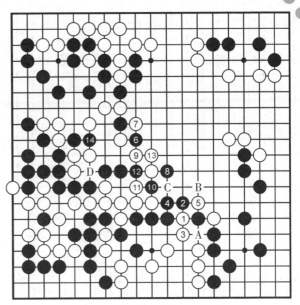

實戰進行圖5

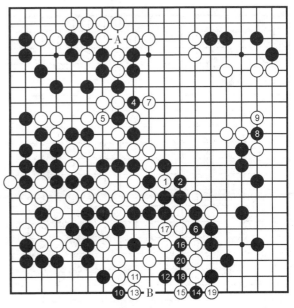

實戰進行圖6　　　③粘

基本圖

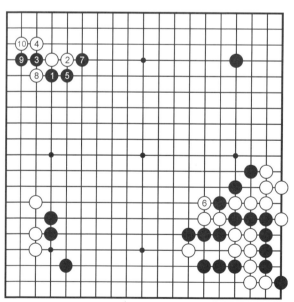

1圖

例三
引征之戰

選自 1995 年韓國「名人戰」決賽的對局。

基本圖

右下角是「妖刀」定石所下出的常型，黑方數子雖被吃，但有引征之利。而以前的結論是：在左上角是白棋處於星位的情況下，黑方稍不利。

1圖

黑❶靠是常用的引征手段，白②長冷靜。黑❸扳，白④仍可擋，黑❺壓，白⑥補淨征子。黑❼以下又還原成「小目高掛」定石，黑方並未獲利。

黑❶如改於7

位高掛，白⑥補，黑也無了不起的手段。

實戰進行圖1

黑❶壓，先不急於引征，而是在左下角進行試探性的接觸。

白④扳強硬，毫不退讓。

2圖

上圖的白④如1位長則嫌軟弱，黑❷以下沖斷試應手，白棋較為難。黑❽、❿連壓外勢厚壯，而白⑤如於6位粘，黑方又有A位之利。

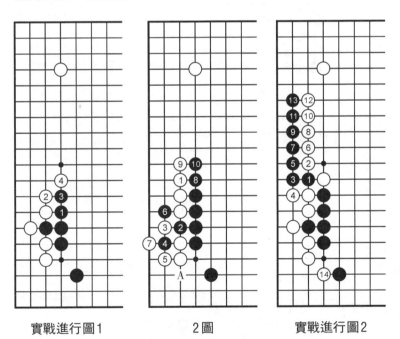

實戰進行圖1　　　　　2圖　　　　　實戰進行圖2

實戰進行圖2

黑❶斷是超越正常的下法，二路連爬一般被視為兵家大忌，而黑棋「明知故犯」顯然是別有心計。

3圖

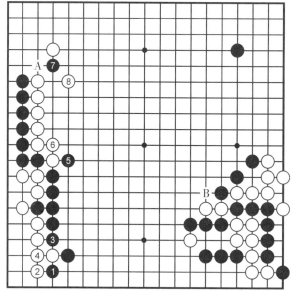

實戰進行圖3

3圖

上圖的白⑭如不補，黑❷、❹先手交換後，即可飛入殺角，至22位成為劫殺。而黑右下方劫材無數，白方崩潰。

實戰進行圖3

黑方先手交換幾手後於7位靠，這是絕妙的引征。白方如於A位擋，黑B即可征吃白方兩子棋筋。

可以這樣說，黑棋從左下角連壓開始就設計了一個宏偉的計畫，而黑❼正是該計畫的核心。白⑧是白方苦心的一手。

4圖

上圖的白⑧如補雖是本手，但白方有所不甘心。黑

❷退回，白棋被割裂，厚勢變孤棋出逃，損失之大是難以估算的。

另外，白①之著如下於４位等處，雖可暫解征子之危，但懷抱對方引征的炸彈，局勢更為不妙。

實戰進行圖4

黑❶退，白②擋，黑❸又來引征，黑棋連續不斷地進攻，著著擊在白棋的要害之處。

白方苦於不能５位連，白④勉強防守，黑❺沖，再次撕裂了白方的防線，黑方的引征已經收到了十分的效果。

白⑧壓出時，黑❾又是強手，黑棋步步緊逼，不給

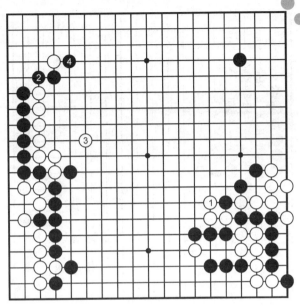

4圖

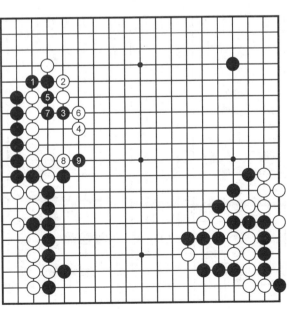

實戰進行圖4

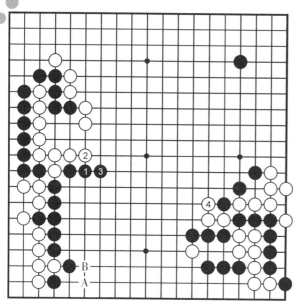

5圖

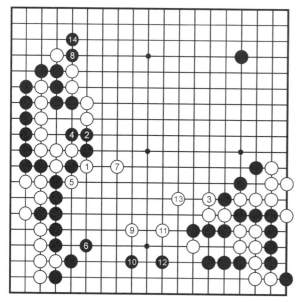

實戰進行圖5

對方喘息之機。

5圖

上圖的黑❾如退，應該說也是本手。但白④補乾淨征子後，反而把難題留給了黑方：下邊的空怎麼圍呢？

下邊白有A、B等處的利用，黑要圓滿地圍起空來，並非易事。

實戰進行圖5

白①打必然，黑❷頂又在引征，這回白只得補淨。黑❹順利連回，把白棋徹底分成兩塊。

重拳出擊後，黑❻以下又玩起了「太極拳」，穩健地定型，至黑⓮補強左上角後，從全局看，黑實地領先。

6圖

　　白③如改為1位擋也能防止征子，但黑❷爽快地跳出，黑❹接成為先手。這樣，從子效來看，白①、⑤如同單官，黑優勢更大。

　　本局黑方大膽地走出通常被認為稍虧的定石，而從左下角迂迴作戰，連續三次引征，取得了十二分的效果。

例四
三方照應

基本圖

　　白方下一步的目標顯然是要侵分右上角。首先來觀察周圍雙方的陣勢：

　　上邊的黑棋雖已活淨，但白方尚

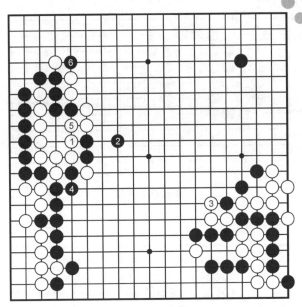

6圖

基本圖

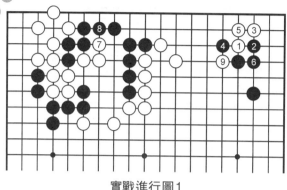

實戰進行圖1

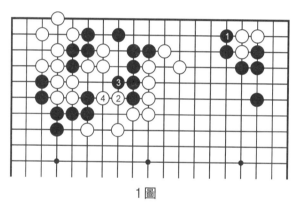

1圖

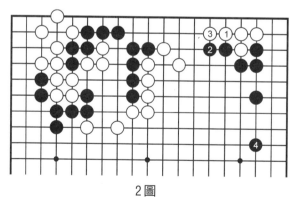

2圖

有可利用之處；下邊黑棋有A位被攻之憂；中腹的白棋較厚。

實戰進行圖1

白①托，白③扳是此形常用的侵分手段。由於白勢強盛，黑❹、❻採取穩健的應法，但白方不依不饒，利用上下的援兵，白⑨斷挑起事端。

1圖

上圖的白⑦沖「醉翁之意」不在黑四子。黑方如脫先，白②、④連根挖起，整塊黑棋做不活。

2圖

實戰進行圖1中的白⑨如於1位爬是死搬定石的俗手。黑❹拆二，兼顧右下黑棋，白方

失去戰機。

實戰進行圖2

黑❶擋時白②
長必然。此著如誤
於A位扳，被黑斷
便成了「大頭鬼」
形狀。

黑❸、❺打出
後形成了難解的局
面，白⑧先手尖
時，黑❾不於A位
斷是想對上邊黑棋
有所接應。

3圖

黑❼走1位多
壓一手雖對上邊有
幫助，但白⑥靠更
有力，還有白⑧的
點，至白⑫，黑棋
苦戰。

4圖

白Ⓐ靠時黑❶
只能擋角，白先手
便宜後再動手攻下
邊黑棋，黑棋危在
旦夕（黑❼如不補，白A位點）。

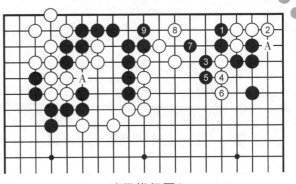

實戰進行圖2

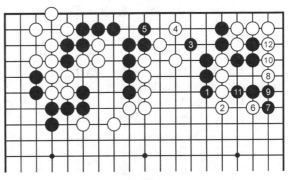

3圖

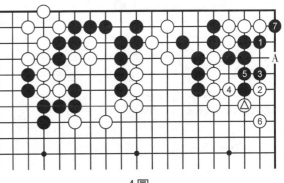

4圖

實戰進行圖3

白①曲厚實，白③以下瞄著下邊的黑棋，逼黑❿補活。至此，白方已掌握了主動權。白⑪又是妙手，黑⓮只能補。

5圖

上圖的黑⓮如貪殺，白②先沖次序好。白④再打時，黑❺如不甘心於A位劫殺，將全滅。

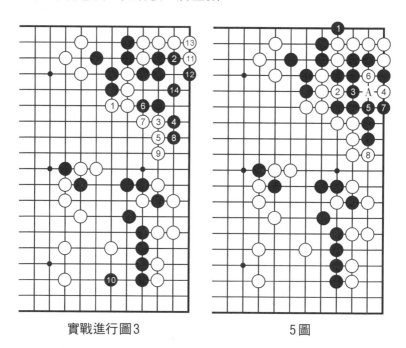

實戰進行圖3　　　　　　5圖

實戰進行圖4

白①立時已算清了變化，至黑⓬，白方先手雙活，大獲成功。

6圖

白⑦如於1位卡，黑❷接要緊，白③再打，成為劫爭，雙方均無把握。

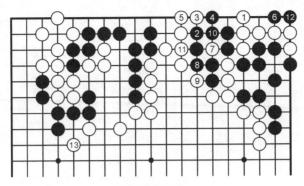

實戰進行圖4

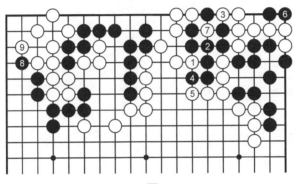

6圖

第二篇

價值觀提升「五化」

從業餘棋手和專業棋手的差距來講，除了計算的難度差異之外，對行棋價值的判斷差異也非常突出。

一手棋如果按照做題評分來講，有10分的點，有8分的點，也有5分及其以下的點。一手棋的價值大小也直接導致棋勢的好壞，無形之中的虧損比計算偏差所帶來的影響更難以彌補。

因此，如何提升對行棋價值的判斷是至關重要的環節，本教室總結為五個方面：

1. 是行棋效率化

棋子的效率體現在它對棋盤局勢的影響而不是簡單帶來的直觀收益。有時我們要在力量薄弱的區域行棋，即使存活的可能性不大，但就是因為這些棋子的存在而使得你有更多的劫材與對手打劫，或者使對手不得不用許多目棋去遏制或提掉它們，從而使對手棋子的效率降低進而相應提高了本方棋子的效率。

可以說，那些存活困難的棋子打亂了對方的陣腳，有助於其他棋子作用的發揮，影響了棋局的走勢和發展，所以說那些不能帶來直接目數收益的棋子也同樣發揮了效用，實現了價值。

2. 是取捨自如化

業餘棋手通常在判斷棋子的作用上走入誤區。例如對於已經失去發展價值的棋子依然不肯從輕處理，或者過於貪圖一舉打破實地的平衡等，從而被對手加以利用，導致全局被動。

除了計算的必要條件外，思維的拓展尤其重要，良好的心態加上對轉換利益的認知，可以讓棋手的境界得到顯著的提升，專業棋手的不拘一格正源於此。

3. 是急所第一化

相對於死活急所而言，佈局、中盤的爭所往往更令人迷惑。如何發現攻防急所，是圍棋戰術的一個重要課題，也是一個難題。

在局部與全局的攻防要點中，需要棋感、形勢判斷和選點的基本功加以整合，實踐時才可能施以妙手奪取勝利。

4. 是轉換隨時化

圍棋對抗程度越高，雙方由於氣合的對沖、劫爭的收束、纏鬥的定型等情況，出現互相破空、互相吃棋等小到一子、大到百目的地域轉換。個中的棋理判斷、技術水準如何掌握也是相當深奧的課題。

5. 是戰局焦點化

圍棋對弈是動態、充滿變數的過程，業餘棋手對於如何選擇主戰場、進退分寸、攻守時機等方面必須有更加清晰的認識，以避免出現脫離主戰場、緩手等偏離局勢重心的著法，使自己的戰略構思合理地實現，並強化勝負感。

第一章
行棋效率化

例一　輕重分明

基本圖

黑▲低位大飛恰當，是建立根基攻防兼備的一手。若在右方夾擊白四路一子，黑形很薄，不是能堂堂作戰的姿態。在如此廣闊的局面下，怎樣去思考？在何處著手呢？白棋偏向

基本圖

於左邊，若稍有鬆弛，有大局落後的擔心。對下邊白棋孤子的深入思考與如何處理，是當前的重點。

實戰進行圖

白①、③目的是想對左方黑實施攻擊，但著想太直接也凝重。從弈至黑❹來看，黑棋已安治，而白左下的空損失不小，白①、③也成為負擔。對白⑤，黑❻再靠斷，是黑的調

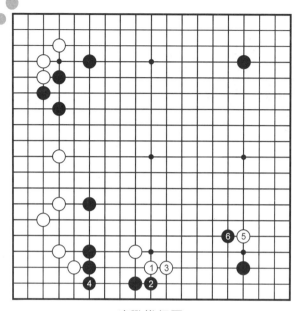

實戰進行圖

子。

可見當初白四路一子在完成序盤夾擊威脅的作用後，價值已經隨著黑二路飛變低，而重要的右下角掛成為佈局最大的一手。

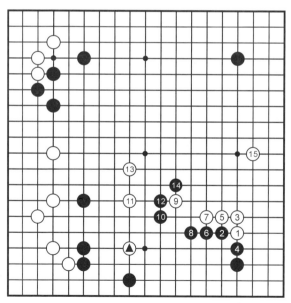

參考圖

參考圖

對於白①，黑❷靠，白③以下手法是貫徹看輕▲子思想的，因而，白棋向上邊開闊地域快速挺進。黑❿若大吃的話，白⑪、⑬往外跳出，也能取得十分的平衡，這是基於判斷棋子輕重的構思。

例二　妙手有方

基本圖

黑❸尖後，下邊白子處於被攻的狀態，白方應該如何治孤呢？值得注意的是右下方的一隊黑棋看上去很厚，其實棋形並不完美。

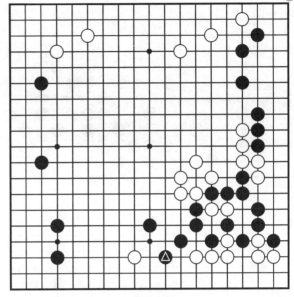

基本圖

實戰進行圖1

白①飛，好點。此著如於A位拆二，黑B位鎮一眼可見，白棋受壓。

白③托是第一步妙手，一般在有❸尖的情況下托不能成立，本局卻是例外。

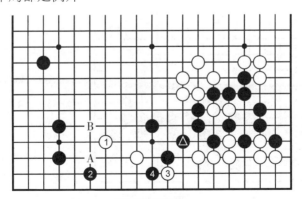

實戰進行圖1

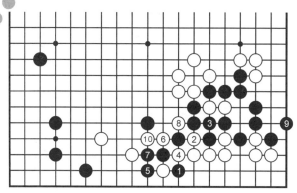

1圖

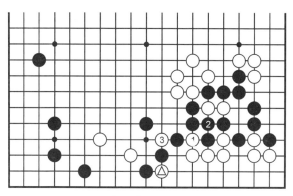

實戰進行圖2

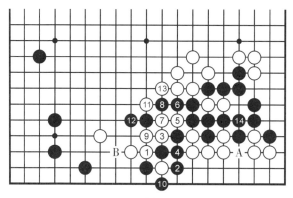

2圖

1圖

上圖的黑❹如1位扳不能成立。白④卡斷至白⑧提，黑❾只能將大棋補活，白⑩再沖，孤棋成外勢。

實戰進行圖2

白①打後白③卡，是第二步妙手。這步棋看似古怪，是一般棋手眼裏的盲點，其實與白△珠聯璧合，相映生輝。

2圖

白③於1位斷，是普通的著法，白③、⑤必然。黑❻乘勢沖出，至黑❿提，下邊黑棋已活。白⑪打，黑⓬可長出。白⑬雖然痛快，但黑⓮接後即產生了A位的沖斷，下邊還有B位

的靠，白棋不利。

實戰進行圖3

　　黑❶接是無奈
的一手。

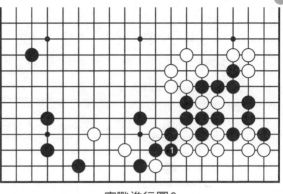

實戰進行圖3

3圖

　　黑❶如打吃，
白②打簡明（亦可
於4位打）。由於
白提劫後是連吃，
故黑方不敢輕易於
A位開劫，白方成
功。

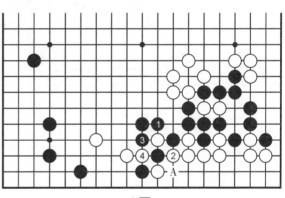

3圖

實戰進行圖4

　　白①再斷，情
況已與2圖大相徑
庭，這可以看出當
初白△卡之妙。白
⑤長出後，黑方已
不好應，黑❻、❽
是一種穩妥但嫌委
曲的下法。

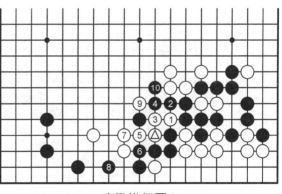

實戰進行圖4

4圖

上圖的黑❿如長出，白②、④是一種行棋的步調。黑❼雖是補活前的好次序（白⑧如於Ａ位吃，黑方沖斷後可活），但至白❿仍是白主動。

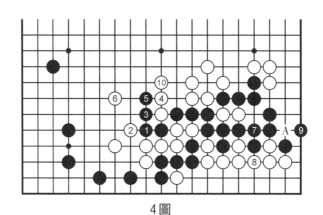

4圖

實戰進行圖5

白①、③先手便宜極大，白⑤再補，白方已佔上風。黑❻是一種勝負手，白⑦穩健。

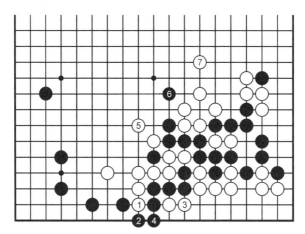

實戰進行圖5

5圖

白⑦如沖出，白方雖可獲得雄厚的外勢，但黑❿吃住白七子實利太大，白不滿。

實戰進行圖6

黑❶補後，白②轉到角部點，試應手，黑方如何應呢？

6圖

黑❶擋是黑方最想走的棋，白②尖頂是要點。黑❸只能退，白④挖後成為劫爭。而黑棋如退讓於A位接，白有B位擠的手段。C位之斷不是先手是黑方的痛苦之處。

黑❶如於D位接，因白方有1位退的餘味也不可取。

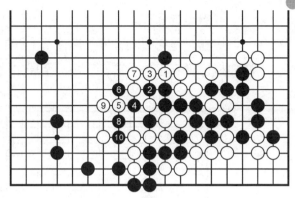

5圖

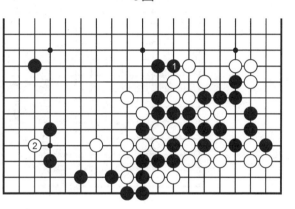

實戰進行圖6

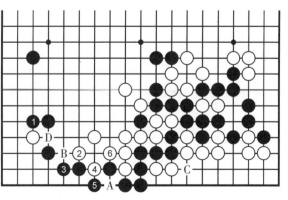

6圖

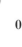

實戰進行圖7

黑❶跳是必要的次序，補住了上圖的缺陷。白④扳後中腹白棋已獲安定，至白⑥守角，全局白優。

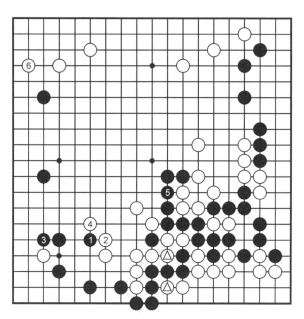

實戰進行圖7

第二章
取捨自如化

例一　導演還是龍套

基本圖

左邊的應接成白⬤壓的局面。對此，黑怎樣應對呢？由於棋子都緊貼接觸，黑的應手被限制了，除A和B以外都不可能。但之後又該如何規劃？

在平凡之處，需要提升的就是主導局面的意識。按

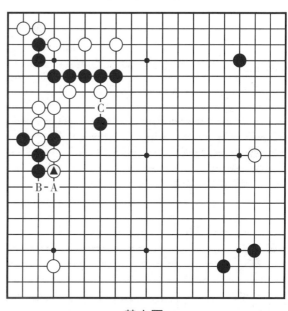

基本圖

常規的走法是跑龍套，但當導演的機會來時，就不能輕易放過，核心在於全盤價值取向。作為黑要留意的是，不要失去中央的主動權。白有C位頂出的狙擊，黑不能下緩手。

實戰進行圖

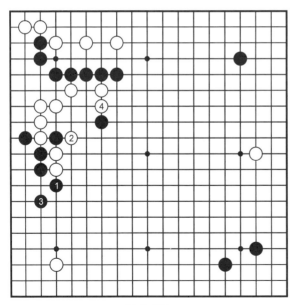

變化圖1

實戰進行圖

黑棋怕被白斷，黑❶長，黑❸為防白A，很難省略。到白⑧，在給了白行棋餘裕的同時，黑棋卻顯得很忙。龍套回報低，還不舒服，更遑論爭奪勝負了。

變化圖1

黑走1、3位的次序是無甚困難，但白④頂回，得到了中央的主動權，黑不好。黑❸走回就是不明棋子價值的一手，尤其是沒有抓住當前局面戰鬥的焦點。

變化圖2

黑❶掛，對白②，黑❸以下忍耐，9、11位利後，13位逃出，這是一種變化。但

還是被白下到了
14位，中央白加
強了。上方黑棋被
白棋追究，白局面
寬廣主動，黑仍然
無趣。

　　從以上兩個變
化圖可以看出，黑
棋扳之後如果不能
緊緊糾纏白棋的
話，對方的從容就
是己方被動的開
始。

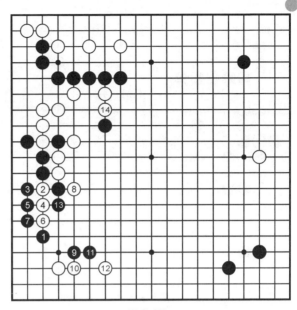

變化圖2

變化圖3

堅定一長

　　二子頭，黑❶
誰都想扳，白②抱
吃一手。對此，黑
❸大膽地長，這是
棋局走向生動的一
刻，富有序盤構
想。白當然會在A
位斷，黑準備對策
是很有必要的。但
在黑❸下了之後，
便有了B位的滾打

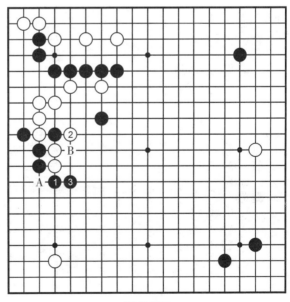

變化圖3

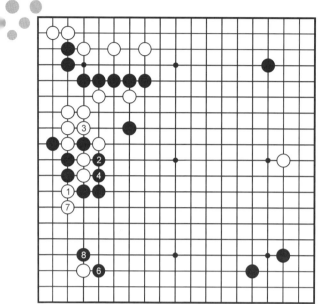

變化圖4　　　　　　　⑤粘

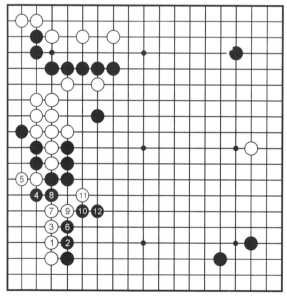

變化圖5

好處。如果不這麼下，就虛有其表了。

變化圖4

棋走在外圍更高明。

作為懸案的是白①的斷。首先，黑❷、❹愉快地滾打，然後是滋味深長的黑❻靠，這是治孤的要領。黑有各種利用的地方，白⑦補是本手。黑❽扳，控制住外面的話，是黑漂亮的構圖。

變化圖5

白⑦若於1位長，黑❷緊貼，這也是黑在外面充分的結果。有右下小目守角的背景，黑頓感棋勢開闊。白①在2位扳的話，被黑1位斷，白不

易收拾。誘白斷，是黑棋深度挖掘棋局潛在價值的飛躍性思路。

變化圖6

方向錯誤

同樣是技巧，但黑❶被白②一長，而後黑❸、白④，黑正好沒棋。黑❶在3位靠，白④長後，黑也成不了氣候。黑❶在2位靠，應體會本例黑棋棄子和棋子在外面運行的妙味。

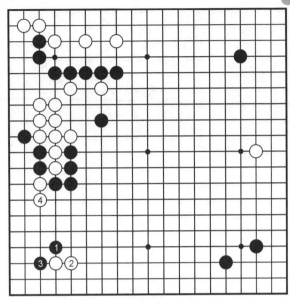

變化圖6

例二　使敵不甘

基本圖

目前黑❸大跳攻擊右上白棋。黑❸如於A位一間跳則感覺步子遲鈍，但也就給了白棋施展手段的空間。此時白棋如果被嚇到

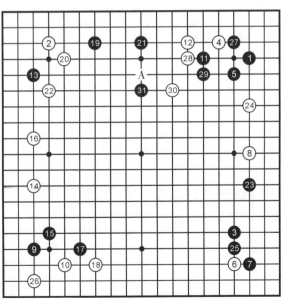

基本圖

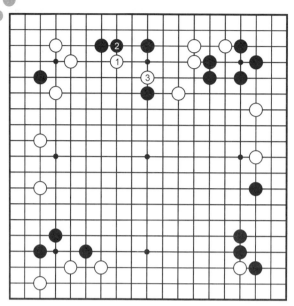

實戰進行圖1

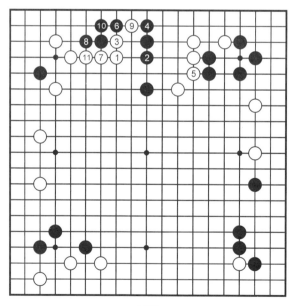

1圖

直接出頭，顯然有乏味、無謀之感。

實戰進行圖1
問應手

白①是漂亮的一手，目的在於利用黑棋邊路和中腹兩個二間跳的薄形尋找治孤的調子。如果能在邊上取得一定的便宜，那麼白棋再出頭也就心安理得了。黑❷擋不肯被利，白③靠是預謀的反擊，是積極的治孤思路。黑需要謹慎應對。

1圖　黑被利

白①尖沖時，黑❷若強調對右邊白棋的壓迫，則白③擋下，黑❹立時白再5位補斷兼出頭。以下黑接回一子，卻已經被白棋搜刮了一番。白⑪

接後棋形厚實，並
將給左邊三路黑一
子的活動帶來相當
不利的影響。

2圖　黑大惡

白③靠時，黑
❹直接扳不成立。
白⑤頂強手，白⑦
斷以下至 17 位，
將黑棋滾包並斷開
當初跳攻的一子，
黑作戰完全失敗。

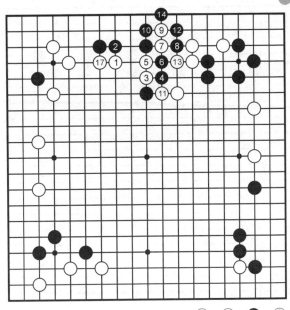

2圖　　　　　⑮＝⑦　⑯＝⑨

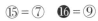

實戰進行圖2
強強對話

黑❶尖是巧妙
的一手，白②必然
防沖斷，黑❸沖，
白④斷，局面頓時
緊張起來。黑❺長
更是最強的下法。
如向左邊長吃白
子，則有了3圖、
4圖的變化。既然
黑棋不肯吃，白⑥
就順勢拉出，與黑
棋展開攻殺。黑❼

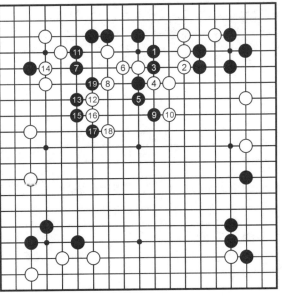

實戰進行圖2

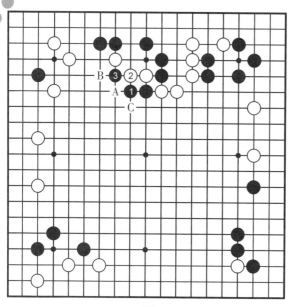

3圖

飛阻斷白棋的歸路，白⑧尖是富有彈性的好手。當16位貼時，黑❶扳、19位擠是使白棋氣緊的手段，很是嚴厲。對此，白棋要有妥善的解決辦法，否則被黑棋糾纏過緊，就失去了治孤的意義。

3圖　吃住

黑向1位長，白②不能直接洞出，因為黑有3位擠的吃子手筋。前提條件是白A、黑B、白C時黑棋征子有利。當然，如果僅僅就是這樣的變化，黑無不滿。但這個變化在白預料之中，見4圖。

4圖　引征

白可於右邊靠壓引征，黑為防止

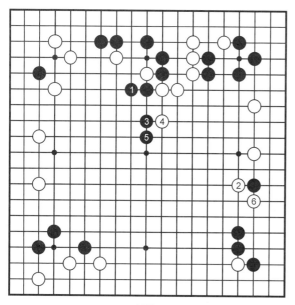

4圖

白棋出動而於3位
跳的話，白④交換
一手後於6位扳
住，此種轉換則明
顯是白棋得利。因
此，實戰黑棋要強
行向中腹長出。

　　5圖　白大惡

　　面對實戰進行
圖2中的黑⓳擠，
白棋如果強行於1
位扳頭則正好遂黑
棋所願。以下至黑
⓬，黑中央開花，
對全局影響巨大，
而白⑦、⑨拉出一
隊孤子來，已經失
去了作戰的目標，
顯得毫無意義。

　　實戰進行圖3

　　白獲優勢

　　白①飛，是柔
軟而巧妙的一手，
立足於讓黑棋做痛
苦的選擇題，而白
棋不拘謹自困。黑

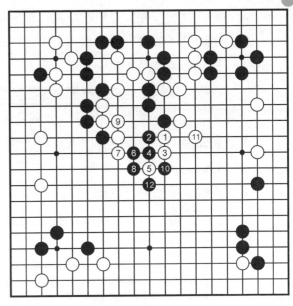

5圖

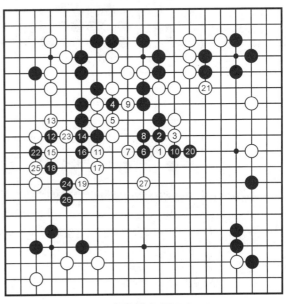

實戰進行圖3

❷的態度就是不願按白棋的意圖行事，堅決進行反擊。白⑦尖又是深刻理解棋子價值的一手，因為黑❷、❻的選擇，白①已經完成了使命變輕。

白棋可以痛快地拉出棋筋以進攻黑棋上方延伸至左邊的一隊，至白㉗，黑棋大龍仍然受威脅，而白棋已經走暢中央，還保持與中央黑棋對攻，全局白優勢明顯。

6圖

黑❷如果堅持吃白數子，則白棋就棄掉以強化在中央的勢力，至黑❿黑棋所得極為有限，但白棋先手封鎖，極為舒適，黑棋不行。

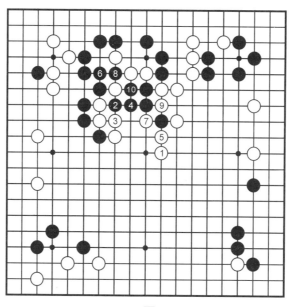

6圖

7圖

黑❷如果靠則不成立，白③扳，5位擠緊住黑棋的氣，再於7位擋住，黑被殺。

7圖

例三　因勢利導

基本圖

黑⚫先佔中腹的制高點，大攻白下邊是有魄力的一手。此著如於A位扳就與左邊的厚勢重複了。

白方四子當然不能束手就擒，該怎樣出動呢？

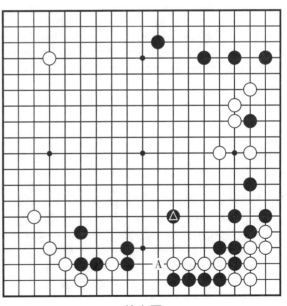

基本圖

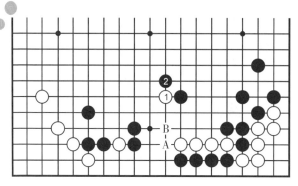

實戰進行圖1

實戰進行圖1

白①靠看似奇特，其實是一種騰挪的形。白方有A、B等處的先手，可視黑方的動作而隨機應變。

黑❷外扳，不甘示弱。

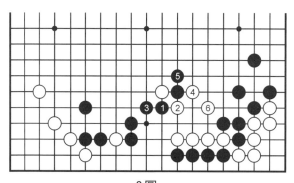

1圖

1圖

黑❶如長雖也能下，但白②立刻出動後，以後白A跳令黑方不快。因為如果白B沖斷，黑❶正處於愚形的位置上。

2圖

黑❶如內扳，白②必斷，至白⑥虎，黑方已無法封鎖。右邊的黑棋還需補活，白方滿意。

2圖

實戰進行圖2

白①反扳是要領，黑❷、❹雖得以開花，但離厚勢太近，並不值得自豪。

黑❻、❽滾打時，白⑨選擇了粘，這是正著。

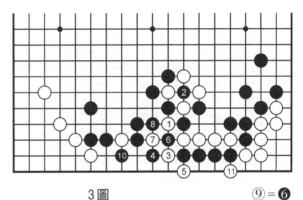

實戰進行圖2　　　⑦＝△　⑨＝▲

3圖

白⑨粘如於1位打後，3位虎，可吃住黑四子，從實利來講收穫頗大。但黑❹以下先手緊封後，中腹成為銅牆鐵壁，黑右邊一子即可出動（見基本圖），白方貪小失大。

3圖　　　⑨＝❻

實戰進行圖3

黑❶接上後，白②是要點。

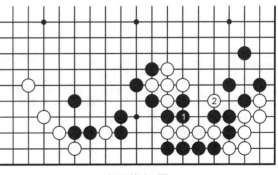

實戰進行圖3

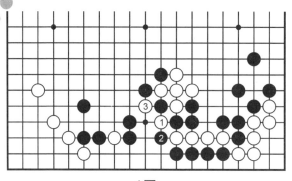

4圖

4圖

白①可簡單地打吃，黑❷大致只能吃住白四子。白③提子後已無受攻之虞，白方滿足。

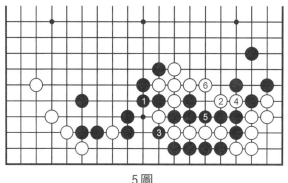

5圖

5圖

上圖的黑❷如接，白方再走2位，黑方已無別的選擇。白④、⑥斷開右邊黑子，攻守逆轉，白方主動權在握。

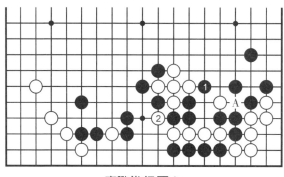

實戰進行圖4

實戰進行圖4

黑❶扳，此著如於A位接，白2位打，大致還原成4圖。

白②再打，情況已有變化。

6圖

上圖的白②如

於1位沖，黑❷可
征吃白五子。白
③、黑❹互提後，
中腹又成黑方天
下，而下邊四子順
便捎回，白不利。

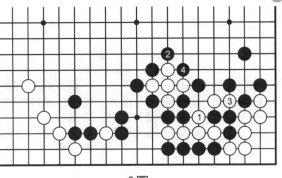

6圖

實戰進行圖5

黑❶、❸滾包後形成了罕見的棋形：一方是凝形，一方
則全是斷點。

黑❺吃住白四子後白方又走到三岔路口，白⑥以下是白
方最佳的選擇。黑⓫提後白方搶到先手，補強了右邊。至
此，白在全局取得優勢。

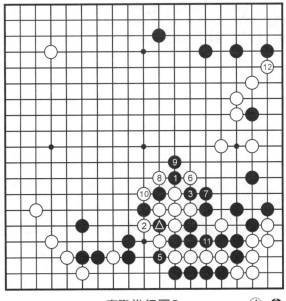

實戰進行圖5　　　　④=△

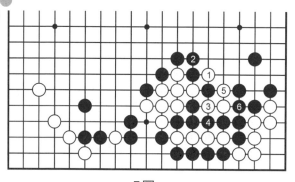

7圖

7圖

上圖的白⑥改為1位打不妥。白③、⑤後雖能在此處突破，但對中腹照應不大。

8圖

白①如於此處打，至黑❽是可以預料到的，白方在中腹仍佔不到上風。

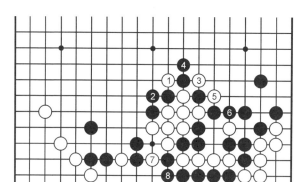

8圖

例四　捨小就大

實戰進行圖1

如圖所示，白下方有一塊孤棋，並且右方白形較薄。不過黑左上角也未定型，如何處理好這一局面將是黑方此時的首要任務。

1圖

黑❶把角上一子拖回是正常之著，但在此形勢下卻並不適合。因為白立即2位斷打，黑❸接住，白④再斷吃上面一子，黑不能長，只能於5位飛角做活。白6位先手擋後再於8位提一子。這樣左上方白厚實，白易下，黑方不能採取此方案。

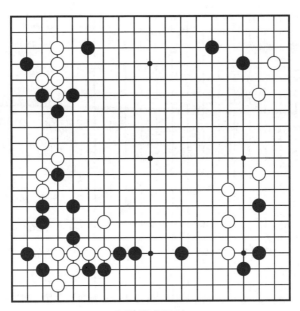

實戰進行圖1

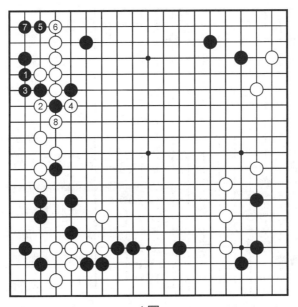

1圖

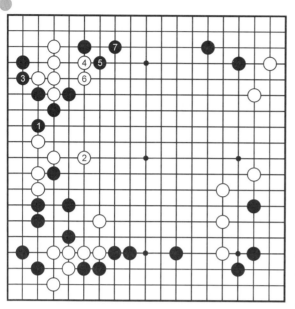

2圖

黑❶虎是捨小就大的好手。先看一下本圖變化，白2位跳，黑❸再連回，此時白方左上角五子成孤棋，只能借助於4位靠出。黑❺扳、7位虎，形狀很好，不僅補強了自身，而且又對白棋形成了攻擊，白不滿意。

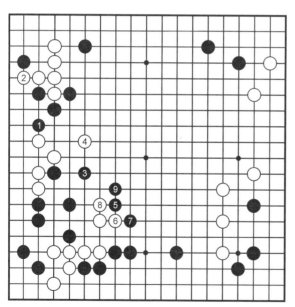

3圖

3圖

白方於2位擋吃黑一子，先得角，黑❸是與黑❶相連貫的好手。白如於4位飛出頭，則黑❺封住白七子，至黑9位長，白下方數子已無活棋，白作戰失敗。

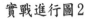

實戰進行圖2

白④飛先逃要緊。黑❺封，漂亮。白只好先在6位團，再於8、10位俗手做眼，然後趕快在12位補棋。但被黑搶佔到13位渡過，實利過大，全局黑佔明顯優勢。

實戰進行圖2

第三章
急所第一化

例一　迎難而上

基本圖

　　右上是大斜定石一型。上邊黑棋拆補強後，右上與右下兩塊白棋尚未安定。白於B位飛則黑C大飛，不但緩且有幫黑補強右邊之嫌；白D肩飛是形的要點，但單走交換似乎過早。另外，白E鎮是顯然的一個好點，但白A逼更像急所，究竟該如何行棋呢？

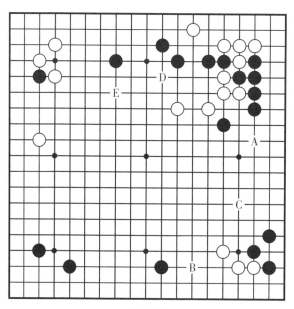

基本圖

實戰進行圖1

　　白還是選擇逼，是以攻為守的

調子。看起來右半盤白分為三塊不安定之棋，是不易處理的局面，但面對大局急所，就應當迎難而上。只要對手不安定，自身才有相對的安全可言。在選擇逼之前，當然要考慮好上方白棋的處理方法。當黑❸雙時，白④再順調搶到攻擊黑棋棋形的要點。黑❼跳對白威脅很大，白僅靠8位和9位的交換還不足以擺脫，下一手非常關鍵。

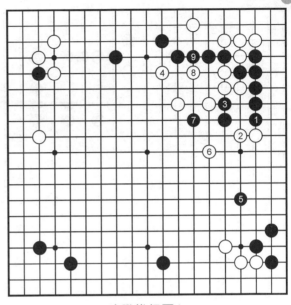

實戰進行圖1

參考圖

白如單在1位飛，黑❷以下至白⑦時，黑❽跨，白棋崩潰。

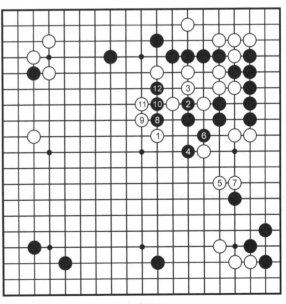

參考圖

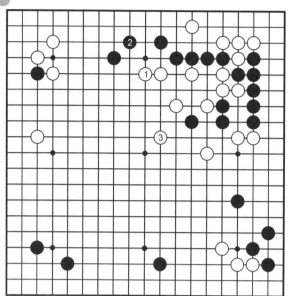

實戰進行圖2

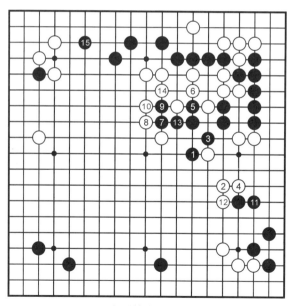

實戰進行圖3

實戰進行圖2

對於黑棋的攻擊，白棋需要充分的準備。白①併是形，黑❷補，白再3位飛就成立了。這樣白棋在搶急所過程中就渡過了第一道處理關。

實戰進行圖3

黑❶碰時，白棋柔軟的2位飛是漂亮的著想，也是處理本身的好手法。黑❸虎時，白④貼下繼續保護自己。黑❺至白⑭黑沖擊一下白棋，然後15位守。由於白⑫的拐頭與下方形成聯絡，原來三路逼所形成的三方孤勢現在已經初步安定，至此白有打開局面之感，白無不滿。對白棋而

言，打散的局面有助於消解後手行棋的不利。

例二　脫先典範

基本圖

黑●碰，試白應手，這是黑方採用的一種聲東擊西戰術，黑方欲先手在此走幾步再總攻右下角白棋。從局後看，這手棋還是A位尖掉為好。

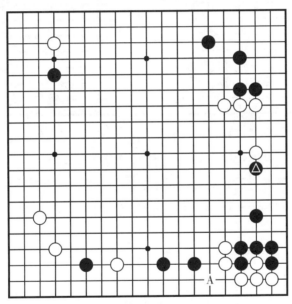

基本圖

實戰進行圖1

白①尖，刻不容緩，此處正是「勞逸攸關小亦圖」之好點。白方搶到此點，就奪得了全局的主動權。

黑❷如於A位扳，白2位反扳，黑方也無有效的手段。

1圖

白①如於1位扳，黑❷就有了修正錯誤的機會。回頭黑

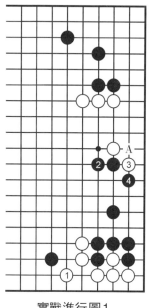

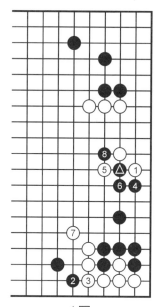

實戰進行圖1　　　　　　　　　　　1圖

❹再扳，至黑❽斷，黑方可戰。白方痛失良機。

實戰進行圖2

　　白方△扳後便轉向左下角攻黑，在右邊第2次脫先。

　　白③、⑤連跳，又乘勢走到9位大飛，在攻擊中收取左邊空，白方步調甚好。

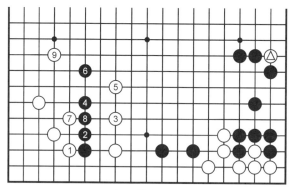

實戰進行圖2

2圖

　　白⑦是必要的交換。此著如省略，黑有2位靠的手筋，至黑❽扳，白方應手頗難。如走A位，經黑B、白C、黑D，黑方兩邊聯絡。

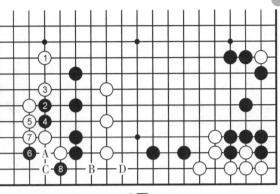

2圖

實戰進行圖3

　　黑❶飛，白②乘機獲利，然後白④靠處理孤棋，至白⑭點，下邊白棋已經活透。

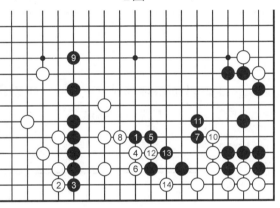

實戰進行圖3

3圖

　　黑❺如改於1位擋，白②靠是急所，至白⑩飛。黑方雖走厚下邊，白方出頭亦暢，黑方並不比實戰進行圖3強。

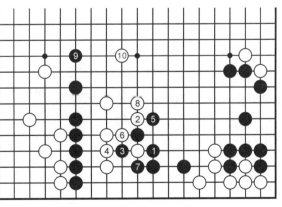

3圖

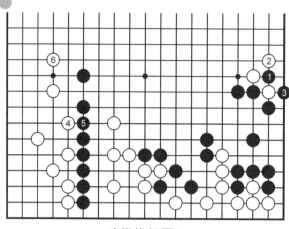

實戰進行圖4

實戰進行圖4

黑❶、❸打拔白子後，白方居然第3次在右邊脫先。

白④、⑥是極大的棋，既看住黑棋大龍，又圍住左邊實空，可謂一石二鳥。

4圖

白①如單純逃孤就乏味了，黑❷飛後大龍頓時安定。而白方在右上方找不到適當的下一手，白③如大飛，將遭到分斷。

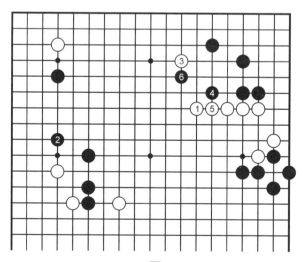

4圖

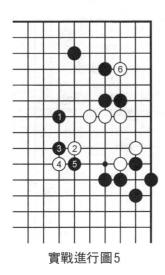

實戰進行圖5

5圖

實戰進行圖5

黑❶鎮開始猛攻白棋，黑❺斷時白⑥突然轉到角上，這是精通棄取之道的手段。

5圖

白①、③兩打，然後再擴大眼位，白棋也正好能做活。但黑方乘勢走厚中腹兼取角地，白方不滿。

實戰進行圖6

白△托時，黑方在角部找不到完美的應手而脫先於1位打，這雖是一種「氣合」，但似乎欠妥。

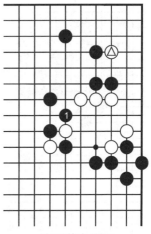

實戰進行圖6

6圖

黑❶如立，白②先手扳粘後再做活，與5圖相比，白方便宜不少。

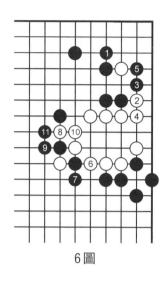

6圖

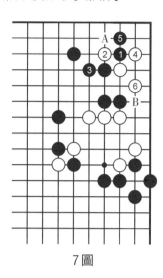

7圖

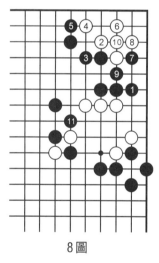

8圖

7圖

黑❶如扳，白②必斷，黑❸退想不給白方有利用。白④、⑥簡明，以後 A、B 兩點白方必得其一，黑方失敗。

8圖

黑❶立方是正解，白②只能在角部動手，至白⑩後手活角。黑⓫再在外圍吃淨白棋，與後面的實戰進行圖相比，黑方明顯要優越不少。

黑❺擋時，白⑥的選點頗難，雖嫌委曲，但找不出更佳的走法。

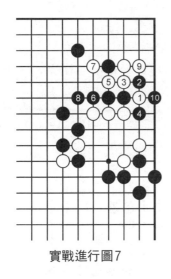

實戰進行圖7

9圖

實戰進行圖7

白①、③扳斷是漂亮的手筋，白棋這樣來取角，效率很高。

9圖

白①如單純在角部求活，便缺乏妙味。白⑤以下雖最大限度地取角，但先手被黑所得，黑方充分可下。

與8圖相比，白方差了一手棋。

10圖　　　⑤＝脫先

10圖

白⑤於1位接，然後脫先是最頑強的下法。但黑❷立後角上有餘味，黑❹點嚴厲，以下大致成劫殺，白有負擔。

實戰進行圖8

白①於5位擋已可滿意，但白方還要追求效率。

黑❻下立，白⑦以下是白方早就算準的手段，至白⑪接，白下邊實利可觀。

黑方在上邊定型後，白方再佔左上角，至此白方已成四角穿心之勢，優勢明顯。

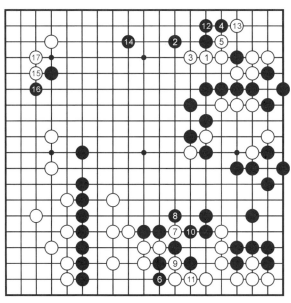

實戰進行圖8

第四章
轉換隨時化

例一　貫徹初衷

基本圖

黑棋在淺削白棋中間大模樣不充分的情況下，為尋求實地平衡，於左上打入。白棋左邊有⚫子的棋，如果只是救回上邊▣兩子，必將讓黑棋走厚，對邊路和中腹的發展影響太大。

基本圖

實戰進行圖1

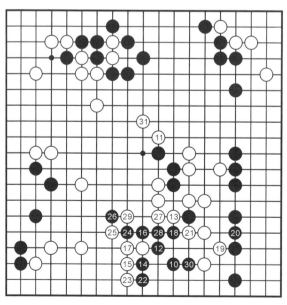

實戰進行圖2

實戰進行圖1

大模樣的棋最忌諱的就是棋盤局部與整體作戰缺乏配合或者相悖。白⑤長、7位拐棄掉兩子，再向中腹跳，與左邊❶立兩子配合絕佳，並且遠遠瞄著對中央黑▣三子的威脅，全局生動。如此以小換大，白棋自然樂意。

實戰進行圖2

當黑❿在下方打入時，白不被黑所牽引，繼續貫徹上圖9位跳出的後續手段，於11位靠。黑無法動彈，至於下邊讓黑棋做活一塊，也無法彌補中腹的損失。至白㉛，白棋完成了捨小求大的實空轉

換，白棋勝定！

例二　扼要而行

基本圖

棋局進行至當前狀態，白必須對下方黑空進行侵削，否則被黑A補一手，全盤白實空落後。此處的戰鬥將直接關係到雙方最後的命運。

基本圖

1圖

白如於1位跳，看似好手，但卻遭到黑❷冷靜地小飛，白根被搜。白③只有向外逃，黑❹大飛，一邊出頭，一邊瞄著白③。因為黑方在A位一帶也有先手，白③將陷入苦戰，白不利。那麼，白正確的著手應該在哪裏呢？

1圖

2圖

白①擋下，敏銳。黑如2位飛強行吃白棋，則白3位扳先手，黑❹接難受，然後白再於5位托求活。弈至11位，白簡明做活。黑棋雖然把白封在裏面，但留下了白A、黑B、白C沖斷的餘味，所以黑不能滿意。

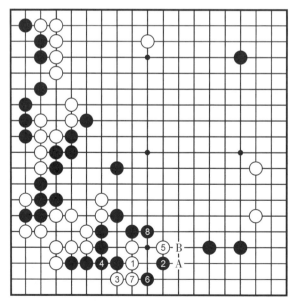

實戰進行圖1

實戰進行圖1

黑❷低夾正確。白③先手扳後，於5位靠出必然。黑❻尖、8位長的攻擊顯得有點過激。此時黑❻不如於A位單退忍耐一下，或者在B位扳起，這樣更為穩妥。

3圖

黑❽扳穩健。白⑨虎，黑❿連回，至白⑬，白方依然沒有安定。全盤黑方還是掌握著主動權，勝負道路還很漫長。

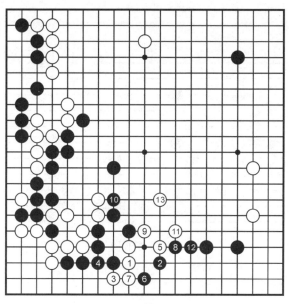

3圖

實戰進行圖2

白①進行了強有力的反擊，此時若於A位接是絕對不能忍受的。黑❷只有虎，白3位長，黑騎虎難下，只有於4位爬。弈至白⑦，此時黑❽

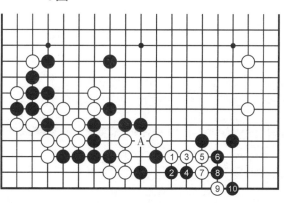

實戰進行圖2

應在A位沖斷才是正著，黑❽夾是失誤。

實戰進行圖3

　　白1位撲好次序，然後在3位接。黑❹迫於無奈只有斷，弈至11位。白巧妙地運用棄子戰術打開了局面，黑攻擊失敗。

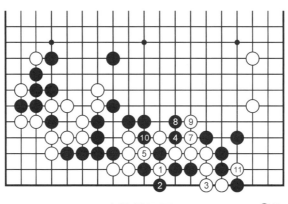

實戰進行圖3　　　　　　　　　　❻粘

第五章
戰局焦點化

例一　長遠利益

基本圖

　　既得利益與長遠利益相比，尤其是在序盤階段，當然優先考慮後者。本圖輪黑棋下，黑在右上一帶具有龐大的模樣，右下一帶白棋有一隊弱子，左下雙方未定型。由於白棋是高跳，黑點角應是眼見的一手，如實戰進行圖1。

實戰進行圖1

　　黑❶立即索取當前的點三三利益，白搶先手，現

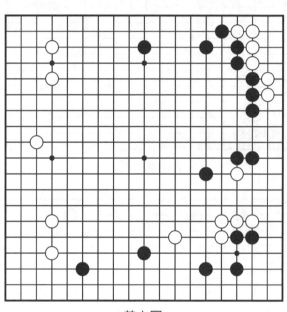

基本圖

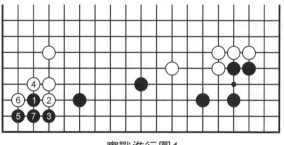

實戰進行圖1

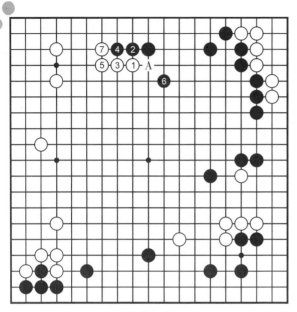

實戰進行圖 2

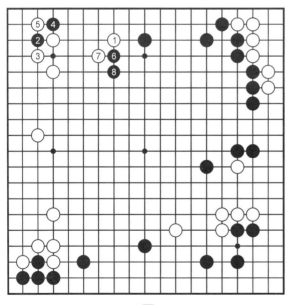

1 圖

在棋盤上的急所已經呼之欲出。

實戰進行圖 2

白①至白⑦是實戰的進行，白模樣擴大，形狀也堅固了。黑❻再於 7 位爬的話，白在 A 位壓，這樣黑的模樣被削減更多。到白⑦，局面頓時就是白稍優。

注意，白①不能簡單走黑❹的拆逼，那樣雖然找對了棋局的焦點，但這一手先手行棋的價值卻大為降低。

1 圖

白①的拆逼是平庸之舉，黑❷、❹製造味道，再 6、8 位是常用的下法。與前圖比，不僅黑右上的規模得到擴張，白邊空

仍然有利用的餘味。況且是在黑棋後手點左下三三的前提下，白①拆就是被便宜了一手棋，這個損失不小。

2圖

對白①，黑❷若壓，白3、5位長，總是先出頭。白的幅度比黑大。一手一手地交換，對白來說都是求之不得的。

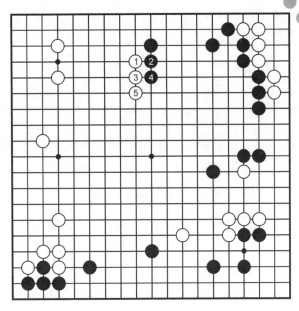

2圖

白①是好手的判斷，看圖就明白了。反過來，黑點三三就是對長遠利益重視不足的表現。

3圖

黑應當暫時不進三三而直接採取圍一手。黑❶大飛起來後，自己模樣

3圖

壯實，也限制了白棋左邊的發展。白不能輕易讓黑成大空，否則黑掌握全盤的主動權。

例二　厚味三昧

基本圖

黑❼守角後，以前白⑧在31位分投很流行，但現在都改為在8位飛，這體現了對棋認識的一種進步。因為此時黑❾在31位拆，白㉞拆就變大了。13位夾是以下方小目為背景，至黑㉕的形，黑⓭的位置如果下移一路則虧很多，實戰黑取得厚實之形。白㊵內碰是疑問手，被黑㊶長，白反而沒有後續手段，此處行棋為時過早。白㊷、㊸是顧慮黑厚勢的補強。至此，白要堅實取地的策略非常明顯，黑如何利用厚勢成為關鍵？

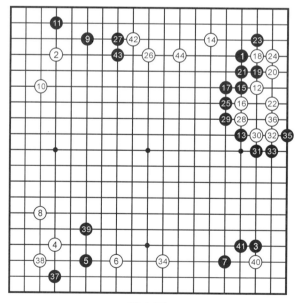

基本圖

實戰進行圖1

壓迫

黑㊺曲鎮是好手，非常嚴厲。白此時不敢搶左邊連片的大場，否則如1圖。

1圖

白①佔大場，因為局部白③、⑤、⑦轉身實利巨大，一般認為黑❷透點不成立。但本局的結構不同，由於黑◎等子的存在，黑❷、❹、❻反而成為大局的手法，實戰進行圖1中的白㊻橫頂就是被迫防黑棋本圖之意。

實戰進行圖1中的白㊽補強下邊的拆二後，黑棋對左邊上下兩個角進行逼迫，打散左

實戰進行圖1

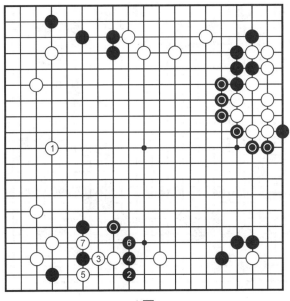

1圖

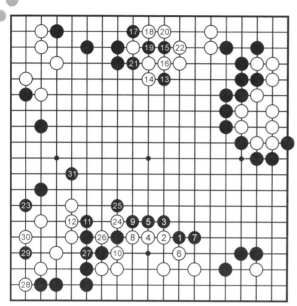

實戰進行圖2

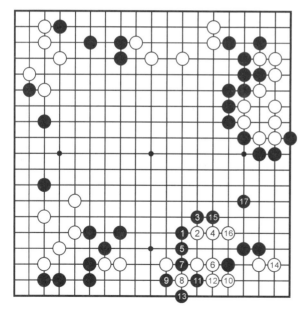

2圖

邊。白�534頂，黑�5虎，白�56跳是不願湊黑借勁，至白⑩，黑如何發力呢？

**實戰進行圖2
成空**

黑❶空吊，這是超乎尋常的手段，卻也是令白棋無法反抗的一手。強調黑當務之急必須把上下白棋指向中央的頭封住，兩者比較而言，下邊更緊急。白只有兩種應法，2位靠或者7位靠。

2圖

白②靠，黑❸、❺反擊，黑⓭殺掉左邊白棋實地巨大。右邊黑⓱繼續封住白棋，如此白棋的下法不能稱之為轉換，大損。

實戰進行圖2中的白②至⑫完全進入黑的步調，黑取得先手！ 黑⑬覷，黑中央影影綽綽地呈現出百目大空的輪廓。白⑭貼上，黑立即15位點、17位扳便宜。

實戰進行圖3　以攻代守

黑㉓尖，欲驅出左邊白棋謀畫中央大勢。白㉘就地做活，黑㉙點機敏！白㉚只好尖頂，本來黑㉙不下，局部白棋後續是A位擋，這兩手交換後，白反而無法愚形再擋了。黑㉛飛，黑拆三的棋變厚並留有沖擊白棋眼位的手段，又得一分。現代圍棋，像武宮正樹那樣直接將厚勢圍成巨空的棋，已經很少見了，更多的是將厚勢或潛力組織成全局性的戰術。黑㉛將中央的難題留給白棋。白㊳尖，為破黑中央煞費苦心，此手是防黑㊶至白㊹先手交換後於38位左一路硬扳強圍空。黑㊺爬，使白㊵的後續角部做活的棋不敢下。黑

實戰進行圖3

3圖

4圖

㊼立，角部兩子淨死，黑確立優勢。

3圖

白①、③、⑤活角不難，但黑❻、❽是早已備好的伏兵，下邊另兩塊白棋必有其一要遭屠戮。白⑪扳時黑⓬立好手段，白⑬若顧左邊，黑⓮點殺白右邊一塊。

4圖

白⑬如於1位補活右邊，則黑❷拐吃。角部白棋變成了半隻眼，黑❹頂，即使白棋能棄子出頭，仍活路渺茫。黑右下角損失有限，借助攻擊，不難挽回損失。

例三　攻擊爭正

基本圖

如圖是白取實地，黑取外勢的局面。不過，白方每處都很紮實，而黑方則比較虛薄。白如何利用自己的厚味對黑上方兩子進行攻擊將是白的重點。

基本圖

實戰進行圖1

白1位靠，強手。此著使得黑方左右為難，不僅要考慮上方兩子如何出頭，還要顧忌白有A位斷的嚴厲手段。

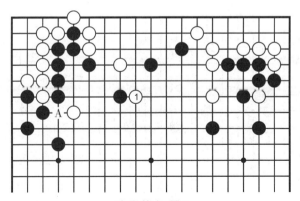

實戰進行圖1

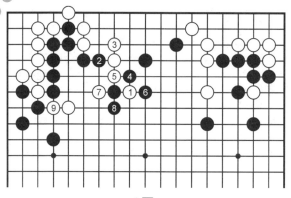

1圖

1圖

黑❷先和白③
交換一手，然後再
於4位強行扳，則
白⑤、⑦斷打後於
9位切斷必然。如
此，黑左上被全
殲，黑失敗。

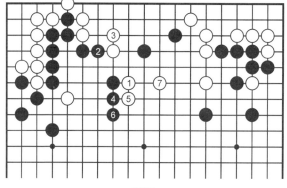

2圖

2圖

黑如在4位
退，則白⑤繼續
貼，黑❻又不能不
退，白⑦跳封，黑
兩子被俘，還是不
行。

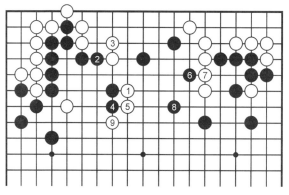

3圖

3圖

黑❻若在1位
點，白⑦接仍是先
手。黑❽必須出
頭，但被白⑨扳
頭，黑不堪忍受，
同樣不成立。

4圖

白若在1位尖，實為平庸。黑❷先點再於4位輕鬆飛出，白再於5位壓，則黑可以於6位退。至此，黑兩邊兼顧，白方一無所獲。

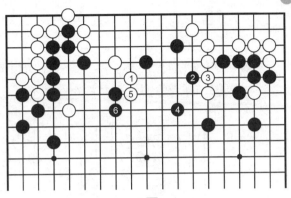

4圖

5圖

白①靠時黑若2、4位頂斷同白方攻殺，則白⑤頂先手，隨後於7位跳封，黑陷入苦活，也不能成立。

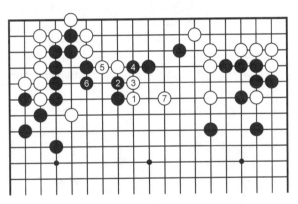

5圖

6圖

黑如在2位先頂與白③交換後，再於4、6位頂斷，則白⑦還是跳封。黑❽沖企圖尋求事端，但白⑨可以退，黑兩子還是被吃。

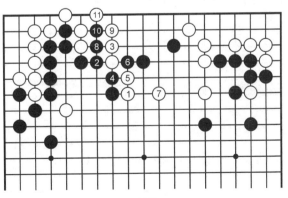

6圖

7圖

白①靠時，黑若在2位飛，則白③扳頭，5位連壓。黑❻雖連回，但被白⑨切斷，黑左下邊棋形太薄，也不行。其中黑❻如在A位退，則白於6位連通，全局白生動。

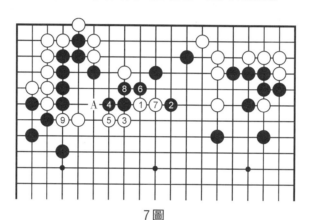

7圖

實戰進行圖2

實戰進行圖2

黑❷頂後在4位扳是唯一的下法。以下至11位，黑必須12位出頭，白⑬打吃，心情愉快。白⑲飛補並瞄著黑方，白主動。

第三篇
大局觀縱橫五個「一」

　　要想自己的圍棋水準跨入專業領域，不能忽略大局觀的提升，而大局觀到底為何物，極難說清楚，因為大局觀貫徹一盤棋的諸多環節。

　　大局觀的範疇其實很廣，字義上是從大局方向著眼，那僅僅是其中的一個方面。實際上在行棋中，大局觀無處不在，大到全局，小可包羅在幾個交換之間。換言之，大局觀的實質是前面所提到的邏輯分析能力。

　　很多業餘棋手在大局觀上還是欠缺，只是相對獨立的技戰術研究很深，以至於每到關鍵時刻反而陷入唯利是圖的小巷思維。這麼下，可能在短時間內有進步，但從以往的經驗來看，水準到達一定階段就提升不上去了。

　　每個時代的圍棋理論、技戰術技巧皆不盡相同，圍棋的水準也在不斷地提升，加之貼目的變化，這就要求我們每過一段時期，就要對這段時期裏的技戰術進行匯總及研究。

　　大局觀本身就是應變機制的總稱，要想在這點上取得突破，就應當在對局策略方面能夠熟練運用，行棋思路能夠前後貫通，勝負關鍵處能夠全力以赴，遇到危險能夠細心巧妙，在困境中能夠爭勝用強。

第一章
對局策略一應俱全

例一　及時收兵

基本圖

黑方在左上角取得了一定的戰果，白空已嫌不足，而全局各處似乎都已定型，白方的突破口在何處呢？

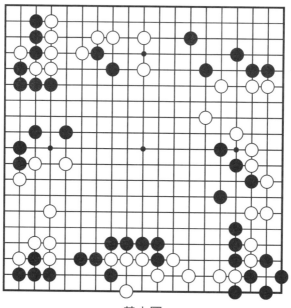

基本圖

實戰進行圖1

白①點入銳利！

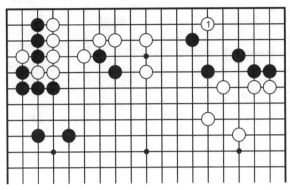

實戰進行圖1

1圖

在黑角有▲的情況下，白①點角不妥，黑❷飛是殺棋的常用手筋。至黑❻退，A、B兩點必得其一，白方無後續手段。

2圖

白①飛後再走3位扳粘是普通的收官。結果黑角能成到十九目左右的空，白方大為不滿。

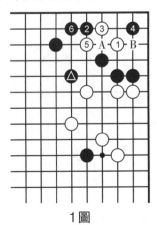

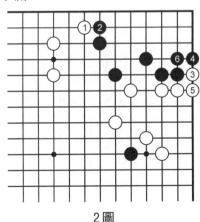

1圖　　　　　　　2圖

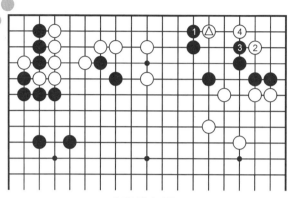

實戰進行圖2

實戰進行圖2

黑❶擋必然，此著如於4位守就太軟弱了。白②點角是白△的連貫動作。

3圖

白點角時黑❶跳是步欺著，白②沖上當。白⑥卡雖是要點，但變化至黑⓫，白仍差一氣被吃。

4圖

黑❶跳時白②先貼才是好次序。白④再沖黑方已不能於13位退了，黑❺以下雖然頑強，但白方能將大部隊渡回，可以滿足。

5圖

白△點角時，黑❶夾也不行。白②以下輕鬆活角，黑

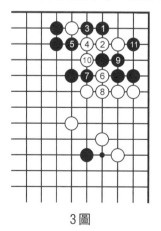

3圖

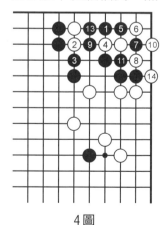

4圖

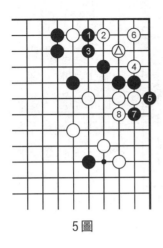

5圖

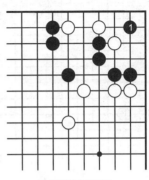

實戰進行圖3

方得不償失。

　　實戰進行圖3

　　黑❶點是最佳的防守。

　　6圖

　　黑❶夾是容易想到的手段，至黑❼白棋不也是不活嗎？

　　7圖

　　白①斷後，3位扳是白方有力的反擊，黑方不好應付。黑❹是普通的下法，至白⑲成劫殺。白方先手提劫，如劫勝，大塊黑棋危險。

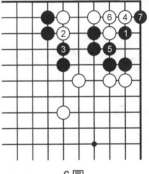

6圖

7圖

8圖

8圖

上圖的黑❹如改為1位扳,雖可在此處解圍,但白⑥以下的強封手段精妙。至白⑳,成黑方勉強求雙活的困難局面。

實戰進行圖4

實戰進行圖4

白①先沖次序好,至黑❹,雙方無變。

9圖

白①如擋,並不能形成打劫,黑❹是冷靜的好手,白方失敗。

10圖

白△貼時,黑❶如退,白②以下次序井然,至白⑫接,反將黑棋殲滅。

實戰進行圖5

白①斷,白方唯有在此尋找頭緒。黑❷靠,解圍的手筋。

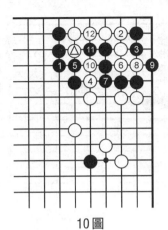

9圖　　　　　　　　　　10圖

實戰進行圖5

11圖

上圖的黑❷如
改為跳，白②扳緊
湊。黑方已不能A
位接，白乘機走到
4位長後，便產生
了6位卡的妙手，
B、C兩點必得其
一，黑方不好對付。

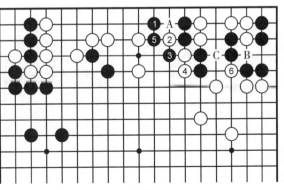

11圖

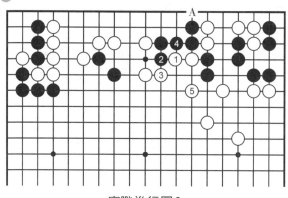

實戰進行圖6

實戰進行圖6

白①長，果斷撤兵，此著如於A位扳，又將重燃戰火，其中變化複雜，白方並無利益。

12圖

12圖

白①扳時黑❷反打，進行至白⑬封時，情況已與8圖大相徑庭，結果成為劫殺，白方不易打贏。

13圖

13圖

上圖的白⑬如1位換方向封也不行。黑❹、❻做成一眼後，逼得白⑨只能如此拋劫（否則黑著於此位成有眼殺），白痛苦。

14圖

　黑△擋時，白①挖打雖然頑強，但黑方仍可樸實地應對，結果成緩一氣劫殺白，黑方有利。

14圖

實戰進行圖7

　綜上所述，撤兵確是明智之舉，至黑⓫，白方棄子取勢。雙方清點戰果如下：黑角成二十一目，比2圖多兩目且留有A位的扳，而白方先手取勢，相比之下，白方略有所得。

實戰進行圖7　　　　⑧＝❶

例二　先撈後洗

基本圖

佈局開始黑白雙方就展開激戰。幾經轉換，形成白取邊角、黑圍中腹的格局。

黑⬤虎後，中腹愈顯龐大，白方該如何侵削呢？

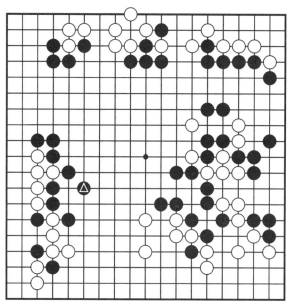

基本圖

實戰進行圖1

白①、③扳粘不緊不慢地撈取實利。由於以後黑方3位扳是先手，這兩手棋的價值很大。

白⑤選點好。

1圖

對付黑⬤靠，白①如扳出，黑❷以下順調補強。至黑❽

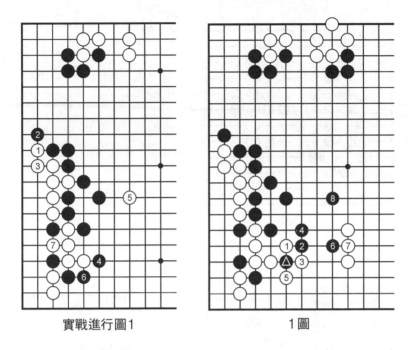

實戰進行圖1　　　　　　1圖

飛封，中腹有望圍成，白不滿。

實戰進行圖2

黑❶飛刺暗藏殺機。白②躲閃，黑❸、❺乘機沖下。

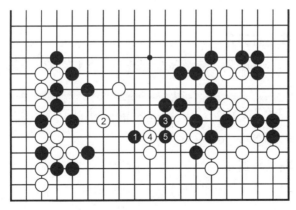

實戰進行圖2

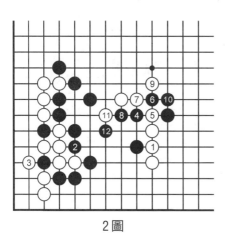

2圖

2圖

上圖的白②如1位接，黑方就有4位穿象眼的強硬手段。白⑤、⑦沖斷後形成複雜的對攻局面，白方並無成算。

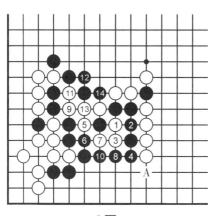

3圖

3圖

白①以下反擊，雙方進行到黑⑭斷。由於黑方有A位扳的活路，白方苦戰。

實戰進行圖3

白①、③兩斷，再於7位吃住黑子，白方繼續撈空。

4圖

上圖的黑❷如於1位退並不能解決問題，白②飛次序好，至白⑯黑空仍然出棋。

實戰進行圖4

黑❸虎時，白④試應手及時，黑❺好手，形成一個小轉換。

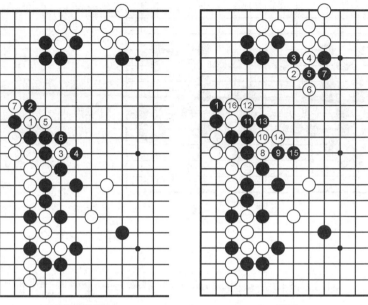

實戰進行圖3　　　　　　4圖

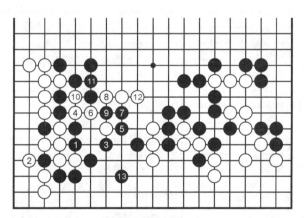

實戰進行圖4

白⑫長，多棄一子製造餘味。

5圖

上圖的白④如1位長，黑❷當然接，白方渡後。黑❻是

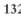

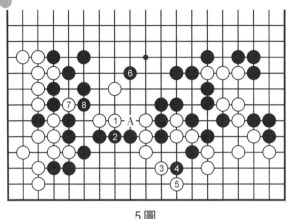

封鎖的好點（隨時
有A位之沖），白
⑦再斷時，黑❽當
然是應在外面了。
白棋無趣。

實戰進行圖5

白①曲時黑❷
是手筋，白③以下
確保先手。

<div align="center">5圖</div>

6圖

白③如1位先沖再退，從局部講確是一種好下法，但黑
方搶到4位的大棋，白方得不償失。

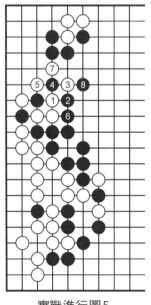

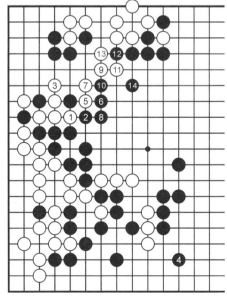

<div align="center">實戰進行圖5　　　　　　　6圖</div>

實戰進行圖6

白①、③渡過極大（可見上圖白方搶先手之重要）。

白⑦又是勝負手。黑❽是失誤，白⑨打後形成劫爭。

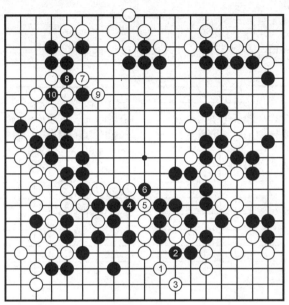

實戰進行圖6

7圖

　　上圖的黑❽應於1位忍耐一下為好。白②大致是脫先收官，在左上角保留打劫，如此局勢撲朔迷離，勝負難判定。

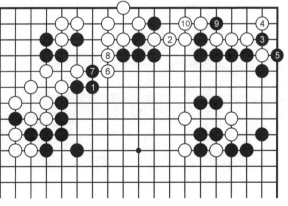

7圖

8圖

上圖的白②如補劫吃淨左上角，黑❷、❹先手獲利後再動手收官，局勢有望。

9圖

上圖的白⑤如脫先不補，黑❶斷後這裏還有棋。黑❸、❺是愉快的兩打，再於7位虎，角上能劫活，白方落空。

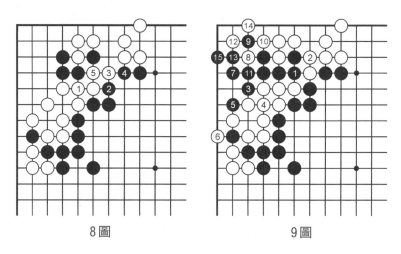

8圖　　　　　　　9圖

實戰進行圖7

黑❹屈服後，此劫白方已經變輕，這正是黑方的失敗之處。黑❿、⓰是無奈的劫材，而黑⓮應於19位沖，但這些都已無關大局，至白㉓雙方再次轉換，白方已勝券在握。

10圖

右下角的黑❶夾後有沒有棋呢？這裏的變化很有實用價值。

白②扳錯誤。黑❼機敏地補後，角上四子白方居然無處下手。

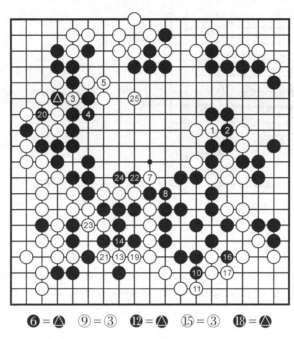

⑥ = **△**　**⑨** = **③**　**⑫** = **△**　**⑮** = **③**　**⑱** = **△**

實戰進行圖7

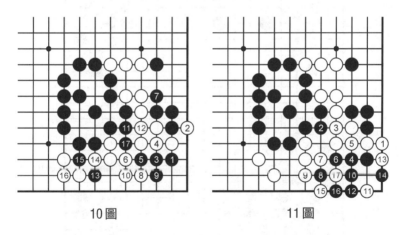

10圖　　　　　　　11圖

11圖

　　白①立是正著。黑**⑧**雖然頑強，但結果仍形成對白有利的緩氣劫。

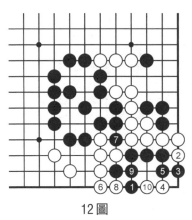

12圖

12圖

上圖的黑❽改下1位，白④要點，對殺白方長一氣。

例三　攻守兼備

實戰進行圖1

實戰進行至此，黑方在左下角的激戰中大佔便宜，局勢黑優。不過，右上方黑有一塊棋還未安定，黑方只要妥善將其處理好，那麼，勝利就非己莫屬了。

實戰進行圖1

1圖

黑❶如簡單地
在1位跳，看似安
定的好手，其實不
然。因左下方白有
一道厚勢，白可2
位飛，黑❸尖，白
④再飛，這樣黑方
大龍還未見活形，
白方卻與自己的厚
勢相呼應。而且在
以後的戰鬥中，黑
仍要顧忌到這塊
棋，所以黑不成
立。

2圖

黑1位飛，期
望在補強自身的同
時，也能攻擊白
方。白②跳補已經
安全，黑3位整形，
白④、⑥急所，黑
方頓時無眼位，整
塊大龍仍未脫離被
攻之勢。黑❼非補
不可，白8位飛恰

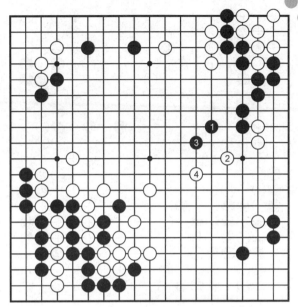

1圖

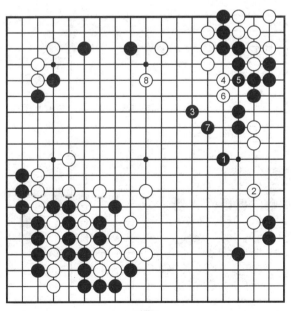

2圖

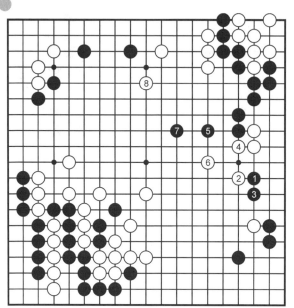

3圖

到好處，不僅形成對黑方大龍的攻擊，而且對上方黑兩子也有所威脅，黑方也不能成立。

3圖

黑方如在1位夾擊，則白②靠4位拐、6位飛輕鬆騰挪出頭。黑❺、❼雖連跳兩手，但白左下方厚實，未能給白造成威脅。白方脫先於8位飛，阻止黑方兩塊棋聯絡。至此，白方還是形成了對黑方兩塊棋的纏繞攻擊。黑顯然不行。

4圖

黑❶罩是此時的好手，白②托必然，黑❸若長，則錯誤。此時白方可以於4、6位俗手做活，然後再於8

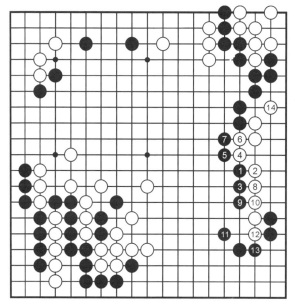

4圖

位爬，以下進行至14位，黑全部連回。初看黑方滿意，其實被白⑫沖後，黑方整塊棋較薄，白方的厚勢正好發揮作用，所以黑❸退不是好棋。

5圖

黑3位退又一步好手。白方只能在4位長。此時黑若魯莽地於5、7位沖斷，白⑧有倒虎的好棋。黑❾連回時，白可10位挖，至黑⓱，白留下了A位打劫的拼命手段。

6圖

白方在1位沖、3位斷造劫材，黑難受。此刻要顧忌到白A位撲的可能，所以上圖的黑❺沖斷為時過

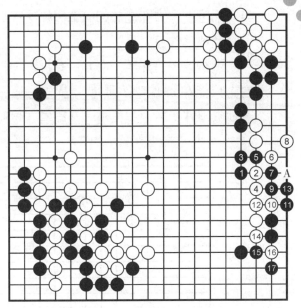

5圖

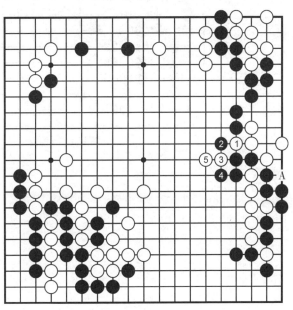

6圖

早,那麼,黑方究竟該如何掌握好次序?何時出手呢?

　　實戰進行圖2

　　黑❺挖,是好手。白⑥只有打吃。此時,黑❾再沖斷,白方只能在12位吃,黑⑬、⑮吃住兩子。至此,黑方已妥善地處理好了右上方孤棋,全局黑方勝利在望。

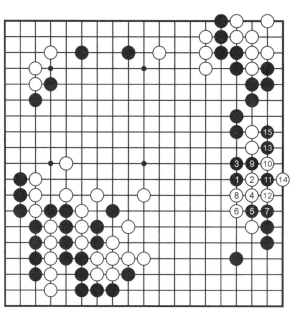

實戰進行圖2

例一　長程奔襲

基本圖

佈局黑**⑰**好形出頭後，對上下白棋均產生了明顯攻勢。白**⑱**夾時，黑**⑲**飛壓過分了。黑正確的下法，一是A位跳出，二是直接B位加強下邊，這樣黑可以保持佈局的優勢。白棋苦

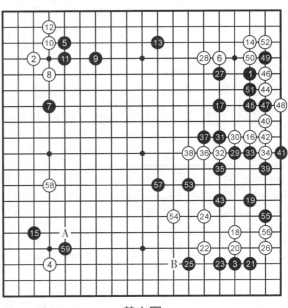

基本圖

於無法尋找對右邊的處理途徑，正好黑棋給了白整體作戰的機會。定石

實戰進行圖1

白**⑥⓪**、**⑥②**沖斷，使局勢複雜多變。白在黑**⑥⑨**退後不急於定型，而是先在右邊沖擊黑棋的弱點，是富於戰鬥的調子。黑如72位接，則白71位沖，黑棋破碎，難以收拾。白

實戰進行圖 1

1圖

⑫沖時，黑下一手不能在74位斷，見1圖。

1圖

黑❶斷時，白②斷打之後4位挖是好手。這樣黑被撞緊氣，於是白⑧、⑩可以把黑封住。

實戰進行圖1中的黑❼接，痛苦卻無奈。白⑭接實後，轉眼間黑棋一下子變得眼位不足了。白⑯打入，黑下邊逐漸感到難以措手。黑右邊一團還沒活，左下也還沒有定型，局勢已經被白棋逆轉。黑❼一廂情願。希望白會79位退，那麼這個交換對右下的戰鬥多少有所幫助。但白⑱扳，黑

㊆、㊁吃角，白吃
進二路子後，下邊
的力量對比發生了
變化，黑棋進一步
變得單薄了。因此
黑㊆應該忍耐在
82 位上一路擋活
角。等白㊁跳入，
黑必須忙著活棋。

實戰進行圖 2

黑㊓沖開始至
白㊒為雙方必然應
對，但黑㊓完全沒
有深刻理解當前的
局面，還要固執地
活棋，此時應如 2
圖進行方為上策。

2 圖

黑❶拐棄子，
以下至黑❺扳，白
A 位拐的話則黑於
B 位接。如此黑可
以擺脫白棋的進一
步糾纏，止住白棋
的攻勢，從而另圖
勝負。

實戰進行圖 2

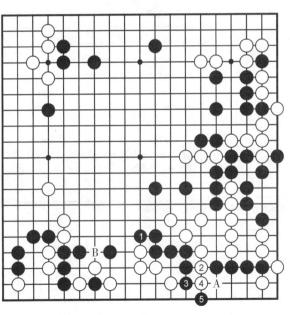

2 圖

實戰對白棋來說，黑執著活角大為歡迎，並痛烈地於94位挖，黑不能於96位打吃。

3圖

白②、黑❸交換後白④長。以下如果黑A位接，白B，黑C，白D斷，黑崩潰。

實戰的進程完全進入白棋的步調，白棋絲絲入扣，黑毫無反抗餘地。實戰進行圖2中的白⑩沖，黑⑩尖出別無選擇。同樣，白⑩壓制黑右邊，黑還不得不109位出頭。右邊無眼黑棋向中腹竄出，白⑫、⑭緊緊威脅。

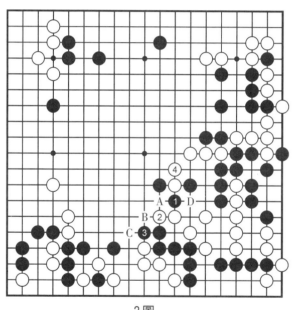

3圖

實戰進行圖3

當白⑩扳，黑已經萌生敗意。以下黑咬牙堅持，弈得極其頑強，但無奈白棋思路清晰，手法乾淨俐落。黑⑫已經不能於122位退妥協，否則見4圖。

實戰進行圖3

4圖

黑❶想在這裏
退，但白②、④沖
斷，黑下邊沒救
了。即使黑❸、❺
也沖斷，白⑥斷
後，如果黑A，則
白B，黑C，白D
位夾就可以了。

實戰進行圖3
中的白⑫打，黑右
邊又告急。黑�
靠，是防白於4圖

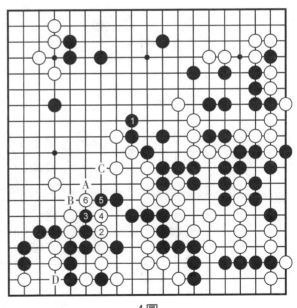

4圖

中2位沖的應急之策，但白⑫、⑬把黑右邊完全封住。黑唯一的希望是在中央對白進行反擊。黑❶試圖將棋做成對殺，那黑棋氣長，因黑❶走143位拐不成立。

5圖

黑如於1位拐，白④、⑥先手後，再8位尖頂，是求活的常用手法。以下A、B見合。

實戰進行圖3中的黑❶最大限度地頑強。黑下139、141位也已經是蠻橫至極。但156位立後，黑❶還是要補回。白❶好手，無論黑怎麼應，白只要156位上一路位置有子就可以在172位聯絡。最後白⑫是漂亮的手筋，黑❶後，白⑭擠，再176位沖是正確的次序，等到178位斷，全局終。

本局白從左下角折沖開始，抓住右邊的攻防焦點，施展了一系列的纏鬥手段，次序井然，令黑棋防不勝防，最終讓

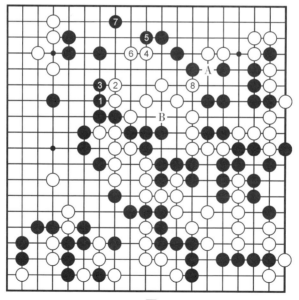

5圖

黑俯首稱臣。

例二　堅韌不拔

基本圖

開局白⑧不落俗套，行至白㉘也為定石一型，使棋走向黑取實地、白爭外勢的格局，直接左右了雙方之後的行棋思路。

基本圖

實戰進行圖1

黑㉙掛顯然是受取地的慣性影響，此手於33位高一路掛更易制衡白棋。白㉚配合全局下法有力。下一手黑若33位挺起，白準備於34位扳頭，黑40位拐，白再37位挺相當有利。黑㉟求變，如果照普通定石下法被封住，白棋滿意。

實戰進行圖1

參考圖

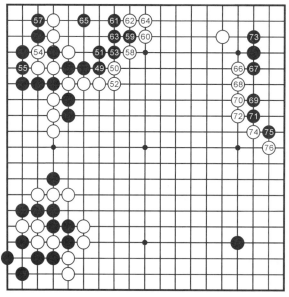

實戰進行圖2

參考圖

此為定石一型，黑完全是在內部行棋，白舒展有利。

實戰進行圖1中的黑❸亦是求變，為將來黑❹的壓出做準備。白❹失著，當直接下A位拐頭，以下黑B位跳、白C位靠下捨棄兩子，白棋不錯。

實戰進行圖2

白錯過直接棄子的機會時，黑❹機敏，讓白棋進退兩難，至黑❻，白為了保持全局的發展，只有忍耐著棄子取勢。黑棋取得明顯可觀的實利，而且白棋的外勢還留有斷點的利用，這一戰役黑棋成功。白❻眼見的好點，以下強行將右邊圍棋壓低，謀求更加寬闊的中腹地帶。黑❼也是好手，令白棋很難受。下一手白若在上邊補則太被利。白❼在局勢不利下採取

強硬態度，黑棋也需要謹慎。

　　實戰進行圖3

　　黑❼靠是預定的反擊，78至86位堅持，這裏是白棋全局唯一可以爭取主動的地方，必須有所作為壓制黑棋的打入，並賺取前期的實地損失。當黑❽飛稍嫌過分時，白⑨立即跨斷，白㊷更是有氣魄的一扳。白�896好時機，因白在96位右一路粘是先手，黑❾不能打，只有拐。白⑩好手，使黑棋難以應付。

　　黑若下A位、白B、黑C、白D位，即可將黑棋封住，且黑還無法淨殺白棋。至此，白棋成功對黑打入的一隊形成充分的攻擊態勢，兩邊的外勢方有發揮最大威力的境地。

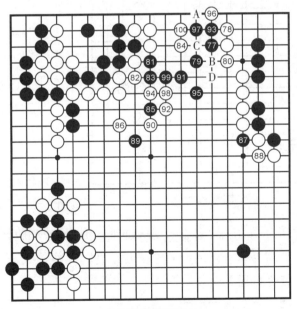

實戰進行圖3

第三章
狹路相逢一決勝負

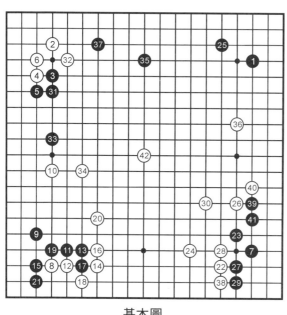

基本圖

例一　破軍之戰

基本圖

這是職業番棋對局，白㊷要圍大空，黑要淺削已經無從談起，全盤實空才四十目強，而任白圍成的話，僅一方空就有五十目，所以黑唯有以破壞為目標。隨著黑棋的打入，一場

攻防場面有如針尖對麥芒，這樣綿延全盤攻勢如潮的棋完全就是一場遭遇戰，任何一方都沒有了退路可言。

實戰進行圖1

黑❶一腳踏進白棋的模樣中心點，在眾多職業棋手中，有這樣的感覺和決心的也不多。黑侵入到這一線，也是在實戰中要挑戰自身的治孤之力。首先對黑❶深表敬意，如此頗

具「虎膽」的一手，無論是對局者還是旁觀者都是血脈賁張。當然，任何一位執白棋者遇到對手這麼下，心裏的第一反應自然就是捕殺。也許有人會直觀說這樣的棋無理，只是職業下出來沒有辦法反駁，那麼道理在什麼地方呢？我們必須深入體會雙方的攻防才能瞭解對局的內涵。

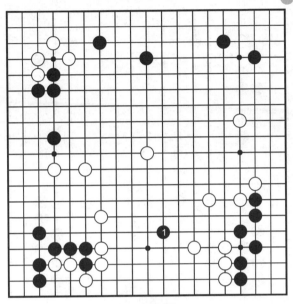

實戰進行圖1

實戰進行圖2
白棋顯然是一路硬殺的策略。白④不讓黑棋跳下紮根，必然的一手，但白⑥則因人而異，如1圖之選。

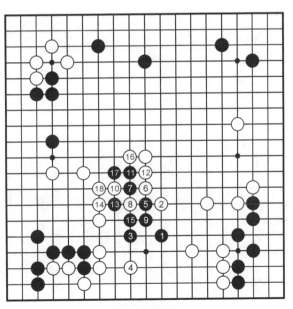

實戰進行圖2

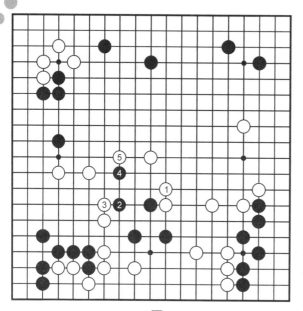

1圖

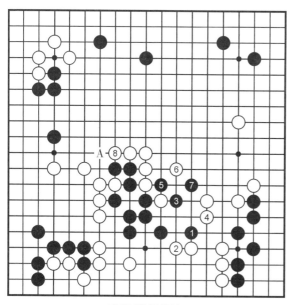

實戰進行圖3

1圖

此處白棋子力眾多，黑靠謀求騰挪，白①退堅實，不給黑棋借力的機會，這樣，黑棋難成眼形。白①的長幾乎斷絕了黑棋向白棋比較薄的右邊突圍，而黑棋左上有一塊棋並未安定，正好用來纏繞攻擊。如果左上黑棋是厚味或者淨活，白①就要另打算。

實戰進行圖3

中央一番攻防，黑棋看似有了A位逃生的機會。其實黑棋逃出，白棋早已設好伏擊線路，見2圖。黑對此十分明瞭，不肯按白棋的意圖行事。黑❶靠另闢蹊

徑，拼命往右邊出逃，白⑧則決定封死出口，以免黑棋出現
雙向出頭的樣子。白④更是鍥而不捨的表現，否則如3圖。
所以，攻擊中在自己的「射程」範圍內，要有讓對方逃出的
魄力。

2圖

　　黑❶尖出，白②
靠壓攻擊，結果黑棋
兩塊棋被纏繞，還要
提防白A挖的襲擊。
黑治理一塊棋易，兩
邊兼顧難。故此實戰
中黑棋糾纏白棋下邊
和右邊薄味，伺機就
地安定。

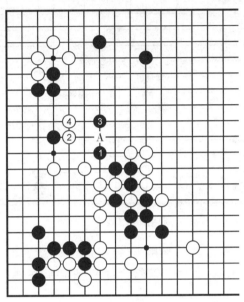

2圖

3圖

　　白①虎簡單，也
是隨手，黑❷尖好
棋。由於白棋下邊自
身有缺陷，難阻黑與
右下角聯絡。

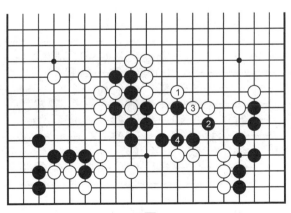

3圖

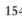
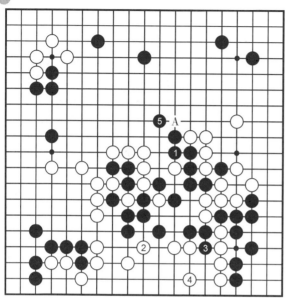

實戰進行圖4

實戰進行圖4

弈至黑❺，黑棋揚長而去，白棋是否攻擊失敗了？白②如A位扳繼續攻勢似乎黑棋不易出頭。一般來說，大家都比較願意作為攻擊的角色，掌握行棋的主動權。在暢快淋漓地攻擊對方時，一定要注意對己方薄味的保護，及時消解缺陷，否則越是表面氣勢洶洶，越難以收場。本來，黑❶之前的治孤，漸漸有了生機，但黑❶有些戀戰，錯失良機。

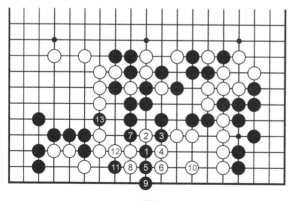

4圖

4圖

黑❶靠下銳利！白無法下扳，只好採取白②以下棄子破眼。白❿雖可活棋，但黑⓫、⓭兩手，白無法抵擋。

5圖

白⑧一路滾過較上圖為佳，但黑⓯聯絡，白攻擊也失敗。

5圖

6圖

黑❶是期望白棋封鎖，黑❸、❺間接地使上邊得到加強，然後再黑❼靠下。可以預想下成5圖中挖過後，白棋中央產生 A 位的斷點，整體也沒有淨活。即使黑在2位尖先手做眼也是活棋。白②既破眼位又堵漏洞，價值不菲。

我們在實戰中不能只顧行棋剛硬，還需要注意自己的缺陷，保護好攻勢。

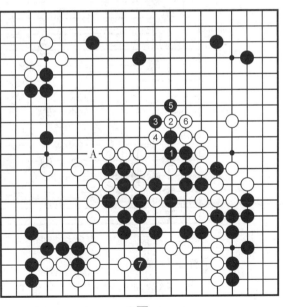

6圖

實戰進行圖5

黑△尖出後，中央黑棋的治孤與黑棋左右上都有聯繫，或聯絡或被纏繞。我們在實戰中經常會遇到這個場面：硬吃吃不住，知道可以攻擊得利，就不知道如何下手。

對於一塊沒有淨活同時缺乏直接攻擊手段的孤棋，白棋要善於借攻擊換取一些子力優勢，而子力的分佈可以有多種形態，就像尋劫材一樣，最好能對其他黑棋造成最大限度的創傷。目前白棋對左右黑棋形成纏繞的可能性不大，應將目光鎖定在如何借助攻擊破襲上邊黑空上，首要的不能讓黑棋上下聯絡。這樣考慮，白①就順理成章了。

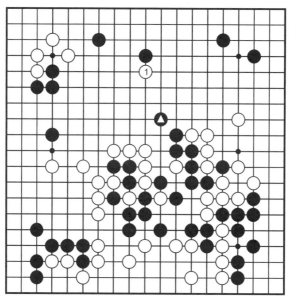

實戰進行圖5

實戰進行圖6

黑❶、❸強硬地拔掉一子，再度把中央黑棋推向治孤的前沿。黑棋把勁撐得過滿了，黑❶還是應冷靜地在A位退，

實戰進行圖6

白於7位飛，黑於B位跳應對。黑棋提子雖然暢快，卻不能使上邊完全實地化，而黑❼以下出逃很狼狽。白⑫碰又是與前圖1位有異曲同工之妙的佳著。儘管中央黑棋逃出，但白棋以兩碰形成了絕好的借徑攻擊步調。

7圖

黑❶如擋，白②、④遂成步調，白▲與黑❶的交換恰為伏兵。

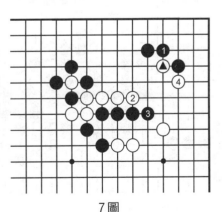

7圖

<div align="center">實戰進行圖7</div>

<div align="center">8圖</div>

實戰進行圖7

黑棋對白棋的迂迴重視不足，黑❶以下依然要求正面作戰。但白⑩以下好手段，至白⑱白棄子走厚，踏入黑空的同時，依舊堅持對中央黑棋保持著壓力，尤其黑被白⑱夾太難受。按理黑⓱應走18位尖是形，但似巧實拙。

8圖

黑❶尖，白②、⑥以下棄子妙。白多出⑧、⑩兩子已經聯絡，白⑫扳，黑中央大龍一命嗚呼。而且，黑一旦放棄兩子，角部黑A、白B，黑棋不活。

本局白棋自始至終攻勢如潮，正

是對黑棋的強硬態度進行針鋒相對的作戰。不僅僅是因為黑棋打入過深，而且是建立在黑棋亦有出逃之術的同時能夠積極應對。如果有一絲退卻之心，就不可能形成真正意義的勝負對抗。實戰讓黑棋不僅在上邊實地蕩然無存，後來連拔花一子也要受攻，甚至連一個真眼都不是。黑棋利用打劫下得很頑強，但卻已經喪失了勝機。

例二　瞬間封喉

基本圖

這是中韓對抗王磊對宋泰坤之局。本局雙方一開始就決心展開對攻性決戰，任何一方一不留神，棋局就要戛然而止，令人窒息。在對攻狀態中，必須有要打持久戰的準備，也要有敏銳的洞察力打破平衡。

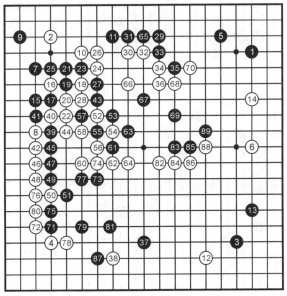

基本圖　　　　　59 = 52

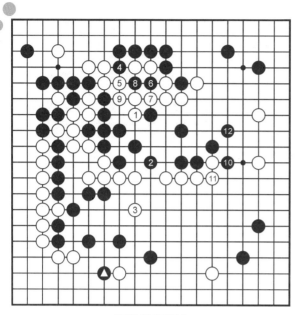

實戰進行圖1

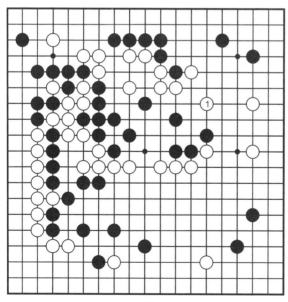

1圖

實戰進行圖1

初看是雙方四條龍在中央對跑，其實黑△靠下後，攻防的天平已經悄悄轉向黑棋有利了。白棋顯然清楚地認識到了這一點，所以白①對中央黑棋施壓。就局部而言，這是黑棋眼形的急所，但於全局，卻是大緩手！黑❷機敏地抓住這一瞬息，白③不得不補，被黑❹以下先手拔通兩子，黑❿、⓬佔據要津。此時，白①越看越像單官而不是急所了。

1圖

白實戰不僅對黑棋沒有威脅，自身也為聯絡所困，

一切皆因白①的遲滯，遭受黑棋的快速打擊。因此反思過來，白①飛補必要，雖然整體攻防黑略為主動，但以此論全盤勝負還為時過早。

實戰進行圖2

白①飛已經有行棋不力之感，尤其是黑❷的狠著，以及黑❻夾在先前被認為很厚的一隊白子，白棋有說不出的鬱悶。在攻防的轉化中，一些棋子的效率是不斷變化的，要注意相應手段的變更。當初白周邊是很厚，黑棋也儘量避免在此處行棋，但當×處白兩子被提後，即使被白A位提，上邊黑棋已經沒有死活之憂，黑棋得以痛下殺手。白⑤在角上斷是拼實地，單純活龍已不足以爭勝。

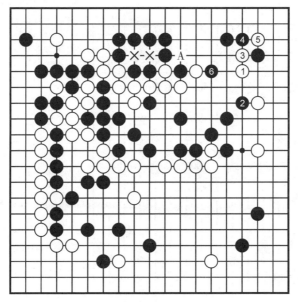

實戰進行圖2

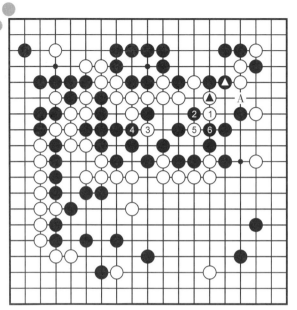

實戰進行圖3

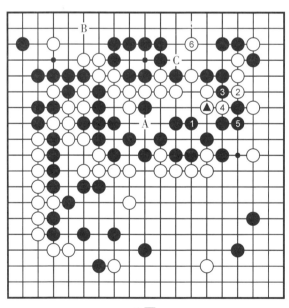

2圖

實戰進行圖3

白●一子虎交換一手後，白①併是一廂情願了，忽略了黑❷尖刺的破眼。此手很精妙，不僅破壞了白棋的眼位，也防住了白A頂的手段，一舉兩得，是在對攻中棋手們必須時刻提防棋形並找到合適處理手段的典型。至此白大龍已經不活，大敗。

2圖

這是白棋的預想圖，黑❶補，白②頂斷，白⑥跳。比起實戰，白A、B處可得一眼，黑棋無法破掉白C位之眼，這樣當然是白方從容的活棋方式。

例三　俗手致強

基本圖

本局黑白雙方在左下劍拔弩張，黑❸鎮，白棋普通尖出自然委曲，白㊹靠是頑強的下法，使局面更趨複雜。僅僅是因為意氣之爭而沒有周慮的計算作為後盾，那也是枉然。以下隨著棋局進程，可以領略最強手的成果。

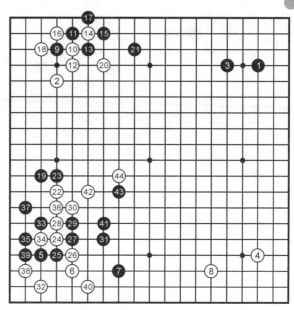

基本圖

1圖

黑❶如退，是軟弱的表現，白②也退，這比當初直接尖被黑棋壓過來完全不同。黑❸補強左邊的時候，白向中腹飛出佔據要衝，黑明顯不利。

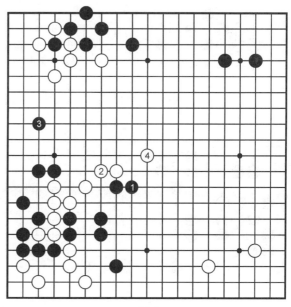

1圖

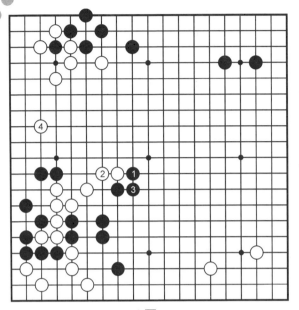

2圖

2圖

黑❶扳亦不行，白②退正應。黑❸要是補中央的斷點，則白在邊路4位逼過來，黑棋完全是被單方打擊，要直接考慮做活的問題了。

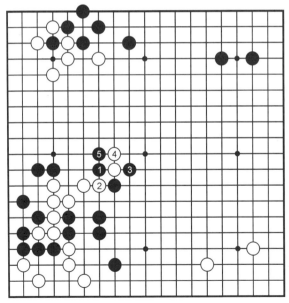

實戰進行圖1

實戰進行圖1

黑❶扳斷是嚴厲的反擊，白②必然也斷，黑❸打是精心設計的選擇。白④長時，黑❺俗手一貼是極具實戰特色的下法。白棋竟然沒有適當的應手。

3圖

白如果 1 位扳，黑❷就再走愚形彎一個。下邊白③、⑤打粘的話，黑❻跳封，白無法逃出，被全殲。

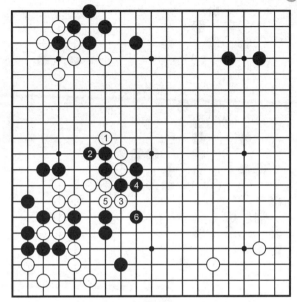

3圖

4圖

白先在下面打粘的話，黑棋就征吃上方兩子，獲利巨大。下方白⑤飛，黑❻也飛起來，白依然不利。

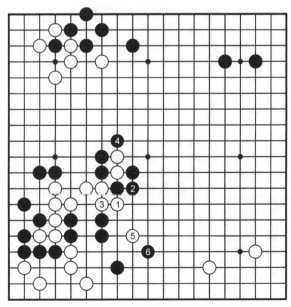

4圖

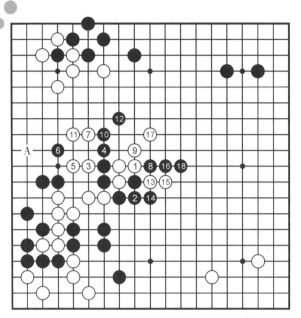

實戰進行圖2

實戰進行圖2

白①拐只此一手，別無他法。黑❷粘住，白③夾送黑出頭。黑❽、❿是行棋的調子，白⑬斷是製造糾紛的下法。行至黑⓱長，雖然白棋有A位的逆襲手段，但最重要的是中央一帶黑棋獲利頗多，優勢顯然。

實戰進行圖3

白①攻擊左邊黑棋，但局面的焦點已經發生了轉化。黑棋8位跳起，白形勢已非，面對白⑪的抵抗，黑⓬沖是決定性的一手。至黑㉒簡明棄掉左邊，於24位飛罩，白已經無以為繼，只得中盤認輸了。

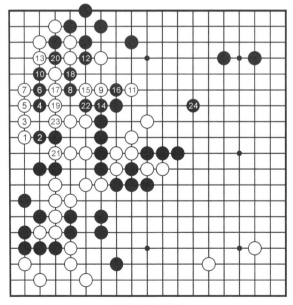

實戰進行圖3

例四　懲治無理手

基本圖

敵方在不利的形勢下，決不會甘拜下風，必定要施放勝負手。此處切不可手軟，定要對其無理手段給予重罰。本例黑△破白形勢，白■守後，仍是黑較苦的局面。按正常收束，見1圖。

基本圖

1圖

從1位至23位為雙方比較合理的應接，其中黑❼、❾是巧妙的次序，白⑩無奈，這樣黑先手下到9位擋。但儘管如此，黑棋經精確判斷後，盤面大約還差兩目半的樣子，因此黑棋施放出了勝負手。

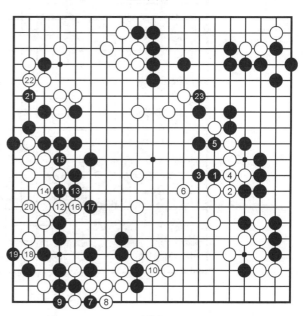

1圖

實戰進行圖1

黑眼見實空不夠而強行侵入乃非常手段，但總有些無理，或者說是玉碎的下法。但是如果不能正確應對，反而在對攻中損目的話，那麼白好不容易打下的江山，便會意想不到地回歸給對手。黑❶起強烈地要破白棋中空，右下的黑❷虎即為勝負手。

本題的關鍵在於能否置其於死地。對方用無理的強手作玉碎的拼搏，這時一定要冷靜地尋找全部殲敵的銳利著法。對付黑❷，切不可慌慌張張地拿起子來就在A位叫吃，否則黑B，白因不能開劫只好在C位委曲地接上，黑乘勢在D位爬，白的大本營立即「起火」，好好的一局馬上就被逆轉。

實戰進行圖1

2圖

實戰進行圖1
中的黑㉗不能直接
於1位打，否則至
白⑩點，白應對無
誤，黑仍然要被全
殲。其中白⑧拐是
重要的次序，如缺
少這個次序而直接
在10位點的話，則
見3圖。

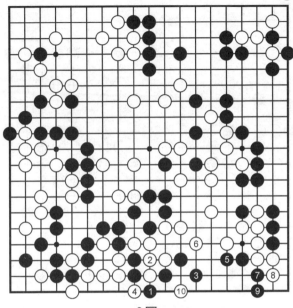

2圖

3圖

黑❾團是做活
的要點，結果至黑
❶⑨立，全體淨活，
白失敗。這個例子
說明在施放殺手之
前一定要慎重，確
實地把每一著都計
算正確。

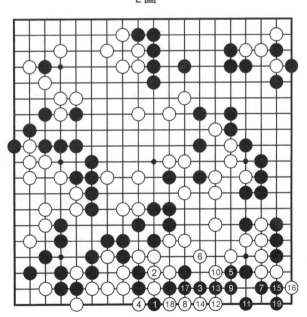

3圖

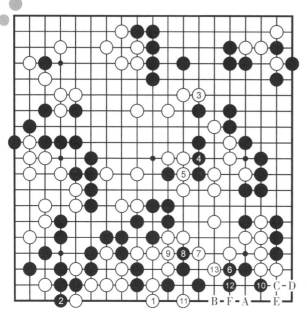

實戰進行圖2

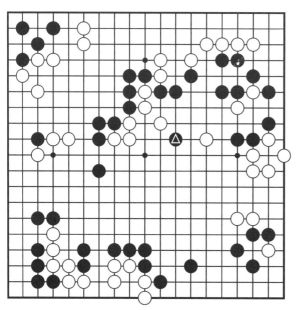

基本圖

實戰進行圖2

白①下立是最善手，這在「死活題」裏是經常看到的手段。白⑬把黑全滅後，黑推枰認負。以後黑若下A位，白B，黑C，白D，黑E，白F破眼，黑仍是死棋。

例五　以攻對攻

選自 1997 年初韓國最高位戰決賽。

基本圖

綜觀全局，下邊黑方有外勢，右上方的黑棋也很厚。現在黑⬛向中腹白棋攻來，相當嚴厲，白方該如何應付呢？

實戰進行圖1

白①、③擋是必然之著。黑❹扳

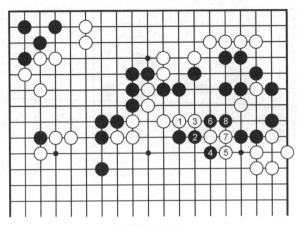

實戰進行圖1

時白⑤連扳是手筋，白方由此吹響了反擊的號角。白⑤如單於6位接被黑5位退棋就乏味了，白方將單方面逃孤。

1圖

上圖的黑❻如於1位斷打不好，黑❸補後，白方有4位接的強手。黑❺只能曲，白⑥以下形成劫殺，此劫黑方較重，白方有利。

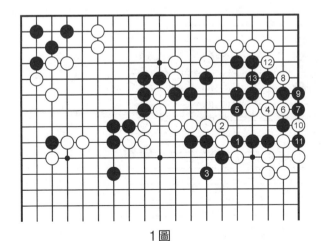

1圖

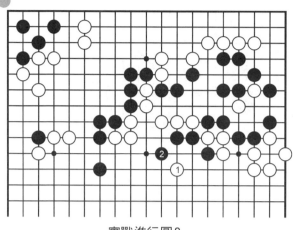

實戰進行圖２

白①點是反攻的第二步，白方抓住了黑三子氣緊的弱點，點在了「筋」上。

黑❷當然要尖出分隔白棋。

２圖

上圖的黑❷如於１位先打吃再虎補則嫌弱，白④、⑥是先手。白方在此處暫作安排後於８位點方，搶先進攻，是白方可戰的局面。

右邊的白棋雖會遭到 A 點的襲擊，但經白B、黑C、白D 暫無被殲之憂。

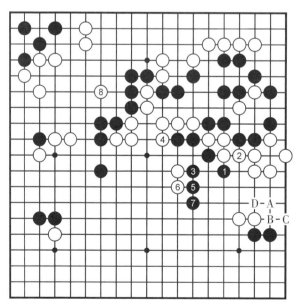

實戰進行圖3

白①、③是算準的下法，黑方暫時無法亂衝亂撞。黑❹飛輕靈，白如A位斷，黑有B位擠吃的巧手。白⑤挖漂亮！瞄著A位的斷，白方又將左邊黑棋隔斷。

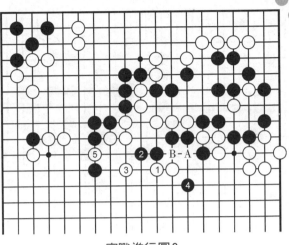

實戰進行圖3

3圖

白⑤如於1位擠可吃住黑兩子，但未免見小。黑❷接住棋筋，然後6位向中腹尖出，整塊白棋還得為兩眼而奔波。

3圖

實戰進行圖4

4圖

實戰進行圖4

白△挖後，黑方保留A位打的手段而直接跳下是厲害的招法。

黑❺靠是急所，白⑥沖，機敏。此著如於B位虎，黑6位一擋，棋便富有彈性。

黑❼接是正著。

4圖

黑❼如1位接，白②沖嚴厲，大塊黑棋相當危險。黑❼是唯一的反擊，白⑧、⑩毫不退讓，黑⓭斷後上邊將形成對殺。

外圍黑棋如A位扳，白B位擋即可。

5圖

白①斷，手筋！有此一著，白方對殺便寬出一氣（白①如誤於3位跳，黑1位接，對殺黑勝）。黑❹是窮餘之一策，結果成為劫殺，這是白方的緩一氣劫，白方較有把握。

5圖

實戰進行圖5

白①沖，黑❷、❹先手交換後再於6位靠出，又一記重拳。白⑦以下輕巧地躲閃，至白⑪接，雙方均無不滿。

實戰進行圖5

6圖

6圖

白⑦如直接於1位擋，被黑❷一貼相當難受。白③打，黑❹接形狀雖難看，但白方並無後續手段。進行至黑❿，白中間兩子被吃，且留有A位的餘味，白方實利受損。

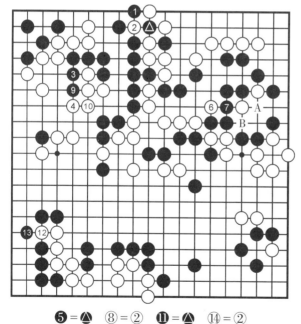

實戰進行圖6

黑❶回頭還是靠打劫謀生，此劫黑方稍重於白方。所以當白⑥找劫時黑方也可提劫，經白7位、黑A、白B，似乎優於實戰。

白⑫沖，劫材價值增大，黑方已無法脫身。

❺＝▲　⑧＝②　⓫＝▲　⑭＝②

實戰進行圖6

實戰進行圖7

黑❶轉向下邊找劫，白②當然提劫。黑❸妥協，此著如於4位沖吃白下邊，白於3位長出，上邊白空明顯大於下邊黑空。

黑❺扳時白⑥接機敏，白方棄去五子，搶到了白⑭的斷，局面已是白方稍優的細棋。

本局白棋面對黑方咄咄逼人的攻勢，毫不示弱，以攻對攻，透過劫爭、棄子轉換，佔據了全局的主動權。

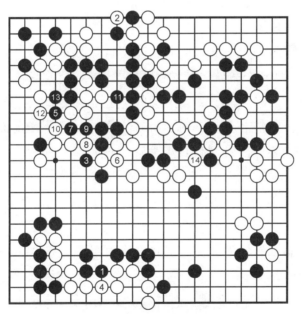

實戰進行圖7

第四章
臨危不亂一絲不苟

例一　巧妙轉換

基本圖

　　黑❾先掛一手是防止黑直接於11位夾擊時，白從星位大飛，白❿的意圖就是最大限度地護住角地。黑⓳可以在右一路跳，白㉒飛時黑㉓尖，堅實，還可以在35位托過。白㉔就是防止黑托過，白㉖扳有預謀，用意深。黑㉗正確，如果在30位斷，白於34位長，黑於32位叫吃，白在35位擋，則白形狀理想。白㉘只此一手，否則讓黑沖出棋形破碎。黑㉙單斷亦是正應。白㉚接，讓白棋26位扳的意圖浮出水面，白的作戰構思就是犧牲上邊白兩子而意圖攻擊下邊黑三子。黑㉛單長好手，在白㉜立之後再拐打、35位連回也是計算深遠的次序。

　　此棋如果先做黑㉝、白㉞的交換是俗手，下一手白不會在32位立下了，具體可見1圖。至白㊱止，黑三子如果簡單地被吃掉，則左下白棋模樣浩大，結果白有利。因此，黑棋不能輕易放棄，越是在危急的時候越要做出細密的安排，以制約對手的作戰效果。

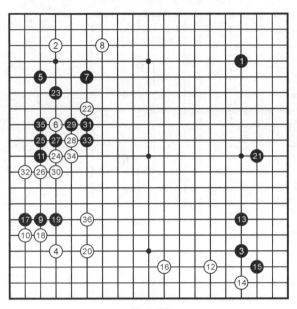

基本圖

1圖

　　黑先打吃後粘的話，白不於基本圖的 32 位立，是因為黑如果仍然按照後來實戰的下法靠出，則白⑥貼出。由於白 A、黑 B 是白的先手權利，以後白有 C 或 D 位等的滾打，黑左下幾子危險。

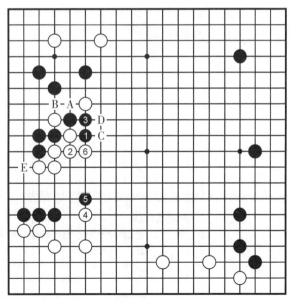

1圖

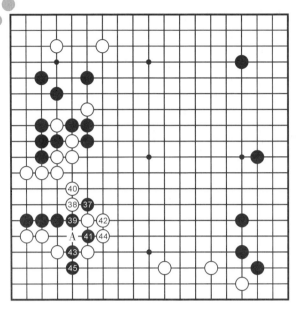

實戰進行圖1

黑�37碰，是處理孤棋的騰挪手段。白如果外扳，黑就向上長簡單地跑出。因此白㊳扳斷必然，至42位長雙方別無選擇，黑㊸挖是唯一的處理手段。如果此手在A位接不成立，如2圖進行。白㊹擋，只此一手。如果在45位叫吃，黑A接上，白無法收拾。黑㊺長，也只此一手。如果在A位接，則還原成2圖。

2圖

黑❶粘是沒有算路的下法，以下白④跳、⑥虎，黑全體無條件被屠。

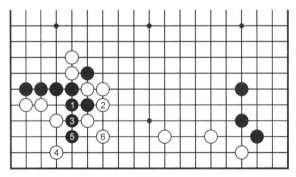

2圖

3圖

實戰進行圖1
中的白㊹如於1位
打吃，則至黑❻必
然。如白⑦退，黑
先在角上留下利
用，然後 12 位尖
沖，白無法抓住黑

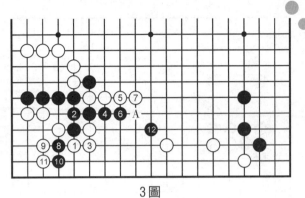

3圖

棋。如果白⑦在A位扳的話，見4圖。

4圖

白①扳，黑❷斷時，白③曲一個。黑❽打是次序，然後
黑❿尖出。由於黑A位壓是先手，左邊白無法出頭，形成對
殺。此對殺白不利，即使形成雙活，白也不好。白③要走顯

然必須於 10 位枷
吃一子，變化見5
圖。

這裏再對前面
基本圖的白㉜做個
說明。如果基本圖
中的黑㉝、白㉞沒
有，而是白 33 位
壓和黑B交換了，
則白下一手可以在
C位吃，因為黑無
法封鎖左邊白棋。
但交換白明顯有

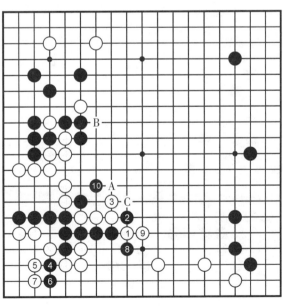

4圖

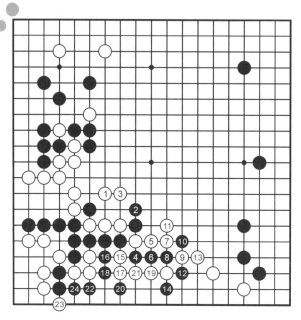

5圖

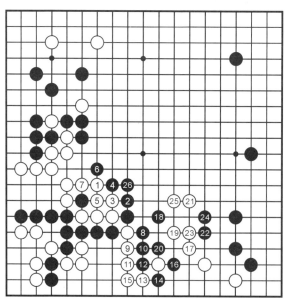

6圖

損，因此先做交換和不做交換實在非常微妙。

5圖

白①枷，黑❷長出先手，白如3位雙是本形，到黑❷就都是必然的著手。結果黑白各吃三子，但是下邊白地被黑蹂躪乾淨，黑治孤成功且局面有利。白③如不雙而於下一路團緊住黑❷兩子的氣，則見6圖。

6圖

白③團的目的在於黑❽不能再從9位打，否則白8位長、黑❿沖時，白可以在20位擋住，黑無法征吃了。以下變化必然，如此左下白雖然有六十目之多，

但是黑可以攻擊右下白棋而獲得補償。從全局來看黑完全可下，這也是當初黑洞出左邊三子準備的一個方案。

實戰進行圖2

白㊻貼是容易把控的一種選擇，也有於47位跳的下法，詳見7圖。黑㊼先扳一手再49位叫吃是好次序，白㊿也有不提而粘的變化。黑㊾跳，又是一步好棋。白㊸急於粘吃黑五子有問題，應於黑55位尖。結果黑㊆飛到舒適，白不能於57位擋，只好56位壓。白㉒是為了防止黑於58位上一路斷而設，但是在下面的攻防中落了後手，黑棋搶到上方63位逼的大場，治孤明顯成功，全局取得優勢。

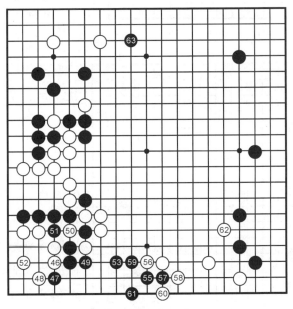

�54＝㊿位右一路

實戰進行圖2

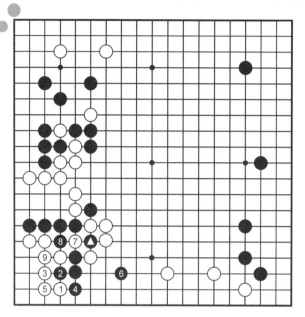

7圖

$⑩ = △$

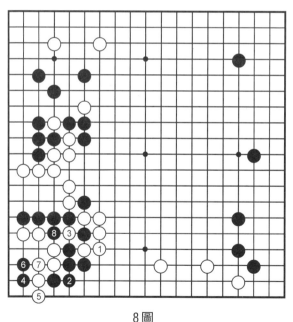

8圖

7圖

白①跳的話，黑❷、❹沖擋先手成形，然後6位拆，白⑦提之後至黑⑩反提，在此形成劫爭。因黑五子可棄可取，局面變化複雜多端，如黑劫勝則白全局被動，風險巨大。

8圖

實戰進行圖2中的白㊿接上的變化之一。

白③提時，黑下一手如果直接在8位叫吃，則白於6位虎，白角已活，黑劫重。因此黑❹先夾是手筋，白如果5位立下，黑❻長至8位斷，白角被吃。

9圖

實戰進行圖2

中的白㊿接上的變
化之二。

黑❹夾時，白
如果5位虎，以下
黑❿先接上、問白
應手。白⑪必然，
如不應，黑A位
點，白被吃。黑⓬
大飛，白左邊還要
加一手，不然黑A
位點，白還是被
吃。於是黑就在B
位補活，黑只要把
下邊活出就治孤成
功。

10圖

實戰進行圖2
中的白㊿接上的變
化之三。

上兩圖可見當
黑❹夾時，白⑤只
有接上為妥。黑❻
斷吃時，白⑦先叫
吃一手是好次序。
以後黑A位打吃白
⑦一子時，白可以

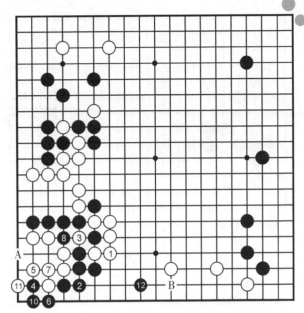

9圖　　　　　⑨粘劫

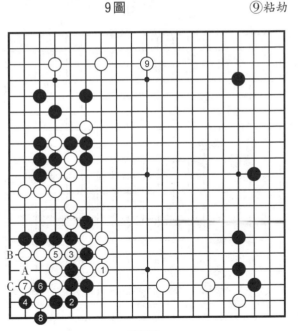

10圖

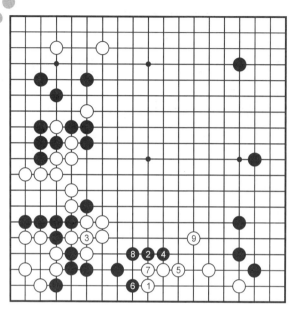

11圖

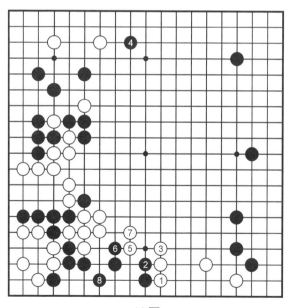

12圖

先B位立下，留有C位立下的官子。如果沒有白叫吃和黑拔一子的交換，則白就無此便宜了。白⑨可先手走到上邊大場，但黑也順利治孤。

11圖

實戰進行圖2中的白㊾走1位尖為宜，黑❷飛出，白③就接上吃住左邊五子。行至白⑨出頭，如此黑大龍還未活淨，白明顯比實戰要好。

12圖

實戰進行圖2中的黑�55飛到舒適，白不能於1位擋，是因為黑❷貼長交換後就已經先手活了，可以搶上

方4位的大場。白⑤要殺黑棋，黑❽簡明活棋。

例二　大勢爲重

基本圖

　　本局選自職業對局，現在是白△拐的場面。下一手黑必須正確地計算上方對殺的結果，闖過這道危險的關卡。考慮全盤形勢，左下、左上和右下均已經定型，右上一帶的對殺事關全局優劣。中央黑五子處於白棋左邊厚勢的威脅之下，右邊黑棋偏薄，因此，如果能夠強化右邊至中腹一帶的黑棋，則形勢有利。

基本圖

實戰進行圖

　　黑❶、❸緊氣，黑❼開劫，白⑧提，黑❾、⓫連下兩步

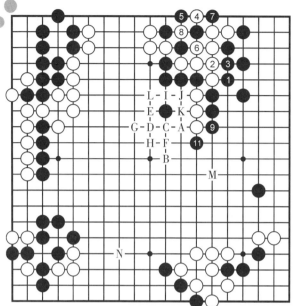

實戰進行圖 ⑩粘劫

把白三子棋筋吃掉大可滿意。值得注意的是以後白A，黑B，白C，黑D，白E，黑F，白G，黑H，白I，黑J，白K，黑L有一個天下劫。只要不疏忽這一點，以後黑總能下到M和N其中的一點，故全盤黑優無疑。

參考圖

實戰黑棋固然優勢，但局部還有更加精益求精的下法。黑❶扳，白②至⑥成劫，黑❼叫吃，白只能8位將劫解消，黑❾提，這樣簡單、明快地定型，勝勢不易動搖。

參考圖 ⑧＝②

例三　精密操作

基本圖

本局選自中日圍棋名人對抗賽，白棋佈局有備而來，但因為 24 步的緩著，使新手的成效大打折扣，此手應當於 31 位尖頂。黑棋在關鍵時刻未能穩健行事，於譜中 35 位斷，要求讓白棋變成上下兩塊孤棋，以便攻擊得利。直觀上看，白棋確實有相當的危險，需要細心整治。進程中，白⑱就是特別準備的一手，常規下法是在 19 位長，變化見1圖。

1圖

白如1位長是本手，黑2位壓

基本圖

1圖

2圖

起，白3位沖後5位頂非常厚。黑6位回補後黑實地上有所得，將來白難以選擇A、B兩點從哪裏斷。

2圖

基本圖中的黑㉟普通佔據白三子中間要點，白如2位粘則黑❸飛，再5、7位貼住角空，將來A飛是要點，如此黑優。

實戰進行圖1

對於黑要求更有效的攻擊，白⑤自然要先跳出下方的孤棋，至白⑮逸出。其中在白⑪跳時，黑⑫如果意圖封吃白棋，則見3圖，不成立。黑⑯長意圖加大對白上方的攻擊力度，但

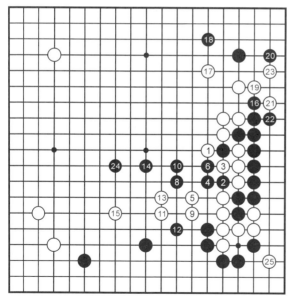

實戰進行圖1　　　⑧粘

實際上還是如2圖那樣定型為宜。白⑰飛是漂亮的一手，黑已經不肯19位爬過，讓白能夠在18位跳到。但是，白⑲擋下卻與右下25位的處理有著緊密的關係。這也是黑棋所未考慮到的，否則黑肯定在上方聯絡。

3圖

黑於1位飛罩無理，白2、4位扳出，黑5位斷不能成立。白⑥打以下一路沖出至20位扳，黑崩潰。過程中，黑❶如在A位斷，因征子不利是後手；如改在B位飛出，白19位尖頂，黑也不行。當初黑❺如於7位長，白5位接，黑也難以繼續。

3圖

4圖

黑如於1位強行擋下，白仍可利用2位扳的先手安全渡過。黑不但無趣，而且還因為緊氣的關係需立即防A位的斷

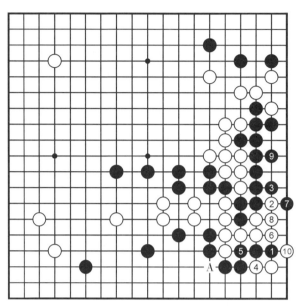

4 圖

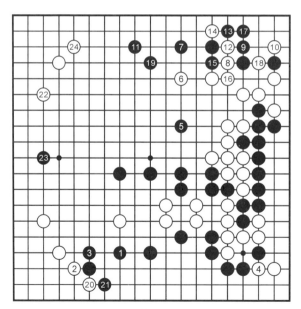

實戰進行圖2

點，黑失敗無疑。

實戰進行圖2

黑無奈只有 1 位補棋，白②順勢尖頂，待黑 3 位長起後，白再 4 位擠補回。這裏白棋在奪取黑角地的同時安定自己，白收穫很大。中央輪到黑❺一邊照顧自身一邊影響右上白棋，白⑥跳是正著。現

在黑無更好的著法，只有7位拆一應，白再8位尖，行棋次序正確。對於白⑧，黑非常為難，如擋，則形成5圖。

5圖

黑❶擋，則白②立即挖做劫，黑味道不好，白富於彈性。

5圖

實戰進行圖2中的黑9位退，但白⑩夾令黑局部無應手，如應見6、7圖。故索性脫先於11位拆二，但被白先手取角，還得於19位尖補，痛苦。黑如在上面脫先，見8圖。

6圖

白夾時，黑如1位立下，白2位沖後，4位斷，黑難受。

6圖

黑被迫只有5位俗手打吃，這一來白外圍已很厚。在A位挖是先手，官子也不太損。白8位靠下，黑攻擊失敗。

7圖

黑如改為1位單接，這樣下已非常委曲。先不說白仍可在A位沖，與6圖將大同小異，現在白穩健地在角上2位尖

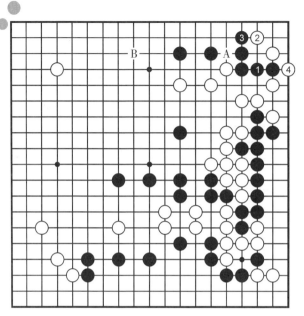

7圖

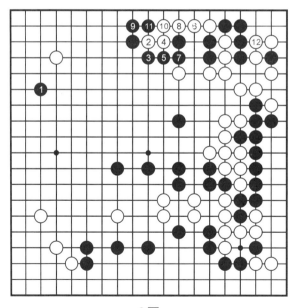

8圖

後4位渡即可滿意，黑還需要在B位後手拆二，黑仍然失敗。

8圖

黑上邊如脫先，例如掛角，白②碰是銳利的一手，黑3位上扳抵抗，白4位俗手頂即可成立。白6位長出後8位爬回，對殺的結果黑差一氣。過程中黑❸如改在11位下扳，則白在10位反扳，黑也難以為繼。

實戰白先手處理好右上後，實戰進行圖2中的白⑳與黑㉑交換一手，是非常必要的次序。用意是加大黑棋點三三的難度。接下來白㉒小飛，留下左邊黑分投和

白㉔尖角的雙方各得其一的大場。至此，白由精準的算路化解了黑棋的攻勢，並順利取得局面優勢。

9圖

黑點角雖然可以活角，但比較苦，得不償失。白2位擋後，黑只有3、5位才能淨活，而且還要依靠黑9位的擠才行。黑11位立下後將來白在收官時A位是先手，黑需B位應，白C位夾的手段成立。

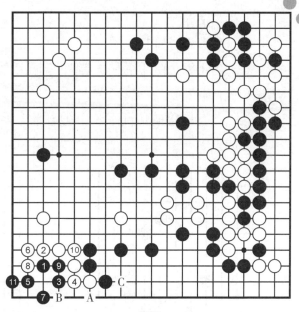

9圖

例四　投石問路

基本圖

黑▲飛起攻白，白三子如何處理呢？值得留意的是白方右上邊的拆

基本圖

二尚未活淨。

實戰進行圖1

白①靠、白③連扳是漂亮的治孤手法。

1圖

在有黑⬤的情況下，白①退是俗手。因為白③的卡不能成立。

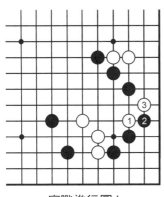

實戰進行圖1

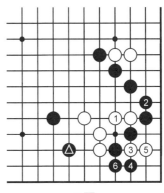

1圖

實戰進行圖2

黑❶斷打是當然的下法。

2圖

黑❶如於1位打出，白方棄三子簡明。至白⑧，白方輕鬆地奪取角部實利，上方的拆二也不擔心被纏繞攻擊了。

實戰進行圖3

黑❶先手沖，是此形的要點。

3圖

黑❶如改為1位跳，白②補，黑❸再封時，由於本身斷點太多，被白方扳出後，黑形破碎（黑下一手如A位斷，經白B、黑C、白D，黑兩子被吃）。其中黑❸如於C位封，

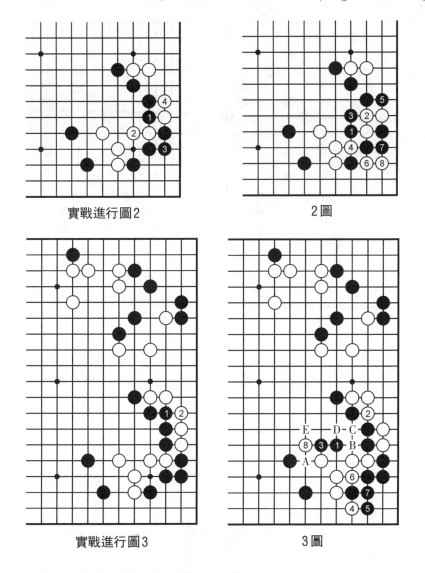

實戰進行圖2

2圖

實戰進行圖3

3圖

白有D位靠的手筋,黑方難以應付。

實戰進行圖4

白②飛出後,黑❸以下轉攻右邊白棋,至黑⓱,雖將白棋封鎖,但白方也清楚地做出兩眼。

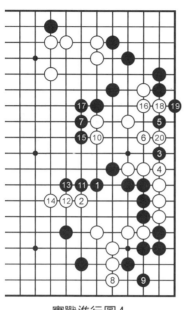

實戰進行圖4

4圖

4圖

上圖的白⑯退時，黑方不可貪殺，否則白②斷嚴厲。由於黑方本身不厚，結果白方仍能做成兩眼，而黑外圍缺陷太多，黑方不如實戰。

實戰進行圖5

實戰進行圖5

黑❶曲雖破壞了白形，但遭到了白方的反擊。白②靠先投石問路，精妙！黑方怎麼應呢？

5圖

黑❶扳是容易

想到的，白②長後（不一定立刻走），角部就留下了劫殺。

6圖

黑❶扳，白②擋。黑❸雖是好手，但仍成萬年劫，由於氣緊，黑負擔重。

7圖

黑❶換個方向扳又如何呢？至白⑥仍是劫殺。

由於角部留有手段，所以5圖中黑❶扳不能成立。

8圖

白△靠時，黑❶擋才是本手。白②扳黑❸打，這樣白方就有了A位的先手。

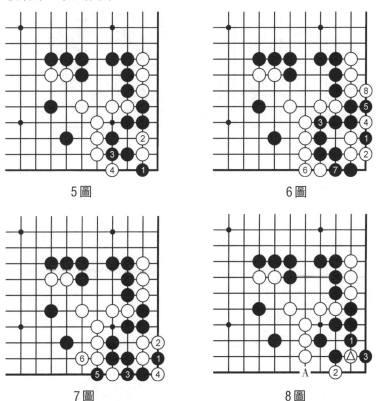

5圖　　　　　　　　　6圖

7圖　　　　　　　　　8圖

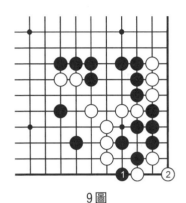

9圖

9圖

上圖的黑❸如1位外打，白②虎成劫殺。

實戰進行圖6

黑方看到A位應過於委曲，便於1位頂斷，棄子取勢。

白②靠，又是意想不到的手段，再試應手。

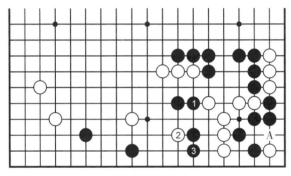

實戰進行圖6

10圖

黑❸如於1位扳，白②長出，至黑⓫，白方已先手獲利，再回到角部，白方大優。

11圖

白⊕靠時，黑❶夾也不好。白②立，黑❸如阻渡，白④頂是巧手，結果反而把黑棋困住。

實戰進行圖7

白①立是角部的要點。此著如誤著於3位，被黑1位扳就要成為劫殺了。

黑❷擋必然，白③再長，角部已淨吃黑棋，白方成功。

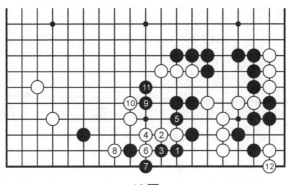

10圖

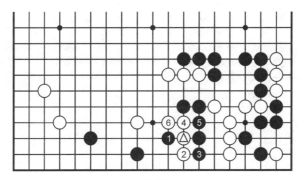

11圖

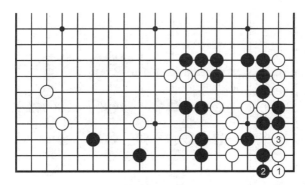

實戰進行圖7

12圖

白△長後，黑❶接對殺結果如何呢？白②扳好，至白⑫，白方快一氣勝出。

13圖

上圖的白②扳如誤於1位尖，黑❷立後將成為劫殺。

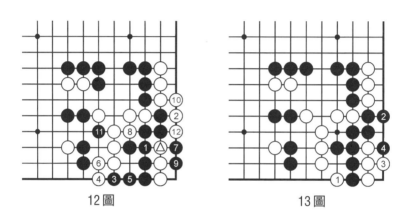

12圖 13圖

實戰進行圖8

黑❶跳起，白②立刻出動，至白⑭又活出一塊且留有A位的斷，而黑方無法先手補，這正是白方的成功之處。

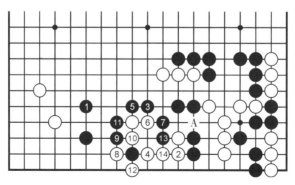

實戰進行圖8

14圖

黑❶接，白②脫先後下邊白棋仍可活。

14圖　　　　　　　②脫先

15圖

黑❶虎也是後手，至白⑩白方快一氣殺黑。

15圖　　　　　　　②脫先

例五　蠶食漸進

基本圖

白⊿扳封後，黑如A位吃，經白B，黑提四子，白C位尖，中腹成白茫茫一片。而黑方如C位單純聯絡，白B位吃三子後，又產生D位靠的好處，黑方仍不能忍受。可見此時

基本圖

的形勢對黑方來說不容樂觀。

實戰進行圖1

黑❶靠，勝負手。

白②沖是白方的反擊。

實戰進行圖1

1圖

上圖的白②如1位擋，黑❷先手便宜後再於4位聯絡，白A位靠消失。

白方的優勢經此一擊已所剩無幾。

1圖

2圖

黑▲靠時白①如扳，黑❷斷，如此將形成複雜的局面，正是黑方勝負手所希望的。本圖只是其中一變，至黑❿長出，黑方既吃四子又出頭，可以滿足。

2圖

實戰進行圖2

黑❸提子冷靜。而白④則是本局的敗著，此著當然應該於A位補，味道要好得多。黑

實戰進行圖2

3圖

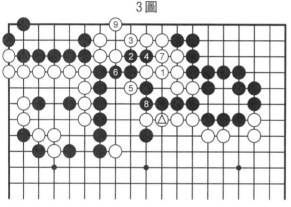

實戰進行圖3

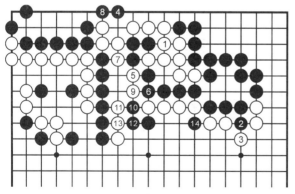

4圖

❺扳是攻防的要點。

3圖

黑❺如於1位沖，並不能殺白，由於黑外圍不厚，白方能聯絡回家。

實戰進行圖3

白①是做活的要點，當初白△壓時，就已看準了這塊棋的活路。

白⑤斷雖然痛苦也不得不走。

4圖

從官子角度看，白①單接要便宜好幾目，但黑有1位點的可怕手段。白雖提三子仍不能做活，而在外逃過程中，黑方走到了14位的斷，白方中腹頓成破碎之形，不可收拾。

實戰進行圖4

黑方走到△後，只需A位扳，即大有收穫。但黑方仍不滿足，黑1、3、5位四處騰挪，留下餘味，然後7位沖，9位斷，黑方亮出殺手鐧。

黑❾斷後，白空內危機四伏。

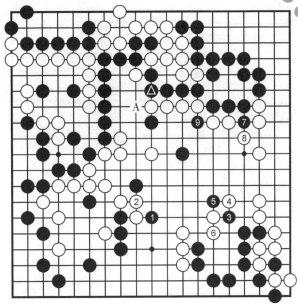

實戰進行圖4

5圖

白①跳，好形。白方補住了右邊的缺陷。

黑❷、❹緊緊貼住白方的氣，中腹五子被擒。

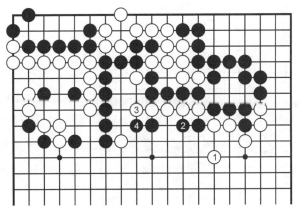

5圖

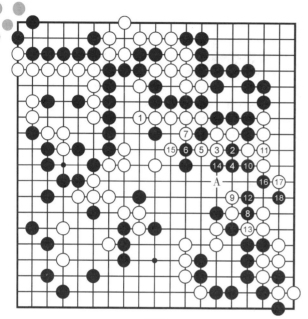

6圖

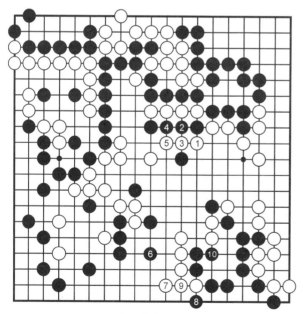

實戰進行圖5

6圖

白①長雖是頑強的抵抗,但黑❷、❹斷、長後,此處又露出破綻。

白⑤如於 14 位壓,黑 10 位吃後再於 A 位扳住,白不好對付。

黑❽打時,白⑨只能長出,如於 13 位卡斷將形成劫殺,白無法劫勝。

黑❹是絕對先手,這正是白方的難受之處,至黑⑱,白難下。

實戰進行圖5

無奈之下,白①只得再次棄子,黑方又先手吃住白四子。這樣,黑方利用白方圍中腹之機,先後吃住白九子,圍空二十多目,取得優勢。

例六　治孤爭先

實戰進行圖1

如圖所示，白方中腹△四子強行出動，企圖與黑一搏勝負。目前黑方左邊大龍尚無明顯眼位，是就地做活，還是設法突圍？

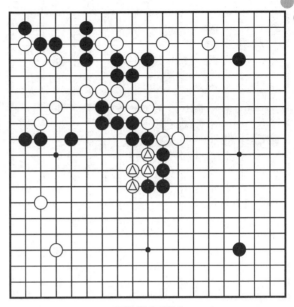

實戰進行圖1

1圖

黑❶鎮是平常之著。白②跳一邊補強自身，一邊擴大陣勢。黑❸靠試求騰挪，白④至白⑩黑兩子被吃，黑⓫只好出頭，白⑫乘勢跳出。如此，黑大龍陷入苦活，而中腹△四子也呈孤立之狀。此法黑不能考慮，必須採取有力的措施。

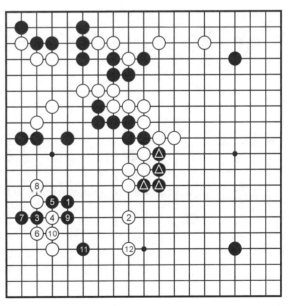

1圖

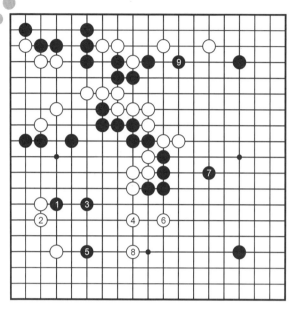

2圖

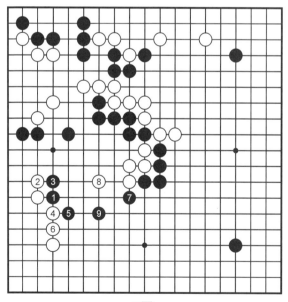

3圖

2圖

黑1位靠，是
騰挪的好手。白如
於2位忍讓，黑❸
只需輕輕一跳即
可。白④也跳出，
黑❺邊出頭邊瞄著
中腹白數子，等待
出擊。白⑥企圖威
脅黑中腹四子，黑
❼補一手，白⑧只
好再轉回來補強自
己。黑❾點棋感極
好，其目的是準備
攻擊左上方大塊白
棋。如此，黑不僅
先手補強自己，還
取得了全盤主動
權。白失敗。

3圖

白如2位往裏
長，則黑❸緊緊壓
住。白只好於4位
扳，黑❺又立即扳
住頭，然後搶佔到

中腹的7位扳。至黑❾，白中腹數子落入虎口，黑大獲成功。此圖白顯然不行，那麼，正確的下法應在哪裏呢？

實戰進行圖2

白②扳是此時唯一的正著。黑❸連扳早有準備，白④斷打不甘示弱。黑❺退冷靜，白必須於4位逃命。黑❼至白⑱，一氣呵成，整塊棋完全活淨，最後再於19位出擊。白將面臨兩塊孤棋，實為狼狽。黑成功。

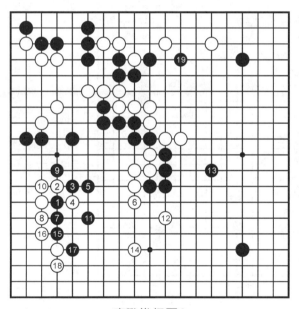

實戰進行圖2

第五章
逆境爭勝一反常態

基本圖

例一　逆水行舟

基本圖

對手處於優勢局面，往往會放鬆對棋局的警惕，行棋有失嚴密，如本局。右上角白❶破眼時，黑如「二・1」擠入吃，白可提劫，黑沒有適當的劫材。但是，右上黑死掉有四十目的樣子，而黑棋中央卻有巨大的潛力，可以棄子圍中腹，這樣還是白棋不利的形勢。

在這勝負的關鍵，黑卻脫離了主戰場在右下⬜位扳，試圖製造劫材。就是這個間隙，白棋有機會擺脫困難的局面。如果白麻木跟著黑棋走，再好的機會也就瞬間消失。

參考圖

因為黑棋有先手大吃中腹白子圍空的手段，黑❶大跳，白消劫吃右上，黑再3位尖，黑便穩操勝券。以後最多白A，黑B，白C，黑D讓白便宜一點，但無礙大局。左邊白欲想在E位破空不成立（黑F，白G，黑H，白淨死）。

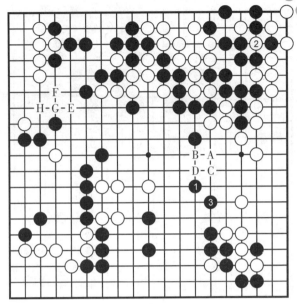

參考圖

實戰進行圖1

黑❶扳，白既不於15位接被利，也不於右上消劫，而是力爭中腹在2位跳，向黑棋最大的發展區域沖擊。黑❸飛時，白④跨，6位反扳是嚴厲的手筋，黑只好於7位拉回七子。以下黑吃掉上

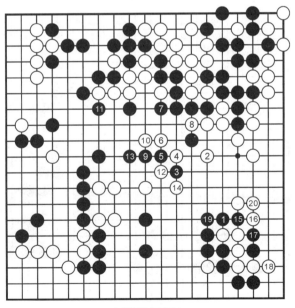

實戰進行圖1

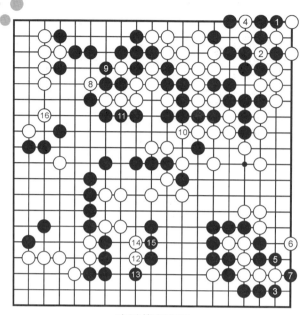

實戰進行圖2

方白七殘子，但白
⑫、⑭將中腹五子
拉回，並破掉黑下
邊到中央的潛力，
轉換白得益。右下
至20位粘，黑所
得甚微。

實戰進行圖2

黑❶開劫已經
是必然的一手了，
白②、④判斷清
楚，劫勝即是全
勝。白⑫、⑭壓縮
一下黑棋邊空後於
16位尖回，白漂
亮地逆轉取勝。

例二 忍耐是金

基本圖

在右邊的戰鬥
中白方似有誤算，
現在黑⦿下立，右
上角已活淨，而兩
塊白棋難以兩全
（中腹黑方只需A

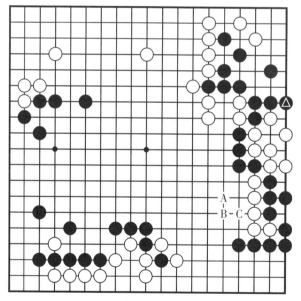

基本圖

位飛，經白B、黑C，白五子被擒）。形勢對白相當不利。

實戰進行圖1

白①先手便宜後白③守，冷靜至極。

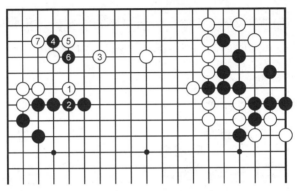

實戰進行圖1

1圖

上圖的白③如在右下出動或在邊上做活，黑方即在上邊打入，至黑❼是一變化。黑輕鬆地進入白的寶庫，實空明顯領先，可見實戰中白方守邊確是當務之急。

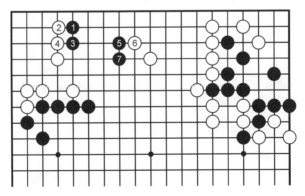

1圖

實戰進行圖2

黑❶大跳時，白②以下繼續忍耐，等待戰機。黑❼過於貪婪，此著於A位一帶守較妥。白⑩果斷出動，白⑫是要點。

2圖

上圖的白⑫如於1位長，黑方不會去補斷，黑❷緊封後至黑❽接。由於白方無法征吃黑四子，白崩潰。

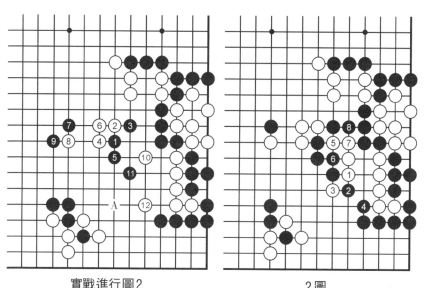

實戰進行圖2　　　　　　　　2圖

實戰進行圖3

白②粘後，黑❸以下是必然的應對。黑方在右下角有所得，白方也乘勢將中腹黑棋包圍。

3圖

黑❾如於1位打，白方有2位的反擊。逼黑❼打吃後，白⑧是潛伏的手段，至白⑩提通兩子。

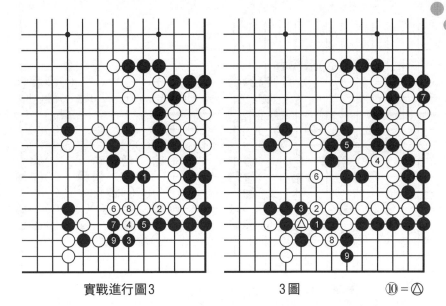

實戰進行圖3　　　　　3圖　　　　　⑩＝△

4圖

黑❾如不肯退讓，白方即有白②以下的妙手。至白⑫成為劫殺，此劫黑方太重，不易取勝。

實戰進行圖4

白①封是好點，黑方沖斷強硬。而白⑦打吃時，黑方選擇了打後接，這是黑方富有心計的著法。

5圖

上圖的黑❽如於1位接、

4圖

3位斷可吃住白十二子，但白⑥提花，再於8位先手活出（黑❾如不補成雙活），白方亦可下。

實戰進行圖4　　　　　　　　　　　5圖

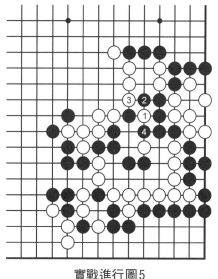

實戰進行圖5

實戰進行圖5

　　白①挖妙手！先手防住了黑方暗藏的手段且緊了氣。

6圖

　　白①如單補便上當，黑❷挖打次序好。接著黑❹就可以扳出，黑❿飛是簡明的轉換，黑方勝勢。

7圖

　　白△挖時，黑❶如沖，白②仍提。黑❸、❺雖可活出，但白方亦留有A位的活路，黑方不滿。

實戰進行圖6

　　白①接是先手。再於3位提，逼黑6位補。此處雖是賴

6圖　　　　　　　　7圖

皮劫，但黑遲早要
補三手棋，負擔甚
重，右邊一戰白方
成功。

　　白⑦以下進入
收官，白方已胸有
成竹。

　　本局白棋在不
利的形勢下沉著應
戰，不急不躁，終
於等來了機會，逆
轉取勝。

實戰進行圖6

基本圖

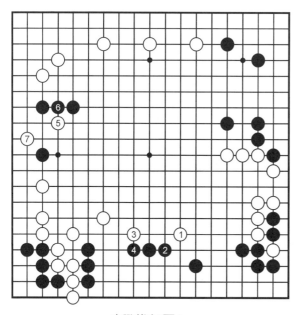

實戰進行圖1

例三　強攻拆二

基本圖

仔細判斷圖中的形勢，我們看到：黑方佔有三個角，實空已超過五十五目，且全盤無明顯弱棋。而白方僅上邊有一塊空，不足三十目，左右兩塊雖然較厚，圍空卻不多。白方如何來打開局面呢？

實戰進行圖1

白①、③是果斷的著手。白方放棄了在下邊的各種打入手段，決心利用厚勢對黑棋進行沖擊。值得注意的是，有了白①、③兩子，征子肯定是白方有利。

白⑤點，黑❻

接後，白⑦飛下，對黑棋左邊的拆二進行強攻。

1圖

白⑨點時，黑❶擋稍嫌弱。白②、④沖斷後，由於征子對黑不利，黑❺、❼只能這樣處理，結果白上邊空陡增，黑方不能滿意。

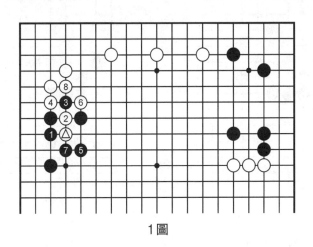

1圖

實戰進行圖2

黑❶點，黑❸飛，想高效率地治孤，白④當然要強行分斷。黑❺是苦心的一著，白⑥補是一般分寸。

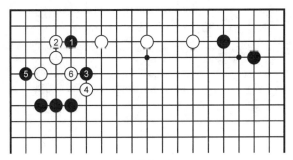

實戰進行圖2

2圖

上圖的白⑥如1位扳，黑❷、❹借題發揮，上下聯絡。

3圖

白①如內扳，黑❷以下棄子轉換，黑方不虧。

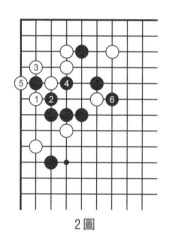

2圖

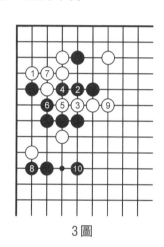

3圖

實戰進行圖3

黑❶挺進角部後黑❼斷依然嚴厲，可見當初黑❹托時黑方的算路之深。

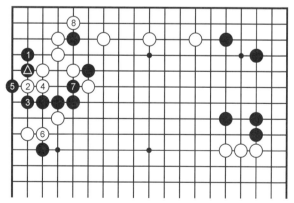

實戰進行圖3

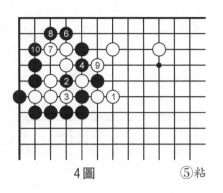

4圖　　　　　　⑤粘

4圖

上圖的白⑧如不補而於1位長出，黑❷撲妙。白③如不肯丟三子，則黑❹以下角上出棋。白⑨只能斷吃，黑❿先手得角，大為滿足。

實戰進行圖4

黑❶、❸剛強。白②、④吃住黑子，先忍耐。

黑❺接後左邊的第一戰役結束，雙方仍勢均力敵。

5圖

上圖的白④如於1位沖是容易想到的強手，至黑❿飛，與實戰相比優劣難分。

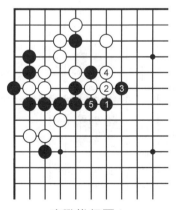

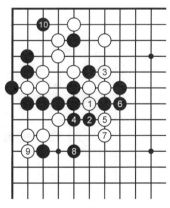

實戰進行圖4　　　　　　　5圖

實戰進行圖5

白①斷後開始了第二戰役，雙方交換幾手後，黑方轉到6位尖沖，此著冒進。

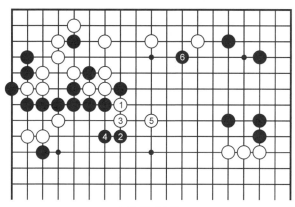

實戰進行圖5

6圖

上圖的黑❻於1位補強，黑棋為好，既取角部實利，又為侵削上邊解除後顧之憂，如此勝負之路漫漫。

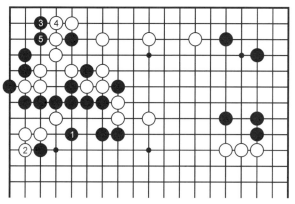

6圖

實戰進行圖6

白①靠入強手，關鍵時刻白棋開始發力。黑❷以下的應對雖然穩當，但白⑦跳出後，黑▲陷入重圍，白方反擊成功。

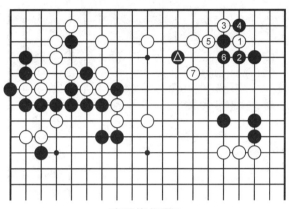

實戰進行圖6

7圖

上圖的黑❹如於1位頂似乎較好。白②、黑❸各得其所，至黑❾形成轉換。白雖得角，黑外勢亦厚，勝過實戰。

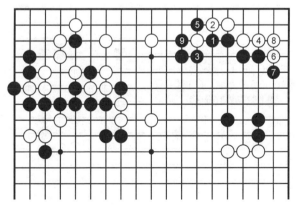

7圖

實戰進行圖7

黑❶再吊，已經慢了半拍，白②飛角極大，有此一著，整塊黑棋浮了起來。黑❸、❺整頓大棋，白⑥再補，白方步調甚好。

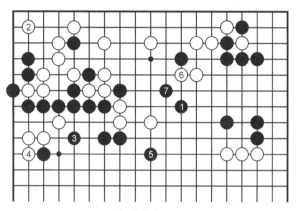

實戰進行圖7

8圖

上圖的黑❼如於1位補雖是本手，但白②亦補。上邊圍空四十目強，而中腹黑棋聯絡尚不完善，白優。

8圖

實戰進行圖8

白①靠，是典型的靠壓戰術，目標當然是黑方的中腹大棋。黑❹、❻以下連壓，猶如逆水行舟，而白⑦以下順調長出，舒暢無比，白方已掌握了主動權。

看來黑方是瞄著A、B等白棋的弱點，欲置之死地而後生，與大塊白棋展開最後的拼鬥。

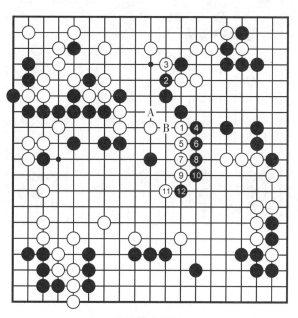

實戰進行圖8

實戰進行圖9

白①突然變調，這是見好就收的臨機處置，至白⑪局面
一變，白方成功地在上邊圍築起大空，取得了全局的優勢。

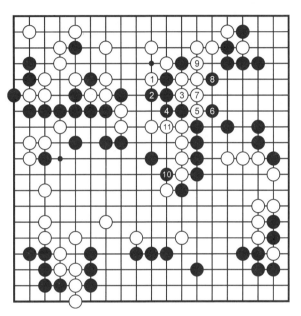

實戰進行圖9

第四篇

制勝六謀略

　　中國兵書《孫子兵法》是一座蘊含著競爭謀略的智慧寶庫。圍棋也是一項爭勝的競技項目，要擊敗對手，僅僅有技術層面的對抗還不足夠，需要富含統領對局全過程的謀略，對對手的研究、對新型變化的秘密武器式準備、對控制棋局走向的策劃、對實現戰略的決心等，建立統帥思維，在實戰中做到「以正合，以奇勝」。

　　對棋理的深刻把握是養成制勝謀略的基礎，而將對手引入自己的步調則是制勝謀略的核心。

第一章
引君入甕：佈局有套路

例一　挖掘新意

基本圖

當白⑧掛角時，黑棋夾是常見的走法，意思是要白棋趕緊去點三三，從而將白棋封在角上謀取外勢，如1圖所示。而白棋卻毅然跳出，這在過去認為是惡手，但有阻止黑棋成模樣的意義，也相當有力。當然，後續的變化更為重要。

基本圖

1圖

　　本圖的應接十分常見，此型是至今仍常用的定石。對黑棋來講，外勢棋形飽滿，而白棋取實地，雖然有先手，但總有趁黑棋意圖之嫌。

實戰進行圖1

　　黑❶跳當然，白②尖沖是定石手法。當黑❸尖尋求便宜的時候，白變招，先於4位點與黑❺交換，對白來說已經得利，將來還有向左或向右出動掏黑地的手段，值得注意，餘味甚足。白⑥從外面壓是關鍵。此手如在7位立，則黑於6位爬，仍然形成2圖的變化，白苦。走出進退不自由的

1圖

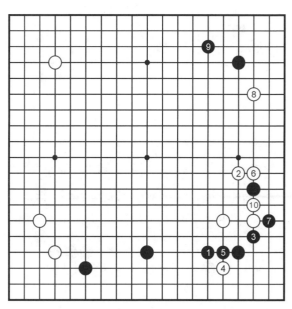

實戰進行圖1

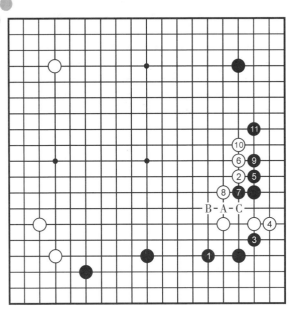

2圖

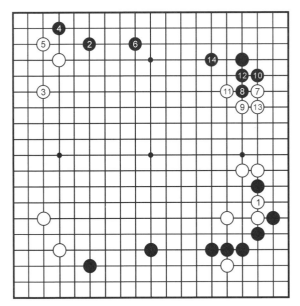

3圖

重子，是行棋的禁忌。對於黑❼扳，白⑧機敏，在 10 位退之前先行掛角。至此，白實現了打破黑棋做模樣的意圖。

2圖

黑❸頂時，白於4位立是定石，但走到黑⓫跳出，留有黑 A、白 B、黑 C 的嚴厲手段。白棋走成這個定石顯得實地無果，外勢也不夠充分，局部還要補一手，這也是以往白棋在上方有黑子的情況下不願意跳出的原因之一。

3圖

實戰進行圖1中的白⑧如果不先掛而平凡地退應，當黑棋左上角定型

後，白棋再7位掛時，因白①退已經強化了下邊，黑❽就選擇靠壓，使白成為凝形。這樣一來，本圖的黑棋作戰反而顯得機敏，次序好，黑比白更堅固，而且從右上角到上邊，黑獲利較白大。

實戰進行圖2

待左上完成定石後，白先手於6位打入是局面的急所。黑❼是照顧右邊所做出的防守型，如直接應戰則見4圖，如紮釘則見5圖。白⑧跳下守角是沉著的好手，首先確保一角，同時聲援打入一子。此手的用意值得體會。黑❾是顯然的大場，防止白棋連片。白⑩趁機出動，這對白來說，是蓄謀的一手；對黑來說，是頗感頭痛的。黑⓫擋下時，白⑫是次序上的得利。因為右下白棋做活時，黑變厚是可以預見的，因此白先便宜了再說。如果白先在右下活出，黑變厚。

然後白再12位跳的話，黑就有可能不渡過而是跳出反攻。黑⓫到白㉒，幾乎都是必然之著。黑的大本營地域縮小。黑㉓具有一手棋的價值，否則如6圖所示。白㉔再轉回右上，26位尖是注重棋形效率的一手。至此，白已經充分打開局

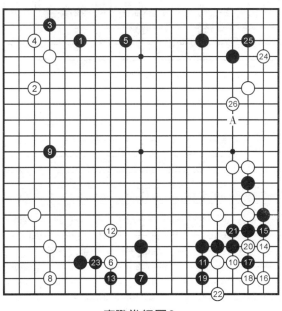

實戰進行圖2

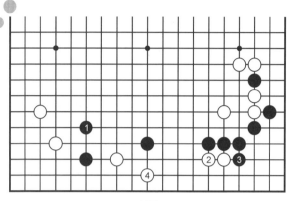

4圖

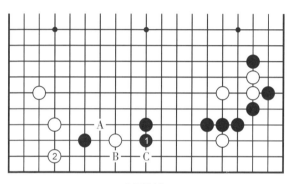

5圖(1)

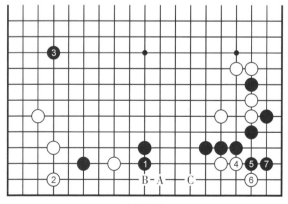

5圖(2)

面。

4圖

實戰進行圖2中的黑❼如於1位跳出，則白②立即爬。黑❸拐時，白④二路飛，黑難以應對。

5圖

實戰進行圖2中的黑❼如於1位紮釘，則白②護角跳下。以後白A位尖出時，黑沒有B位托渡的手段。因此，黑❶在C位也許更起作用。

另外，右邊白④出動，黑要殺的話，白有A位巧手，黑B，白C後，白得以活出。

6圖

實戰進行圖2中的黑㉓如於1位護角，確實是大

棋，但白棋有本圖壓低黑棋的手段。以後，白還有A、C位的沖斷。黑無法承受被這樣搜刮。

例二　備戰中國流

實戰進行圖

如果你拿白棋，也估計對手會下「中國流」，你有什麼樣的應對方案？也許本例可以啟發大家。本例白棋著眼於制約中國流的攻擊力，從行棋的流向上進行控制，本局面對白棋而言無不滿。

白⑥從內掛角是不常見的一著，一般來講由於黑❺一子的存在，白⑩拆看起來有點窘，但這是一種先忍耐

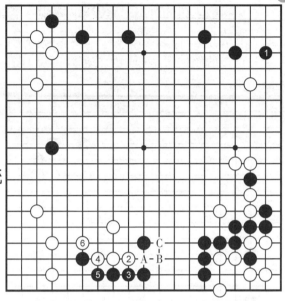

6圖

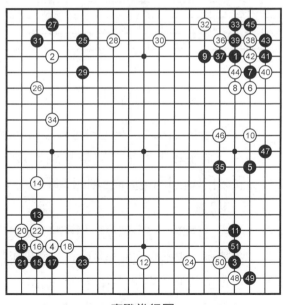

實戰進行圖

以打散黑棋的付出。黑⓫單關補強，否則白可以直接打入或者掛角繼續分散黑陣式。12位是必爭的大場。黑⓭掛時，白棋的應法很重要。如普通跳則見1圖。

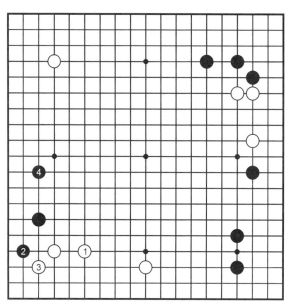

1圖

1圖

白棋穩健地應，到4位是可以預想的進行。能稱為白的實地只有下邊靠左的地方，與散於幾處的黑地相比無法對抗。

實戰進行圖中的白⑭夾是出其不意的一著，當黑⓯點角時，白⑯從外側擋，重要。此手或許讓人意外。因為至黑㉓是預想的進行，12位一子位置不好。從外側擋這樣考慮的理由是：左下角星和左上角星之間共十一路，而左下角星和下邊星之間是五路，哪方更有潛力，不言自明。白如在17位擋下，則如2圖。

2圖

當白③長時，黑棋有變著於4位挺頭，對白經營左邊產生障礙。當然黑也能走9位立。黑⓬愚形三角，形雖不好，但可由此進中央，防白模樣。至24位黑控制中腹且自身相當厚實。此後黑在上邊掛、拆，白在下邊拆二，是見合的

大場。黑❸、❸扳
粘實利大，至黑❸
跳起，一邊守邊空
一邊壓迫白，是黑
更主動的局面。雙
方地域大體相當，
但右邊白稍弱，黑
在中央方面厚。

　　實戰進行圖中
的白㉔守，當然。
棋盤下半告一段
落。黑❷、㉗撈
地。白㉘反擊，

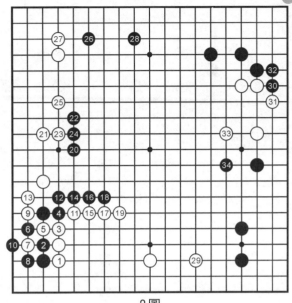

2圖

好。此局面下如白走31位重視角部，黑向邊路拆二，黑也
構成壯觀陣容。白❸守前，白❸大飛，先便宜。白如單在
34位守，黑三路尖逼白㉘、㉚的拆二是攻防兼備之著。白
㊱起是白的權利，對黑進行搜刮。至黑㊺，黑因聽人擺佈，
稍不滿，但無其他好手。46位守穩健。黑㊼尖消解了白的
打入，如此，白㊽托在角上尋求便宜，棋局進入大官子階
段。白棋有控制住黑棋發揮中國流攻擊力的感覺。

例三　新手之效

實戰進行圖

　　本例取自「應氏杯」決賽對局，右下白⑩跳出是精心準
備的新手。而上一局白棋臨時起意，直接在38位托，結果
因為思慮不夠充分，被對手纏住速敗。因此本局時祭出蓄謀

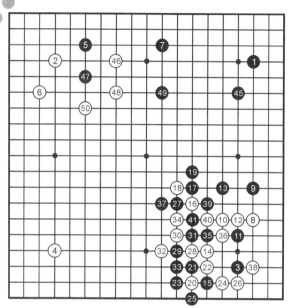

實戰進行圖　　　㊷＝⑯　㊸＝㊶　㊹＝㉛

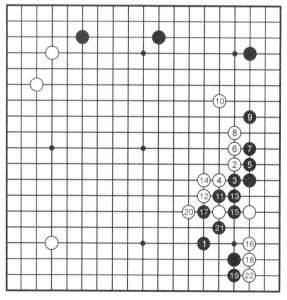

1圖

已久的「飛刀」，顯然取得了良好的效果。

1圖

黑的第一感往往是黑❶飛起，但這正是白棋所期待的。白②尖沖，類似星位的一間低夾定石，關鍵是黑⓫挖至15位沖時，白⑯是頗為得意的一手。黑如18位擋，則白21位長，黑難措手。而黑於17位斷吃一子的話，白就18位長進角活棋，如此全局黑地勢兩失。

2圖

當白尖沖時，黑如果沖斷，白②靠既兇狠又機敏。白⑥斷以下必然，至16位雙，黑A，白B，黑無法二路

跳回，只好C位爬活。形成這樣的局面，黑局勢更無法收拾。

實戰進行圖中的黑⓫、⓭面對白跳，態度強硬。這是曾經的「阪田追擊法」，也避開了白棋所設的圈套。白⑯飛為白20位靠做準備，如省略單在20位靠，則擔心黑22位頂斷。同時白⑯還有選手意味，黑如33位飛起，白19位跳或者再右一路飛壓，上邊黑構築的陣勢將黯然失色。實戰進行圖中的黑⓱、⓳繼續擴大上方黑棋陣式，白則按計畫20位靠下，黑㉑扳是不願意屈服的反擊，寧可棄角也要把棋走到外側。白⑳、㉖自然取角，實地可觀。黑㉗、㉛是中間的唯一手段。下邊第一戰役結束後，黑在右上行棋為急務，黑㊺飛重視右邊，但因角部空虛，以後白有靠三三的手段，故白㊻夾擊。白㊿鎮頭，佈局基本結束，黑的主要發展在右邊模樣，而白在佈局過程中實地所得頗豐，新手成功。

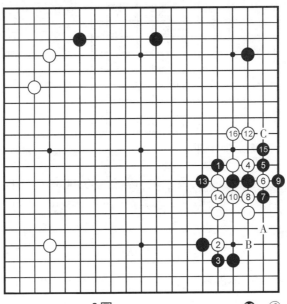

2圖 　　　　　　　⓫＝⑥

第二章
掌握先機：序盤當導演

實戰進行圖

例一 使敵低效

實戰進行圖

這局棋採用職業棋手的實戰譜。黑❸、❺守一角，簡化局面是歷來的走法。過去的棋因不貼目，細棋也能確保勝利。如今大貼目時代，則有速度問題。

白②、④以一手佔角，白⑥的二間高掛也是重視行棋的速度。如小飛掛是歷來的走法，黑在25位一帶夾擊有力。黑❾是常法，如爬正中白意。

1圖

白棋退，可瞄著將來的A位碰、B位拐，先在C位一帶下子。白二子輕，也可暫置一邊。

1圖

實戰進行圖中的白⑧、⑩和黑❾、⓫交換，被認為白得利。將來戰鬥波及中央時，這個交換被認為能起作用，多少有消去無憂角睨視中央威力的意味。白⑫是局面之要。此手如走上邊，黑走右邊簡明。白⑫後，下一手瞄著三三的托，有力。黑⓭反擊也是好手，如在19位守，雖堅實，但大勢落後。白⑭此手雖是常識性著法，與白⑫同種構思，意在靜觀黑棋應手再決定如何行棋。但從全局著眼，此時應下定決心進三三托，如2圖。

2圖

立即走白三三托作戰，時機恰當。到黑❿虎是大致的進行。而後白棋11位跳好。白⓭守角後，留有A位的打入，以及B、D位的侵入，白愉快。另外，因右邊白堅實，黑E位

2圖

時，白能在F位對抗。

實戰進行圖中的黑❶❺，好手。瞄著大吃右上角二間高掛的白一子。黑❶❺如在19位守則如3圖所示。

3圖

黑棋守，白肩沖尋求調子，好手。至白⑪飛罩，這個結果，黑棋大虧。

實戰進行圖中的黑❶❼、❶❾二手失策，從實戰結果看過費手數，因為白⑥一子並不想逃。黑❶❼當在20位跳下，黑❶❾也仍應在20位跳下。白⑳是大局觀清楚的一手。因黑攻擊態勢充分，故白再逃一子缺乏成算。白捨一子，從20位到28位，賺取上邊實地。黑雖然厚，但手數過多顯得低效。白㉚佔據左邊大場，全局姿態舒展，白模樣大於黑，優勢。

3圖

4圖

黑❶跳下有力。如此守空，白當然不再肯捨棄白一子，白②托以下至黑❶❼是可以預想的變化之一，結果白成一團，滯重，黑成功。上邊黑二子接著有A位打入的後續手段。

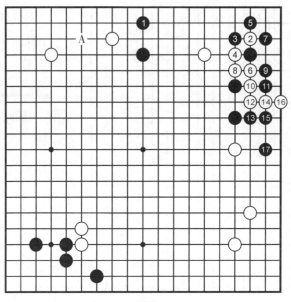

4圖

例二 棄子戲法

實戰進行圖

在對局中，超乎定石的突然轉向往往令對手難以措手。本例黑棋利用一個斷點的機會，謀劃了一場棄子取勢的好戲。黑❼以右上星位為背景夾，有力。

黑如在A位托

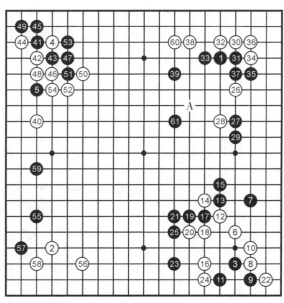

實戰進行圖

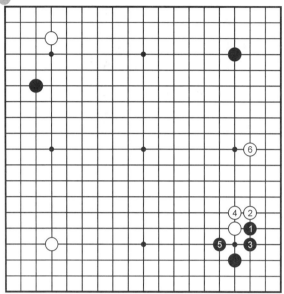

1圖

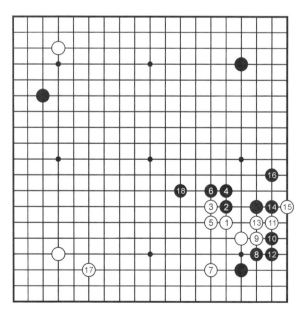

2圖

退，則如1圖。

1圖

喜歡取實地的人，多如圖托退。黑角上實地的確不小，但白棋拆，右上角黑孤立，行棋不便，故得失難說。

實戰黑棋扳、虎，乍一看，棋低到棋盤的二線去了，似乎有些保守，但如此下得結實，黑顯示出攻白一團的強烈意願。實戰進行圖中的白⑧如果直接走12位尖，則有2圖的變化。

2圖

白①先尖時黑靠長好，以下至18位跳出是變化一型，如此黑棋以右上角星位為背

景，劍指中央，棋形開闊有利。

實戰進行圖中的白⑯，急所。對於白的攻擊，黑如急於求活，如3圖所示是白棋好調。

3圖

黑❶爬二路活角，不好。理由是白外勢厚，掌握戰鬥主導權。右上白⑧、⑫掛入有拆二安定的餘地。白⑯跳順調，連攻帶守。

實戰進行圖中的黑❶斷，急所。黑確定抓住主要的焦點，對白棋給予嚴厲的回擊。白⑱必然，如讓黑從此處長，無法忍受。白⑳是一種氣勢，但引起巨大變化，給了黑棋導演新局的機會。白㉒走四路小飛，也是有價值的一手，如4圖。

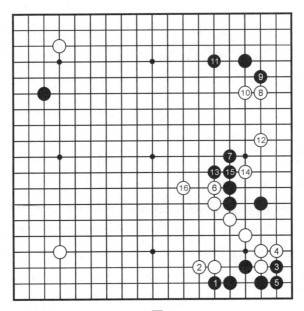

3圖

4 圖

4 圖

白①飛，則黑❷爬活，黑❹在活角前先手便宜一下。白⑨出動，是強烈的一手。黑⓬要求白 13 位尖，黑⓮順勢撈地。對於白⑮頂，黑⓰再先便宜一下，暫擱置三子，黑⓲、⓴走暢中央後回守右邊，黑這樣輕靈地行棋是要領。

實戰進行圖中的白㉒扳角吃，這在黑棋的計畫之內，黑㉓是棄子前的先手利，白㉔擋吃住本不易死的黑棋。黑㉕拐也得到很強的厚勢。此變化進程是黑當初 17 位斷的預謀。角上白地僅二十目，黑滿足。對白㉖，為使黑外勢發揮作用，黑㉗夾必然。白㉚點三三簡明。如欲反夾星位則如5圖。

5 圖

白④高位反夾，黑❾長是好形，黑⓭先扳一手，防白渡過，右上的處理告一段落，重心轉向棋盤的左邊。本圖是作戰的一例，黑佈局順暢。

實戰進行圖中的白㊵夾，使局面複雜化，但黑㊶以下應對從容。得先手後，黑㊺掛，57、59 位拆，局勢更加簡明有利。白㊿守是本手，黑�746守重要。此手如省，白可從 A 位消

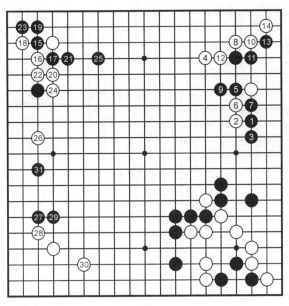

5圖

黑模樣。至黑**61**，
黑模樣可觀。

6圖

實戰進行圖中
的白⑥如淺削，黑
2搭下也是急所。
以下緩攻白棋，至
黑**14**棋勢充分，還
有A位和B位的餘
利。

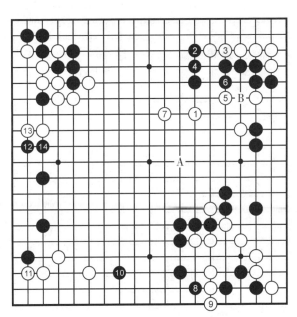

6圖

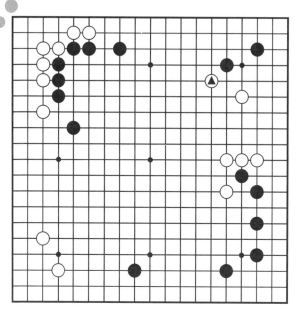

<p align="center">基本圖</p>

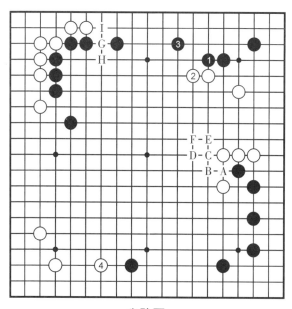

<p align="center">失敗圖</p>

例三　突然加速

基本圖

面臨對手的壓迫時，需要時刻準備著反擊。如圖白△一子依靠右邊的數子為背景飛壓黑右上角，希望黑沿上邊的邊路屈服，同時壯大自己在中央的勢力。黑如果沒有反擊的意識和有效的手段，必然導致局面落後。

失敗圖

黑❶應，白②長，黑❸再應不可忍受。白在上方先手便宜之後在4位拆最後的大場相當滿意。而黑蓄謀已久的A位沖，白B位擋，黑C位斷也會被白在D位打吃，黑E位長，白

F位壓而以失敗告終。如此被白兩方得利。同時上邊白還有G位，黑H位吃，白I位粘的先手便宜，所以說黑❶的應絕對不能考慮。

實戰進行圖1

黑此時必須立即沖斷，如左右徬徨，那就肯定贏不了棋。脫先被白擋下，無法忍受。黑以後還伺機A位沖，白B位擋，黑C位斷。左邊一帶的黑棋厚勢對於黑棋右邊的戰鬥可以提供遠程的支援。

實戰進行圖2

格言說「棋從斷處生」，這裏正好應驗了這句話。白④、黑❺都是常識，白⑥生根，以

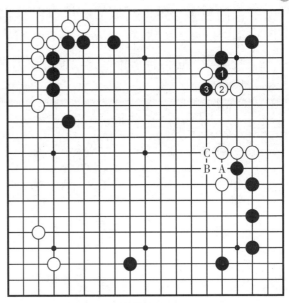

實戰進行圖1

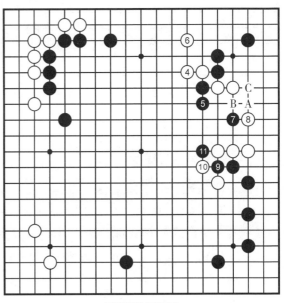

實戰進行圖2

後向角裏小飛即可成活。黑❼與白⑧的交換給角上加保險，以後告急時可在A位扳下，白B位斷，黑C位爬回。而後黑❾、⓫再果敢地沖斷，使白棋力求從容的局面驟然趨於激烈。

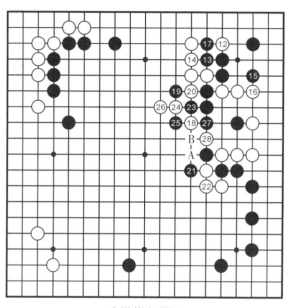

實戰進行圖3

實戰進行圖3

白⑫至黑⓱雙方必然，黑角安定。白⑱是定型的手筋，如在28位打吃，黑A位，白B位，黑22位打吃，白㉔飛，黑㉑提，被黑在中央拔花，白不行。黑⓳跳，白⑳沖，黑先21位打吃是絕好的時機，它的效果在下圖中可以看到。

實戰進行圖4

黑㉙、白㉚互提時，就因為有了上圖黑㉑與白㉒的交換使黑㉛打變成先手。白㉜粘後，黑㉝把關鍵的棋筋救出，白棋處於被分開攻擊的劣勢。黑㉟不能走43位，那樣白在40位提，局勢就要逆轉了。白㊵若在41位長，黑可在A位打吃。

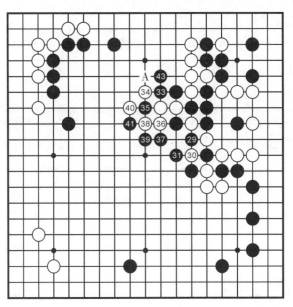

實戰進行圖4　　　㉜＝㉚右一路粘　　㊷＝㉟

例四　左右開弓

基本圖

這是典型的中國流對二連星的佈局。現在白△鎮，搶先佔領雙方的要點稍有過分之感。由於下邊白三子尚未安定，此著宜A位跳，先走暢孤棋為好。

基本圖

實戰進行圖1

黑❶、❸先做準備工作，黑❺凌空飛出，對左右白棋進行攻擊。

1圖

黑❶單純圍空，雖不能說壞，但白方先手取勢後轉向左上角，形成細棋格局。

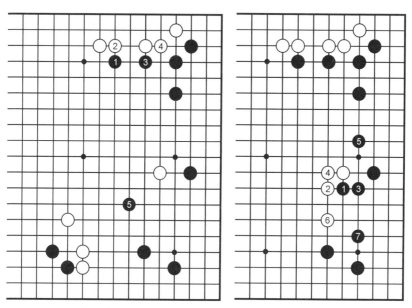

實戰進行圖1　　　　　　　　　1圖

實戰進行圖2

白①跳是好點。黑❷先攻左邊白棋，黑❹扳時，白⑦斷是白方的反擊。此著如於A位扳，黑B位貼，白難受。

黑❽強硬。

2圖

上圖的黑❽如單退，白方棄子整形，走暢這隊孤棋後，再處理右邊兩子便輕鬆了。

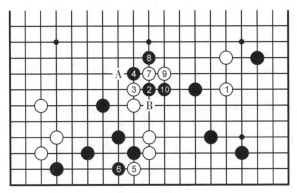

實戰進行圖2

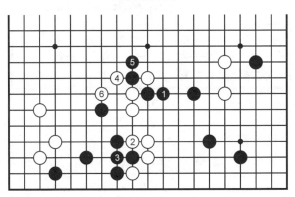

2圖

實戰進行圖3

由於白棋已重，白①只能曲出，黑❷封後。白⑤是暗藏殺機的一手，白方不甘心消極求活。

黑❻是必要的次序。

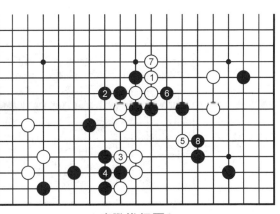

實戰進行圖3

3圖

上圖的黑❻如隨手擋，白②挖嚴厲。雙方進行至白⑫斷，即使黑方能吃住白數子，右下角也要受到重創，白有利。

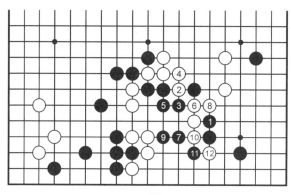

3圖

實戰進行圖4

白①扳斷後，黑❹靠是出頭的手筋。白⑤扳後下邊白棋已基本安定，但中腹和右邊仍有兩塊棋需治理，黑方掌握著主動。

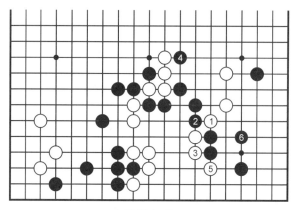

實戰進行圖4

4圖

上圖的黑❹如於1位飛，白方有4位跨的手段。白⑧、⑩包打後形成轉換，白中腹變厚，可以滿足。

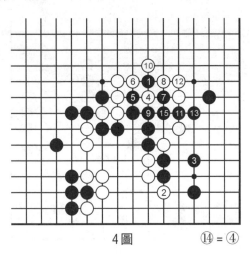

4圖　　　　　⑭＝④

實戰進行圖5

白①、③打拔一子是白方頑強的抵抗，黑❷、❹乘勢出頭，右邊白三子的處境更為困難。

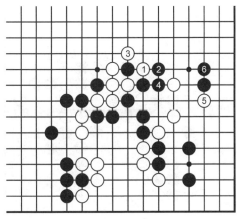

實戰進行圖5

5圖

上圖的黑❻是急所，此著如於1位扳，白方就有了轉身之機。白④夾是好手，至白⑩長出，局面混沌。

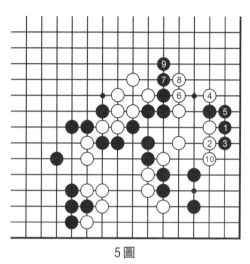

5圖

6圖

白⊿靠時，黑❶如貪吃亦不妥。白②長出棄子，至白⑧輕巧轉身，邊上殘子尚有餘味，黑方還不如4圖。

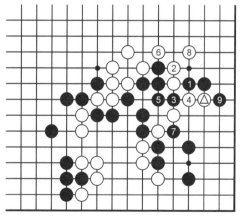

6圖

實戰進行圖6

白①以下先在邊上尋找頭緒，黑❷穩健地應，把白棋圈定在一個狹窄的空間。

黑❹也是簡明的一手，此著如於A位斷，經白B、黑C、白⑤、黑D、白E，黑方並無實質性的收穫。

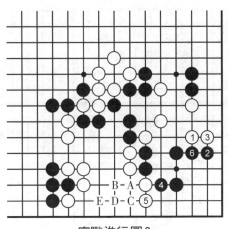

實戰進行圖6

實戰進行圖7

白①、③只能貼著黑棋出頭，痛苦不堪。白⑦雖是巧手，但黑❽以下及時定型，白方仍未擺脫困境。

7圖

白⑦如於1位長不成立，黑❷、❹扼要。白⑤如接，黑❻以下利用對方氣緊攻逼。

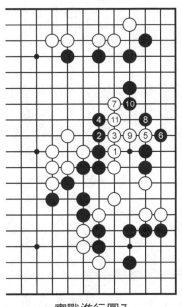

實戰進行圖7

實戰進行圖8

黑❶尖後，中腹的白棋受到了牽連。白②以下拼命地右邊尋找活路，至黑⓱長，白方已經能聯絡回家。

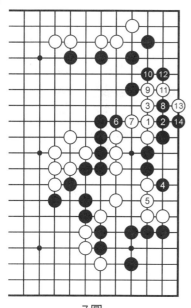

7圖　　　　　　　　　實戰進行圖8

8圖

上圖的白⑱於1位先手打即可聯絡，但中腹白棋怎麼辦呢？

右邊的對殺黑棋正好長一氣，如此丟盔棄甲，白方實在無法忍受。

8圖

實戰進行圖9

白②拼命，黑❸接後大塊白棋已成網中之魚。白⑧以下把黑棋也斷開形成對殺，無奈黑氣太長，白方只能以緩氣劫掙扎，白方大勢已去。

實戰進行圖9

例五　步步緊逼

實戰進行圖1

實戰進行至此，全盤佈局告一段落，雙方得失大體相當。現在白右上方數子還沒有完全安定，黑方怎樣攻擊白右上方數子將是全盤勝負的關鍵。

實戰進行圖1

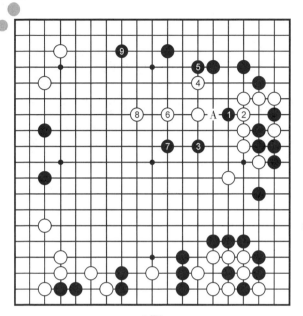

1圖

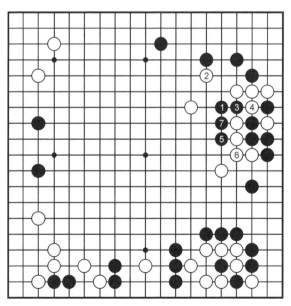

實戰進行圖2

1圖

黑❶點是試探的好手，白方如普通地在2位接住，整塊白棋顯得很重。黑❸點瞄著白方的斷點，白④只得很不情願地與黑❺交換一手，否則黑有A位的手段。白⑥跳，被黑❾拆二搶得大場，黑收穫頗大，白當然不行，那白該如何採取有效的手段呢？

實戰進行圖2

白方於2位靠是針鋒相對的反擊好手，白方也絕不是省油的燈。黑❸沖先把白棋斷開後再於5位夾出，最後再於7位接。白方看似已經崩潰，其實不然，白方也有好棋。

2圖

白方1位先手扳後在3位斷試黑應手，黑方若於4位打吃棄掉兩子正合白意。行至黑⑫後白快速定型已沒有後顧之憂，這樣白棄掉五子後於13位立下，目數上並不吃虧，所以黑❹打吃不能成立。

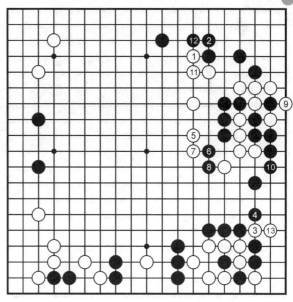

2圖

實戰進行圖3

黑❶從底下打吃，頑強。白②長，黑❸接著爬。白④頂尋求騰挪，黑❺扳絕不退讓，最後白只得在10位先手吃一子。白在上方沒有後續手段，黑1位點成功。

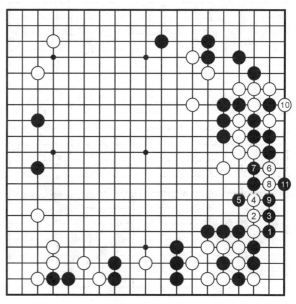

實戰進行圖3

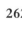

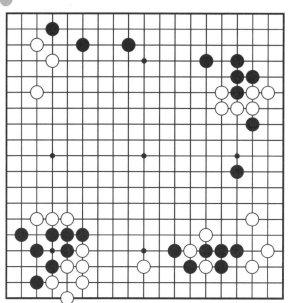

實戰進行圖1

例六 安定弱棋

實戰進行圖1

佈局至此，雙方得失不相上下，是均衡局勢。

右邊黑兩子尚未定型，而白棋也並未完整。如何做到既要安定自己，也要牽制對方呢？

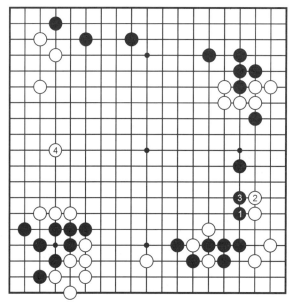

1圖

1圖

黑❶靠壓看似好棋，其實不然。被白②長，黑❸只能貼，白④佔大場，連成一片，黑得不償失，況且局勢也偏向白方。

右邊白棋雖然孤立，但仍留有就地做活的手段。

實戰進行圖2

黑❶靠是手筋，借用下方的厚勢，衝撞白棋。當然白方也不會輕易讓黑棋定型。

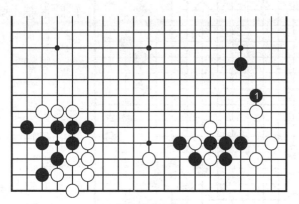

實戰進行圖2

2圖

白如2位立，不給黑方借用，這兩手棋的交換，事實上黑方已佔了便宜。黑❸扳將白封住，白④補雖然很大，但角上黑還留有A位的先手官子，白不能滿意。

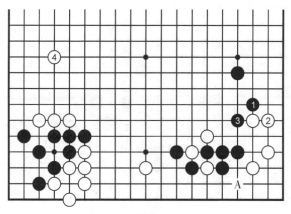

2圖

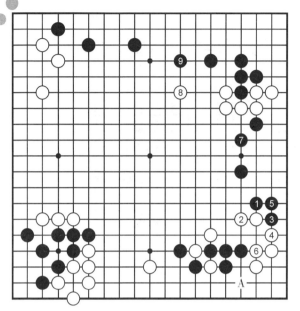

3圖

4圖

3圖

白如在２位長，黑❸則扳，白形狀很惡。黑❺接時，白只有６位笨團。黑❼尖先安定自己，同時又暗藏著對白棋的攻擊。白⑧只好往外逃，黑❾則順勢補，至此黑形勢大優。白若被黑Ａ位尖，則白角不活。

4圖

白若２位扳，其結果與上圖大同小異。黑❸退必然，白④只有接，如此，黑方同樣有５位扳的手段。至黑⓭，黑上方、右邊均得到不小的實利，全局黑優。

實戰進行圖3

　　白②下扳正確。黑❸扳，毫不手軟。白④退讓明智，此時千萬不可有別的想法，否則又會陷入黑圈套。黑❺接，白⑥長雙方必然。這樣，黑先手連回兩子，並搶佔到7位要點，局面黑主動。

實戰進行圖3

第三章
積威以劫：中盤講遞進

　　所謂絕對的勝勢是在全盤各處取得漸進式的便宜後所顯現的宏觀結果。靠一個局部的爭奪獲利未必是對全局有利，而反過來透過解決焦點問題所策劃的一系列鋪墊才是保障中盤戰鬥成功的前提，這更需要棋手有足夠的耐心去分析形勢、形成目標、創造條件再因勢利導。按此脈絡展開的計算和手段，才具有強大的影響力。

基本圖

例一　上將伐謀

基本圖

　　選自第6期棋王戰決賽曹薰鉉執白對徐奉洙。當前焦點看上去是在左下方，形成過程如1圖所示。

1圖

黑⬤點試應手，白②斷反試應手，絕妙。黑❸、❺棄子，爭得黑❼、❾吃住白兩子。白棋兩子十分重要，但能逃得出嗎？關於白兩子的重要性，我們有必要考慮一下左下角的情況。

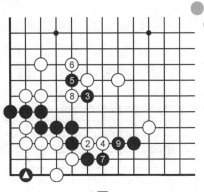

1圖

2圖

黑❶頂，黑❺立是常用的殺角手段，不過白⑥可以先斷一著，再8位長，黑棋無功而返。

3圖

黑❶從這邊動手，白棋不能淨活。白②頂，黑❸扳，5位長成劫。即使能逼白A位粘屈服，以後黑要打劫殺白還需在B位等處下一系列的單官。黑棋6位粘劫，也要去收白棋的外氣，多費一手棋，仍是劫爭，這樣去殺白角，黑棋當然不情願。所以逼迫白A

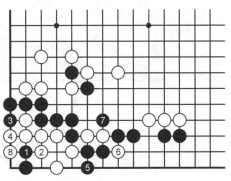

2圖

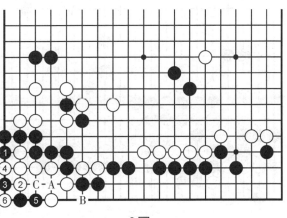

3圖

位粘後，黑棋應不動為好，白棋落了後手仍未淨活，畢竟是一塊心病。另外，黑棋如貪心在C位尖硬殺白棋，白②擠，黑❶，白④，黑❺，白A位反而淨活。

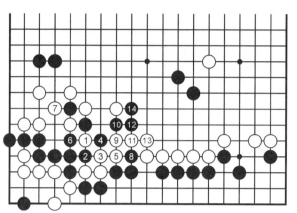

4圖

4圖

從上圖情況來看，白角暫時還不怕，但有打劫的憂慮，如果補一手則太緩，能否考慮出動白兩子，攻擊左邊的黑棋變被動為主動？白①打，黑❷沖，白③強行逃出，以下進行則屬必然，黑⓮曲完全與中央的黑棋聯絡，白盲動。

5圖

白①愚形曲，減少黑棋借用，不過黑❷退，至黑⓰仍可輕鬆逃脫。

3圖和4圖中，白棋直接出動兩子的時機不成熟，反使黑棋中央

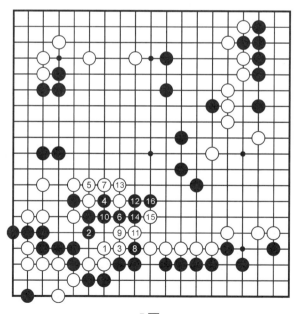

5圖

變厚，右下一帶也將遭到黑棋的欺凌，可見白棋發力的時機不到。

　　縱觀全盤，要徹底扭轉不利的形勢，白棋必須拿出更有力的方案來。我們知道白棋直接出動下邊兩子會使左邊黑棋與中央的黑棋聯絡，但可以做這樣的考慮。如果白棋不動，黑棋也不可能一手聯絡。因此，白從中央著手，如能將黑棋上邊和中央隔開，白棋在攻逼中央黑棋的過程中著重在4圖和5圖中左邊和中央兩塊黑棋的接合部位下子，屆時再動手，黑棋左邊一塊就等於要鑽死胡同了。

　　實戰進行圖1

　　白①碰，猶如神兵天降！是一個大膽的突襲計畫。初看即使能夠斷開黑棋，黑棋上下都不難處理，其實白①碰的意圖遠不止如此，這裏包含著更深奧的戰術。白棋狠就狠在先從白①處動手，黑棋一旦被分斷而苦活中央，則白棋在所謂的「接合部」增加的手數可能是一手、兩手，甚至是一道鐵壁，這確實令黑棋膽寒。反過來，如果白棋先在「接合部」一帶下棋，則黑馬上關死兩子（白棋左下角死活將發生變

實戰進行圖1

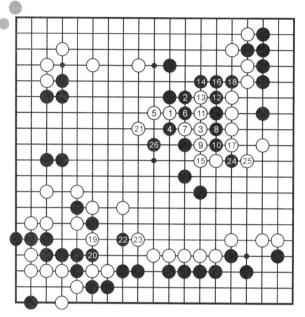

實戰進行圖2

化），白棋再於1位碰，黑棋就可以放下下邊的包袱全力處理中央的作戰，白①碰就顯得乏味多了。

實戰進行圖2

對於周密運作的白①碰，黑❷退大有避戰之嫌。白③飛斷黑棋三子達到作戰目的。黑❹夾以下至黑⓲僅取得上邊十幾目棋的補償，明顯虧損。白㉑尖，白棋中腹形成一個巨大的口袋陣，有相當的成空潛力，當初黑❷無論如何要於6位扳起作戰，總的看來黑❷退明顯嫌軟，可能是忽略了白⑪、⑬連沖的好手。結果黑棋僅得到上邊二十目的薄空，而白棋本來欠一手棋的右邊足以成二十目的厚空，並且有大舉圍殲中央殘子之勢。白①碰的成功，有一半取決於黑棋應法上的怯手。黑㉔斷試應手，白㉕打厚，黑㉖虎先手。

6圖

黑❷應扳，白③勢必扭斷，變化至黑⓰。黑棋雖然被上下分隔，但兩處都不易被殺，沒有理由逃避作戰。

7圖

這是上圖的一種變化，黑⓬拐，形勢趨於混戰，黑棋亦可一戰。

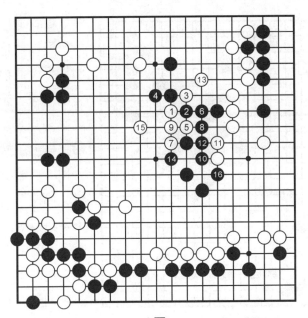

6圖

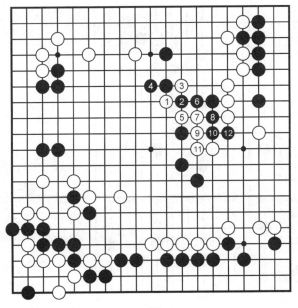

7圖

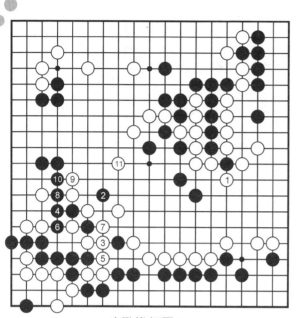

實戰進行圖3

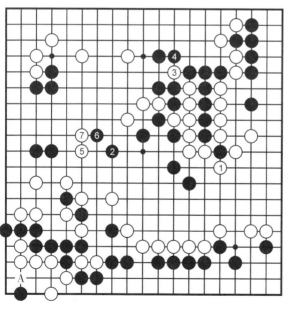

8圖

實戰進行圖3

黑棋對是否將中央黑棋連根逃出有所顧慮，如直接出動則見8圖。黑❷點再度試探，白③頂，黑❹長，黑棋吃掉左邊白三子不足掛齒，同時失去了8圖中A位殺掉白角的手段，更主要的是白⑪飛消除中央的惡味，白棋的勝勢已趨明朗。

8圖

白①提後黑棋已是怎麼輸的問題，黑❷飛出毫無成算，白③斷好時機。黑❹只好從這邊打，白⑤飛，7位壓，黑棋處境險惡，苦活的過程中連帶左邊五子有被誅殺的危險。白棋

如此強殺黑棋的原因也與左下角有關，現在黑棋下A位便可淨殺白角，白棋不能有絲毫鬆懈。

實戰進行圖4

黑㊻以下是實戰的繼續，黑遣入敢死隊，可惜發力的時間太遲了，被白棋集中優勢兵力聚而殲之。

上圖的白①碰類似冷兵器時代的「暗箭」，令人難設防，用意深遠的作戰構思更容易引起對手的消極應對，反向推理萌發

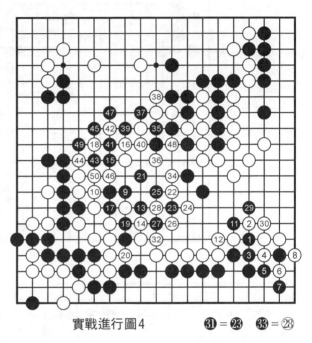

實戰進行圖4　　　㉛＝㉓　㉝＝㉘

出白①的絕妙一擊，成為解決左下白角問題的鑰匙，更是取得勝局的開端。

例二　時機成熟

基本圖

當棋局經過艱苦的纏鬥，等到機會到來之時，一定要果敢應戰，一舉取得優勢。切不可瞻前顧後，坐失良機。本例白●一子斷上來，現在是激戰的時刻，軟弱經常是失敗的原因，此時若退讓一步就會不可收拾。

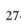

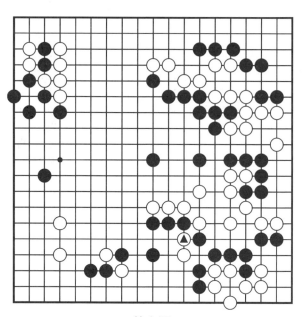

基本圖

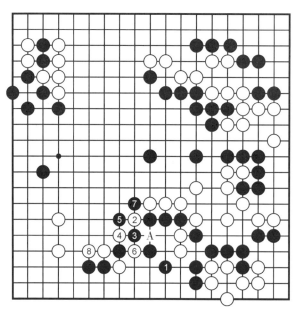

1圖

1圖

黑如果於1位
尖防守的話，正在
白方期待之中。白
②扳緊湊，黑❸虎
時，白④打送黑❺
雙打是好棋，以下
至白⑧形成轉換。
黑雖提白一子，但
對右方白棋大龍並
無兇狠的後續影
響，而白⑧壓後左
下方陣容瞬間壯大

許多，是黑大損
的交換。

黑❸如在 A
位忍讓則如2圖
所示。

2圖

白②扳，黑
如妥協在 3 位
接，白④，黑
❺，白⑥，黑❼
還要後手補回，
白先手鞏固角，
大為滿足，這樣
黑棋無法接受。

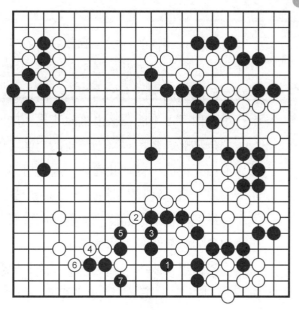

2圖

實戰進行圖

黑❶打吃，
白如3位接上，
黑就按 1 圖進
行，那樣白棋的
眼位就有很大的
問題了。所以白
無論如何不會在
3 位屈服，而在
2 位虎打開劫，
黑❸提，白④
扳，此時黑❺粘

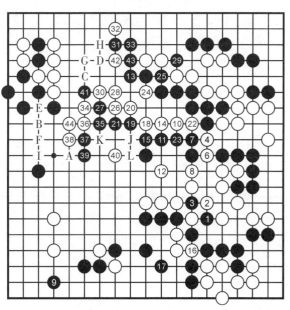

實戰進行圖　　　　　　❺粘劫

劫。

　　既然沒有適當的劫材，黑就只有忍痛割愛。其實這都是在開劫之前的既定方針。這時黑在未開劫之前，需要算到對手將在何處找劫，己方如何應對。所以實戰毫不猶豫地將六子捨棄給對方，不能在接上火後才焦慮地四處亂找劫材。

　　黑把劫解消後，本來很複雜的局面立即變得簡明易下。而作為白方也決不會就此罷休，還在拼命追趕。白㉔時，黑回避急戰，在25位簡明粘住，以後黑㉙斷吃兩子極大。黑運用打劫把複雜的局面簡化成對己明快有利的局勢，收穫不小，但是白棋並未到崩潰的地步。

　　白㉜是絕妙的先手利，白㉞打吃，黑㉟粘，白㊱貼是壞棋。白㊹以後，黑A，白B，黑C，白D，黑E，白F，黑G，白H，黑I，把白棋全部吃掉。作為代價，白J，黑K粘，白L團，白只吃掉中央五個廢子。黑勝局已定。

　　本局在中盤的難解局面下，黑果敢地開劫是本局的勝因，正所謂「機不可失，時不再來」。

第四章
化繁爲簡：優勢善定型

例一　贏棋不鬧

基本圖

在絕對優勢的局面下切忌惹是生非。當前局面白走◎的場面，面臨決戰的緊要關頭。

綜觀全局，白地不小，但黑地更大，是黑領先的局面。對白◎，從心情上不能讓其沖下黑空，所以當然地想要在下面擋住。但越是看著大的地方，就越要冷靜地做形勢判斷。既然全局黑已經領先，就要遵循「贏棋不鬧事」的道理。

基本圖

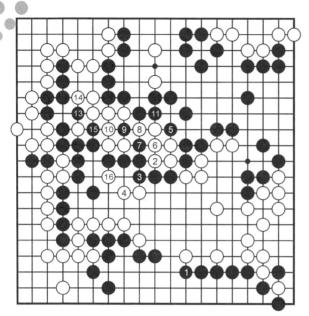

1圖

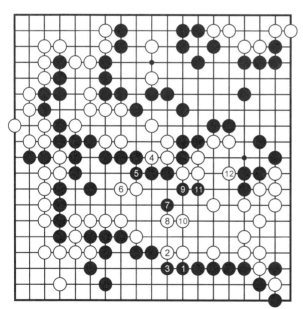

2圖

1圖

黑❶如擋，以下白②向中腹黑棋發起沖擊。當白⑯尖後，黑能否在中央做出另一隻眼是困惑處，黑棋有很大的風險。

2圖

趁著黑❶擋的慣性，白②頂一個交換，再4位擠、6位長破眼位，以下至白⑫，黑大龍更無活路。

以上兩個圖對黑而言是相當不利的結果，所以作為黑方，應在優勢下不要冒不必要的風險，努力讓棋穩步進入終局。

實戰進行圖

黑選擇了一條最簡單但最穩健的取勝之路。黑❶補

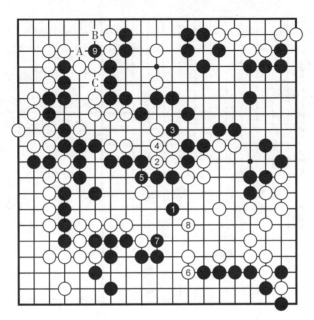

實戰進行圖

強中央大龍極為明智，以下雖讓白⑥擋下實地很損，但爭得9位痛烈的一斷，白已回天乏術（白A接，黑B吃掉兩子太大。白B救回兩子，白C位沖可以吃掉白中央）。白只好推枰認負了。這裏的體會是「當局面對己有利時，一定要避免無謂的戰鬥，應該及早鳴金收兵。否則的話，剛被你打倒的敵人得到最後喘息的機會，看到新的戰場，又跟你作最後的拼搏」。

例二　絲絲入扣

基本圖

本例急戰的雙方互不相讓，一直咬得很緊。現在白⚫退回安定左下，但白棋中間一隊向中央的出頭比黑棋低一頭，

基本圖

1圖

加上右邊白棋形薄，黑全盤厚實有利，但前提是需要處理好右邊一隊的安全並對白形成有效打擊。

1圖

由於右邊白棋棋形有缺陷，黑自然要對之進行沖擊，但如黑❶先跨再3位挖的話，白如果走A位，則黑4位、白B、黑C挖、白D吃、黑E粘、白F粘、黑G夾大概如此。但白④粘是冷靜的一手，如此反而是黑在幫白棋補強，原因就在於黑❶、❸的次序走反了。

實戰進行圖1

實戰為正解。黑❶、❸才是正確的次序，白④鎮是

白棋要求力戰的一
著。黑若A位尖
出，則正中白的下
懷。因此黑❺開
劫，白⑥是有劫先
提。黑❼先手本身
劫材，白⑩粘，則
黑⓫亦粘，黑B成
為先手，白不應則
角部被殺。

實戰進行圖2

白⑫跳必然，
黑⓭至⓳先手定
形，隨後黑㉑尖斷
強襲是本局勝負的
決定手段。如果白
㉒在23位擋，則
黑22位斷，白25
位，黑A，白B，
黑C，白很苦，所
以白㉒先退讓一步
再擋，但黑㉓、㉕
仍要沖斷。白要在
D位吃，黑C長，
白E，黑F，白仍
然不行。

實戰進行圖1

❾ = ❶

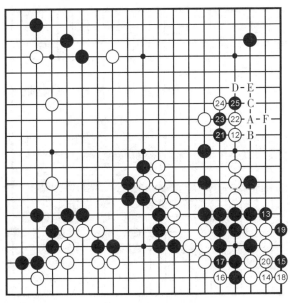

實戰進行圖2

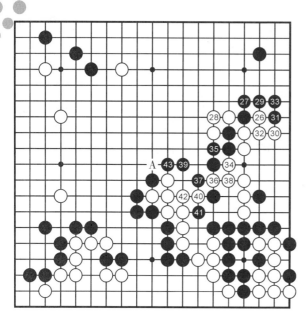

實戰進行圖 3

實戰進行圖 3

黑❸粘，白㉞、㊱、㊵不肯單方做活，堅決把黑切斷，在此決一死戰。黑㊴虎，白㊷強行切斷黑棋，而黑㊸再把白棋封鎖住。雙方勢成騎虎，只有一拼。

實戰進行圖 4

白㊹至黑㊼均屬必然。白㊿時，黑�51也只此一手。黑如下在 53 位，白就有在 58 位挖的手筋。白�52若下在 56 位，將成為打劫，黑可將右下白角吃掉。白提黑七子，而黑先手提白九子，再於 61 位打入，勝負已定。當黑落下黑�69一子時，白推枰認負。

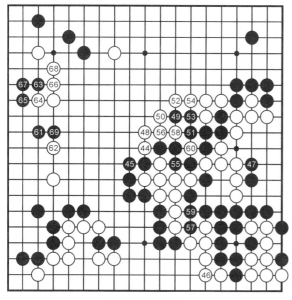

實戰進行圖 4

例三　釜底抽薪

基本圖

形勢雖是白優，但黑方在上邊強行圍出的五十目大空也不可小看，白方還有無手段呢？

基本圖

實戰進行圖1

白①沖是必要的次序。黑❷擋後（如於A位退約損兩目），白③斷，白⑦單立是正著。

1圖

白①尖是一般的手段，在此場合不妥。黑❷立後，角部已成活形。白③跳時黑❹尖穩妥，白⑤以下拼命擴大眼位，但仍不能做活。

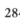

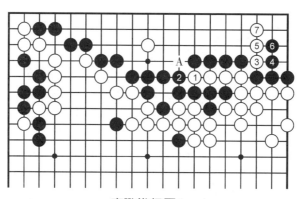

實戰進行圖1

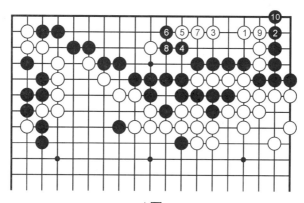

1圖

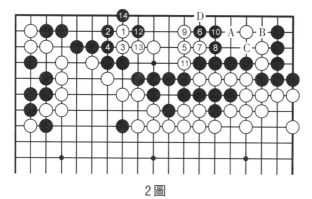

2圖

2圖

　　白③如先在
左邊動手，情況
要複雜得多，但
黑方只要小心對
付，可保無恙。
進行至黑⓮，大
致上是大眼殺小

眼的結果（右上方
經白 A、黑 B、白
C、黑 D 成假雙
活）。

實戰進行圖2

　角上的對殺雖
是黑方長一氣，但
白⑥、⑧先手利用
後再於 10 位飛，
這塊白棋已呈活
形。

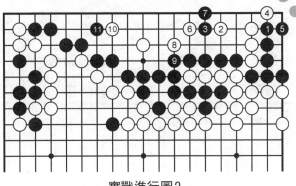

實戰進行圖2

3圖

　黑⑪如先於1
位點入，白②可冷
靜地連，接著白方
有6位挖的手筋，
至白⑫成活。

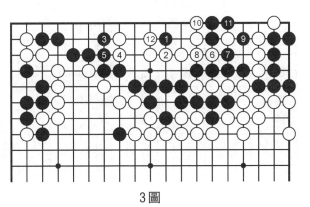

3圖

4圖

　上圖的黑❼如
換方向斷吃，白②
接後再4位打。黑
❺長出，白⑥做眼
後黑兩子無法逃
脫，白仍活。

4圖

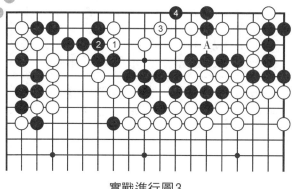

實戰進行圖3

實戰進行圖3

白①先手交換後於 3 位守住要點，清楚地看到了活路。黑❹點兼防白於 A 位挖，是黑方最後的抵抗。

5圖

5圖

上圖的黑❹於 1 位夾也是要點，白方如 6 位接就上當了。黑可 A 位點，白死。白②挖好次序，至白⑩，白方淨活。

6圖

白△守時黑❶擠也不行，白②是愚形的妙手，至白⑧正好活出。

6圖

實戰進行圖4

白⑤曲後，A、B 兩點必得其一，黑方認輸。

實戰進行圖4

例四 定而後動

實戰進行圖1

實戰進行至此，白形勢較優，如何將優勢化為勝勢是一道難題。白①托是此時最適宜的手筋。

實戰進行圖1

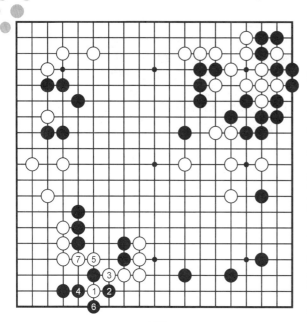

1圖

1圖

黑如於2位強硬地扳吃白①子，則白3位斷。黑4位打吃，白⑤扳吃後，於7位接住。這樣白不僅把右邊四子安全連回，而且還將黑棋分斷。黑上方數子將要面臨逃命的生涯，白呈勝勢。

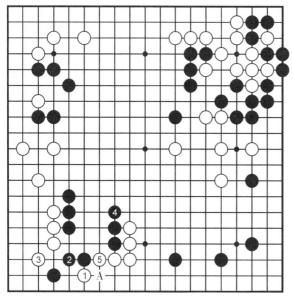

2圖

2圖

黑如於2位退軟弱，白③隨即護住角空，黑此時只有於4位長出。白5位頂後黑還沒有眼位，整塊黑棋非常薄，又在白的勢力範圍之內，這樣白仍然領先。其中黑❹如在A位扳吃一子，則白⑤斷後再於4位扳頭，黑還是不好。

實戰進行圖2

黑❷頂，無奈。白③退必然。黑❹尖角顯得有點過分，隨即遭到白⑤切斷，黑頓時痛苦不堪。其一角上還未成活，其二上方數子也生死未卜。黑❻只有先把角上做活，而白於7位靠補後便可以放手行動了。此時白方要考慮的是如何攻擊黑上方薄棋來謀取利益。

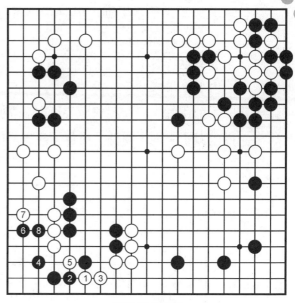

實戰進行圖2

3圖

白①打入看似是好棋，其實不好。黑❷尖，白③尖，黑❹又繼續尖，白⑤、⑦沖斷後於11位跳出是次序。黑⑫壓是先手，白只能在13

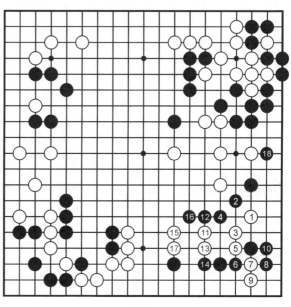

3圖

位併，以下進行至黑 **⑱**，黑渡回。而白方不僅沒有佔到便宜，且自身六子也變成薄形，白不成立。

實戰進行圖3

白１位碰是強手，非常有力。此時黑方左邊有一塊孤棋，不敢用強，只有忍氣吞聲地在２位扳。以下至白⑤，白不僅削減了黑地，同時又補強了自身，白勝勢。

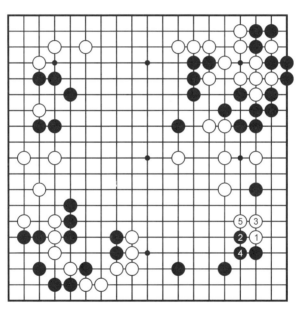

實戰進行圖3

第五章
渾水摸魚：逆境勝負手

例一 飛身而入

基本圖

這是第五屆中日擂臺賽第十二場對局，也是最後一局，由錢宇平對武宮正樹。由於白棋左下將黑棋的空消減後，全盤黑空已經宣告不足。如果平穩地收官必輸無疑，唯有利用白棋中腹的空闊做文章，但從何處著手呢？

基本圖

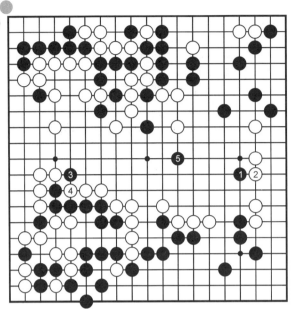

實戰進行圖1

實戰進行圖1

破釜沉舟

黑棋❶、❸做了準備,然後黑❺奮不顧身地投入。如果在慢棋情況下,白棋可以仔細分析形勢,如在天元守一手,也還是白棋稍好的局面。但在讀秒聲中,白棋已經無暇多想,何況氣合之下,白棋第一反應就是封住黑棋的歸路進行殺棋。

實戰進行圖2

白①封,黑❻跳是形。白⑦尖刺時,黑❽擠是好手。白⑨無奈,如要硬沖則見1圖所示。

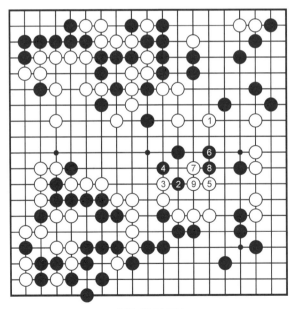

實戰進行圖2

1圖

白①沖，黑❷可以擋。由於白棋並不是很厚，黑❻、⓬的先手斷，使黑⓰能夠點到。當初黑二路小尖的⬤一子也起到了援應的作用，白反而露出破綻，無法殺黑。

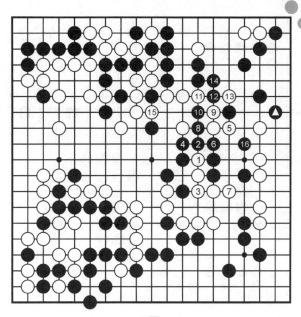

1圖

實戰進行圖3

黑❶擋時，白②尖再想尋找妥協之策，但黑❸扳緊追不放，白⑥必須截斷黑棋聯絡。如於10位跳補，被黑於此處虎到，白難受之極。黑❼一斷，白只有8、10位打出。結果黑⓫吃掉白三子並破掉白中空，搶到29位的大官子，黑已然勝定。

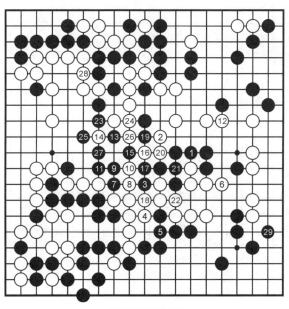

實戰進行圖3

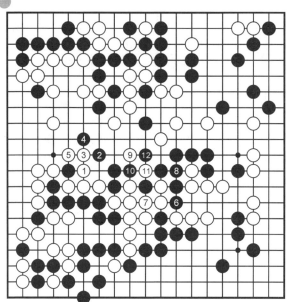

2圖

2圖

　上圖的白⑩如於1位用強的話，黑3位則成為先手，至12位打形成天下劫，白棋更加不堪承受。

例二　先撈後洗

基本圖

　黑⓳以下的治孤手法很獨特。白㉚跳本型，至此的結果白棋不錯。白㊵托，試黑應手，也有製造劫材的意思。黑若跟著應，則有被利或被製造出劫材的可能。黑㊻果斷吃盡右上角，是氣合，但至黑㊿的轉換結果白棋有利。黑㊿靠，尋求先手補斷。白㉘以下反擊，又是眼花繚亂的轉換。

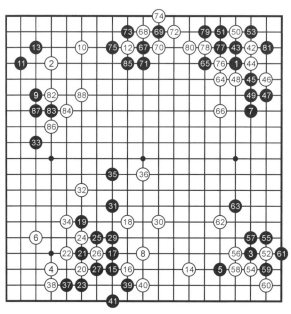

㉘=㉑　　　基本圖

白⑯、⑱沖斷先手
得利。白㉘以下落
後手，但此時仍然
是白棋優勢的局
面，黑必須尋求對
困境的突破。

實戰進行圖1

黑❶貼出，是
製造糾紛的第一
步，分開白棋才有
機會，這裏白棋安
定的話，全盤黑難
覓更好的戰機。當
黑⓫扳時，白⑫夾
強硬對抗，至 14
位又形成轉換。黑
棋吃掉右上七子，
實利增長並擴大了
右邊的模樣，現在
就是如何治孤成為
勝負的焦點。

實戰進行圖2

黑⓯至⓱的治
孤手法令人耳目一

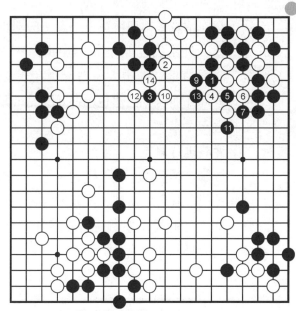

實戰進行圖1　　　　　⑧=❺

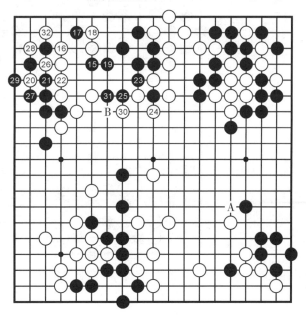

實戰進行圖2

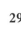

新，次序精妙，給白棋留下不安。白⑳也是局部的好手。若非如此，局部白已無好型。黑㉛頂順利做活。白㉜終出敗著，本身價值並非很大。白㉜應在A位壓，如此白形勢尚可。就局部而言，白㉜也應在B位擋，與實戰相較，黑賺到了將近一手棋。

實戰進行圖3

黑㉝跨是保障下邊孤棋的安全，交換後搶到黑㊲的壓，至此黑已經實現了逆轉，全盤黑優。白㊵、㊷顧慮黑棋的厚實，只敢如此淺削右側，等黑㊾托圍住邊空，實地領先很多。白大勢已去，黑勝定。

實戰進行圖3

例三 魚翔淺底

實戰進行圖1

實戰進行到此圖，黑棋形勢已遙遙領先。如何把局勢攪亂是此時白棋的當務之急。

實戰進行圖1

1圖

白①透點，放出勝負手。顯然此時白方企圖想破壞黑陣，此著若普通地在外圍進行侵削，被黑再於上方補一手，這盤棋就宣告結束了。黑❷尖頂阻止了白方去路。白③長先手，黑❹只有封住。白⑤至⑪簡單地輕鬆做活，白方破空成功。

1圖

2圖

2圖

黑❷靠也是阻斷白方回家的一種辦法，但在此局面下並不適用。白③順勢一扳，再於5位挺住，黑❻必擋無疑，但白⑦舒暢地拆二已成淨活之勢。如圖黑方並不厚實，如此之大的勢力卻沒有起到真正的效用，故黑方還是不能成立。

3圖

3圖

黑❷厚實的尖，力求以靜待動，但白方有3位托的好手。黑❹、❻出於不得已。白⑦大步掛角試探黑方。黑❽、❿軟弱地守住角，白⑪直接跳補。此圖白方大獲成功，而黑棋

得不償失，黑方不
能考慮此下法。

4圖

黑若換個方向
在2位夾擊，白方
有3位托、5位斷
的騰挪手段。黑
❻、❽打吃後，遭
到白9位強硬地反
打，至白⑬形成劫
爭，這正是白方所
希望下成的局面。
那麼黑方到底怎麼
辦呢？

實戰進行圖2

黑❷長先在此
處試白應手，若白
在15位機械地
應，則黑A位再尖
頂，白B、黑C夾
擊，白頓陷窘境。
白③尖頂先發制人
是上策。黑❹立強
硬，不給白方喘氣

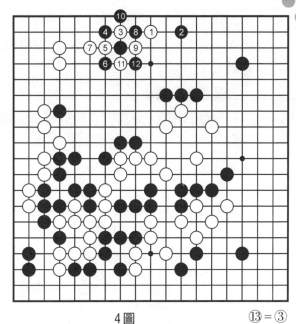

4圖　　　　⑬＝③

實戰進行圖2

的機會。白⑤、⑦連扳順手，黑❽退必然。白⑨、⑪先點後壓是連貫的好手，行至13位白已無危險。接下來，白悠然地於15位渡回，黑不滿。

實戰進行圖3

黑❶斷嚴厲。白從2位打吃別無選擇，行至8位白安全連回。至此，黑方在左邊獲取了一點便宜，但白方也把黑上方邊空破掉，白成功。

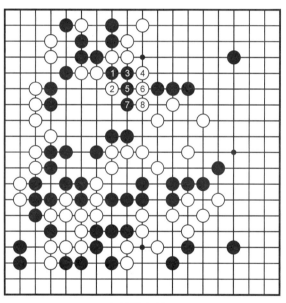

實戰進行圖3

第六章
錙銖必較：官子貴嚴密

例一 不可貪多

基本圖

選自第4期日本棋院選手權戰挑戰三番勝負第3局。白方為阪田榮男九段，黑方為杉內雅男九段，當時黑貼四目半。黑棋利用厚味從右邊發起攻擊，而白方展示了在被追殺時華麗的全局騰挪，到了終局形勢細微，白稍微有利。

基本圖

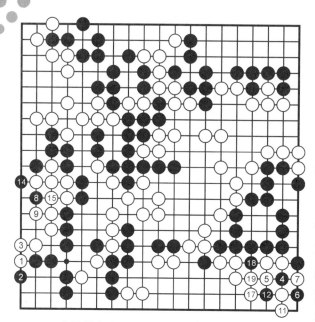

實戰進行圖1

⑩、⑯＝❹　⑬＝⑦

白①、③是有關勝負的大失著。白如果在7位虎的話，是白稍好的細棋。白棋顯然對黑❹、❻做劫認知不足，在小官子階段，黑為了爭奪勝負，果斷脫先做劫無疑是實戰的典型態度。可見，經過漫長的序盤和中盤戰鬥，到了官子階段依然要十分小心。到白⑲，白右下被大大壓縮，由於黑劫材豐富，白無法提取右下黑子，形勢頓時逆轉。

實戰進行圖2

黑⑳先手，白㉑扳補必然，否則左邊白棋不活。黑㉒順利接上。白㉙希望在中央圍出空來，黑㉚先手曲手，黑㉜先扳然後再在34位挖是絕好的次序。黑㊱接時，白只好37位提一子。就在這個關鍵時刻，黑弈出敗著。

1圖

黑應該立即於1位擋住，白②接是最強手。這樣黑雖然不能在10位扳出了，但是黑下邊已經便宜，沒有必要再貪。如此進行到白⑩，黑比實戰進行要多出一目，足以鎖定勝局。

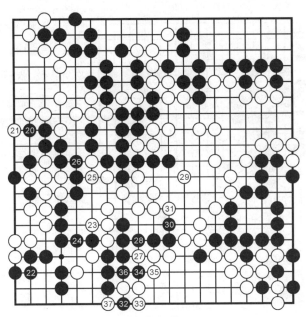

實戰進行圖2

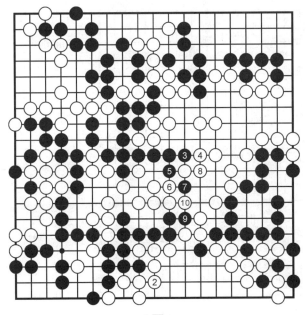

1圖

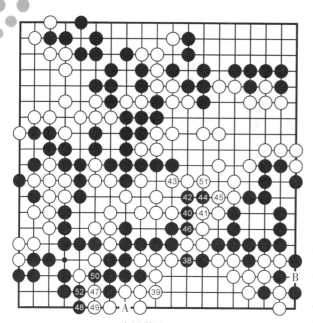

實戰進行圖3

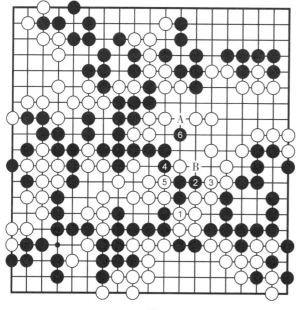

2圖

實戰進行圖3

黑㊳斷，過於重視突破白棋中央，忽視了47位扳的價值和由此帶來的微妙變化。白㊴粘仍然是強手，黑㊵至㊻雖然如願以償地破掉中央，但關鍵是落了後手，被白㊼先手扳上。黑㊿不能於51位沖，否則白在50位緊氣，黑反而被吃。黑㊷還只有補回。以後這裏A、B位成為見合的官子，白挽回了右下角的損失。最後黑以半目之差敗北，十分可惜。

2圖

實戰進行圖3中的白㊸不能於45位斷，否則如本圖所示。黑❻是

好手，接著白A、
B無法兩全，白崩
潰。

例二　巧手爭鋒

基本圖

在雙方實地接
近的情況下，官子
功力的優劣直接左
右一局棋的勝負。
本局面下，黑方實
地有利，但白左邊
至中腹一帶潛力很
大，現在如何完善
地收官是雙方的追
求。

基本圖　　　　　　　黑先行

實戰進行圖1

黑❶在中央靠
壓，是希望白棋借
白方的應對自然走
向中腹左邊的領
域，但這只是黑一
廂情願的想法。問
題是當前左邊的收
官緊迫程度大於中

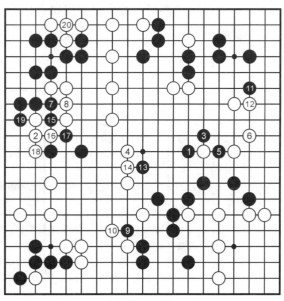

實戰進行圖1

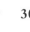

腹，白②不理黑❶靠，而是於左邊並隔斷黑二子的聯絡，機敏。黑❸、❺打吃是厚實的下法，同時威脅白右邊的弱棋。白④封住中央，拉近與黑棋的實地。白⑥補強，黑❼沖、問白應手，是好次序。

1圖

黑沖時，如果白①尖頂補斷，黑就轉而於2位提一子，將來留有A至E的後續手段，白當然不能無故退讓。

實戰進行圖1中的黑⓫拆一行棋價值很大，白⑫必須應。黑⓭先點，再於15、17位沖斷，手法細膩。如先在左邊沖斷，以後點白可能就不會老實應了。黑⓳不能提上方一子，因為白會立即於19位擋，將來有先手一路扳的後續官子，價值約二十目，是全盤最大的官子。

2圖

對於實戰進行圖1中的黑⓳拐，白⑳如於1位應，則黑❷提子，這與1圖相比，白地差別明顯，黑實空將擴大復優。何況黑2位的官子價值約十六目強，白棋必爭。

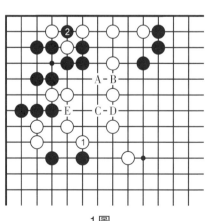

1圖

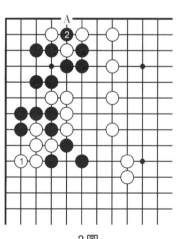

2圖

實戰進行圖2

黑❶至白⑩提
為雙方必然之著。
黑⓫擋大，既威脅
上方的白棋安危，
又瞄著下方的白
角。此處如被白棋
走到，見3圖。

3圖

白搶到本處官
子的話，將於1位
跳，黑❷沖後如欲
於4位想分斷白
棋，則白⑤與黑❻
交換後白⑦從後面
打吃，結果黑反而
損了。同時白角餘
味也就消失殆盡
了。

4圖

實戰進行圖2
中的白㉔補為本
手，否則白角有4
圖的黑❶至❼的手
段，角部出棋。實
戰進行圖2中的黑

實戰進行圖2

3圖

4圖

❷與白㉖的交換是黑當初點的後續便宜，但黑㉙在緊密的收官戰中有不妥。

實戰進行圖3

白①爬先手，然後3位立是不易察覺的收官好手，將實戰進行圖2中的黑㉙問題放大。黑❹、❻不走角部也不至於死棋，但如5圖所示，黑不肯。

實戰進行圖3

5圖

黑角不補，白有1位大飛，與黑❷交換後本身已經便宜。此外，白在A至C等位置行棋都是先手，黑角地萎縮明

顯。

實戰進行圖3中的白⑪至⑮手法細膩。

6圖

白如不先於4位爬，則行至黑❻後，黑A、白B是黑棋的利益，這樣白棋損失兩目。

實戰進行圖3中的白⑲整形，在黑❷尖出後再於21位長，次序巧。黑❷必須補，否則白有7圖的手段。

5圖

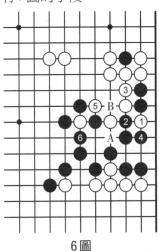

6圖

7圖

白①斷打後再3位斷打，至白⑤長出，黑中間目數被破盡。以後白A位接也有先手的意味，黑難以承受。

最後，實戰進行圖3中的白㉛一路小

7圖

尖是當初白③立時的後續官子手筋。黑㉜如不於實戰那樣打而是於34位左一路立，雖然可以防止白33位立的利用，但這種交換本身黑已經被利。

另外，以後黑再吃白一子時，黑❷一路立的一子就成了一手廢棋，所以黑㉜是氣合。白㉝先手立，黑不應的話白有扳二一路做劫殺角的手段。黑㉞只好提，白㉟潛入成立，以下至45位再尖到，全局已經白優。

第五篇
探索三課題

　　隨便問一位專業棋手，如果他要和假設全能的圍棋上帝進行對局，差距會如何。專業棋手一般會認為是一盤被讓二至三子的差距。

　　藤澤圍棋生涯最高峰的時候，有人問他，如果圍棋之神是100分，那他自信懂得了多少？他的回答是七八。不是十之七八，而是百之七八。正因如此，終其一生，藤澤在盤上全力盡變，追逐勝利，不避失敗。

第一章
圍棋規則促發力棋時代

　　力棋，泛指力戰型的棋風，表現為攻擊、治孤、對殺、屠龍。古往今來出現了眾多的力棋大師、無數的力棋名譜。遺憾的是，他們所處的時代不盡相同，使人們無法領略絕頂的攻擊同場競技的風采，但他們的棋譜實實在在地擺在歷史的長河中，總給人以探索的慾望。中國有黃龍士、范西屏、劉小光、古力，日本有本因坊丈和、坂田榮男、加藤正夫，韓國有曹薰鉉、徐奉洙、劉昌赫、李世石等代表。

　　力棋源自圍棋本身的競爭關係，但由於對局規則的不同，使之呈現的頻密程度也不相同。總體趨勢是，座子制時代對力戰的要求非常高，所以中國古譜給人的印象就是大殺大砍；而在日本取消座子制後的圍棋更注重平衡的勝負觀，控制局面比力棋的表現更為明顯。現代圍棋由於貼目規則、時間規則的發展，基於控制層面的技術得到了普遍提升，尤以韓國李昌鎬的棋風最為典型。而今，力戰棋風逐漸成為勝負的關鍵點，也讓圍棋向著更為繁雜的領域探索。中國的古力、韓國的李世石的力量型引領了圍棋的潮流。

　　力棋大致包含以下要素：

1. 是攻擊強

　　猛攻對方孤棋，取得利益，包括殺棋和借攻得利。

2. 是手段多

手法極端而多變，但不盲目，你要吃他棋不容易。

3. 是算路深

算路是所有風格棋路的根本，但它在力量的棋中更重要。

4. 是效率高

力量強的棋手一般步調快速，先發制人，竭力追求棋子的效率。

5. 是膽量大

氣勢、自信是敢於發力的動力，關鍵時刻更不手軟。

圍棋在清初迎來一個鼎盛時期，湧現出黃龍士、范西屏、施襄夏等一批圍棋國手，但有關他們實力的評判從十三段到業餘六段的都曾有過，讓人霧裏看花難以讀懂。

從本質上分析，古代座子制限定了佈局的空間，也決定了中國古棋只有一條力戰的路可走。所以，評判古棋的標準是要看他們在著法中表現出的素質。范、施的算路和殺力比起今人也是有過之而無不及。即使今天棋手水準普遍提高了，但真正有自己風格的棋手並不多，戰鬥力的培養需要個人的才華。黃龍士的棋，自康熙中期以來一直被棋家視為「泰斗」，直到范、施出現。即使在日本棋界，對黃也評價甚高。吳清源先生曾從讚揚、肯定的角度說黃龍士有十三段的實力。在川端康成的《吳清源棋談》中，吳先生談過黃龍士的棋力已達日本古代名人等級。黃龍士的棋在古棋中也佔有很重的分量，不過他的棋風以清俊飄逸、隨機應變為主，鬥力為次，很像日本本因坊秀和的棋。

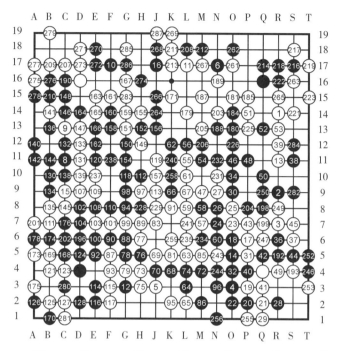

⑦C6　㉝P9　㉟P10　⑦M3　⑧J6　⑫K7　⑭K6　⑯D6

⑯C3　⑫B3　⑫B11　⑬B12　⑭B12　⑮F12　⑰A4　⑰D3

⑱N15　⑱N14　⑱M14　⑲N14　⑲N15　⑲C6　⑲N14　⑳N15

㉕S16　⑳S15　㉔T16　㉗S16　㉚T16　㉝S16　㉟T16　㉟S16

㉒T16　㉕S16　㉘T16　㉕S16

對局：范、施《當湖十局》第5局

執黑：施襄夏

執白：范西屏

貼目：還棋頭

勝負：白勝十四子半

時間：不限

黑方在右下角的戰鬥中吃了虧，被白方佔了上風。白方
利用優勢，以緊湊、機敏的著法，向黑頻頻發起進攻。雖然

黑方百般抵抗，但卻無機可乘。白方通盤計算精確，妙著紛呈，渾然一體，實是難得之佳作。本局堪稱范西屏這位大國手的代表作。

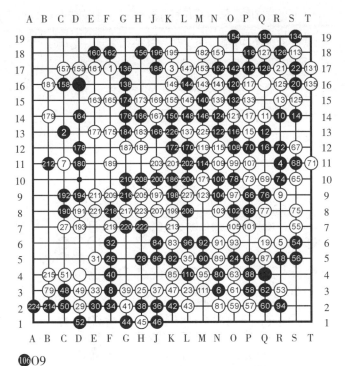

106○9

執黑：周東侯

執白：黃龍士

貼目：還棋頭

時間：不限

　　白棋進攻幾乎是風捲殘雲，讓黑在做眼的同時將白棋中央的毛病自然抵消，最後黑大龍被殺。

　　日本古棋沒有座子的局限性，風格自然呈現多元化。歷代本因坊像道策、秀和、秀榮、秀甫等與現代的棋相近，唯

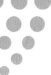

獨丈和是一個例外。對丈和有關的讚譽很多，比如「後聖」
「剛腕」「古今無類之妙手」「古今第一力棋」等。日本棋
界將很多「第一」的頭銜加冕在丈和頭上，更多的是對他殺
力的崇敬，他的棋譜實為力戰的教材。丈和的棋，不僅在於
力大，還在於對棋的敏銳反應。日本古代圍棋由於執黑不貼
目，且對局時間幾乎沒有限制，因此，棋手大多可以從容地
尋找合適的變化，從而將更多具有冒險性、激烈性的內容屏
蔽掉，棋的細膩程度增強了，但戰鬥的大規模化和出現的頻
率就隨之減弱了。

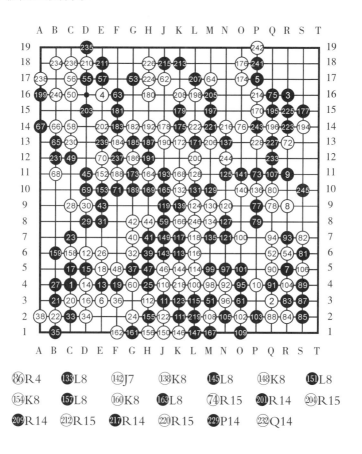

⑧⑥R4	⑬⑬L8	⑭②J7	⑬⑧K8	⑭⑤L8	⑭⑧K8	⑮①L8
⑮④K8	⑮⑦L8	⑯⓪K8	⑯③L8	⑦④R15	⑳①R14	⑳④R15
⑳⑨R14	②⑫R15	②⑰R14	②⑳R15	②⑨P14	②②Q14	

執黑：赤星因徹

執白：本因坊丈和

貼目：無

勝負：白中盤勝

時間：不限

這是有名的因徹吐血局，丈和下出「古今無類之妙手」，天才棋手赤星因徹因本局敗北吐血而亡。黑㉕、㉗希望先手佔便宜，但黑左側餘味不淨，於是被白施展出絕妙的手段——白㉘來這麼一招！從今天的視野也不易想到，它不僅包含著精密的計算，還有出色的棋感。黑㉙補最強，白㉚又出人意料，因白存在的味道，黑㉛仍要補。白㉜打入，白棋取得行棋的主動。在黑棋定先的條件下，白棋這麼早就奪回先行優勢是非常罕見的，完全是妙手所致。

圍棋發展到近代，中國再也沒有誕生范、施級別的國手，但日本成功地完成了貼目制和新佈局的轉變，棋的下法進一步解開束縛，同時對局的有限終結制，終於在大正一代的棋手中湧現出新的力棋代表。棋局一旦進入戰鬥，龐大的計算量對時間的依賴性很高。攻擊者對局面的主導偏強，計算的寬度和深度在同檔棋手中差不多，但計算的速度和果敢性就因人而異。如坂田榮男就經常將棋局引向激烈的場面，又能夠構思出巧妙的手段制敵治孤，他的棋是鬼手妙手的寶庫。這些層出不窮的手段用在攻擊與治孤中，使原本就很強大的他變得無敵。

藤澤朋齋是日本現代圍棋史上的第一位九段，力量極大，趙治勳曾經評論他的棋「不把對手判死刑絕不罷休」。他成為九段的升段譜，就是定先執白贏了坂田三目，但他與

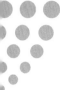

坂田較起力來還明顯遜色。藤澤朋齋曾為最強九段，攻防中許多棋好像都打在對方的「形」上，最後卻以慘敗終局，是因為他的棋過於直線的緣故。坂田攻也厲害，守也厲害，他在棋界勝率這麼高，就是表現在「手段多，效率高」。

在日本棋界，藤澤秀行不屬於力戰派，是一種在厚實行棋中含蓄的力量。但不可思議的是，日本有名的大殺局很多都是他一手炮製的。秀行的力量一旦與氣勢攪在一起，便會更加強大。「能殺的棋不殺，獲勝也不是好漢」的秀行，非常瞭解什麼是勝負師。這就是說，無論在平常是怎樣的風格，但在勝負處就要有致敵於死地的力量和決心。

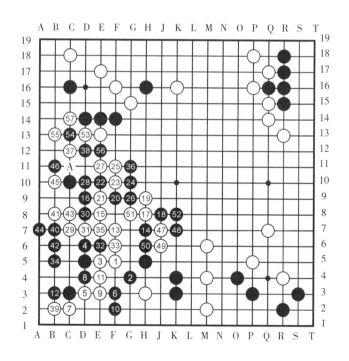

第11期王座戰決賽第1局

執黑：藤澤朋齋

執白：坂田榮男

貼目：5.5

勝負：白中盤勝

對局時間：1963–10–21，22

　　對黑棋左邊的勢力白棋怎樣消它，下法很多。但坂田白①吊，黑❷尖，白③手法上生硬，但破壞力極強。白⑤再靠，坂田簡直是以「錐子」的方式劃開了黑空。這手棋就是「緊峭有力」。

　　如果單純在右一路跳，對黑沒有威脅，反而容易被黑攻得很慘。黑❻尖，急所，被白跳到這一點，黑棋攻擊就不能繼續了。白⑬跳出，無論實地還是厚薄，黑棋都差不少，這就是坂田追求效率的著法。黑❷是形的要點，但棋的厚薄已經發生變化。白㉑、㉓沖斷，嚴厲！白㉗打，29位飛咬住了黑棋的弱點。白㊲飛，39位爬，白棋次序井然。白㊳是決勝的一沖，55位提後白已經全部通連，黑棋認輸。

　　20世紀末，韓國流的出現帶來力棋的回歸。直到今天，韓國那種殺招滿盤飛的棋仍在棋界佔有相當地位。韓國的棋表現在「力」與「狠」，中國棋手與韓國棋手對局就很吃虧。其實這些力量我們都具備，但似乎一直將它們放在兵器庫裏，在10局中可能只表現出2局，而韓國棋手卻能表現出8局。「應氏杯」第3局中國的常昊完全豁出去了，表現出的殺力完全壓到了崔哲瀚。還有日前中韓擂臺賽對曹薰鉉的一局，滿盤劫爭，完全是曹薰鉉的路子，但常昊還是贏

了。

說起丈和的「古今第一力棋」，總會想起「天下第一攻擊手」劉昌赫。這位從業餘棋手轉型而來的「殺手」，他的攻擊如海潮拍岸，在其風華正茂的時代曾經迷倒一大片的愛好者。他是才華型的棋手，攻擊很有思想。而看李昌鎬的譜，官子獲勝的很多，殺崩對手也不在少數。李昌鎬形勢不好時，他的力量很恐怖，比第一力棋、天煞星、天下第一攻擊手毫不遜色，只是他棋的表現形式不是戰鬥。韓國流的出現給曾經是圍棋主流的日本本格流派帶來沖擊。

中韓日棋界當今的代表人物古力、李世石與山下敬吾恰好都是力戰型棋手，意味著李昌鎬時代過後，世界棋壇將迎來「力棋的天下」。

山下敬吾曾經是被加藤正夫看好的攻擊手，但現在他的棋風逐漸趨於平穩，力量不及古力與李世石。古力是中國力棋的新生代，力量大，變化快，著數多，很多棋就像「折返跑」一樣棄了活、活了再棄，搞得對手跟不上節奏。「春蘭杯」對河野臨，棄子戰術很厲害，下得有氣勢。李世石與古力的風格很相近，招法層出不窮，而且都有領銜兩國棋界的勢頭。

另外，無論是國內還是國際對局，時間規則已經由慢棋向快棋方向發展，在更短的時間內，誰能夠計算更充分或者說誰的綜合應變素質高，誰就有利。當今年輕棋手實力的提高，單位時間內力量的發揮是最根本的。

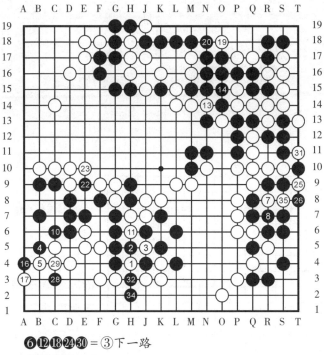

$$\text{⑥⑫⑱㉔㉚} = \text{③下一路}$$

$$\text{⑨⑮㉑㉗} = \text{③}$$

$$\text{㉝} = \text{㉕}$$

比賽：第6屆「春蘭杯」第2輪

執黑：河野臨

執白：古力

貼目：7.5

勝負：白中盤勝

時間：雙方各3小時，讀秒：60秒5次

因黑大龍不活，白①、③趁火打劫，最後白㉕、㉛又將死棋活出，黑棋大敗。

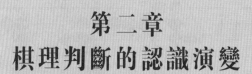

第二章
棋理判斷的認識演變

基本圖

基本圖

黑❶、❸二連星，白②、④以二連星對抗是常見的佈局。對於黑棋左下角的小飛進角，以前白多尖一個三三，黑拆二後，白就急需下 11 位下一路守。

現代棋手的認識是白棋在左下可輕盈地脫先，將來留有在黑❺右上一帶控制中腹的點可選擇，保留局部定型的變化。黑⓫分投是要阻止白構築大模樣。現在的問題是，如何在左邊一帶應對黑棋的分投。

1圖　舊觀念

以往的常用手段是白①從這裏緊逼。白⑤尖頂使黑成為凝形，這是白希望的結果，不失為一法，作為局部的形是成

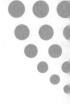

立的。但放到全局進程，這樣的局面前景卻並不令人滿意。一是黑棋先行在右邊連片，在此看全局，黑從右下角向兩翼張開，模樣相當大，而上面的白模樣成了「小模樣」。而且，在一定場合下，黑有多種侵入手段，白模樣有成為黑地的可能。因不甘於右下成為黑地，白⑨掛進入黑陣。黑棋簡明地應對，白被限制在狹窄的範圍裏。

接下來，黑棋扳粘是好手，相當大。黑右下方形成大空，相反，下邊的白相當薄，今後易受攻。讓對方變弱，自己變強，黑這樣的走法不會壞。接著白⑰打入黑右邊，黑棋跳確保一角，此局面黑優。之後，白A，黑B，白C，黑D侵入上方，實地的平衡被打破。這是黑優的局面，其原因就在於白⑨從小的方向緊逼作戰的失敗。

1圖

實戰進行圖1　新認知

白⑫緊逼，此手初看顯然與理不合。一般來講按黑⓭拆兼夾是絕好點，白棋是不肯的，但白棋準備了14位靠和16位虎，讓黑⓱打就接住。通常，這樣使對方變強的走法，很少會有好手。但因為黑拆二本已堅固，讓它更堅固算不上錯著，使黑子力重複，成為凝形，在多數情況下反而是有效的。在危機時白還可走 A 位求活。

實戰進行圖1

2圖

如果黑棋粘上面是堅實的一手，但白吃住黑二子，先得利，並獲得徹底安全。因留有白A位點的急所，黑不滿。

實戰進行圖2　白生動

黑⓲也是堅實地粘，則白棋斷後，黑方眼位仍不充分。白棋斷後，黑形重，中間斷一子沒有長出作戰，否則見3

圖。黑㉓不能省略，被白走此點是攻擊的急所。黑㉑、㉓成眼形，雖稍不滿，但也許只能如此。白㉔肩沖是發揮作用的一手。普通白走22位下一路拐吃，在局部上這是本手。但在本局的場合，白棋肩沖，一邊擴展中央，一邊順勢吞掉黑一子，效率充分。而且，將來白在黑㉓上一路靠，擴張上方，非常有力。白㉜飛後，34位點對黑白雙方都是好點，是立即想走的一步。但黑於34位併的話，白就於33位掛角很自然。因此黑�33搶守角，則白�34靠一手便宜。本局白棋著

2圖

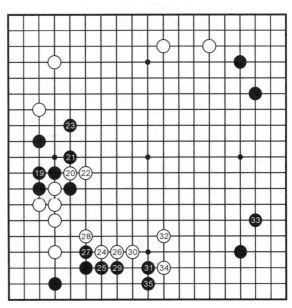

實戰進行圖2

法主動，黑對應也堅實，形勢雖難言優劣，但白棋的變革顯然無不滿之處。

3圖

黑❶欲長出作戰，則白②長必然。黑❸尖出時，白④再從下方飛出。黑棋三線作戰，過於繁忙的樣子，黑明顯不利。

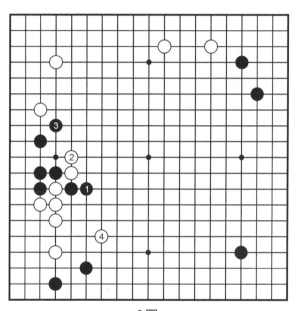

3圖

第三章
對流行變化的深度研析方式

案例：變形中國流

1圖

　　配合黑❸小目，黑❺掛後於7位拆，即被稱作「變形中國流」的佈局。近些年十分流行。白⑧分投是眼見的好點。

1圖

基本圖1

基本圖1

白②拆二後，黑如果下A位守則太消極，被白B位拆邊，黑不能滿意。黑❸積極有力，以下雙方的攻防下法是本章的內容。

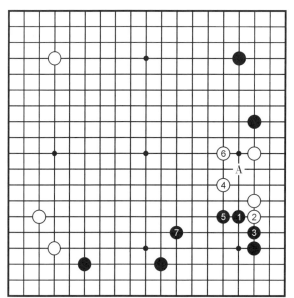

2圖

2圖

白②與黑❸交換後4位飛，是過去流行的下法。黑❺併是好手，下一手要於A位穿，白⑥跳補不得已，黑❼圍，黑可滿意。

3圖

黑❶併後，白若2位尖沖，黑❺點，至黑❾將白一子分斷，黑棋不錯。

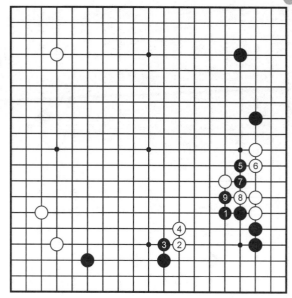

3圖

4圖

白⑥拐，8位飛，黑❾圍，與2圖大同小異。

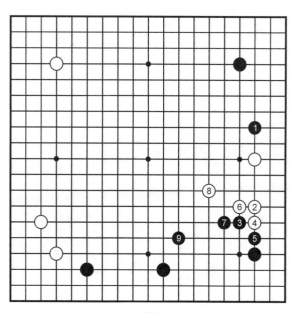

4圖

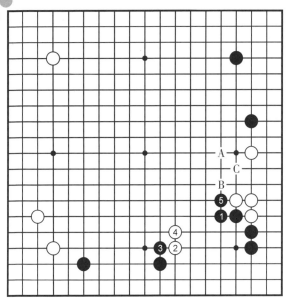

5圖

5圖

當黑❶退時，白②若尖沖，黑❸挺後，黑❺拐頭很有力。下一手如果被黑A位罩封，白棋難受。黑❺後，白若B位扳頭，黑還有C位點的嚴厲下法。

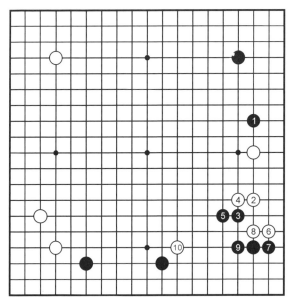

6圖

6圖

白④很想挺起，黑❺如果退則正合白意。白⑥飛，8位沖加強自身後再佔到10位尖沖的好點，白滿意。

7圖

對白④挺起，黑❺擋下有力。白⑥以下上長防止扳頭，至 11 位圍，右下黑取得相當實利，而白棋棋形顯得重複。

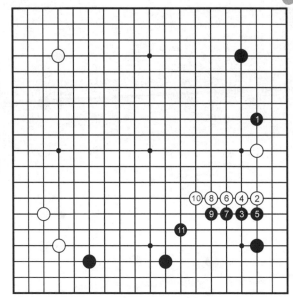

7圖

8圖

白⑥如果扳，黑❼斷當然，至 11 位，作戰無疑是黑有利。

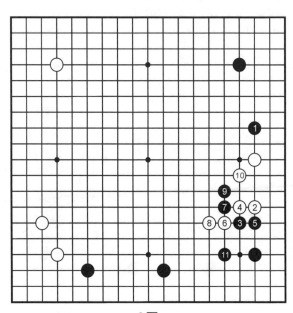

8圖

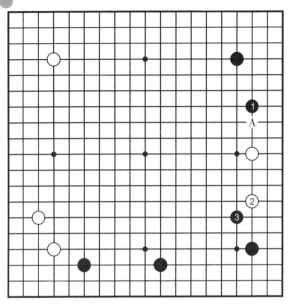

9圖

9圖

　既然黑❸的下法將使得白棋二子強化,後來黑❶大多棋手不下在A位,而下在1位,對以後守角有利。

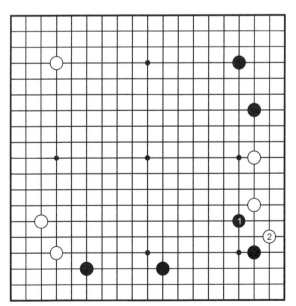

10圖

10圖

　白②飛是針對上述變化棋手們研究出的好手。

11圖

黑若1位擋，白再2位挺起絕好。黑❸只得退，白④沖後，6位尖沖，步調甚佳。

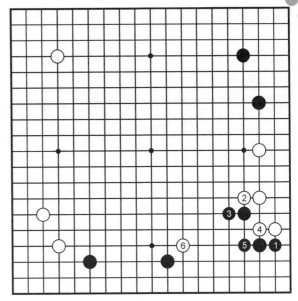

11圖

12圖

黑❸壓，以下行至8位，成為流行一時的定石。今後白留有A位點，黑B位接，白於下邊打入的手段。

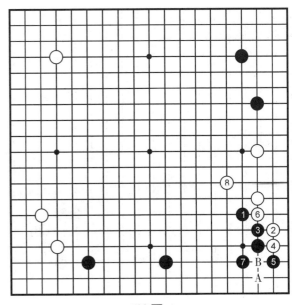

12圖

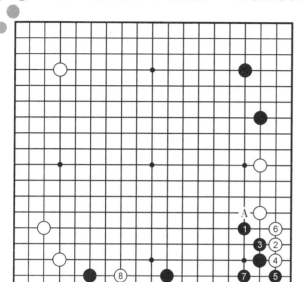

參考對局圖1

參考對局圖1

這是 1998 年在全國個人賽上王磊執白與謝赫的一局片段。白⑥退，是防止以後黑A位壓成為先手，這樣黑❼補後，白爭先於左下打入。

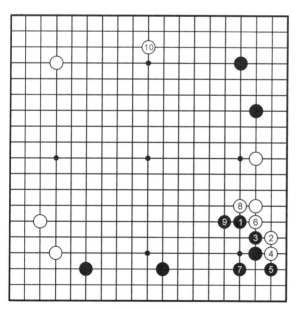

參考對局圖2

參考對局圖2

這是 1999 年在中日 NEC 對抗賽上，周鶴洋執白對小林光一的實戰。白⑧拐頭力爭先手，搶佔 10 位拆邊的大場。

13圖

對白②飛，黑❸壓針鋒相對。

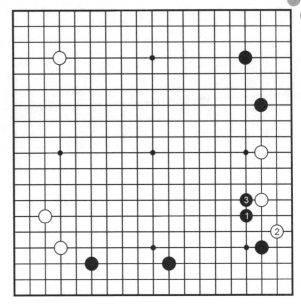

13圖

14圖

白若4位退忍讓，黑再5位壓，至9位，無疑黑優。

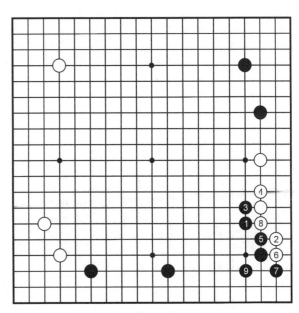

14圖

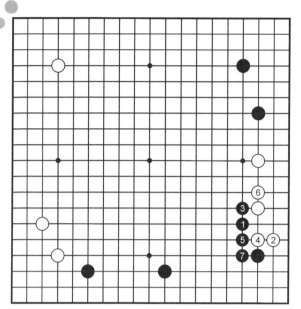

15圖

15圖

白④沖與黑❸
是各得其一的好
點。與黑❺擋交換
後，再6位退，次
序正確。至7位，
為實戰常型。

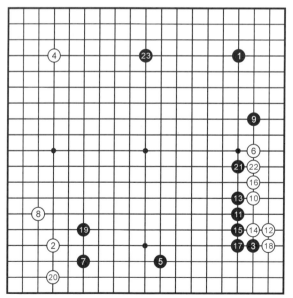

參考對局圖3

參考對局圖3

這是 1997 年
在「富士通杯」比
賽上，周鶴洋戰勝
李昌鎬一局的佈局
階段。白⑱拐是實
利相當大的一著，
黑❿跳起擴張下
邊，23 位搶佔大
場。

16圖

當白④沖時，黑❺扳下如何？白⑥當然沖出，黑❼補無奈，至8位，白棋有利。

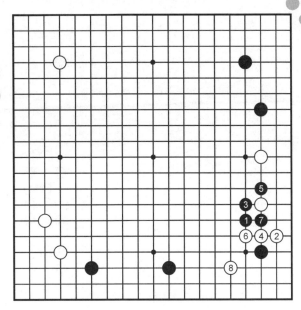

16圖

17圖

當白④爬時，黑❺扳下看似相當有力。

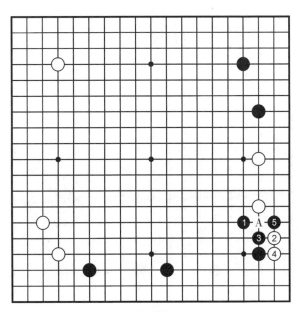

17圖

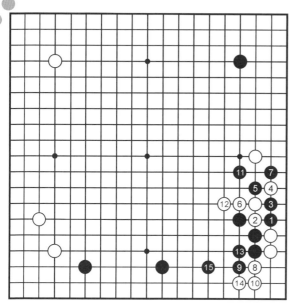

18圖

18圖

白②當然想斷，但黑❸爬出後，自然陷入困境。由於下一手黑於5位可征掉白二子，故白④不得已，至10位雙方必然。黑⓫尖是容易忽略的好手，只要下出這關鍵一著，就是黑優。

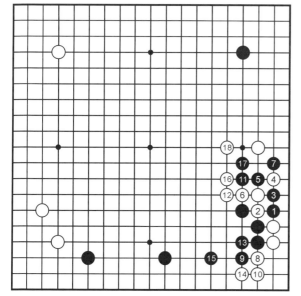

19圖

19圖

黑⓫打則是俗手，被白⑯拐頭，18位跳封，黑實在不舒服。

20圖

黑❶扳下時，白不必於5位斷。白②扳，4位接奪角正確。注意4位接！以下至10位是雙方大致必然的應接。由於右邊白棋A位夾即成活形，故白棋沒有不滿。

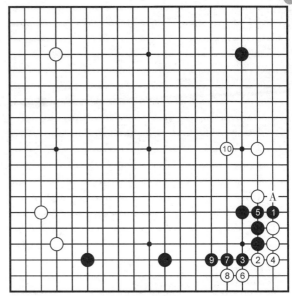

20圖

21圖

如果當初白④立，則是錯著。由於將來白A位夾時黑B位扳有先手意味，相差不少。

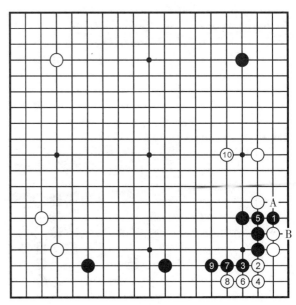

21圖

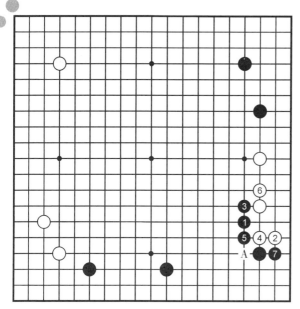

22 圖

如黑❼不於 A
位接，而是強硬地
擋角怎麼樣？

22 圖

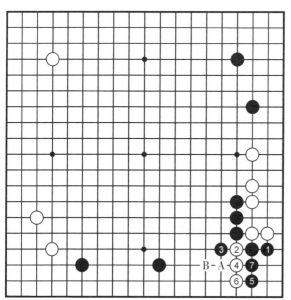

23 圖

白②斷是當然
一手，黑❸打，5
位跳勢必。白⑥擋
只此一著，若下 A
位拐，被黑 B 位扳
則被吃，黑❼接後
對殺如何呢？

23 圖

參考對局圖4

本圖是訓練比賽中下出的一個有趣變化。至 38 位下一手黑若脫先，白於 34 位可劫殺黑棋。黑於 3 位提，雙方互不相讓，將形成罕見的三劫循環的變化。

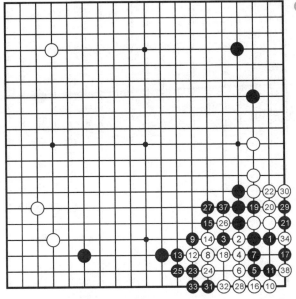

參考對局圖4　　　㉟＝㉑　㊱＝㉙

24圖

對付白②飛，黑❸靠下是很有策略的一手。

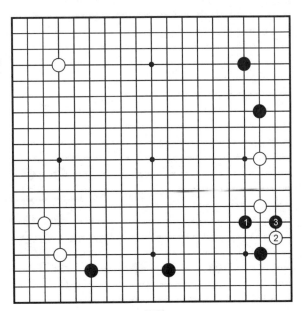

24圖

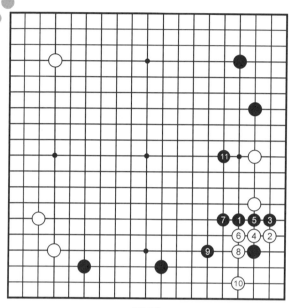

25圖

25圖

　　白④衝出不大成立，到 11 位的結果，黑棋不錯。

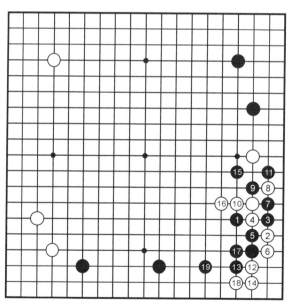

26圖

26圖

　　白④只得衝，黑❺斷後，白⑥爬無理，黑❼爬還原成前述的黑棋有利的變化。要注意的是，黑⓯尖好手。

27圖

白④沖，6位拐打必然。至9位的應接，成為一度流行的定石化下法。

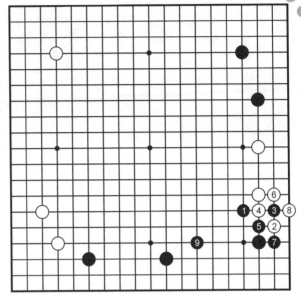

27圖

參考對局圖5

這是1999年8月在「中韓天元戰」上，李昌鎬執黑與常昊一局的佈局階段。

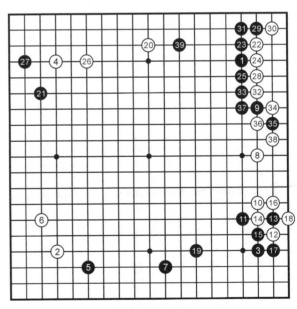

參考對局圖5

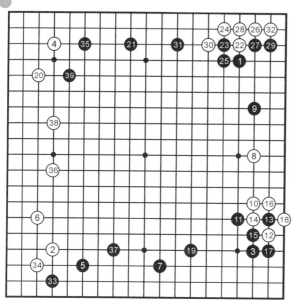

參考對局圖6

參考對局圖6

這是 2000 年 5 月在第二屆「春蘭杯」半決賽上，馬曉春執黑戰勝依田紀基一局的佈局階段。

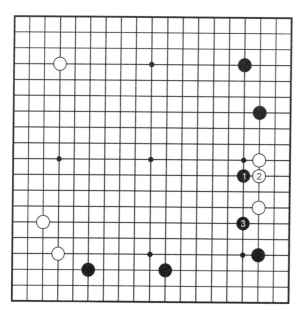

基本圖2

基本圖2

黑❶先點，待白②應後再3位飛，這是李昌鎬下出的新手。

28圖

黑❶與白②交換的目的，即是針對白④的飛。白若仍下4位飛，黑❺壓十分有力。

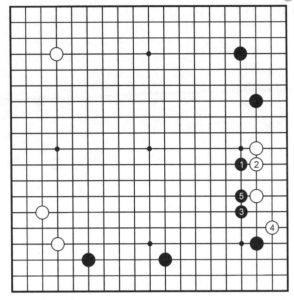

28圖

29圖

白棋如果6位接，黑❼壓至⓫的結果，白明顯不利。

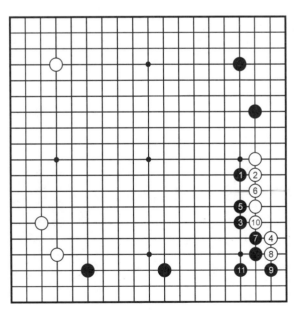

29圖

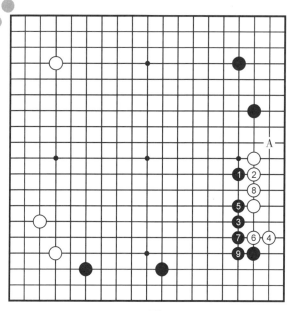

30圖

30圖

白當然想先下6位沖,但行至9位,當初黑❶與白②的交換無疑是黑先手得利。如果是以後黑下1位刺,白則會A位尖應。

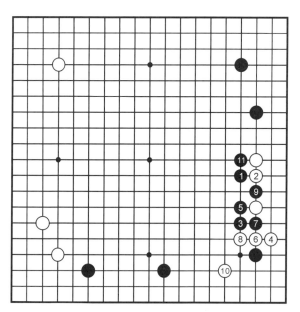

31圖

31圖

當白⑥沖時即使黑❼反沖出成立,由於黑❶、白②是白棋損的交換,至11位的結果黑也不壞。

32圖

　對於黑❸飛，白棋如果下4位虎起呢？

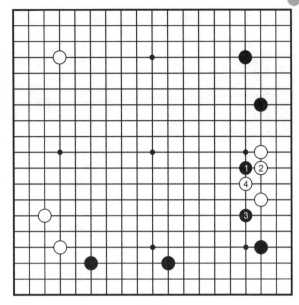

32圖

33圖

　黑❺扳，待白⑥斷打時，黑❼折然後9位退是相當有力的下法。白⑧只得提，若下A位長，被黑B位再打不能忍受。至9位的結果黑有趣。

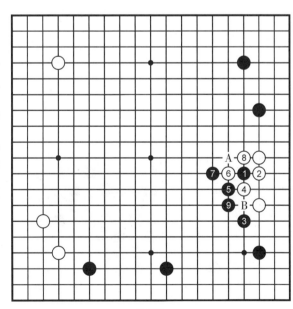

33圖

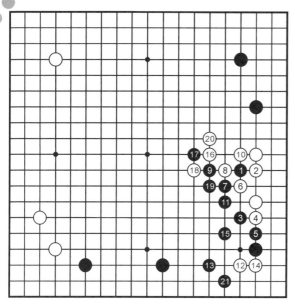

參考對局圖7

參考對局圖7

這是在韓國的「名人戰」決賽上李昌鎬執黑與曹薰鉉一局的序盤階級。首次面對黑❶點後3位飛以及至11位的下法，白棋顯得不知所措，4、14位都有問題，至21位黑棋大優。

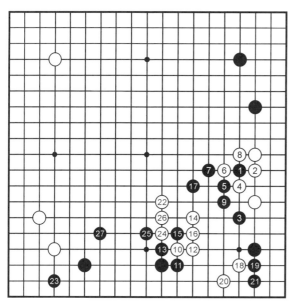

參考對局圖8

參考對局圖8

這是在「中韓天元戰」上，李昌鎬執黑與常昊再次使用了這一手法。白⑩尖沖稍有疑問，至27位黑局面領先。

參考對局圖9

這是在「富士
通杯」比賽上曹薰
鉉執黑對周鶴洋的
一局。白④虎起
後，黑保留著A位
扳，先在上邊掛
角，至27位的佈
局似乎黑也不壞。

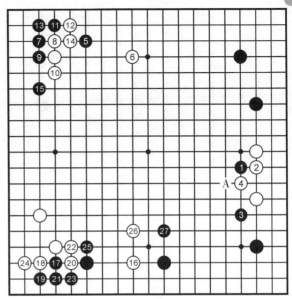

參考對局圖9

34圖

看來白需要另
闢新徑，白④起挺
起如何？黑若是5
位扳，白⑥飛佔到
兩個要點，下一手
還要A位斷，白棋
滿意。

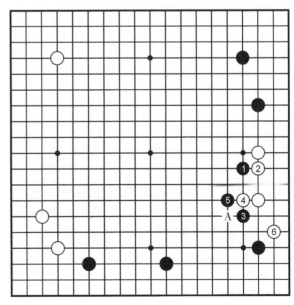

34圖

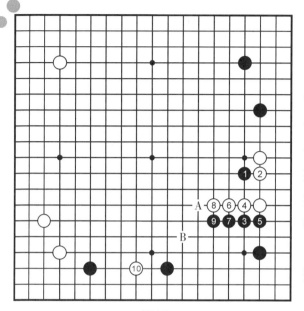

35 圖

35 圖

對白④挺起，黑❺只得掃下，至 9 位可能雙方必然。但白不下 A 位長與黑 B 位圍的交換，而是於 10 位打入。由於當初黑❶與白②的交換，因而使得黑 A 位扳頭的威力大減。

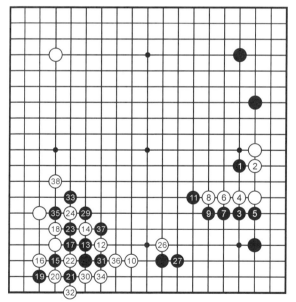

參考對局圖 10

參考對局圖10

這是「名人戰」馬曉春執白與劉小光的對局。白⑩打入，黑⓫扳頭，白⑫飛封，以下形成至 38 位的有趣變化。白棋不錯。

參考對局圖11

這是「名人戰」決賽第3局，至12位雙方互不示弱，如法炮製。下成了至28位的新變化，似乎白也充分可戰。

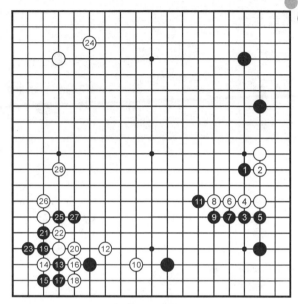

參考對局圖11

參考對局圖12

這是在「LG杯」世界棋王賽上常昊執白與李世石的一局。常昊採取了白⑫尖頂後14位跳起的下法，以下白棋捨棄角地換取龐大的外勢。至52位，白棋形勢相當可觀。

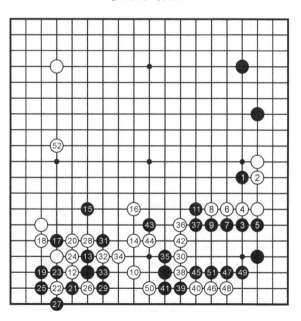

參考對局圖12

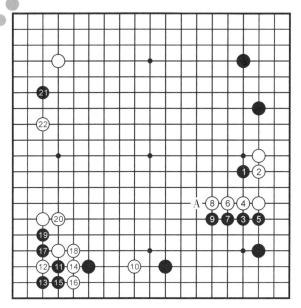

參考對局圖13

參考對局圖13

這是在「阿含桐山杯」決賽上的一局。至22位，白棋局面也很充分。

透過以上實戰可以得出結論，對黑❶點3位飛，白④挺起是較好的選擇。

基本圖3

基本圖3

黑❶點後不下A位飛而是3位壓，這是韓國棋手再度研究出來的新手，體現了專業棋手不斷進取的精神。

參考對局圖14

這個新手的首次出現是在 1999 年 6 月的「富士通杯」大賽上。劉昌赫執黑在與石田芳夫的一局中使用了這一手法。由於石田初次見到，下法有誤，至 37 位的結果，形勢對黑有利。

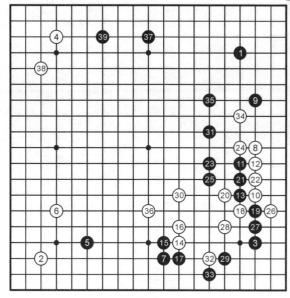

參考對局圖14

36圖

黑❸壓後，白④挖肯定不好，被黑❺打後，7 位退顯然中計，白棋明顯不行。

36圖

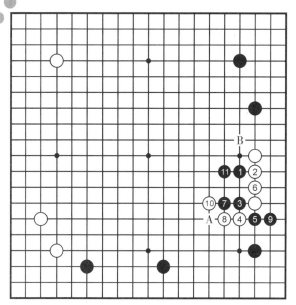

37圖

37圖

白④如果立即扳斷作戰顯得過分。雙方應接至11位大致必然，下一手A位斷與B位封兩個要點，黑可必是其一，白棋難免苦戰。

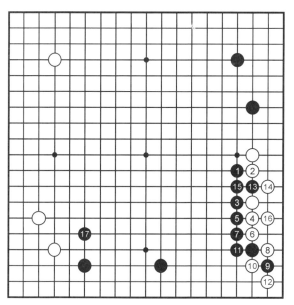

38圖

38圖

看來白只得4位長，以下白⑥頂，8位扳是簡明取實地的下法。黑❾連扳緊湊有力，至17位的結果各有所得。不過多數棋手認為黑較有利。

39圖

　　白⑥單托是後來棋手們研究出的下法，以下行至13位與前圖大同小異。

39圖

40圖

　　白⑧斷勢必，黑❾退三三是當然一手，但白⑩長出有問題，被黑⓫飛出作戰白棋不利。

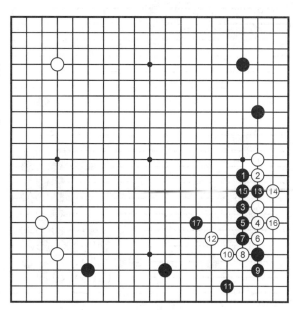

40圖

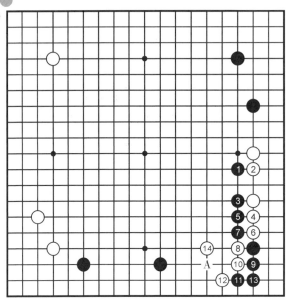

41圖

41圖

白⑩擋正確，黑⑪、⑬扳接必然。白⑭跳補不得已，若於A位虎補則屬勉強。

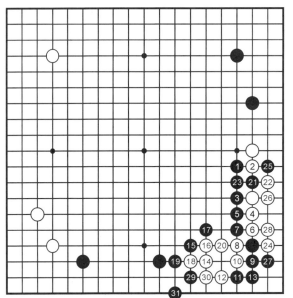

42圖

42圖

白如果下14位虎，黑⑮強行封鎖下法有力。以下行至31位雙方大致必然的應接，黑不僅取得宏大的外勢，而且角部白還無法淨殺黑棋，白棋明顯失敗。

43圖

黑⓳飛是容易想到的一手，既將角補活，又搜白根據。白⓴尖沖是好點，以下行至28位的變化可謂優劣大致相當。

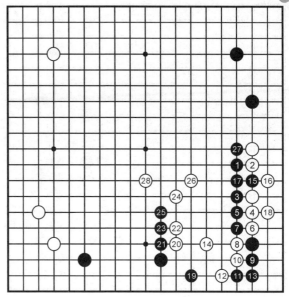

43圖

參考對局圖15

這是在「三星杯」大賽上周鶴洋執白與劉昌赫的一局。黑⓯尖是棋手們研究的此形要點，下出了至36位的新變化。

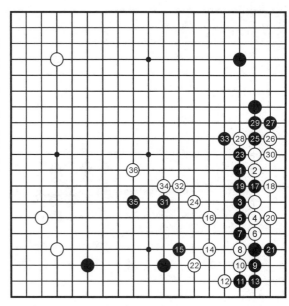

參考對局圖15

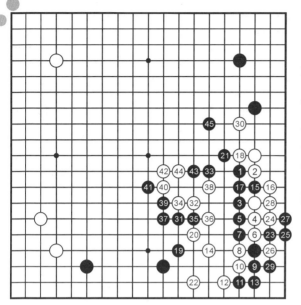

參考對局圖16

參考對局圖16

這是在「應氏杯」比賽上常昊執黑戰勝林海峰的一局。白⑱拐頭，黑仍下 19 位尖，以下形成了至 45 位的變化。

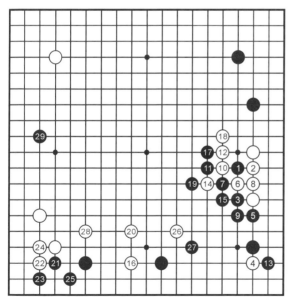

參考對局圖17

參考對局圖17

與前局同時，這是在「應氏杯」比賽上俞斌執黑戰勝大竹英雄的一局。黑❸壓時，白④靠三三試應手，但有疑問，弈至 29 位，黑局勢簡明有利。

參考對局圖18

這是電視快棋賽的一局。白⑥先尖沖一手再 8 位頂，10位斷，是近來中國年輕棋手們的新研究。弈出了至 54 位的有趣變化。其中，白㊹應當單下 48 位跳較實戰為優。

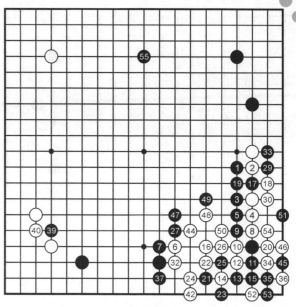

參考對局圖18

參考對局圖19

這是周鶴洋執黑與常昊的一局。對於白⑯的尖沖，黑置之不理。黑⓱挖至 21 位先將右下補強，可謂針鋒相對的策略。

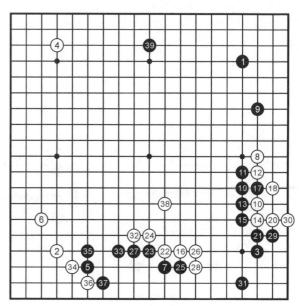

參考對局圖19

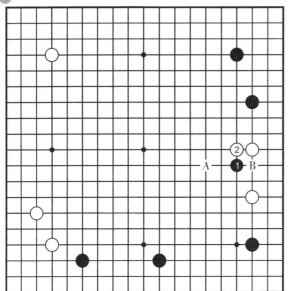

基本圖4

基本圖4

對於黑❶點，白②挺起是求變的態度。下一手黑大致有 A、B 兩種下法。

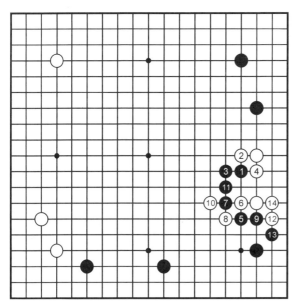

44圖

44圖

黑❸長下法笨重，當白⑥沖時，黑不能於9位擋，否則被白7位長出黑太損。白⑧斷後將黑棋打成愚形，黑不好。

參考對局圖20

這是馬曉春執黑對崔明勳比賽的一局。黑⑬借助跳起是好的下法，誘白⑭長後，黑⑮再飛仍是要點。對白⑯飛，黑⑰擋簡明，白⑳不得不補，黑㉑搶先掛角佈局黑棋快速。

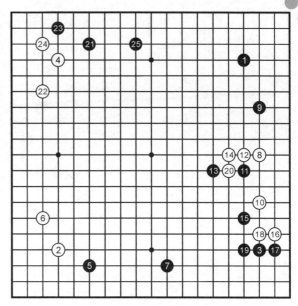

參考對局圖20

45圖

對黑❸跳，白④若挖，黑則5位打後7位接。下一手白如果A位尖聯絡，黑11位飛封當然滿意。白⑧斷強行，但至11位作戰黑明顯有利。

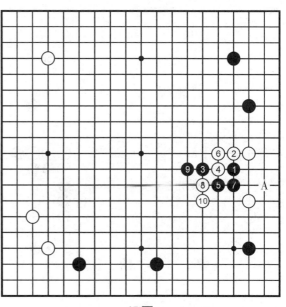

45圖

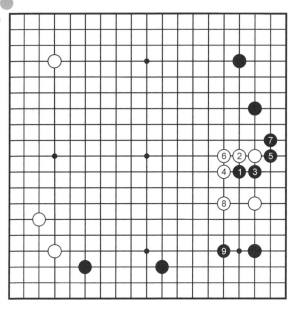

46圖

黑❸強硬擋下，白④扳頭當然。黑❺扳時，白⑥接正確。黑❼退簡明，但行至9位，黑收穫不大，雙方可行。

46圖

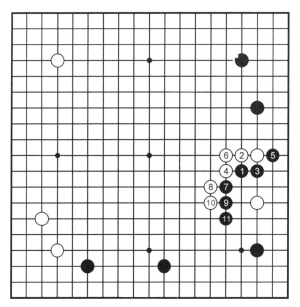

47圖

白⑥接後，黑當然想下7位扳。白⑧以下妥協，至11位黑明顯有利。

47圖

48圖

白⑧斷不甘示弱，黑❾接後將形成複雜的局面。白⑩靠是有趣的騰挪手法，下一手黑若A位扳，白則B位斷，優劣尚無定論。

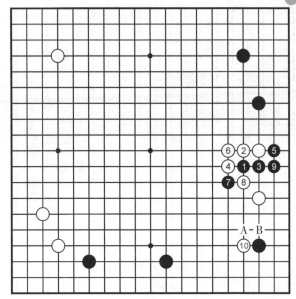

48圖

49圖

白④扳，6位斷激烈，至20位。黑棋雖然有些收穫，但被白滾打成「大頭鬼」，心情實在不愉快。

49圖

參考對局圖21

參考對局圖21

這是在甲級聯賽上鄒俊傑執黑與胡耀宇的一局。白⑫扳，14位斷本想下成前圖的結果。不料，黑棋下出了17位爬這容易被人忽略的好手，至21位黑棋不錯，但黑❶不應下。

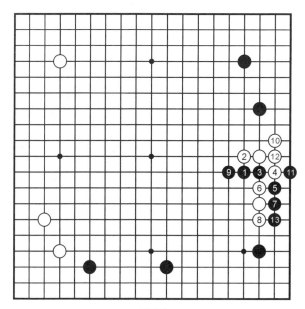

50圖

50圖

結合本佈局，白④扳、6位斷的下法看來難以成立了。黑❼單爬更為有力，至13位的結果明顯黑優。

基本圖5

　當黑❶點時，白②跳起是令人驚訝的一著，這是中國棋手的新嘗試。

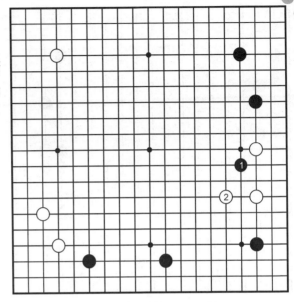

基本圖5

參考對局圖22

　這是在甲級聯賽上常昊執白對王堯的一局。白⑫是常昊首次嘗試這個下法，至32位可以說雙方大致相當。

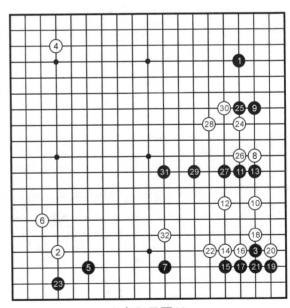

參考對局圖22

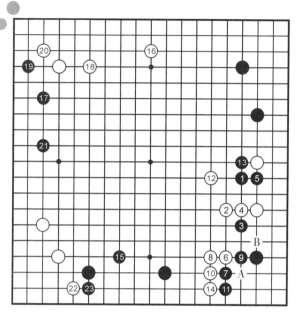

參考對局圖23

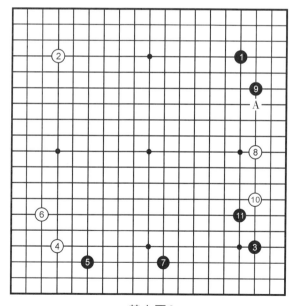

基本圖6

參考對局圖23

這是在甲級聯賽上彭荃執白對王堯的一局。黑❸先刺，待白④接後再5位攔下較為有力。白若仍照前圖下法便不成立（黑❼托後，白⑧若9位，以下黑A、白B後，黑於8位扳嚴屬），實戰至24位也是優劣難言的局面。

基本圖6

這是在「富士通杯」決賽上曹薰鉉執黑與常昊的一局。曹九段又下出了黑❾小飛這一令人注目的新手。黑❾與A位相比，對守角無疑有利。

參考對局圖24

這是前圖的實戰進行。由於黑❾距右邊白二子較遠，故白⑭尖沖，至28位形成一個完全新穎的局面。

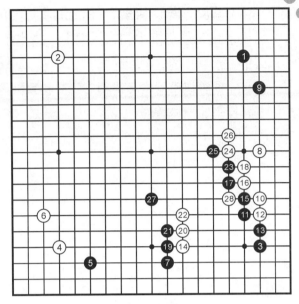

參考對局圖24

參考對局圖25

這是在「三星杯」世界圍棋公開賽上的一局。黑下了9位小飛，黑⓱拐打後，白若是提黑一子，則黑棋如願。實戰下成至28位的新變化。

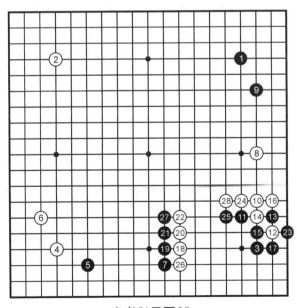

參考對局圖25

關於「變形中國流」佈局的攻防，有些複雜變化至今尚無定論，還在棋手們的探索中，這也正體現出圍棋變化萬千、永無止境的藝術魅力。

業餘棋手應當多從獨立研究和實戰啟發兩方面著手，不斷探索並勇於實踐。

第六篇
博眾家之長

　　圍棋史上，古今中外的名家輩出，他們一方面對圍棋的歷史發展做出了貢獻，一方面在實戰對弈中融入了自家獨到的見解與表現，這種探索是隱含在我們所知的棋譜當中。作為一名棋手，創造屬於自己的風格是必要的發展；但如果不放開眼界，總是圍於自己的固有思維模式，不去虛心體會他人所長，則經常會遇到某個時期發現自己對圍棋的控制能力變弱，尤其是在對抗強度變大的客觀條件下。

　　要想使自身能夠適應不同對手所帶來的壓力，就必須要求棋手保持良好的狀態和擁有靈活多變的對局思路，這種能力的培養更多地需要棋手放開自我，在日常的訓練中去感受名家棋藝所帶來的滋養。歷來求變者始有大成，以中國古代棋手而言，黃龍士用意深遠，施襄夏棋理入微，范西屏靈變敏銳；以中國現代棋手而言，聶衛平大局為重，馬曉春細膩機謀，古力算路寬廣；以國際現代棋手而言，吳清源創新不息，武宮正樹俯瞰中央，趙治勳取地當厚，等等，無不讓我們在懷著敬意的同時領略他們深厚的功力。以趙治勳九段為例，他將吳清源的棋譜書都翻爛了，而後又重新買過一套來繼續學習，這種精神值得棋友們認真學習。

　　俗話說：「他山之石，可以攻玉。」何況他山之玉呢？

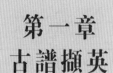

第一章
古譜擷英

一、《當湖十局》

　　清代的圍棋無比繁榮，產生過許多圍棋高手，其中尤以范西屏、施襄夏煌煌然居於諸位高手之上。西屏與襄夏從學俞長侯時，時常角技爭先，但其沿求達到國手階段，未曾留譜。二人成名後時分時聚，年輕時曾在北京對弈十局，可惜世無遺譜。又據杭世駿《海城雜詠》云：「疏簾清簟鎮相持，燕寢同看落子遲。記得仙郎誇管領，花封兼豁兩棋師。」自注云：「范、施兩生弈品皆海內第一手，林鳳溪宰邑時，嘗邀至官閣決勝云。」據《海寧州志》記載：林鳳溪任海寧縣官始於雍正十一年三月，乾隆元年四月交卸。

　　可知范、施在這3年中也曾角逐過一次，但也未留下譜局可資研討。晚年二人同在揚州作客多年，未見有人撮合對局之舉。因此，《當湖十局》便成為兩位大師留下的唯一對局記錄了。

　　當年西屏31歲，襄夏30歲，正值精力充沛、所向無敵之際。對於襄夏，無疑含有向「天下第一高手」挑戰的意味；對於西屏，則是一場精神壓力極大的衛冕戰。他們之間的對局角逐，勢必嘔心瀝血，竭力施展平生絕技。從棋局

看，可說是出神入化、景象萬千，關鍵之處殺法精妙、驚心動魄，將中國圍棋的傳統技藝發揮得淋漓盡致。

《當湖十局》不僅是范、施的絕詣，也是中國古代座子制的巔峰之作，反映了中國棋藝水準當時所達到的最高境界。錢保塘《范施十局序》云：「昔《抱朴子》言，善圍棋者，世謂之棋聖。若兩先生者，真無愧棋聖之名。雖寥寥十局，妙絕今古。」《海昌二妙集》評曰：「勁所屈盤，首尾作一筆書，力量之大，非范、施相遇，不能有此偉觀。」

范、施兩位大師在《當湖十局》中的藝術造詣，是中國棋藝發展長河中的精品，體現出華夏民族的智慧與才華，包羅豐富內涵。正如所有偉大的藝術品一樣，圍棋縱然不斷地向前發展，《當湖十局》的魅力將始終閃爍光輝。

《當湖十局》第1局

執黑：范西屏

執白：施襄夏

勝負：黑勝七子

第1譜　①—�555

中國古人下圍棋，棋局開始之前，雙方各在對角的星位上擱上兩個子，稱為勢子（或稱座子）。之後，才由執白者下第一個子。也許是由於有勢子的關係，中國古代的圍棋便產生了兩大特點：

（1）佈局是單調的。因為它永遠只有對角星對對角星這一個佈局類型。

（2）既然佈局是單調的，那麼決定勝負就大多在中盤，因此，中盤的戰鬥異常激烈。古代國手戰鬥力之強，計

第1譜

算之深遠，許多現代的高手都自歎不如。

白①掛角的選點，似乎是理所當然的。施襄夏認為：「起手三六，最佳侵角。」接著，他做了極有趣的解釋：「凡點角後必爭二四之扳始暢。外係三六，仍可借夾周旋；若三七，則受一虎之傷；四六，更被虎而廢矣。」（以上施語見施著《弈理指歸》）近代對局中，幾乎也都是採用三六掛角的，但對此，現代的專家們無一人做過新的解釋。

黑❷的著法，古棋中盤盤都有，而在現代的對局中很少見到。對這一下法，施襄夏在《弈理指歸》中解釋道：「應手九三，兩分為正，進退有地……且能分勢相持。」而現代人說：「應選擇兩方均有開拆餘地的位置分投。」由此可見，古人的這一理論直至今天還繼續放著光彩。

但是，因貼子關係而主張後下者佈局從容不迫的現代棋手，卻很少下黑❷；而好勇鬥狠的古代國手，反能容忍白①有拆二的餘地，的確有趣而令人費解。黑❻與黑❷同意。白⑦屬古風。黑❽飛、10位扳，在古棋中稱為「五六飛攻」，是常用定石之一。見1圖。

1圖

這是《弈理指歸圖》中的原圖。原圖中的鄰角、邊情況與本局略有不同。施認為：「白③長則暢。」

1圖

第1譜中的白⑪斷，一連串的精彩著法，皆由此一斷而生。至白⑰皆屬必然之著。黑⑱在角部尚未安定的情況下搶先攻擊，頗為嚴厲。但是在范西屏所著的《桃花泉弈譜》中，「五六飛攻」一型雖有四十四變之多，卻找不到黑⑱的下法。顯然後期的范西屏已不贊成這一激烈的下法。見2圖。

2圖

這是《桃花泉弈譜》中「五六飛攻」的原圖，范認為是兩分。這一說法，當是現代人易於接受的。

2圖

第1譜中的白㉓若於24位打，則如3圖。

3圖

本變化圖至黑❿，黑外勢厚實。白付出了代價後，再於11位點，殺黑角。但黑有14位托的好手，白⑮退（若改於20位扳，黑退，則15位的斷與25位的跳，白無法兼顧）。以下進行到黑㉖，黑即活出。

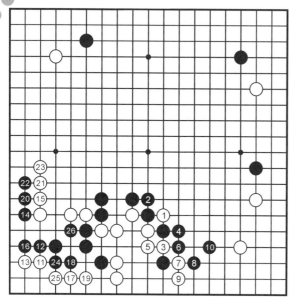

3圖

白㉓既打，以下至29位當然。第1譜中的黑㉚是這種形態下的常用手筋，以下至39位為雙方必然。由黑⓲開始的這一戰鬥，雙方應接緊湊，一氣呵成，十分精彩。第1譜中的黑㊷時，白㊸扳出，真是強烈無比。此後的實戰經過可以證明，白㊸不僅可以成立，還相當嚴厲。黑被白㊸一扳，勢成騎虎。黑㊹夾至48位立，雙方大致如此。白㊾托、51位斷，好手。至白�555，白加強了左上方，左下一塊已活淨，下一手尚可於A位跳，殺黑棋。白方大成功。

第2譜 �—⑫⑴

黑㊸若補活下邊，白於左上角壓出，黑上下被隔開，陷入對方的糾纏攻擊之中，則難以與白爭勝負。如譜黑58位關，加強左上方的黑棋，同時期望對左上白角施加襲擊手段，為劣勢下之一策。

白㊾飛補是強手。白⑥先手尖頂，然後65位跳，殺死黑棋。白實空明顯領先。黑⑥侵角時，白㊻擋，至白㊻，簡單地將白角處理好，實為上策。不過白㊻似也可單於75位擋。白㊻打，也許是因優勢而急於定型。黑㊷扳，僅就局部

而言似嫌過強。但
此時黑方形勢已
非，只得製造糾
紛，以期亂中取
勝。

　白83尖，沖擊
黑棋的要害。若改
於 85 位斷，黑於
83位補，白反而失
去了後續手段。被
白85斷，黑86不得
不提，至白89，黑
棋自身的形狀並不
厚，也就難以有效

第2譜　　　　　　　106＝103；118＝92

地捕捉中央的白棋。黑90企圖大規模地包圍三個白子。

　　白93似有俗手之嫌，也許是白方優勢下的穩健著法。白
95時，黑96如改於91位上一路夾，白99簡單地一打，黑不
得不107位接。如此，黑雖吃掉中央三個白子，但白角先手
得到加強後，從容地得到夾擊右邊一子的好點，白方的優勢
顯然。故黑96沖勢所必然，否則無法爭勝負。

　　黑100試應手，時機極好，也許，白方忽略了這一好手。
作為處於優勢的白方，白明知101位是俗手，也只能如此。
實戰成為對殺，白方並無把握。但所以如此，是考慮到左下
的黑棋可以活出，白不能在此處落後手，因而決定棄子了。

　　黑108托，以下進行至115位，雙方必然。黑116、118不從
外邊緊氣，似不合常理。所以如此，顯然是為便於活出左下

的黑棋。白⑲，好手。黑⑳不得不補。白㉑封黑一子於內，實利極大。

第3譜 ⑫—⑳

黑⑫時，從實利上說，當然是將左下黑棋活出為好，但黑方看到，如此仍難以取勝，故下黑⑫，爭一勝負。白㉓以下，毅然放棄右上一子，至白㉟，先手加強了中腹，再轉而補淨左下角，白依然是勝勢。

豈料，在這勝負的關鍵時刻，竟出現了意外。白㊶若改於149位尖，則角上安然無恙。而白㊶小飛補，並未將棋補淨。黑⑫打、144位沖是好手。白�865與黑�866交換，可能是擔心黑方直接緊氣，而成為黑方寬一氣的劫。而經此交換後，黑若緊氣則是緊劫。至黑�866，左下黑棋或可雙活，或可開劫，而白棋反失去了開劫殺黑的可能。黑已立於不敗之地。由於白方的這一誤算，頓成逆轉之勢。

黑⑯透點試白應手，時機好。白�777補強。黑⑱、⑳在做劫的同時，已緊去左邊白棋的一口氣是好手段。因為，黑棋即使打輸了這個劫，還可補

第3譜　　　　　⑰=⑱；⑰=⑰

活，這個劫對黑方沒有根本的威脅。而從白方來說，卻不敢隨便使用劫材，否則，黑再開左下的劫時，白就沒有劫材了。白⑱不得已，只能先消除黑棋做活的手段。白⑲擔心黑在左下開黑寬一氣的劫，只好緊氣。黑⑫消去餘味，又補去劫材，是十分厚實的一手。

左邊的黑棋似未活淨，但只要白方一破眼，黑即開左下的劫。由於左上角劫材豐富，黑有恃無恐，故無須補活。黑方一路先手收官，至黑⑳頂，或角或邊，黑總能成一處空，黑方勝定。

第4譜　⑳—㉖

第4譜　　　　　㊽=㉑上一路提

《當湖十局》第9局

執黑：范西屏

執白：施襄夏

勝負：白勝四子半

第1譜 ①─�55

白⑪關與黑❷作交換，若以現代的觀點來看，是一種損實地的下法。但是古代的棋手卻很喜歡這麼下，原因是白⑪後，產生了20位鎮的好點。《桃花泉弈譜》中稱此為「需鎮得神」。黑⓮拆二，經黑⓲與白⑲交換後，佔到黑⓴的關。由此可看出，他們對20位的好點極為重視。但是，白㉑飛靠，在封鎖黑角的同時，自身又取得聯絡，從而孤立了黑⓮一子，是極有力的一手。因此，回過頭來看，黑⓮的拆二，在本局的情況下，似有疑問。當初，黑⓮在21位下一路關優於16位拆二甚多，黑棋不僅出了頭，且對左右白棋均含有攻擊意味，因而在相當程度上解消了白於20位鎮的威力。因此，黑㉖才下決心分斷白棋。但這一下法終屬勉

第1譜

強之著，造成這一困難局面，只能歸罪於黑⑯的不當。

白㉝夾至37位提，白棋已大體成活形。白㉟靠至白㊺挺頭剛勁有力，白方取得了全局的主動權。白㊾先刺，然後51、53位強烈地將黑切斷，卻是攻守兼備的好著。

第2譜　㊹—⑫⑭

黑㊱刺，希望白接上，則黑不但先手防止了白於76位的夾，上方的黑棋亦獲得了較好的行棋步調。白方識破了黑的意圖。白㊿曲，黑如於75位接，白雙，黑棋的出路狹窄。白㊾靠，至黑⑫，白不能64位長頗為痛苦，結果黑⑭扳兩子頭十分有力，這全是白㊾不當所致。白㉟扳，過強，黑⑯扳是強手。白⑰時已成騎虎之勢，除斷打別無他策。

黑⑭飛，好手。除此無法將白封鎖。至黑⑱，黑毅然棄去九個子，足有三十目以上的實地，但甩掉了包袱，又換得了壯觀的外勢，且先手在握，局勢大為改觀。

黑⑳點角，奪白棋的根據地，相當嚴厲。白㉑理應謀活，可能是白方感到局勢不樂觀，故甘冒風險，將黑分斷。以下進行到黑㉚，雙方大致如

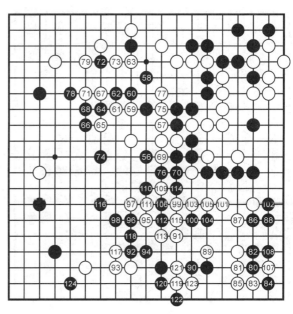

第2譜

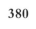

此。

　　白⑨以攻為守，態度強硬之極。黑❾長，期望對白棋整體進行攻擊。白⑨補強，終於喘了口氣。黑⓿雖是嚴厲的一擊，但為時稍晚。黑⓰靠時，白⑩是這一形態下防斷的唯一手筋。黑⓬長，再114位提，初看似乎黑方產生了誤算，再度推敲，發覺黑⓬原來是頗費苦心的一手。從以後的實戰也可看到，黑⓬雖然沒能挽回黑方的敗局，但它至少使得白方的獲勝成為一件並非輕而易舉的事情。

　　白⑲點時，黑⓴擋當然，白㉓曲，好。黑㉔轉而攻殺左下白棋。這是本局最後的戰場，對黑方來說也是最後的機會。換句話說，如被白棋輕易活出，黑的實空將告不足。

第3譜 ⑫⑤—㉕①

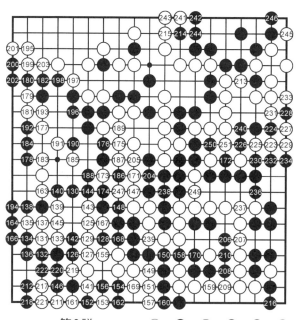

第3譜　　　　⑯⑥＝⓲②；㉖⑥＝㉒⑧；㉔⑧＝⑰③

　　黑⓰併，防白跨。黑⓲先刺亦有必要。白⑪深入敵陣是絕妙的一手。有此一著，白大棋化險為夷。黑⓰雙，不得已。白㉗好手，既瞄著斷，又給自己留條後路。白㉙、㉛是唯一的做活方法。以下至白⓰接時，黑⓰不得已。若破眼殺白，白於166位

撲，再211位沖，黑角無法做活。而與左邊兩個白子殺氣，又苦於氣短。此外，黑⑯若補在角上，又恐白有兩打之利，左邊可以活棋。白⑰以下利用死棋守住角空，同時又使黑今後必須收氣吃白，白的勝利已不可動搖。本局雙方均有疑問手，但好手亦不乏，如第1譜中的白�51、㊾，第2譜中的黑⓸等。尤其是本譜中的白㉛，精妙之極。

二、《兼山堂弈譜》

清代國手徐星友著，卷首有翁嵩年作序。全書共選清初至康熙後期過百齡、周懶予、盛大有、周東侯、黃龍士、徐星友、梁魏今、謝友玉、吳來儀、婁子恩、黃稼書等名手62局棋譜，其中包括徐星友與黃龍士著名的「血淚十局」，每局都有詳細評述。作者結合了自己一生的對局經驗，對各盤各局的得失作了認真的研究分析，對各家名手的棋風進行了深刻的總結。國手施定庵評價此棋譜，稱：「徐著《兼山堂弈譜》，誠弈學大宗，所論正兵、大意皆可法。」以下棋評為徐星友原評，供有古文基礎的棋友參考。

第59局

執黑：黃龍士

執白：周東侯

勝負：黑勝

第1譜　①—㊿

白⑦投拆三，黑⑩罩至15位飛，遂變成大角圖。漢年、東侯嘗用此起手。白關後先於6位置子，然後罩角，與此相同。但既有6位著一子，變化在黑，形骸似大角圖，而

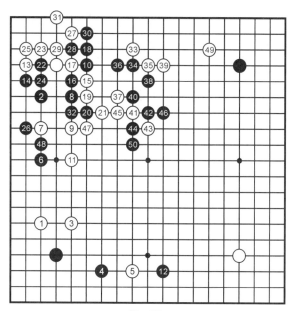

第1譜

參考圖　　⑦粘

義理全變，無制勝之處。漢年數局後遂不復用，蓋有見於此也。黑**⑫**佈置得大意。

參考圖

第1譜中的白㉓不於四、五路沖，恐黑兩打收粘之後，黑於二、六路粘，白二、二路虎。黑**㉜**粘，26位渡，角存一劫，外病尚多，亦難措手。

第1譜中的黑**㉖**若於二、四路飛，可以得角，但白亦淨得6位著一子，轉換略相當，讓白活角，運用不窮。白㉛當先於32位得一子，再於二、四路實粘，勝虎。白㊶至㊸為47位封頭而設，白㊾緩不得，黑**㊿**必著。

第2譜 �51—⑩

黑㊺扳，黑㊿
先沖，黑㊻、㉔、
㊻長至㊵扳，使白
無轉身處，極為精
警。白㉗當 73 位
粘，白㊲至㉧亦有
騰挪。黑㉞不於 95
位尖，為 98 地
步。黑⑩大極。

第2譜

第3譜 ⑩—⑯

黑⑳整暇，白
㉑至㉗亦不得不
然。白㉙生釁，黑
⑳至㉞過渡有見。
黑㈣虛點，黑㈨
關，黑㉝反收至⑯
成大塊，妙有操
縱。

第3譜

第4譜

⑳ = ⑯

第4譜 ㊐—㊵

白㊋隨手粘，當作劫，自有生動。黑㊒至㊘有成算，收局官子皆細。

此局白以局面不純，嗣後轉戰，雖竭力營謀圖變，以勁敵當前，無救於敗。黑一氣清通，生枝生葉，不事別求，其枯滯無聊境界，使敵不得

不受；黑則脫然高蹈，不染一塵，雖乘白釁而入，亦臻上乘靈妙之境，非一知半解具體者，所能彷彿也。

三、《餐菊齋棋評》

圍棋書譜。晚清「十八國手」之一的周小松著。共一卷，同治十一年（1872 年）刊行。卷首有周小松寫的《識》。書共選載清嘉慶至同治年間名手潘星鑒、任渭南、申立功、金秋林、楚桐隱、黃曉江、李堪源、周星垣、施省三、董六泉、周小松、陳子仙等 27 局棋譜，每局都有詳細的分析和解說，論斷精闢。以下棋評為周小松原評，供有古文基礎的棋友參考。

《餐菊齋棋評》第1局

執黑：任渭南
執白：潘耀遠

第1譜 ①—㊶

起手至黑⑱皆正。白⑲關21位封得局面大意，黑㉔玉柱補角爭先侵分亦有成見，黑㉖、㉘一點一飛又可不必。白㊶宜45位攔，騰先於53位轉B位夾，意在入先。一接再搵，

第1譜

未免刻劃。黑㊻至㊽不明局面，徒務虛聲且有暗傷上邊拆二之病，不如A位一尖老到。

第2譜 ㊄—�77

白61位可緩，當黑66左一路鎮，看黑作何應法再沖不遲。黑�64不虎是。白�65仍當66位左一路鎮，此著始終不走，熟套漫飛。黑�66逼不獨著法，枯澀且墮，黑66算中矣，因形制變何弗細審也。白�67淺見，宜F位關。黑�70是，不於69位左一路沖，簡淨得大意。白⑦低極，當A位覷，黑不得不B位沖，白C位長，黑D位應，白E位並尚有先手一關之便宜，如黑F位補則白再應角。此處白本艱於著手難得黑隨手一轉急當乘勢轉換，不明取捨已屬非是，況不搵而

第2譜

第3譜

虎乃怯懦如是耶。

第3譜 ⑦—⑱

黑⑦鎮，黑⑧飛，黑⑧關得當。白⑧瑣碎宜113位扳，一點一長不無失算。白⑨至⑪本欲制人又落後手。黑⑫輕挑，當114位虎，制人補我，其理雖是然當此局面虎著轉有餘意。白⑬宜118位關，

一扳一打正中黑著之意也。黑⑱欠斟酌，當A位尖白B位打，黑C位接，白118位再打黑長，白D位接黑E位枷，亦自條暢。

　　第4譜　⑲—⑱

　　今一長至138位未見便宜而白沖斷一子實地較寬，長不如尖，於此可見也。白⑭粗，當143位轉。黑⑭至⑱隔斷三子良，由白不轉而飛，至由此病。然白⑭若A位，黑不但不能得白三子，恐一關一壓，反為魚腹矣。一打之低此為尤甚，但黑⑭本當143位長，白不敢扳，必B位長。黑⑭長，白卻又不得不扳。黑C位斷，白D位打，黑長，白E位吃，黑F位打，白G位長，黑⑭尖。如此著去白不轉而飛方是真病，彼此失算殊為可笑。

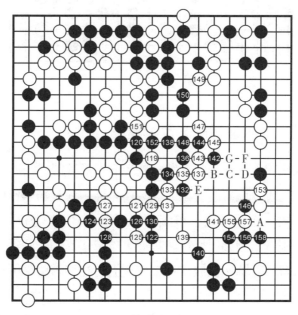

第4譜

第5譜　⑮⑨—⑰⑥

　　白⑯費解，宜先於168位右一路尖，162位接，不致有此一路吃虧也。

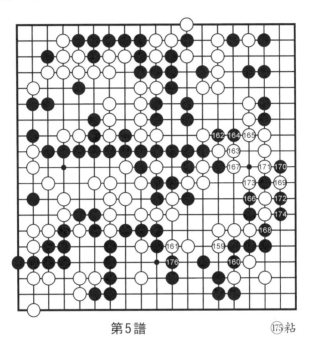

第5譜　　　　　　　　　　　　⑰⑤粘

四、《弈理指歸》及其續編

　　清代國手施襄夏著。共一卷，刊行於乾隆二十八年。卷首有盧見曾、施襄夏、朱光發、蔣宗海、汪長德等作序跋。全書首列「五行佈局」棋圖24式。另外繪有「五行源奧」「八卦淵微」圖形，以標識棋局方位。正文均是四言和五言歌訣，有字無圖。歌訣注釋中運用五行相剋理論來解釋圍棋著法，寓意玄奧。全書按內容分小侵、關飛封角、逼關制邊、拆關連逼、關鎮制孤、拆二、鎮合關封、雙飛燕八部

分。後經錢東匯整理刪訂，添加棋圖，改編為三卷的《弈理指歸圖》，與范西屏所作的《桃花泉弈譜》並稱為古棋譜中的典範之作。

續編是作者晚年教授弟子所用的教材。全棋譜分文字、自擬譜、邊角變化等部分。文字部分包括施定庵自題絕句、凡遇要法總訣、四子總旨和攻角總旨；自擬譜部分共收二子對局六局，都有詳細的評述；邊角變化部分分空花角、無憂角、點角等10餘類，共200餘變。在文字方面較其前作《弈理指歸》有明顯改進，一般口訣都通俗易懂，其中部分廣為流傳成為圍棋格言。邊角變化簡明實用，部分變化已經和現代圍棋定石相仿，被稱為古棋譜中的入門要訣。

凡遇要法總訣理解第31

【原訣】取重捨輕方得勝。

【原注】取捨既明，自能制勝，反是必敗。

原訣的意義是：在對局中，為了大的和全局的利益，有時需要放棄一些價值較小的棋子。這樣指揮作戰，才能取得勝利。

原注的意義是：對局中如能正確地掌握何者應取、何者應捨，分清棋子價值的大小，自然能取得勝利；反之，輕重不明，必然取捨錯誤，就會招致失敗。

圍棋的勝負最終是以雙方圍地多少決定的，因此對局中的每一場戰鬥都與地域發生著直接或間接的關係。所謂輕重大小，主要也是針對地域而言的。由此就決定了在全局性的或局部的各個戰役中，首先所考慮的必然是地域上的得失，而不是保全這裏的或那裏的己方棋子。為了全局的利益，往往不得不放棄局部的利益；為了大的利益，寧可放棄一些小

的利益。顧此則失彼,舍輕為取重,不可能面面俱到。總之,取與捨的關係是對立的統一,二者都是為了最終的勝利而服務的。

所謂重與輕,是以某一棋子或某些棋子從它們所佔的地位和所能發揮的威力來判定的,而不是看棋子數量的多少。有時一個子的價值,能超過幾個子甚至一塊棋。

1圖

現輪黑走棋。在上邊黑可提吃白⚫一子,在右邊黑只要在A位夾即可吃白八子。黑應選擇下在哪裏呢?

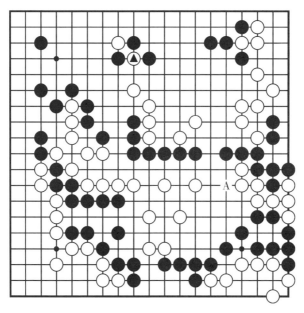

1圖

2圖

【正解】黑❶提吃一子是正確的。儘管白②先手就救出了八子,而且4、6位先手便宜後又佔到了8、10位扳粘這個

很大的官子，但是黑老老實實地應接並 11 位接後，全局形勢仍屬黑優。剩下的都是比較小的官子了，如果不出什麼差錯，黑將勝出幾目。

3 圖

【錯誤】白②接回一子，至白㉔打吃一子，其中的變化幾乎是必然的。至此盤面上的目數白大概不比黑少，如果再把黑要貼的目數算進去，便基本上可以肯定黑要輸棋了。上圖黑只吃白一子可勝，本圖黑吃白八子卻不能勝，看來決定輕與重的不在於子數的多少，而在於棋子發揮的作用是否重要。

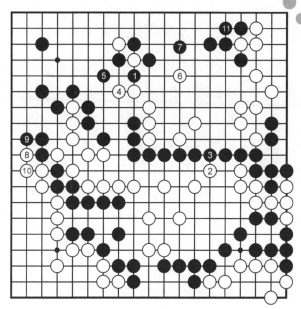

2 圖

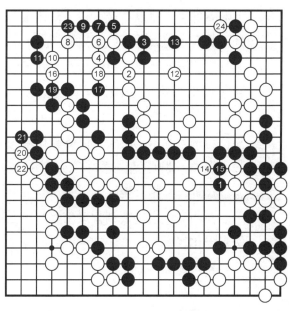

3 圖

五、《桃花泉弈譜》

清代康乾盛世時期圍棋界曾出現過一個小小的高潮。那時號稱國手者有兩人:一個是施襄夏,一個是范西屏,時人並稱「施范」。施襄夏,名紹暗,號定庵,浙江海寧人。他著子嚴密,著有《弈理指歸》二卷及《二子譜》等。范西屏,名世勳,也是海寧人。著子敏捷,靈活多變,有「棋聖」之稱,著有《桃花泉弈譜》等。他們下棋變化無窮,二人之間的對弈,尚有十局流傳至今,被稱為「范施十局」,圍棋界仍十分重視。范西屏晚年客居揚州,當時,揚州是圍棋的中心之一。范西屏居此期間,學生卞文恒攜來施襄夏的新著《弈理指歸》,向范西屏請教(卞也是施的學生)。范據書中棋局,參以新意,寫成棋譜二卷。揚州鹽運史高恒為了附驥名彰,特以官署古井「桃花泉」名之,並用署中公款代印此書,這就是《桃花泉弈譜》。

范西屏的《桃花泉弈譜》二卷,也是我國歷史上最有影響、價值最大的古譜之一。這本書「戛戛獨造,不襲前賢」,內容異常豐富全面,精闢地記載了范西屏對於圍棋的獨特見解。此書一出版,便轟動棋壇,風行一時,以後重刻版本很多,200年來影響了無數棋手。

投拆三　第一變

范西屏以全局觀為背景來闡述拆三被打入後的應對。此例是變化之一。

變化圖

【原評】

黑❷脫先,變應。白③,是。黑❹至⓬,皆正。白⓭

拆，得局面。黑⓮躁。白⓯至㉓，一定之著。黑㉔尖，緊。
黑㉖，當左一路虎。黑㉚，是。白㉛，緊。黑㉞，當虎打，
再虎、長。白㊲，當 39 位扳。白㊶斷，好。若於 43 位扳，
黑先 33 位下一路夾，在角上留下味道，再 39 位左一路打。
白接後，黑 45 位打。白㊶反打雖可得數子，然黑先手提
花，反得大勢。白㊼，細。白㊾虎，淨。黑㊼，當 19 位左
一路虎補。白㊳關，大。白㊾侵，緊。白㊶，落得侵。黑㊷
尖應，是。白� 飛，大，已得勝局。

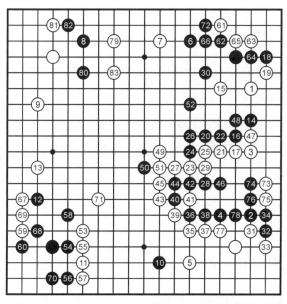

變化圖

第二章
現代名家選萃

中　國

一、傳承賦新——陳祖德

1944年出生，上海人。圍棋國手，中國棋院第一任院長。1963年9月27日，陳祖德受先戰勝日本杉內雅男九段，成為第一個在中國擊敗日本九段棋手的中國人，打破了「日本九段不可戰勝」的神話。1980年，陳祖德患胃癌，在病中撰寫自傳《超越自我》，成為激勵一代人的名作。所創圍棋新型佈局被譽為「中國流」，其優點為速度快，勝率高，已成為國際最流行新型佈局。棋風硬朗，頗具古風。

「中國流」之戰

比賽：中日圍棋友誼賽
執黑：陳祖德
執白：梶原武雄
勝負：黑中盤勝
日期：1965年4月20日
地點：中國上海

【棋手自評】

第1譜　❶—㊷

如果把 1962 年和 1964 年與梶原先生比賽的棋加在一起，我們一共下過 8 位局棋，這是個很大的數字，即便當時要和國內某個棋手在比賽中較量 8 次也談何容易。這 8 局棋對我來說真是受益匪

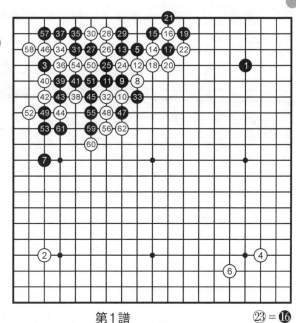

第1譜

㉓ = ❶

淺，對我棋藝的提高、思維的開闊、經驗的和意志的鍛鍊，都有著難以估量的積極作用。為此，我在這裏再次向梶原先生表示誠摯的謝意。

白⑧鎮，也許是梶原先生總結後採取的措施。黑❾靠，想最充分地把左上角圍起來，普通在 54 位守角也是可行的。白⑩扳，只此一手。黑❶扳後，白已沒有好棋可下了。現在看來，白棋還是應該抓住要害在 33 位粘，伺機調整步調方為上策。白㉔沖、26 位斷完全是一種棄子手段，目的是取外中的利用。這種棄子戰術是梶原先生的拿手好戲。

白㉜壓才是這一棄子作戰中最關鍵的一手。棄子本身當然吃虧，問題是否能得到足夠的補償。白㉜壓似乎有先手意味，如能夠無條件走到這手棋，就得到了足夠的補償。最嚴厲的手段。白㊳跳是好手。黑㊴扳是最強的下法，白㊵斷又

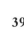

是棄子的好手，利用棄子將棋走厚就達到目的了。白㊷長又是好手。

回顧當年，我總是揀最凶、最狠的棋下，可以說兇狠有餘，對局勢協調的注意就差點了。黑㊸沖、45位打吃，繼續和白棋糾纏在一起，不肯讓對手安定。白㊻打吃，是梶原先生的棄子計畫遭到破壞時採用的應變措施。現在把計畫棄掉的子重新組織起來，也是白㊷長時設計好的，也可以用「見合」來比喻這類大型的局部變化。

黑㊼打吃，次序好。以後白在52位打吃，黑存在56位打吃白三子與白棋作轉換的下法。黑㊳放棄在56位打吃的下法，乃棋風所致。至白㊺，左上角的爭奪已暫告一段落，在此役中，以黑㉝斷作為引線，把白棋調到左上角。而這裏本應是黑棋的管轄地，現在白棋由激戰能先手活出不小的一塊棋，不能不說是一種成功。

第２譜　㊂—⑫

黑㊂長是絕對的一手。白㊻雖是引人注目的大場，但搶空並非目前白棋的當務之急，應想辦法擺脫黑棋對兩塊白棋的控制。黑㊻覷，目的是破壞白棋眼位，迫使其到中央來作戰，以便纏繞攻擊兩塊白棋。白㊳跳，希望先與黑在88位跳交換，再著手處理上方一塊白棋。黑若在88位跳，將無法對白兩塊弱棋中的任一塊進行攻擊，那麼黑棋在戰術上就失敗了。關鍵的時機，黑㊳壓是極為緊湊的好手。至白㊺時雙方激戰已在所難免。

黑㊟、⑩是先手，目的是為將要發生的激戰做準備工作。黑⑩扳是強手，以下黑⑩、⑩強行封住白棋，絕對不能手軟。白⑩扳，只此一手，若長，則是死路一條，黑棋只要

簡單地在106位擋即可擒獲白棋。黑❶⓱扳是好手，抓住了白棋的要害，使白棋無論如何擺脫不了這裏的危機。白⑩⑧是局部的最佳應手，黑⑩⑨斷是最嚴厲的制裁手段。白⑫⑫雙是玉碎手段。白⑭⑭只有斷，與黑棋作最後的周旋。黑❶⓭、❶⓱緊

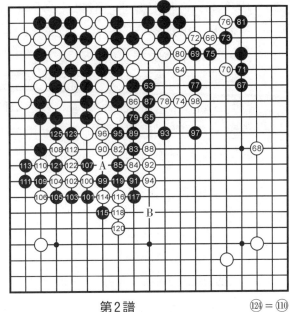

第2譜　　　　　⑫④＝⑩⑩

湊。以下至黑❶⓬時，白棋已徹底絕望。此時白若在A位斷，黑可在B位長氣；若在B位枷封，黑可在A位粘，白棋已成為劫（連環劫）殺，同樣不行。

二、大氣磅礡——聶衛平

1952年8月17日出生，河北深縣人。10歲開始學棋。獲6次全國個人賽冠軍，8次「新體育杯」冠軍，第2屆「棋王」，第5屆、第6屆「天元」，首屆「國手戰」冠軍，6次全國「十強賽」冠軍，首屆「應氏杯」賽亞軍，1990年「富士通杯」亞軍，第5屆中日圍棋「天元戰」優勝，進入第4屆、第5屆「東洋證券杯」四強，第6屆「東洋證券杯」亞軍，《新民圍棋》特別棋戰——聶馬七番棋優勝（4比3勝馬曉春九段），第9屆「天元戰」挑戰權，

1995年「寶勝電纜杯」冠軍，第5屆、第9屆「CCTV杯」賽冠軍，1998年「海天杯」元老賽冠軍。1982年被授予九段，1988年被中國圍棋協會授予圍棋「棋聖」稱號。1999年被評為「新中國棋壇十大傑出人物」。著有《我的圍棋之路》《聶衛平自戰百局》等書。四屆中日圍棋擂臺賽中十一連勝，是其個人巔峰時期，也為圍棋在中國的普及產生了重要影響。棋風尤以注重大局觀而著稱。

震撼日本棋壇

比賽：中日友誼賽

執黑：聶衛平

執白：石田芳夫

勝負：黑勝七目

日期：1976年4月19日

地點：日本東京

第1譜 ❶—⑫

石田芳夫九段是當時日本最卓越的高段棋手之一，他連續保持5屆「本因坊」冠軍，並獲「終身名譽本因坊」榮銜。

白⑥脫先不慌不忙地在右下小飛守角，這是日本職業高段棋手喜愛的對付對角星的下法。目的是穩紮穩打，先佔實地，以穩取勝。黑❼走大斜是預定的下法，誘白靠出，這是黑有效利用對角星的姿態。為了把形勢導向激戰，不讓對方平穩地撈取實地，打亂他的部署，所以黑❾下立。黑⓭是有趣的一手，連壓亦很有力！白選擇了譜中22位粘的下法。

白㊵機敏！時機絕好。白㊷是盤上最大的大場。黑㊸是

擴張上邊形勢的好
點。白㊹立即打
入，顯示出石田九
段的力量。黑�迎
頭一鎮是極嚴屬的
好手，逼白不得不
在上方做活。黑
㊺、㊿打拔一子是
先手，局部白棋不
活。

　　白⑦⓪如在Ａ位
斷，雖可吃去角上
黑㊿而做活，但右

第1譜　　　　　㉘＝⑳；㉚＝㉕

邊白棋眼位將受威脅。至白⑦②，進行一下形勢判斷。白
方：左邊十五目，上邊五目，右邊九目，右下角十一目
強，加貼目五目，共計四十五目。黑方：左上角五目，左
下角兩手棋有十目價值，右上角大約有二目，中央一塊棋
二十五目左右，共計四十二目。現在雙方實地白稍稍領
先，但黑是先手，而且黑中央有厚味，所以黑不壞。

第2譜　⑦③—⑨⑨
　　白⑦⑥很大，既破黑中空，又瞄著黑右邊的弱點。黑⑦⑦
也很大，和白⑦⑥兩點見合。白⑦⑧看似補強，實際上暗藏著
殺機。黑⑧⑤先便宜一下，再87位拆一求安定，以靜待動。
白⑧⑧點角騰挪是石田留的「勝負手」，但此手有疑問。白
⑧④如向中央逃出，黑也不敢過分攻逼，因為黑棋右下並未
活淨，尤其右邊更為薄弱。

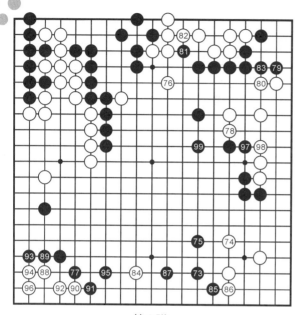

第2譜

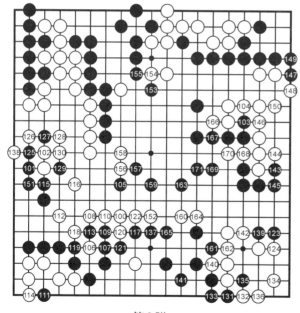

第3譜

白⑨活角是本局的敗著，應棄掉角上三子，使中央走厚。黑❾❼、❾❾補強是自重的下法。至此，雙方爭奪的焦點必在中腹。如何最大限度地侵削黑勢同時儘可能擴大自己的實地，是本局白棋的關鍵所在。

第3譜 ⑩⑩—⑰⑰

石田九段經過長時間的考慮，下出了白⑩⑩這手棋。

黑⑩❶托，利用四周強大的勢力對第2譜中的白㊷進行攻擊。對白⑩❻刺，黑⑩❼反擊是必然的。

黑⑪❶突然點在角裏，這是本局中聶衛平最為得意的妙手。由此一手，

黑遂奠定了勝局。

白⑫關補亦是好棋，先逃出中腹數子，並留有援救白角的手段。黑⑬針鋒相對，吃住白一子，迫使白補角然後於115位頂，黑⑰再從容圍空。黑⑲是優勢時的忍讓，至黑⑰雙，白再無爭勝的機會。

第4譜　⑰—⑯

⑳＝⑲左一路提　⑳＝⑱　⑳＝⑱

第4譜

世紀之戰

比賽：第二屆中日擂臺賽

執黑：武宮正樹

執白：聶衛平

勝員：白中盤勝

日期：1987 年 3 月 31 日

地點：中國北京

第1譜　❶—㊳

黑❶、❸、❺三連星，白⑥時，黑❼再佔星位，是宇宙流的慣用佈局。白⑧跳是為了限制宇宙流的發揮，黑❾的關是宇宙流的必然下法。白⑩至⑯幾乎已成為定石。白⑳以下將黑棋分斷，黑兩邊都薄，白棋可以滿意。對黑㉗的跳，白㉘飛是好手。黑棋如繼續攻擊，白棋順勢進入中腹，黑方將很難構成宇宙流。黑㉙似緩亦屬不得已。白㉞是雙方的好點。白㊳虎後，白棋不僅棋形好，而且全局厚實。白方佈局成功。

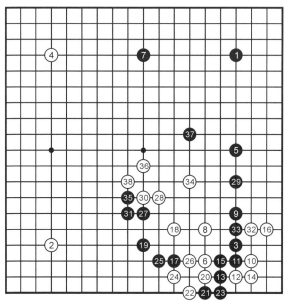

第1譜

第2譜 ㊴—⑪

白㊵高拆而沒有在A位點角，顯得從容不迫。黑㊶也沒有辦法，如被白在43位飛，黑棋更吃不消。黑㊸至白㊻的交換，中央的白棋變得更厚實。面對黑棋的陣勢，白㊽採用了淺削的策略。黑㊾與白⑩交換，白棋有所得。白⑫果敢地打入破空，是唯一正確的下法。至白⑭，破掉黑空，白棋獲利很大。黑⑦奪白角是必然，白⑧以下的變化為必然。白⑧先手點，機敏！白⑱是最後的大棋。白⑪後，不僅自身角上的缺陷被補淨，還威脅著整塊黑棋，至此大局已定。

第2譜

⑩ = ⑩

第3譜 ⑪—⑱

黑⑪無奈只有做眼。白⑭很大。黑⑮是收官時常用的手段。白⑱是冷靜的一手，使得黑棋的種種利用落空。

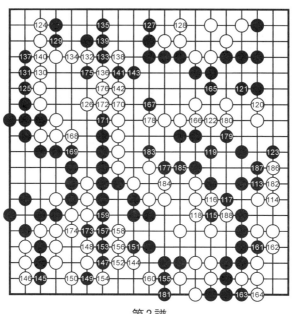

第3譜

三、靈動多謀——馬曉春

1964年8月26日出生，浙江嵊縣人。9歲開始學棋，獲第6屆「東洋證券杯」賽冠軍，第8屆「富士通杯」賽冠軍，第5屆、第7屆中日圍棋「名人戰」優勝，第7屆、第8屆、第9屆中日「天元戰」優勝，第2屆「霸王戰」霸王，第2屆「友情杯」賽冠軍，5次全國個人賽冠軍，2次「新體育杯」賽冠軍，2次「國手戰」冠軍，第1屆、第8屆、第9屆、第10屆「天元」，13次（含2001年）中國「名人戰」名人，2次全國「十強賽」冠軍，1991年、1992年、1994年、1995年「CCTV杯」賽冠軍，第3屆、第5屆、第6屆「棋王」，第1屆、第2屆「大國手賽」冠軍，第7屆「東洋證券杯」亞軍，第9屆、第12屆「富士通杯」亞軍，第

10屆第3名，1995年「龍山和杯」雙龍爭霸賽優勝，1995年「榮冠杯」賽冠軍，第2屆中國男女雙人賽冠軍，1997年「德隆農業杯」冠軍。1983年升為九段。1999年被評為「新中國棋壇十大傑出人物」。著有《三十六計與圍棋》《笑傲紋枰》等書。棋風輕靈飄逸，富有謀略。

比賽：第8屆「富士通杯」世界職業圍棋賽決賽

執黑：馬曉春

執白：小林光一

貼目：5.5

勝負：共298手，黑勝7目半

日期：1995年8月5日

地點：日本東京

【棋手自評】

第1譜　❶—㊸

這次「富士通杯」賽，馬曉春分別戰勝了石井邦生、林海峰、趙治勳之後，進入了最後的冠亞軍決賽。決賽的對手小林光一是大家熟悉的超一流強手。最初，馬曉春在與對手的對抗中連敗，但自1992年第一次獲勝

第1譜

後，則後來居上，力壓對手。本局對弈時，馬曉春已經突破心理關。小林執白多採用星、小目開局，他的「以不變應萬變」的風格是一種默默的強者表示。也是因為小林的這一風格，馬曉春實戰拿出準備好執黑棋時的下法。黑❼是一種求變的下法，黑寄希望於白棋來夾擊，如1圖的進行。

1圖

對黑掛，白1位緊夾是可考慮的下法，黑❷此時再大飛掛，白就有些為難。由於征子對黑有利，黑❻挖時白較為難，不能在A位打吃。另外，白③有在B位夾的下法，小林喜愛實地，絕不會選擇B位夾擊的下法。

第1譜中的黑❾低掛，不給白棋以任何取地的機會，白⑩被迫只能來夾擊。此時，黑⓫是較難的地方，如飛左上角二路，白一定會脫先攻擊右下黑子。故黑⓫尖頂，希望形成

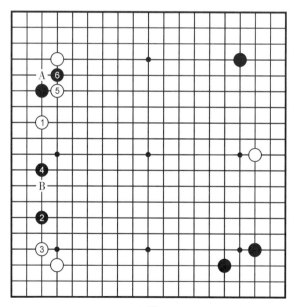

1圖

2圖的變化。

2圖

白若1位外退是後手，黑得以回手6位飛角的好點，上下均取得處理，黑可滿意。

經過前面的一系列分析，可以得出第1譜中的白⑫長進角是破壞黑預想圖的正確選擇，以下演變成另一種複雜的定石。白⑳壓是正著，下一手要在A位扳住，因此黑㉑拐是必要的。白㉒扳是定石的繼續，在以後的實戰進程中可以看出，小林對這裏的變化掌握得透徹。黑㉓、㉕是不甘示弱的進行，以往白㉔也有退的下法，但較緩。黑㉗擋收氣是必然的。白㉘飛，預定進行。黑㉙托時白㉚扳緊湊有力。當然，黑㉙是不肯直接緊氣吃白四子的。黑㉛接被利，應如3圖所示。

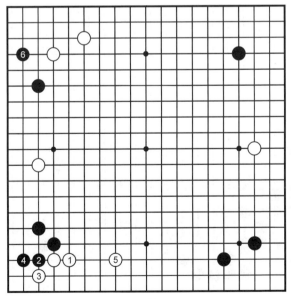

2圖

3圖

對黑在1位的斷打，白若2位接，則黑❸可在此位斷。現在白④長無奈，黑❺再接情況將與實戰不同。由於下一手在6位長出很大，白不能脫先。白⑥雖然能征去黑斷的一子，但黑棋的引征手段令白討厭，黑❼、❾連走兩手。本變化圖過程中黑❼可先在A位飛，白如B位應，則黑再下7位引征。如白於8位提，黑B位尖，如此進行較為穩妥。

左下角的定石變化一直持續到第1譜中的黑㊸告一段落。白棋在這一戰役中佔得便宜是公認的，至於具體便宜的程度，則難有定論。因為黑⓳一子被提，白棋的斷點自然消失。對此結果，有人認為白棋便宜半手棋，甚至還有認為白棋便宜一手棋，而我認為白棋只是有利一些。圍棋的魅力在於隨時都在變化，所謂有利，還要看怎麼利用有利的一面。

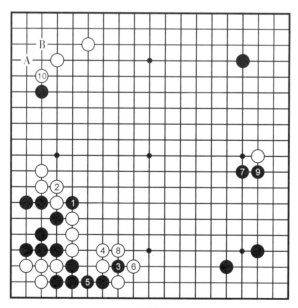

3圖

第2譜 ㊹—㊽

　　白棋現在全局極厚，如何利用厚勢的威力，攻擊3圖中的黑❼一子？以我之見，白當然應如4圖那樣進行。

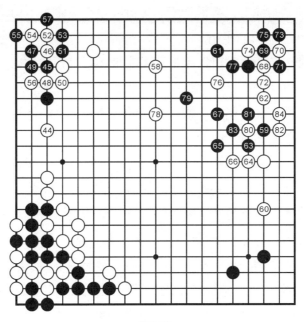

第2譜

4圖

　　白於1位尖頂，待黑2位長起後再3位拆二。如此進行白棋既保角，又搶邊，同時還兼攻黑三子，是白順風滿帆之勢。

4圖

　　第2譜中的白㊹即是緩手的第一步。黑得以45位托、47

位扳騰挪，局勢頓時緩和。白㊽、㊿是正常的進行。黑�945斷打至�957，得以轉換，這裏的整體結果白不能滿意。也許是小林光一過於樂觀，也許是高度的自信，白㊽很快就落下了。在那麼厚的地方只拆得那麼小，實在是令人吃驚！白㊽後，我進行了全盤的考慮。大約15分鐘後，我選擇了黑㊾。對於黑㊾，白⑥拆三可以說是落子如飛。這一類的地方各得其一是常識性的，這一手拆二可以認為必然。只有當黑從無憂角方向攔時，白棋才要費一些時間考慮是拆二還是拆三，那就要視局面的情況而定了。

　　第2譜中的白㊽的打入，一方面破壞黑陣，同時又防止了黑壓迫白拆二的手段，是確實的下法。如果是我，也會這樣下的。黑㊽尖是此時唯一的下法，其他下法均難有好的結果。白㊽貼是必然的要點，黑㊽、㊽輕跳，是我的預定計畫。有了這兩手，白棋中央的模樣就無形中受到了影響。

　　白㊽托後70位扳也是連貫的思路，這裏的著法似乎都在雙方的預料之中。接下來的黑㉛、㉝是此時場合的強手，也是非這樣下不可的地方，改在74位接或72位打吃都將明顯失敗。白㉔打後白㉖是輕靈的下法。白㉘二間大跳一方面擴張模樣，同時又兼顧右邊的白棋，是很好的一手。黑當然不能直接去攻白四子，因此採用79位飛攻的手法。由於白㊵、㊶兩手不但損又不合時宜的盤渡手法，黑獲得了寶貴的先手。現在是黑棋對付白棋模樣的最佳時刻。

　　第3譜　�229—⑬5

　　黑�229強烈，給了白棋出人意料的致命一擊！這一定是小林未曾想到的一手，如果小林料到了這一手，我想他是無論如何也不會下出第2譜中的80位擠、82位托兩手的。黑�229

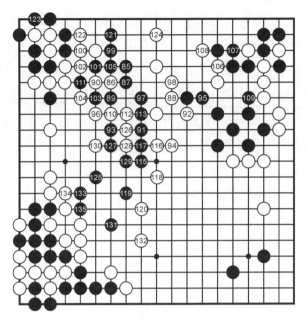

第3譜

深深打入白陣，完
全打亂了白棋的預
想思路。

　　5圖

　　白於1位托過
是不能考慮的，黑
❷、❹後6位靠是
好手，白立刻陷入
困境。白⑦扳、9

5圖

位斷，黑❿、⑫輕鬆形成轉換。這一結果，白必敗無疑。

　　對第3譜中的黑85，小林苦思良久，心情一定很壞，大
約過了10分鐘，白無奈只能選擇86位的飛。黑87壓出，毫

不手軟。這裏白當然希望不讓黑棋出頭，但結果對白不利，白⑧又是無奈的抵抗辦法。黑�89扳後91位大步出逃，只交手三個回合，黑棋便明顯確立了優勢。白㉒因為沒有好的攻擊手段，只能採取防守的態度，實在是不得已的下策。黑㉓整形，大獲成功。黑㉕退後，白㉖刺是急所，接下來黑㉗虎、99位尖頂都是預定計畫。黑⑩應直接115位跳出，實戰數手交換後黑有所損。白⑯、⑱強攻，黑⑲飛一邊出逃，一邊爭取做眼。黑㉑立下後留有打劫渡的手段，黑再125位飛整形，黑棋大龍基本脫離危險，又重新確立了優勢。白㉖沖發動攻勢，可惜現在攻擊力已經太弱了。黑㉛飛出，然後再133、135位做眼，至此，白棋攻擊不成功。

第4譜 ⑯—㉘

黑㉟扳是一步大棋，有了這一手，白棋中央就需要適當注意一下薄味了。這一手還可兼顧黑棋的大龍，可以說是攻守兼備的一步要點。

黑㊸頂是解圍的好手，白㊹只能如此，黑㊺得以上扳。白㊻既然退一手，黑㊼當然要扳下，問題是白棋能否既活角又兼攻黑棋。事實上，要達到這一目的相當困難。黑㊼扳後149位虎正確，白㊿立下，兼顧角上成活棋，是必然的一手。黑㊿先壓是正確的次序，白㊿只能退，如改在180位跳，黑152位挖令白難受。透過黑㊿與白㊿的交換後，現在黑㊿、㊿扳接時機恰到好處。

白㊿後手活棋，黑㊿本身官子價值不小，同時徹底安定。這一戰役下來，白大致破掉了黑十目以上的角空，黑則徹底破壞白在中央的成空潛力，白中央反呈薄形，肯定得不償失。至此，黑棋的優勢擴大。

㉒④C6 ㉒⑦D6 ㉓⓪C6 ㉓②D6 ㉓⑩G11 ㉓⑤S17

第4譜

　　黑有了⑯、⑰兩手後，大龍無形中變得安全，黑就可大膽地在173位斷了。黑⑲，大惡手！這手應193位長尋求簡明安定。白⑫最強抵抗，有了這一手，黑棋做眼將受影響，這是黑棋失誤的後果所在。

　　我當時所要做的是儘快冷靜下來，畢竟現在的形勢是即便白送三子也未見得肯定就輸。靜靜地用去了一分鐘的讀秒時間，終於，我幸運地發現了救命的一步妙手——黑⑲！發現了這步妙手時的心情與前面被白⑯挖時是截然相反的。從這短短的幾手棋中，可以感覺到圍棋真的是魅力無窮！黑⑲的用意見6圖。

　　6圖

　　第4譜中的黑⑲妙手的用意在於白如1位接，則黑現在

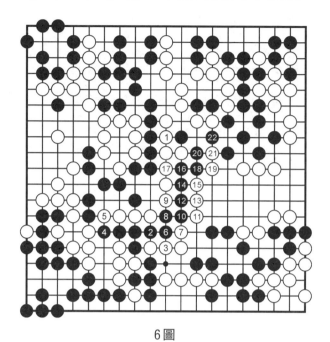

6圖

逃出三子即可成立。黑㉑以下變化至21位，199位的一子巧妙地起到作用，變成白立即崩潰之形。

　　鑒於以上的關係，白⑳退是唯一的應手。由於讀秒的原因，黑㉑立即出現惡手。白㉒脫先吃住黑三子時，形勢又變得極為混亂了。現在由於黑三子被吃損失較大，黑單純地活棋感覺上實空將不夠，這一點在對局中已意識到。如何在活棋前撈取一些便宜，這將直接影響最後的勝負。

　　所幸的是，我及時發現了白棋的弱點，弈出黑㉛、㉙兩步關聯的勝著。對局當時由於受緊張氣氛的影響，我確實沒有認為現在形勢是黑優，只是盡可能地按最佳方案進行。局後經仔細研究，確認進行至黑㉓，黑已勝定。黑㉝吃住四子，然後237位大龍活出，差距便拉大了。

四、厚重穩健——常昊

　　6歲學棋。1986年定為初段，1997年升為八段，1999年晉升九段。在第10屆中日圍棋擂臺賽中連勝日本5員大將，為中國隊取勝立下戰功。獲第10屆、第11屆「天元賽」冠軍，首屆「樂百氏杯」賽冠軍，第3屆「NEC杯」賽冠軍，第11屆「富士通杯」獲得亞軍，1999年「樂百氏杯」「天元」「CCTV杯」及首屆「棋聖」賽冠軍，成為四冠王。2005年第5屆「應氏杯」冠軍，2006年江原「大世界杯」中韓圍棋擂臺賽作為副將，四連勝結束比賽，2007年第11屆「三星杯」冠軍。2008年第9屆「農心杯」三國圍棋擂臺賽作為副將，直接四連勝結束比賽。2009年第7屆「春蘭杯」決賽2：0戰勝李昌鎬九段，獲得個人第三個世界冠軍。棋風厚重穩健。

　　比賽：第2屆「大國手」賽挑戰賽

　　執黑：馬曉春

　　執白：常昊

　　貼目：5.5

　　勝負：白中盤勝

第1譜　❶—㉜

　　當時的馬曉春在國內的番棋比賽中從來沒有輸過，傲視群雄。星加無憂角是馬曉春偏愛的佈局，勝率也很高。白⑩、⑱本手。實戰至黑㉗是馬曉春的思路，先拿到實地再說。白㉘有三種選擇讓白棋頗費周折，一是在29位上一路位擋下，二是在上邊二路飛，三是如實戰在28位夾擊。實戰白棋搶到30位逼住，也很愉快！佈局階段白棋獲得了成

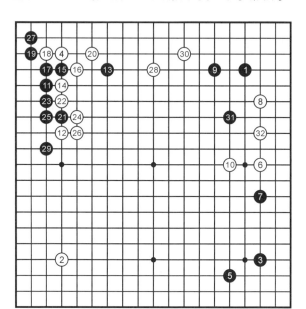

第1譜

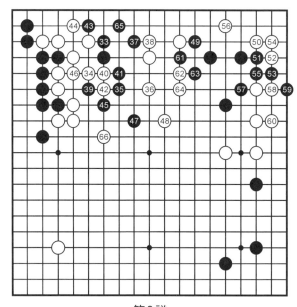

第2譜

功。

第2譜 ㉝—⑥

黑㉝擋下嚴厲，黑㊴強硬。白㊵只有沖，黑㊸是好次序。黑至33到47位一連串的組合拳，非常精彩。黑㊾大惡手！

黑㊾應55位尖頂守住角，這樣明顯比實戰要好。白㊿機敏。黑㊾和

白⑩的交換應該保留。白㊿佔據咽喉要地，攻守逆轉，白棋頓時掌握了主動權。

第3譜　㊻—⑪⑧

黑㊆雖然很想在78位長出，但67位上一路的打斷十分嚴厲，黑苦。白㊆扳可謂「滿盤生輝」。白㊄下立，黑㊂接痛苦不堪，而且黑還沒有活淨。黑㊇苦肉計，白㊈連回黑棋已不樂觀。白⑩⑫極大，黑⑩③是當然的一手，白⑩④夾擊正是時機。白⑩⑥、⑩⑧試應手收到意想不到的好處，起到了「聲東擊西」的作用。從白⑪⑩、⑪⑫扭斷到118位併，白棋實地大大領先。

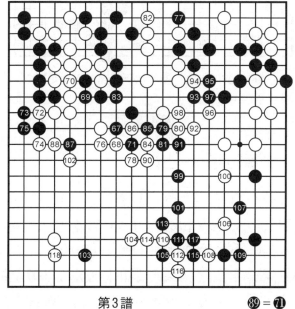

第3譜　　　　　　　　㊉ = ㊆

第4譜　⑪⑨—⑭

白⑭⑥靠，白棋勝定。黑棋的敗因一是65位沒有佔據66位這樣的好點，二是第3譜中的黑⑩⑨下得太軟弱喪失了反擊的機會。

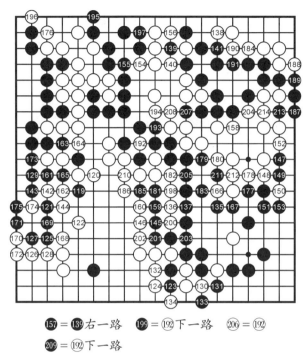

⑮⑦＝⑬⑨右一路　⑲⑨＝⑲⑵下一路　㊈⑥＝⑲⑵

㊉⑨＝⑲⑵下一路

第4譜

五、力拔山河──古力

　　中國男子圍棋隊運動員，重慶市人，1983年2月3日出生，6歲學棋，12歲進重慶隊，1995年入段並入選國家少年隊。1997年底拜聶衛平為師。2006年第10屆「LG杯」3：2戰勝陳耀燁奪得職業生涯第一個世界冠軍，2007年把「春蘭杯」首次留在中國，2008年成功終結了韓國「富士通杯」十連冠。2009上半年第4屆「豐田杯」決賽戰勝隊友朴文堯，在「千年之戰」的第13屆「LG杯」零封強敵李世石，隨後3：1力克趙漢乘奪得第1屆「BC信用卡杯」冠軍！古力棋如其名，是「力戰派」棋手。招法渾厚，大開大

闊，攻擊性極強，棋風十分陽剛。

比賽：全國圍棋甲級聯賽對局

執黑：李昌鎬

執白：古力

貼目：7.5

勝負：白勝2又1/4子

第1譜　❶—㉜

黑以二連星開局，黑❼避開大雪崩，可能是不想把局面搞得太複雜吧。黑⓫可以考慮點角，如1圖進行。

1圖

黑可以考慮在1位點角，如此進行，黑步調很快。

白⑯的點角是積極的下法，也符

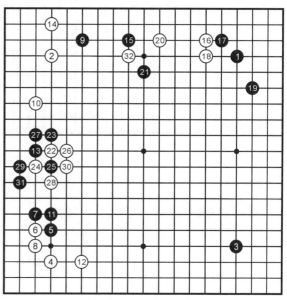

第1譜

合古力的棋風。但第1譜中的黑⓳在其左一路跳，如此白⑳拆，黑㉑飛後，黑⓳跳明顯對白的壓力大。白㉒碰是古力本局最得意的一手。黑如果24位退，白㉜直接跨就可以成立，黑征子不成立。黑㉓只能反擊，黑㉕在27位先接的話，見2圖。

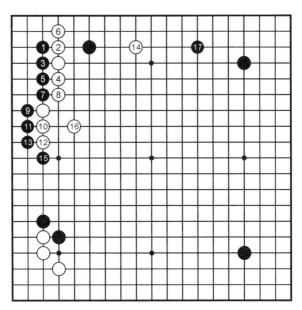

1圖

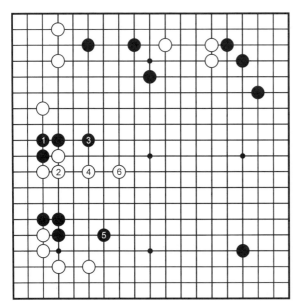

2圖

2圖

如此黑明顯過分，兩邊作戰。

第1譜中的黑㉕以下到黑㉛痛苦地把兩塊棋連上了，看似躲過了白的組合拳，其實不然。白㉜跨嚴厲，自此白開始優勢。

第2譜　㉝—⑨

白㊷應該在45位上一路尖，不給黑任何利用。黑㊼則白於45位下一路跳，如此更優於實戰。白㊽應該如3圖進行為佳。

3圖

如此黑要分斷白是後手，與實戰有天壤之別。

第2譜中的黑�55、�57疑問手，因為不走已經是打劫活，走了也是打劫活，等於下了個官子，應該在58位鎮。黑�59、�61又落了後手。白�62先手便宜後，搶到白�64，優勢顯然。黑�67無奈，這裏被白先手扳到，黑不能忍受。白�68跳，再次威脅黑整塊，目的不是吃掉黑棋，只要把這裏下厚實。黑�69、�71反擊必然，如果消極做活，還不如直接認

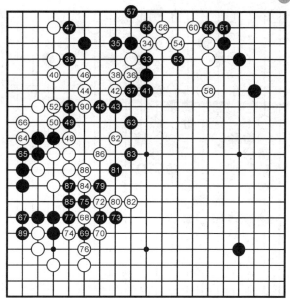

第2譜　　　　　㊄=㊿

3圖

輸。到黑㊼，看起來白很危險。但是白胸有成竹，84、86位化險為夷。黑如不讓白吃兩子，則見4圖。

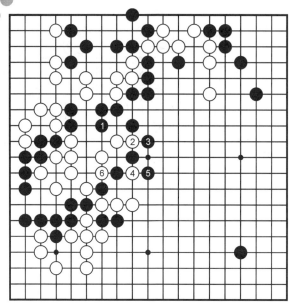

4圖

第3譜

4圖

　白有4位嵌的妙手，至白⑥順利連通。

　第2譜中黑只有在裏面做活，白⑩沖吃掉兩子已經是勝勢。在這一帶的作戰中，黑基本上沒有收穫，而白不僅獲取了非常多的實地，而且全盤很厚，黑就看如何攻擊上面白棋了。

第3譜 ⑨—⑬

　黑⑨為了補強自己只能從這裏攻，白也順水推舟，98、100位穩健地做活，不給黑逆轉的機會。黑⑩非常大，有逆收十五目以上的價值。如果這盤棋輸了，白⑩就是敗著。白⑩是想先手便宜一

下，再走中央，但太一廂情願。白應該在中腹4圖中的2位沖斷，吃掉中央三個黑子，黑就沒有任何機會了。

黑⑩機敏！在白的預想圖中，是準備立即112位連扳的，但是交換後原來絕對先手的白⑪不一定是先手了。因為有優勢意識，白選擇了104位以下把原來打劫活的棋送成淨活，爭取到110位的先手。黑⑬、⑮好手，雖然白在右上收穫也不小，但是黑走到最後的大場129位後，局勢已經有些不明朗了。白⑭反擊只此一手，如果此手簡單地在A位吃掉兩黑子，黑B位守角，則變成黑優勢。

第4譜　⑬—⑲

白⑭在145位吃掉要比實戰好。也許是讀秒的原因，李昌鎬下出了本局最後的敗著，黑⑬，此手應該如5圖進行。

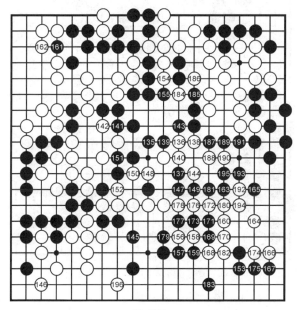

第4譜

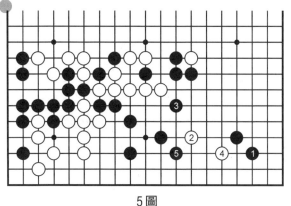

5圖

5圖

黑尖角,白如果還如實戰進行,黑便宜三四目。白大概打入,如此雖然沒有吃掉白的把握,但是可以一爭勝負。

第4譜中的白⑮、⑱簡單地消一下,黑貼目已經相當困難了。黑⑯斷不便宜。到196位飛,白小勝成為定局。

第5譜 ⑲—⑳

⑳粘 ㉗、㉘=㊿左一路 ㉚=㊿

㉜、㉙=㉖ ㉗=㉙

第5譜

日　本

一、昭和棋聖——吳清源

　　1914年5月19日出生於中國福建閩侯縣。1928年10月赴日，師從瀨越憲作門下，翌年被日本棋院授予三段。1933年與木谷實共同創造了新佈局理論。1933年獲得日本「選手權戰」冠軍，9月與本因坊秀哉名人進行紀念性對局。1950年升為九段。1958年第1期、1961年第3期日本「最強決定戰」冠軍。1983年引退。因為在十番棋擂臺擊敗了當時所有超一流高手，被稱為「昭和棋聖」。著有《新佈局法》（與木谷實合作）《吳清源全集》《吳清源自選百局》《名局細解》《吳清源打棋全集》（全4卷）《以文會友》。被稱為現代圍棋奠基人。

　　比賽：和雁金准一的十番棋

　　執黑：雁金准一

　　執白：吳清源

　　貼目：0

　　勝員：白中盤勝

　　日期：1942年5月2日

　　第1譜　❶—㉖

　　雁金准一先生是明治時代的巨匠本因坊秀榮名人的得意弟子。在新聞社的企劃下，十番棋成為現實。由於吳清源在與木谷七段的十番棋中，將木谷七段打到降格，所以，將吳七段與雁金八段的對局定為互先。在當時，對於段位的權威異常挑剔，這可以說是一個特例。本局是其中的第5局。

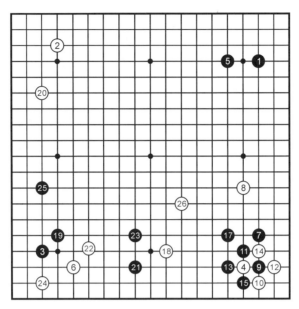

第1譜　　　　　　　⑯＝❾

　　白⑧的二間高夾，在現代是基本定石，但是在當時卻不是一般的下法。

1圖　當時常型

　　這樣的進行可以經常見到。此圖由於黑棋舒暢，吳清源經過研究後，認為將白③下在A位更好。

　　第1譜中的白⑫反打的這一手，在今天已經成為非常普通的著法，到黑❼為止告一段落，結果形成白方有利的定石。但是，非常有趣的是，當時卻都認為是白棋不好。吳清源是從最開始就一直認為是白棋好，就像這個例子一樣，定石是隨時代的變化而變化的。定石也可以發展，即使是同一型，也有可能有完全相反的評價。

2圖

　　黑❶二間跳這手棋，雖然在當今下得非常之多，但這

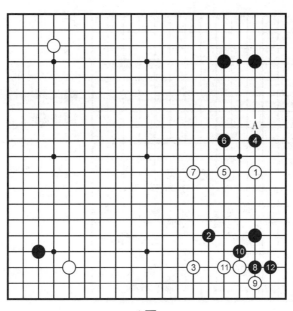

1圖

裏白有 2、4 位的
手段，非常有力。
黑 若 在 5、7 位
應，這裏有白⑧斷
的一手。就這個佈
局而言，由於左上
白有子，所以白⑧
可以成立。以下，
到黑⓯為止形成轉
換，白也得到很多
實地，白棋有利。
得到先手的白棋，
可以考慮在 16 位

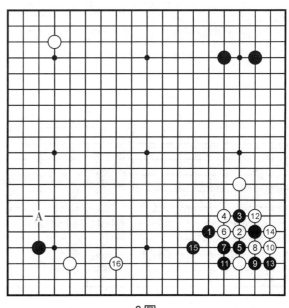

2圖

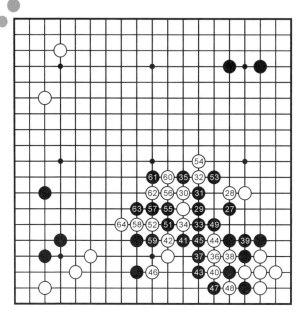

第2譜　　　　　　　　　　　⑤⑩粘

拆，或者在A位夾。

第1譜中的黑㉑強烈地打入。由於黑㉕守了一手，白㉖封鎖，構成了攻擊的態勢，異常激烈的戰鬥開始了。

第2譜 ㉗—㉔

對黑㉙的碰，白�30的長是當然的一手。如於31位扳，黑34位反扳，白不利。白㊱點時，黑㊲不能於38位粘，否則白可以直接54位長，黑㊶扳、51位斷的手段就不成立了。白㊻是非常重要的一手。

3圖

白①虎的話，雖然安全無事，黑方也於2位粘後，黑④先手便宜，黑⑥之後就可以渡過。如果這一團黑棋輕鬆得到治理的話，而外側白棋的包圍網又有黑棋的

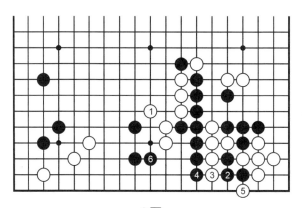

3圖

斷，白棋就變得無法收拾了。

因此，第2譜中的白㊻先分斷。當然，白也清晰地認識到黑�密的切斷將導致戰鬥的發生。這裏，白已經準備好了棄子作戰的計畫。白㊿也是必要的一手，以防中央棋筋被吃。黑㊽預防征子，隨後瞄著60位上一路滾打包收的手段。白也62位長一手，讓黑棋於63位打吃後，白㊽長，這是行棋的步調。雙方都以最佳的次序進行整形。

第3譜　㉟—㊾

黑㊿，儘管看到了隨後的白㊻的打吃，黑㊽團後形成愚形大餅，從心情上講非常痛苦，但在目前的場合下也是無可奈何的事情。至黑㊿，白的四子棋筋被黑棋成功吃掉。但是，被吃掉四子棋筋的白棋是否很痛苦？好像並非如此。白將

第3譜

四子作為棄子加以利用，可以從外側收氣。白㊽是精妙的次序，黑㊿不能於78位右一路扳出，否則見4圖。白㊿佔據上方大場，形成龐大的模樣。

4圖

黑❶扳的話，但白有2、4、6位的手段，黑又陷入困

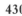

4圖

境。由於下邊死掉的白四子有四口氣，黑不得不格外注意。粗心大意的反擊是不成立的。對白來說，必然將四子作為棄子，最大限度地加以利用。

第4譜 ⑧—⑩

對白棋的模樣，黑⑧的侵入是當然的一手。如果這裏全成白空的話，黑棋是無法忍受的。白⑧是苦心的一手，如按照左上方的慣性思維，見5圖、6圖。

第4譜

5圖

白①的拆逼看上去似乎很大，此時，黑❷是樸實老練的好手，漂亮地就地紮根。

繼續下去的話，即使有白3、5位的手法，這回黑❻虎是厚實的好手，可以看到，散佈在各處的白棋突然之間變薄了。

5圖

6圖

白①這手棋拆逼的話，黑❷、❹立即整形，再想要攻擊這一塊黑棋就非常困難了。

第4譜中黑將在85位立下，這時，白㊱下在右邊，

6圖

尋求行棋的步調。黑❽也是頗具苦心的地方。如虎、長，白再於89位上一路飛，有就點83位虎口的阻擊。正是如此，雁金准一黑❽、❽讓步，白❽先手便宜之後，白⑩，又在右方成功打造出一塊模樣。黑❾，含有破白模樣的意味。如果白拐吃一子的話，黑有下一手長刺的先手便宜。這樣，白棋感到難受，於是，在92至99位先手定型後，白⑩進行反擊。其中，黑❾如果要吃中央白四子的話，則見7圖。

7圖

黑❶、❸切斷的話，雖然可以吃掉白五子，但白④至白⑧之後，右下角方面的黑大棋自然被消滅。

戰鬥從中央開始波及上邊，這一帶雖然是白棋厚實的地方，但到底能成多少是空將是勝負的分水嶺。

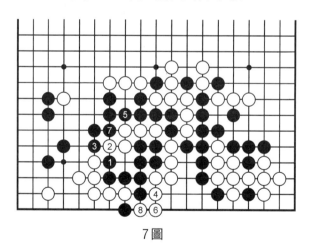

7圖

第5譜　⑩──⑭

黑⑩切斷之後，黑⑱這手棋非常妙，它是雁金准一具有強大力量的證明。白⑭，看上去有些緩，但也是沒有辦法。

第5譜

8圖

白很想在1位沖出，但這給了黑❷、❹沖出的好步調。繼續走下去的話，白⑤、⑦雖然可以吃掉二子，但黑走8位正好將白棋封住，這樣的話白不行。雖然下一手白A位可以逃出，但是白◆卻被置於受攻擊的立

8圖

場。本來，中央是白棋具有威懾力，現在反過來黑棋卻成了勢，白難以接受。

結果，白棋將右上角的三子棄掉，佔到了第5譜中的白⑩，黑⑩之後，局部而言黑獲利不小。白如救回三子，則左上方黑拆，中央的白模樣就全部被破壞殆盡。白⑩和黑⑩這兩手棋是非常重要的。黑108位還是不能像6圖那樣攻擊黑一子。黑⑩如在110位右一路拆，則白可以右上點後於109位扳過，黑實地損失大。黑⑪符合入界宜緩的棋理，但是下一手黑出現了敗著。

第6譜 ⑮—⑲

黑⑮成為敗著。這手棋，是想先手讓白棋只做兩個眼活棋，結果卻是到黑⑭為止。黑棋落了後手，白⑭使得白三子死灰復燃。

第6譜　　　　　　　　　　⑭=⑬

9圖

黑應如1、3、5位，先手便宜後回到黑**7**，這樣的話，尚可一爭勝負。

本譜中，雖然黑棋的好次序使得黑在左上角得以活棋，但由於中央白棋圍出了大空，勝負遂定。

9圖

二、堅實有道——木谷實

傑出的日本圍棋手。6歲開始學習圍棋，在15歲就成為專業初段。於1926年棋正社向日本棋院挑戰的「院社對抗戰」中一口氣連勝十場，一戰成名，被稱為「怪童丸」。1933年秋冬，24歲的木谷實與19歲的吳清源在信州的地獄谷溫泉共創「新佈局」，開創了圍棋界的創新之風，二人被稱為「棋界雙璧」。1937年，28歲的木谷實從東京移居平塚，開設木谷道場。木谷道場家族的溫暖和圍棋的殘酷勝負，形成了鮮明的對比。溫暖與殘酷，這大概就是木谷道場的秘密。從昭和十二年（1937年）到昭和五十年（1975年），木谷實在這裏培養出了一大批影響至今的棋壇巨星：

大竹英雄、加藤正夫、石田芳夫、小林光一、趙治勳、武宮
正樹、小林覺等。

比賽：14th Honinbo League

執黑：木谷實

執白：藤澤朋齋

貼目：4.5

勝員：黑中盤勝

日期：1959年5月27─28日

本局就關鍵之處予以展示木谷實的精湛棋藝。

1圖

白在上邊拆，黑一般在右下角考慮為掛角，但由於黑已
經佔據了兩邊，該如何進行？

1圖

實戰進行圖1

黑❶點角取實空是木谷流，白⑥如長，則黑爬，然後先手活角，是雙方平穩的下法。白⑥連扳求變，過強。以下至黑⓯尖出，黑棋有利。

實戰進行圖1

2圖

白棋尖出。攻擊左邊黑兩子，如何騰挪？

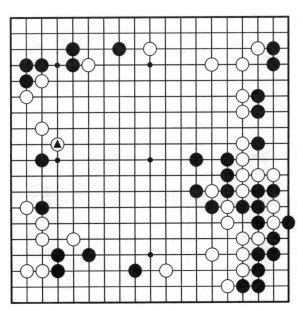

2圖

失敗圖

失敗圖

普通黑❶長，
白2、4位一邊攻
擊一邊補強自己。
當黑❺飛出時，白
⑥翻打，白兩邊得
利，黑不行。

實戰進行圖2

實戰進行圖2

黑❶連扳是借
力騰挪的手筋。白
②反擊必然，否則
黑粘起厚實。黑❼
沖是機敏的一手，
白只有退讓。至黑
⓫跳出，保留了A
位貼下的後續手
段。

3圖

　　白棋上邊退後，黑棋如何攻防？

3圖

實戰進行圖3

　　黑❶連扳是強硬的好手。白②扳無奈——白很想於7位反扳，但黑應一手後與白5位粘交換後，立即於左邊貼下，對左邊發動攻擊，是攻防之道。上方黑保留了2位長與8位托的交換，如此作戰白無把握。至黑❾跳出，地勢皆得，是木谷流的表演，至此黑全局優勢。

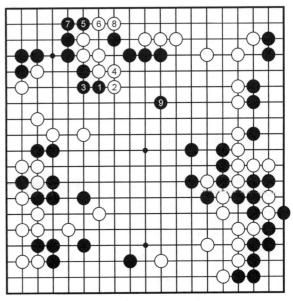

實戰進行圖3

三、豪氣沖天——藤澤秀行

1925年6月14日出生於橫濱市。拜瀨越憲作為啟蒙教師。1934年成為日本棋院院生。1940年入段，1942年二段，1943年三段，1946年四段，1948年五段，1950年六段，1952年七段，1959年八段，1963年九段。1998年引退。1948年「青年選手權」優勝，1957年第1期日本「棋院爭奪戰」冠軍，1959年第1期日本棋院第一位「決定戰」優勝，1960年第5期最高位獲得者。1962年「名戰」優勝，成為第1期名人。1970年再獲第9期名人。1967年第15期「王座戰」冠軍，到第17期三連霸。1969年第16期、1981年第28期「NHK杯」，1969年第1期「選手權」優勝，1976年第1期「天元戰」優勝，1977年第1期「棋聖戰」勝橋本宇太郎九段獲「棋聖戰」冠軍。以下六連霸，因「棋聖」五次連霸以上，獲「名譽棋聖」稱號。1991年獲第39期「王座戰」冠軍，成為歷史上年齡最高（66歲）的「王座」獲得者。1992年成功衛冕，再次刷新這一紀錄。1995年《藤澤秀行全集》刊行。秀行棋風豪爽華麗。

屠龍經典一役

比賽：第1期「舊名人戰」循環圈

執黑：藤澤秀行

執白：坂田榮男

勝負：黑中盤勝

第1譜　❶—㊴

黑❶至白⑥是當時流行的「小目平行型」佈局正變。其

中，白②、④是坂
田榮男當時用之以
打遍天下的「獨門
法寶」。黑❼托
時，白⑧、⑩採用
「雪崩型」定石是
為了求變化。黑㉑
以下佔據中腹外
勢，是藤澤秀行擅
長的厚實下法。黑
㉕是重視中央的下
法，如低一路跳，
黑棋嫌以後在左邊

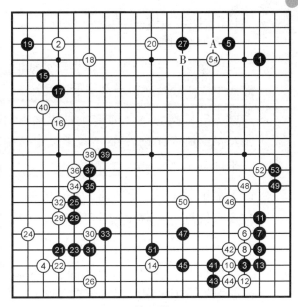

第1譜

找不到合適的第二點落子。白㉖是雙方必爭之點。黑㉗是佈
局階段的疑問之手，是導致本局黑棋苦戰的重要原因。白
㉘、㉚搶先一步在左邊動手，機敏之極。黑㉛是唯一可行的
反擊之策，白㉜轉而取地手法靈活。黑㉝補斷點雖較單粘生
動了不少，但付出的代價是被白㉞、㊱趁機在左邊築起了理
想的地域。總的算起賬來，黑在左邊一帶的戰役中虧損不
小，黑㊲、㊳加強中央是不得不走之著。白㊵尖是絕好之
點，既完成了左邊的圍空工程，又對左上角黑棋構成了威
脅，至此，白棋奪取到了全局性的優勢。黑㊶是局部作戰的
手筋，也是唯一能挑起亂戰的地方。此時，除了寄希望於在
戰鬥中尋找機會，黑棋已別無良策。白�554是坂田一貫追求棋
子最高效率的下法，意在迫黑在A位應。那樣，白便可在B
位壓，一邊補強上邊，一邊限制黑棋外勢的發展，姿態十分

生動。但是，白�54是過分之手。

第2譜　�55—⑩

黑�59置上邊於不顧，搶先猛烈地進攻下邊白棋是好手，抓住了反攻的時機。有此一著，原先在左邊黑棋看不出有多大威力的外勢也突然變得生動起來。白㊀由於要防範黑在70位的卡斷，不敢在64位跳了。黑搶到了61位好點，在無形中已對右上角白一子展開了大包圍。白㊆飛時，黑㊚鎮住，阻止白向右上方前進，方向正確。白㊅、㊅連爬兩手在右邊爭取到一隻眼位後，再走68、72位在中央整形，實屬迫不得已。對右下白棋的攻擊告一段落之後，黑棋利用73、75位兩手大規模地吞吃掉了第1譜中的白�54一子。在這個局部戰役中，白棋損失慘重。至此，白全局優勢雖還沒喪失殆盡，但雙方的差距卻已變得極其細微了。

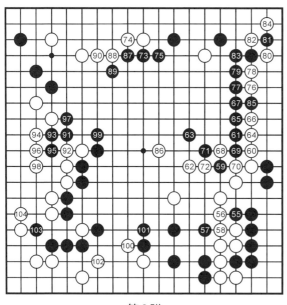

第2譜

白㊐防範黑在85位拐下築成大空，勢在必走。對此，黑㊐、㊐壓住也無可非議。黑㊑是力爭勝負的一步棋，白㊒、㊔尋求轉換也是勢在必行之舉。右上角被白棋先手奪去，黑棋雖然損失了實地，但由於以後黑在85位右一路立是

先手，白棋中央的大龍猶未安定，黑棋的希望也正在於此。
白⑱飛後，黑⑪以下看到立即強殺白大棋的條件尚未成熟，
故此遠遠地加強自己的外勢，積蓄力量準備伺機一擊。黑⑰
先求自身聯絡是正著。白⑩搶先撈空，表現出了坂田對自己
治理孤棋本領的自信，但還是不如補強中腹、轉入後半局的
收官戰鬥。這樣下，雖然全局仍是細棋形勢，但黑棋貼目困
難。白⑩的徹底撈空，也是將黑棋逼上了硬殺中央白大龍的
最後因素。

第3譜　⑩—⑱

黑⑩、⑩是縮小對方眼位的要點。黑⑪必須先行走掉，
否則，一旦中央白棋被逼急了，這裏就將產生出做眼餘地。
白⑭、⑯是最頑強的防禦之手。黑⑰硬破白棋眼位，挑起了
不是魚死就是網破的最後一戰。白⑫是大有問題的一步棋。

黑應在155位飛是
要點，黑如147
位，則白135位擋
有先手味道。黑⑫
是最強硬的破眼手
段，白棋立即陷入
了苦戰。黑⑪補強
必要。白⑫拐時，
黑⑬應付不當，險
些喪失掉前面辛辛
苦苦才拼搶回來的
勝機。黑⑬應在
155位補，徹底消

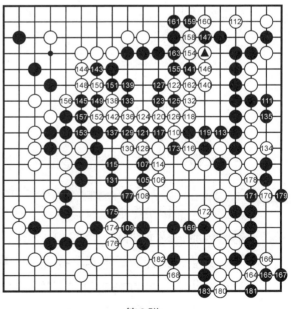

第3譜

除白棋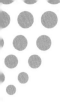一子的活力才是正著。白⑬是先手，白⑭是本局最後的敗著！白應在142位粘，下一手143、147位兩點必得其一。黑⑭搶先佔據了要點，既去掉了白棋的眼位，又消滅了白在147位擋下的反擊手段，一舉將白棋逼入了絕境。白⑮以下儘管頑強抵抗，但已無力回天了。至183位手，黑棋中盤勝。

四、剃刀鋒芒——坂田榮男

　　日本著名圍棋棋手，二十三世本因坊。一生獲64個比賽冠軍，本因坊七連霸，14次日本棋院「選手權戰」冠軍，11次「NHK杯」冠軍。1963年，「頭銜戰」首位「本因坊·名人」《坂田榮男譜集》（全3卷）發行。1978年7月至1986年6月任日本棋院理事長。棋風犀利，有「剃刀」「治孤之王」之稱。

　　執黑：橋本昌二

　　執白：坂田榮男

　　勝負：白中盤勝

　　日期：1961年

第1譜　❶—69

　　黑❸對白三三直接尖沖是預定計畫，因為那時坂田在對局的時候經常下三三。白⑧佔高目，顯然是為了和黑的大作戰對抗。黑❾搶實地。白㉒也可以在53位攻擊黑兩子，但是黑可能暫時不理睬，於22位上一路跳出，在右邊形成黑的勢力圈，因此白㉒還是先拐頭。黑㉕有多種選擇，行至37位，黑右上的厚勢和白右下的厚勢相抵消，黑右下角比白右上角大。左邊一帶，黑的結構比白要好，全局進展是黑

有利，但是形勢還
早。黑**㊴**跳雖然普
通，但是給白攻擊
的機會。此手宜在
43位一帶夾擊，白
如果點角轉換，由
於黑**㉝**硬頭，白在
上邊沒有發展餘
地，而且夾擊以
後，黑左下三子就
沒有被攻之虞了。
白**㊵**緊湊！此手一
邊開拆一邊攻擊黑
棋。黑**㊶**先立，是

第1譜　　**㊼**＝**㊾**　　**㊽**＝**�554**　　**㊹**＝**㊾**

煞費苦心的一手。如果直接在5
位下一路拐，白有強手。

1圖

　　白2位逼，必然。白4位
靠，強手。白⑧虎後，黑顯然不
肯下A位，黑整體缺乏眼位。

　　第1譜中的白㊹阻渡，必
然。黑**㊺**如果在46位蓋，則白
扳出，黑要是從二路聯絡，則白

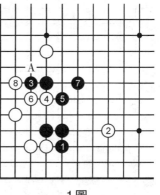

1圖

在中腹提一子太厚，黑不好。因此黑**㊺**尖，是不得已之
著。對於黑**㊼**，白㊽是必然之著。黑**�533**做劫，必然。白不
能在65位長，變化見2圖。

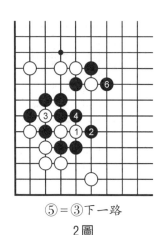

2圖

⑤＝③下一路

2圖

白①長被黑❷打，白⑤粘後黑❻再抱吃白棋筋。

第1譜中的白58次序有疑問。白應該先在60位曲，逼迫黑在65位提，然後再在58位靠出，黑59位粘則白61位舒服地長頭。黑❺❾接，好。白⑥⓪再曲的時候，黑❻❶巧妙地一扳，爭去了白的挺頭，同時讓白不能在65位長出。白⑥⑧補是必然的，左下的戰鬥告一段落。

第2譜 ⑦⓪—❶❷❶

黑❼❶斷時，白⑦②長，必然。到黑❼❼，黑收穫很大。此時黑形勢好，但是現在中盤局面比較複雜，白也有機會。白⑨⓪試應手，策動中原的戰鬥，準備棄子襲擊中央黑大龍。白⑨⑥威脅黑大龍，黑❾❼做眼，黑❾❾吃乾淨三子。白⑩⓪先窺，然後再在102位長，次序好。黑❶⓪❺應該在A位關一手，保持上

第2譜

面的黑地，如此仍然是黑優勢。黑❿的意圖在於，如果白107位退讓，以後有官子便宜。白做最頑強的抵抗，白⑯打吃必然，117位是強手！變化見3圖。因此白⑱打緊。

3圖

白如1位粘，則黑❷洞出。局部形成緩氣劫，白不利。

第2譜中白120位提時，黑㉑是疑問手！應該在A位安定黑上邊，白需要在B位提。黑再下121位，白還需要在C位提。如此黑能確保上邊的實地，是取勝的捷徑。

第3譜　⑫—⑭

白⑫敏銳，有力！有此一手，左上的黑子頓覺薄弱。黑㉓逼過強。白⑭先托再126位扳，次序絕好。黑此時不能斷，具體變化見4圖。

3圖

第3譜　　⑭提劫　⑮=⑭

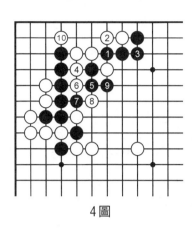

4圖

4圖

黑如1位斷，以下必然進行，白⑩扳，黑崩潰。

第3譜中的黑⓭無奈。如果在137位補，白133位退就活了，或者白乾脆在123位下一路沖出來，黑也沒有好辦法。白在黑空活出一大塊，大為成功。白⑭又是巧妙！黑⓯失誤，白順勢連通，而且以後還有156位封黑的手段。黑⓯打劫是最後的手段了。黑⓭提劫過急，應該在中央扳吃白⑭、⑮二子，把中央補好。白⓲機敏！局勢頓時改觀。黑⓯如果在162位叫吃，白就長，黑無應手。白⓴先手回頭吃乾淨中央黑棋，則勝定。

五、棋壇鬥魂──趙治勳

　　1962年8月，趙治勳6歲時在叔父趙南哲帶領下從韓國赴日本，入木谷實九段門下。1968年11歲時入段，同年升二段，1981年晉升為九段，是日本棋院中晉升九段時年齡最小的棋手，也是日本棋戰頭銜次數最多的棋手。

　　創造了本因坊連霸10次、完成大滿貫（「棋聖」「名人」「本因坊」「十段」「天元」「王座」「小棋聖」）、大三冠4次、大三冠獲得數29次、冠軍數71次的多項紀錄。棋風重視實地，擅長與對手在中盤進行搏殺。對勝負非常執著，鬥志頑強。

比賽：日本第27期「十段戰」5番勝負第3局

執黑：林海峰

執白：趙治勳

勝負：白中盤勝

日期：1989年4月6日

第1譜 ❶—㉖

白⑫如果不走，黑在同位置貼起來很大。白⑭必然要走下去，否則黑從14位貼起來更有力了。黑❶扳時，由於左邊黑❺一子的存在，白不能立即沖斷，變化見1圖。

第1譜

1圖

如此圖進行，黑⑫尖起後，明顯黑有利。

第1譜中的黑⑰如退就緩了。白⑱、⑳是次序，白㉖也可於27位打，見2圖。

1圖

2圖

2圖

　白①、③打壓，黑如4位斷打反擊，白⑦長暢，再9、11位兩鎮，白完全可戰。

　第1譜中的白㉖的用意在於28位扳後，希望黑㉙在54位抱吃，白㉚虎與黑㉛交換後再57位托，促黑形成凝形。黑㉙識破白意圖。下邊被黑大圍是白所不能忍受的，因此，白㉜是反擊的要點。黑㉝正著，如抱吃白㉔一子，則白有3圖的下法。

3圖

白②扳起，在外邊築起一道厚勢，黑明顯不利。

第1譜中的白㉞是想兩邊纏繞。黑㉟通常走43位是形，但本局主戰場在左下方，因此走35位跳。黑㊴靠後，白無論是上扳還是下扳，作戰均不利，因此白先40、42位出頭後再44位扳出。白㊽後，黑如想從44位右一路沖擊的話，見4圖。

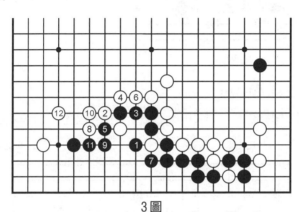

3圖

4圖

行至白⑧，黑如A位打，白有B位的扳出。

第1譜中的黑㊾、�푈棄掉兩子後轉向左邊。白㊷是強硬的下法，黑�以下儘量減小損失。白㊽、㊨分斷黑棋進行攻擊，白㊽本手是應

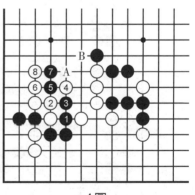

4圖

該斷吃三子。黑㊨接回三子實利不小，但白㊨是嚴厲的一手。對此黑如走A位扳，見5圖。

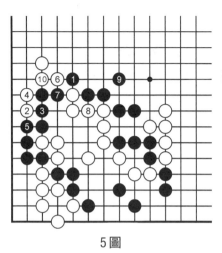

5圖

黑扳，白有2位點的好手，結果黑死。

5圖

第2譜　❻❼—⑬⓪

白⑦很嚴厲，黑如76位粘，白68位壓，黑69位，白120位長，黑危險。黑❼❺，白⑦❻各自安定。黑❾❸打吃在一般

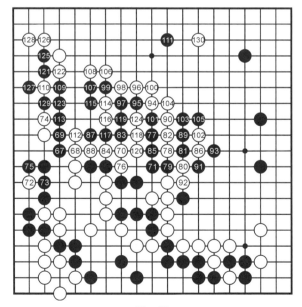

第2譜

情況下是手筋，但這裏還是走102位好。但白⑩應直接走102位打，粘行至黑⑯拐吃，黑有利。黑⑪當123位長一手待白棋應後再拆。白⑫沖、114位斷，黑棋並非沒有看到這兩手，而是出現了誤算。黑的預想圖如6圖。黑漏算了白118位挖，損失慘重。黑⑱應走127位打。黑⑰是敗著，當然應按7圖進行。白⑱先手立太大，再130位打入，白明顯優勢。

6圖

黑以為至5位後，黑A、B兩點必得其一。

6圖

7圖

黑當然應1位扳，白如5位立，黑4位，白3位，黑❶下一路粘，對殺黑勝。由於有黑❸右一路長的毛病，白⑥必補，黑❼再尖守角，如此黑還可以一爭勝負。

7圖

第3譜 ⑬—㉞

白⑯後，黑右邊的空被破。白⑭以下是官子好手，以後有吃黑接不歸的手段。至白㉔，白中盤勝。

第3譜

韓　國

一、柔風快槍——曹薰鉉

1953年3月10日出生。1962年入段，1982年成為韓國第一位職業九段棋士。自1973年他首次在第14期「最高位戰」中奪取冠軍以來，曹薰鉉已在韓國歷年舉辦的各種大小棋戰中先後奪得了130餘頂桂冠！曹薰鉉的棋風華麗流暢，落子快速輕靈，大局均衡感極佳。同時，他又具備了強大的

攻殺實力。對局時，他經常根據對手的情況而採取不同的作戰方針：或主動挑戰，抓住對手的弱點給予敏銳的一擊；或避開對手的鋒芒，利用輕巧的騰挪躲閃戰法與之周旋。人送美稱——打不著、追不上的「曹燕子」！

比賽：第3屆「東洋證券杯」世界圍棋錦標賽

執黑：大竹英雄

執白：曹薰鉉

貼目：5.5

勝負：白中盤勝

日期：1990年12月3日

第1譜　❶—㊶

黑❶、❸的對角佈局是大竹喜歡採用的。白⑥三間高夾表現出了現代圍棋的特徵。這步棋如改在17位尖，就是完全的古典式佈局了。黑❾單夾是保留變化的下法，黑⓫是穩健的下法，黑⓭鎮是好點。這裏假如被白棋佔據，黑棋將失去中腹戰鬥的制空權。白⑯和白㉔在此處花費了兩步棋做出了一個小堡壘，其結果是好是壞難以判斷。也有不少棋

第1譜　　　　㊿＝㊽

手喜歡在此選擇向中央快速出頭的下法。黑㉕儘管很厚實，對中央一塊黑棋很有好處，卻是略有問題的一步棋。黑㉕可算是本局黑棋為什麼佈局落後的一個重要原因。由黑㉕這步棋，或許可以從側面理解到大竹的棋風為什麼在日本被稱為「龜步大竹流」。白㉖是白棋本來就很想走到的戰略要點。相形之下，黑㉕的作用卻很不明顯。

白㉘是很能體現曹薰鉉行棋風格的一步棋，其目的是針對黑行棋速度較慢的特定，要反其道而行之，由大搶實地而在全局快速展開。當然，白㉘的點角之所以不怕對方形成雄壯的外勢，也和前面白左上方已做好小堡壘、不怕對方猛攻有關。黑㉙只能在外側擋。白㉚是有自信心的表現。

白㊵、㊷步法輕靈，是避開對方強攻的侵削好手。黑㊸很想在48位長，但在本局情況下，黑棋對白㊻強行破空的手段不能不防。白㊽以下採用棄子戰術是明智之舉。進行到黑㊺，黑棋斷吃掉白一子，在下邊確保了二十五目實地。白棋佔據到右邊56位的最後大場，全局形勢依然不錯。

第2譜 �57—⑩

黑�57被迫要從中央動手限制白棋右邊模樣的發展，但這步棋如改下別處，白在61位虎又是絕好點。黑㊟先挖固然對中央有些好處，付出的代價卻是傷害了上邊一子。白�64連扳和66位壓都是強手，把棋勢導入了緊迫的中央戰鬥。白⑩的斷表現出了曹薰鉉的中盤實力和氣勢。由此，雙方開始了短兵相接的肉搏戰。

黑㊾長出兩子重要，如果這兩子一丟，黑棋不但左上一塊棋要被攻，而且將失去與對方繼續戰鬥的全部線索。白⑧、⑧是力求簡單定形的下法。白棋在此要是想與對方正面

作戰，所承擔的風險也相當大。黑㊧是有彈性的下法，對自身將來做眼求活有好處。黑㊥、�91只得如此退讓，這一帶的力量對比已變成白強黑弱，黑棋只能自保。黑�95是脫險的好手，白�96是正確的應手。黑�97、�99吃到一子後總算渡過了難關。到此，右邊一帶驚心動魄的大搏殺告一段落，雙方達成了妥協。但從整體看，白棋把右上角的黑空變成了白空，目數方面的收入很大，白棋就此博得了全局的優勢。

白⑩跳出兩子，其意已不在攻擊對方，而是要收拾好中央一帶自身的陣形。黑⑩是棄子整形的好手法。黑⑩防止白棋進一步在上邊成空，是目數價值在二十五目以上的大棋。白⑩不是因為優勢在握而下得保守，就局部而言，由於黑棋左邊很厚，這步棋本身也是正著。

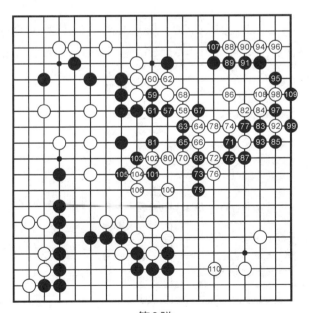

第2譜

第3譜 ⑪—⑯

黑⑰是先手，這步棋走在此處要比下在118位對上邊一塊白棋的威脅更大。就局部目數而言，白⑱應下在121位立補活。白之所以要走118位，其目的是為了照顧自身上邊一塊棋。

黑⑳是最後的沖擊，這裏是破白眼位的要點。白⑱是不肯損傷上邊官子的下法，白⑳的沖是想得到132位的一刺之利。黑㉛的反擊，在局部引出了意外的變化。白㉜針鋒相對，不肯妥協。黑㉝與白㉞都是最強之手。白⑱妙手，也是盤面上最大的官子，佔到此處，白棋終於將中盤激戰時得到的優勢轉化成了具體的目數領先。黑⑬明知這麼下無理而硬走，等於是為中盤認輸找個臺階。白⑯打後，右邊的黑棋已失去了歸路，在右下角裏也無法做活。故此，大竹投子認輸。

本局曹薰鉉抓住對方佈局早期一個不明顯的緩手，掌握了全局作戰的主動權。在此之後雖然盤面上出現了非常複雜的肉搏戰場面，但曹薰鉉並不死打硬拼，而是主動簡化局勢，弈

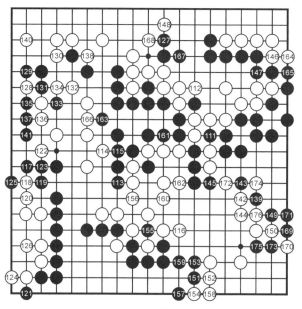

第3譜

來有如行雲流水，並最終由邊角轉換將全局的主動化為了具
體的目數優勢。本局是棋壇高手靈活運用作戰主動權的典型
範例。

二、不動如山——李昌鎬

出生於1975年7月29日，是韓國棋壇中堅一代的代
表。1984年，9歲的李昌鎬正式拜曹薰鉉為師，1986年入
段，1992年不僅成為六段棋士，而且成了韓國棋界的九冠
王、兩屆世界大賽桂冠的保持者。1989年，李昌鎬在第29
期「最高位戰」決賽中戰勝了曹薰鉉，從此，韓國煥然一新
的「李昌鎬時代」開始到來。1991年，李昌鎬不但在國內
繼續保持著優異的成績，而且在第3期「東洋證券杯戰」的
冠軍決賽中以3：2擊敗了超一流巨星林海峰，奪得了第一
頂世界級的桂冠。李昌鎬共奪得20次個人賽冠軍、13次團
體賽冠軍（作為主將奪得8次）。李昌鎬已實現世界圍棋大
賽的「大滿貫」。棋風穩中有凶，平中有奇，這才是「少年
姜太公」的廬山真面目！

比賽：第40屆「韓國王位戰」決賽第2局

執黑：李昌鎬

執白：李映九

貼目：6.5

勝負：黑中盤勝

日期：2006年7月12日

第1譜　❶—㉝

黑主動要求在左上角走大雪崩定石。黑⓫也可以選擇其
他下法，如1圖所示。

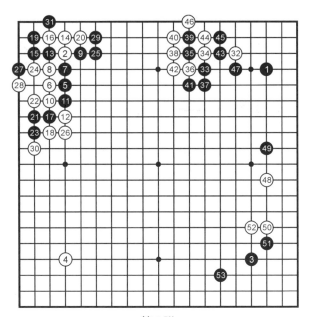

第1譜

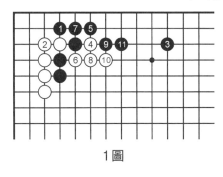

1圖

1圖

由於一段時間內大家都覺得大雪崩黑不好，所以又研究出新的定石。黑❶、❸下面打一個拆邊最早還是古力發明的。這時白棋在右邊分投就是另外一盤棋了。白④如果直接在這裏動手，黑❺虎過於柔軟。至黑⓫局部白得利，但黑全局配置好，所以也是一個兩分的定石。

大雪崩是極其複雜的定石，但由於下得太多，所以也基本上被研究透了。雖然有過很多結論，但最新的研究成果是白有利，所以黑⓫的壓很有勇氣。至第1譜中的黑㉛左上雪

崩定石告一段落，在年輕棋手的研究裏，都是感覺白棋稍便宜。當然，白棋實戰的下法也不是不好，至黑㉛，白棋搶到先手，這一定石在中國棋手中依然是喜歡白棋的居多。黑㉝高夾，白�34、㊱托斷這也是老套路。白㊵有疑問，當如2圖進行。

2圖

　　白④從右邊擋，這樣一番戰鬥，白棋稍便宜。而實戰的進行，左上黑厚勢正好牽制白厚味。白棋這樣走厚沒用，局面趨於平淡，連個戰鬥的機會都很難找到。這種局面想從李昌鎬手中贏回，那難度就大了。

第2譜　�554—⑩

　　白�554守角與左上配合好。雖然現在仍是序盤，但黑已經好下了。黑�555二路漏其實在優勢情況下可以選擇更為簡明的下法。黑

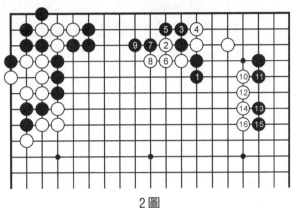

2圖

第2譜

�55漏後，勢必形成一塊孤棋受攻的局面，多少有些看不清。但也許李昌鎬覺得大模樣的不確定因素更多，所以他寧願下出一塊孤棋而把後面打散。黑�59飛只此一手。

3圖

黑❶二路夾的話，白②、④的反擊嚴厲。白⑥可以暫時先不阻渡，至白⑫已經把外面封緊，裏面還是白有利的劫。此圖黑斷然不行。

第2譜中的白攻擊至65位，黑就地尋求安定，白㊻拆逼是全盤最大的一手。黑㊼相當老實，一副安全運轉的架勢，確實白也拿黑棋沒什麼辦法了。白㊽跳了一手，沒辦法，這裏本來就欠著一手棋。黑㊾、㊼補強，黑㊾靠的時候白基本無好應手。

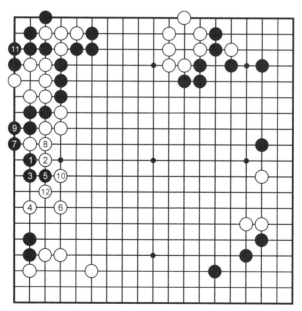

3圖

4圖

白①刺斷應該算是最強的抵抗，但黑可以看輕左邊幾子。黑❻恰到好處地一靠，白⑦只能補上面。以下形成轉換。這一轉換目數白棋便宜得有限，但卻把黑棋走得很厚。至黑⓯點入，白無所得。

第2譜中的黑㊷接是有後續手段的厚實一手，如5圖所示。

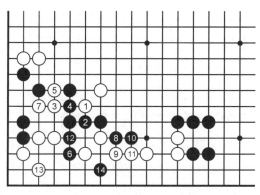

4圖

5圖

現在白棋如脫先，黑❹夾時白又不能立。

白⑤立，這樣白地出棋。

第2譜中的黑㊿長嚴屬。白㊿頑強在中央行棋，在黑㊿跳時，白㊿仍然脫先在中央走棋，黑㊿嚴酷地一路扳，白困窘。黑㊿後，白如A，則黑B，白C，黑D，白E，黑F。以下白如G，則黑H；白如H，則黑I，

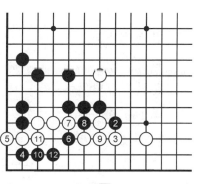

5圖

白均被吃。另外，黑D時，白如改走F，則黑J，白被吃，
勝負遂定。

三、神鬼莫測——李世石

1983年3月2日出生於韓國全羅南道，師從權甲龍道
場。1995年入段，1998年二段，1999年三段，2003年因獲
「LG杯」冠軍直接升為六段，2003年4月獲得韓國最大棋
戰「KT杯」亞軍，升為七段，2003年7月獲第16屆「富士
通杯」冠軍後直接升為九段。第15屆、第16屆、第18屆
「富士通杯」冠軍，第9屆、第12屆、第13屆「三星杯」
冠軍，第7屆、第12屆「LG杯」冠軍，第2屆、第3屆「豐
田杯」冠軍，第2屆、第3屆「BC信用卡杯」冠軍，2006
年、2007年、2008年韓國圍棋大獎——最優秀棋手大獎
（MVP）。棋風特點：李世石屬於典型的力戰型棋風，他善
於敏銳地抓住對手的弱處主動出擊，以強大的力量擊垮對
手。他的攻擊可以用「穩、準、狠」來形容，經常能在劣勢
下完成逆轉。

比賽：第3屆「豐田杯世界王座戰」決賽第2局

執黑：張栩

執白：李世石

貼目：6.5

勝負：白中盤勝

第1譜 **❶**—㊻

雙方佈局平穩，黑㉙手締角是棋盤最大的地方。第30
手，白棋果斷打入，是氣勢使然。第36手，要厚實封住黑
棋，好手。白㊳打緊湊，也是李世石的風格。第41手時，

現在打劫沒有劫
材，所以白㊷中央
反打一手。第45
手，同樣道理，黑
棋也只能笨接。第
46手使左下角的白
棋變厚，形狀也見
好。白棋佈局可以
滿意。

第2譜　㊼—⑫⓪

黑㊼是形的急
所。第48手，白
棋不甘示弱，強硬
打入。50、52位是
場合的治孤手段，
至白�644白棋簡明治
孤。黑�65碰時，白
棋扳退，白⑦以下
白簡明應對，使黑
無所得。第79手，
黑棋挺出，意在騰
挪作戰。白⑧扳是
厚實的一手，也體
現李世石靈活的一
面。以下至90手，
白棋的形狀很漂

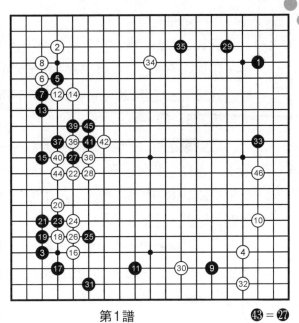

第1譜　　　　　㊸＝㉗

第2譜

亮，取得局面優勢。

第102手斷，雙方左上角針鋒相對，不肯退讓。第117手，雖然三子被吃，但白棋有一線渡回的手段，而且簡化了局部的繁瑣。行至120手，白棋優勢不動。

第3譜 ⑫①—⑱⓪

當黑⑫①連回二子時，白⑫②是銳利的一擊！打在黑棋的急所上，黑應手相當困難。白⑫⑧強硬地彎出，白⑬④扳仍是急所，黑斷點過多。第135手，黑棋沒有辦法，只好連回。白⑬⑥連根切斷，兇狠。第147手，黑棋還是只有選擇棄掉中央的五子。白⑮②繼續縮小棋盤。黑⑮③靠時，白⑮④至⑮⑧直接安然渡過，黑棋無逆轉的手段。白⑱⓪接後，黑無以為繼，黯然投子，白完勝一局。

第3譜

第七篇

養浩然之氣

　　俗話說「功夫在棋外」，圍棋在現代是一項競技項目，但在圍棋發展的歷史長河中，圍棋的哲學性、藝術性也極為突出，在古代被列為文人「四藝」之一，可見古人對圍棋的重視。同樣，正是由於圍棋的辯證思想，更需要棋手在掌握對弈技術的同時，培養自己對圍棋的文化認知。

　　所謂能力越大，責任越大。棋手在代表國家和地區時，需要有良好的修養，包括對圍棋歷史的瞭解、參加圍棋活動的禮儀等，做到傳播圍棋文化，同時陶冶身心，有助於自己圍棋境界的昇華。

第一章
圍棋禮儀

　　圍棋，中華民族五千年文明史中一顆璀璨的明珠，它是我們祖先智慧的結晶，是人類文化史上的一件瑰寶，是一門啟迪智慧、陶冶情操的藝術。它不僅是一項高雅的競技運動，也是一門偉大的藝術，更是一種令人神往的文化。由於圍棋的交流和比賽也是一種社交活動，少不了人與人之間的交往和溝通，世界性的比賽活動和互聯網興起的網路對弈讓交流更加頻繁。

　　雖然說圍棋內在的精神內涵由長期的潛移默化深刻影響著棋手，但是對棋手來說注意圍棋禮儀和棋品非常重要，不僅是要展現圍棋的技藝，更要在圍棋活動中學做人，方能體現琴棋書畫修身養性、完善人格的作用。

一、圍棋禮節

　　1. 對局前晚輩、下手方和挑戰者都應主動整理棋具，以示敬意和學習的態度。

　　2. 猜先禮儀，對局前猜先時，下手方應請上手方抓白子，自己則取1枚或者2枚黑子放在棋盤中以示猜單或雙，猜中執黑棋，猜錯則執白棋。也有比賽規定猜中者有權選擇執黑或執白。比賽時的猜先，應由衛冕者、高段者、年長者

來抓子。

3. 黑方的第一手一般下在右上角，稱為「敬手」。此禮儀來源於日本，黑棋的第一手棋如果是佔角的話，則應下在右上角，把距離對方右手近的左上角讓給對方，方便了對方，表示對對方的尊敬。

4. 對局前雙方應握手，或點頭致意，以表尊重。如果是網路對弈時，可選用「很高興認識您，請多多指教」等禮貌用語。

5. 對局結束時，下手方要說「多謝指導」，並主動整理好棋具。網絡對弈可說「謝謝指教，您下得很好，欣賞了一盤好棋」等禮貌用語。

二、圍棋棋品

1. 參加比賽不應遲到，遲到是對對手很不禮貌的行為。

2. 下棋時，黑白盒棋子分明，不要散亂，棋具應擺放整齊、雅觀。

3. 下棋時，坐姿應保持端正，不要歪坐。眼睛應專注棋盤，不要東張西望。

4. 意在子先，思考後再拿子，不應抓子、翻打或玩弄棋子。

5. 下棋應輕拿輕放，不應用力拍子。

6. 不要推子。推子往往引起悔棋之紛爭。

7. 落子生根，不能悔棋，悔棋遭人厭惡。

8. 對局時不應在席間與他人說話，更不應邊評邊弈，或者唱歌哼小調。網路對弈不要邊弈邊和他人聊天。

9. 對局時不應吃東西，尤其是帶響聲的食品。

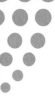

10. 對局時不應用力敲打摺扇，或者自言自語等干擾對方思考的行為。網絡對弈時，未結束不應點玩悔棋、點目、數子、求和等功能鍵，否則令人不快生厭。

11. 對局時應節制吸菸，如果對手不吸菸，應徵求對手的意見。目前中日韓等國的職業比賽上，已經分別制訂了一些禁菸的措施（此條指成人棋手）。

12. 對方思考時，不應隨意離席、走動或觀看他局。如果自己是旁觀者，應觀棋不語，旁觀當局評棋會遭人嫌，更不應大聲喧嘩，影響對局者情緒或賽場秩序。

13. 對局時，對手因故離席，回來時有告訴對方自己棋子下在哪裏的義務。

14. 「勝敗乃兵家常事」「勝不驕，敗不餒」，即使要輸棋也不應攪局賴贏，尤其是比賽或者網路對弈，要不怕輸。勝負是短暫的，人格是長久的。

15. 「勝故可喜，敗亦欣然。」局後，雙方應復盤研究，尤其勝方或高段應不吝賜教，謙遜待人，增進友誼，切磋技藝，共同提高。

16. 勝方切不可沾沾自喜，得意忘形；敗方應謙虛檢討，不可口舌相爭，更不應拂袖而去。

17. 復盤交流研討，注意語言文明，不應有粗口，應尊重高手意見，不爭口舌之勝。

18. 對局後應及時整理棋譜或復盤、高手講解資料等供日後研究用。

19. 圍棋比賽是社交活動，棋手應注意衣裝整潔，舉止文明儒雅，保持和提升棋手品位。

20. 要尊重和配合比賽主辦單位工作人員和競賽組裁判

員及媒體記者的工作勞動。同在圍棋屋簷下就是一家人，應感謝每一個為圍棋做出貢獻的人。

21. 比賽或活動時，對局後應配合主辦方出席必要活動，回饋主辦方，同時也利於圍棋的宣傳和推廣。

22. 局後，雙方應收好棋子，整理好棋具方可離席。

第二章
中日韓三國圍棋發展簡史

中國圍棋發展簡史

被人們形象地比喻為「黑白世界」的圍棋，是中國古人所喜愛的娛樂競技活動，同時也是人類歷史上最悠久的一種棋戲。由於它將科學、藝術和競技三者融為一體，有著發展智力、培養意志品質和機動靈活的戰略戰術思想意識的特點，因而，幾千年來長盛不衰，並逐漸地發展成了一種國際性的文化競技活動。

圍棋起源於中國

圍棋，在我國古代稱為弈，在整個古代棋類中可以說是棋之鼻祖，相傳已有4 000多年的歷史。據《世本》所言，圍棋為堯所造。晉張華在《博物志》中亦說：「舜以子商均愚，故作圍棋以教之。」堯、舜是傳說人物，造圍棋之說不可信，但它反映了圍棋起源之早。

【春秋戰國時期】

春秋戰國時期，圍棋已經在社會上廣泛流傳了。《左傳·襄公二十五年》曾記載了這樣一件事：公元前559年，

衛國的國君獻公被衛國大夫寧殖等人驅逐出國。後來，寧殖的兒子又答應把衛獻公迎回來。文子批評道：「寧氏要有災禍了，弈者舉棋不定，不勝其耦，而況置君而弗定乎？」用「舉棋不定」這類圍棋中的術語來比喻政治上的優柔寡斷，說明圍棋活動在當時社會上已經成為人們習見的事物。

【秦漢三國時期】

　　秦滅六國一統天下，有關圍棋的活動鮮有記載。《西京雜記》卷三曾有西漢初年「杜陵杜夫子善弈棋，為天下第一人」的記述，但這類記載亦是寥若星辰，表明當時圍棋的發展仍比較緩慢。到東漢初年，社會上還是「博行於世而弈獨絕」的狀況。直至東漢中晚期，圍棋活動才又漸盛行。

　　1952年，考古工作者於河北望都一號東漢墓中發現了一件石質圍棋盤。此棋局呈正方形，盤下有四足，局面縱橫各17道，為漢魏時期圍棋盤的形制提供了形象的實物資料。與漢魏間幾百年頻繁的戰爭相聯繫，圍棋之戰也成為培養軍人才能的重要工具。東漢的馬融在《圍棋賦》中就將圍棋視為小戰場，把下圍棋當作用兵作戰，「三尺之局兮，為戰鬥場；陳聚士卒兮，兩敵相當。」當時許多著名軍事家，像三國時的曹操、孫策、陸遜等都是疆場和棋枰這樣大小兩個戰場上的佼佼者。著名的「建安七子」之一王粲，除了以詩賦名著於世外，同時又是一個圍棋專家。據說他有著驚人的記憶力，對圍棋之盤式、著法等了然於胸，能將觀過的「局壞」之棋，重新擺出而不錯一子。

　　中國圍棋之制在歷史上曾發生過兩次重要變化，主要是在於局道的增多。魏晉前後，是第一次發生重要變化的時

期。魏邯鄲淳的《藝經》上說,魏晉及其以前的「棋局縱橫十七道,合二百八十九道,白、黑棋子各一百五十枚」,這與前面所介紹的河北望都發現的東漢圍棋局的局制完全相同。但是,在甘肅敦煌莫高窟石室發現的南北朝時期的《棋經》卻載明當時的圍棋棋局是「三百六十一道,仿周天之度數」,表明這時已流行19道的圍棋了。這與現在的棋局形制完全相同,反映出當時的圍棋已初步具備現行圍棋定制。

【南北朝時期】

由於南北朝時期玄學的興起,導致文人學士以尚清談為榮,因而弈風更盛,下圍棋被稱為「手談」。上層統治者也無不雅好弈棋,他們以棋設官,建立「棋品」制度,對有一定水準的「棋士」授予與棋藝相當的「品格」(等級)。當時的棋藝分為九品。《南史‧柳惲傳》載「梁武帝好弈,使惲品定棋譜,登格者二百七十八人」,可見棋類活動之普遍。現在日本圍棋分為「九段」即源於此。上述這些變化,極大地促進了圍棋遊藝技術的提高,為後來圍棋遊藝在中國的進一步發展和向國外的傳播奠定了基礎。

【唐宋元時期】

唐宋元時期,可以視為圍棋遊藝在歷史上發生的第二次重大變化時期。由於帝王們的喜愛以及其他種種原因,圍棋得到長足的發展,對弈之風遍及全國。這時的圍棋,已不僅在於它的軍事價值,而主要在於陶冶情操、愉悅身心、增長智慧。弈棋與彈琴、寫詩、繪畫被人們引為風雅之事,成為男女老少皆宜的遊藝娛樂項目。在新疆吐魯番阿斯塔那第

187號唐墓中出土的《仕女弈棋圖》絹畫，就是當時貴族婦女對弈圍棋情形的形象描繪。當時的棋局已以19道作為主要形制，圍棋子已由過去的方形改為圓形。1959年河南安陽隋代張盛墓出土的瓷質圍棋盤，唐代贈送日本孝武天皇、現藏日本正倉院的象牙鑲嵌木質圍棋盤，皆為縱橫各19道。中國體育博物館藏唐代黑白圓形圍棋子，淮安宋代楊公佐墓出土的50枚黑白圓形棋子等，都反映了這一時期圍棋的變化和發展。

唐代棋待詔制度的實行，是中國圍棋發展史上的一個新標誌。所謂棋待詔，就是唐翰林院中專門陪同皇帝下棋的專業棋手。當時，供奉內廷的棋待詔，都是從眾多的棋手中經嚴格考核後入選的。他們都具有第一流的棋藝，故有「國手」之稱。唐代著名的棋待詔，有唐玄宗時的王積薪、唐德宗時的王叔文、唐宣宗時的顧師言及唐信宗時的滑能等。由於棋待詔制度的實行，擴大了圍棋的影響，也提高了棋手的社會地位。這種制度從唐初至南宋延續了500餘年，對中國圍棋的發展起了很大的推動作用。

從唐代始，昌盛的圍棋隨著中外文化的交流，逐漸躍出國門。首先是日本，遣唐使團將圍棋帶回，圍棋很快在日本流傳。不但湧現了許多圍棋名手，而且對棋子、棋局的製作也非常考究。如唐宣宗大中二年（848年）來唐入貢的日本國王子所帶的棋局就是用「揪玉」琢之而成的，而棋子則是用集真島上手談池中的「玉子」做成的。除了日本，朝鮮半島上的百濟、高麗、新羅也同中國有來往，特別是新羅多次向唐派遣使者，而圍棋的交流更是常見之事。《新唐書・東夷傳》中就記述了唐代圍棋高手楊季鷹與新羅棋手對弈的情

形，說明當時新羅的圍棋也已具有一定的水準。

【明清時期】

明清時期，棋藝水準得到了迅速的提高。其表現之一，就是流派紛起。明代正德、嘉靖年間，形成了三個著名的圍棋流派：一是以鮑一中（永嘉人）為冠，李沖、周源、徐希聖附之的永嘉派；一是以程汝亮（新安人）為冠，汪曙、方子謙附之的新安派；一是以顏倫、李釜（北京人）為冠的京師派。這三派風格各異，佈局攻守側重不同，但皆為當時名手。在他們的帶動下，長期為士大夫壟斷的圍棋，開始在市民階層中發展起來，並湧現出了一批「里巷小人」的棋手。他們通過頻繁的民間比賽活動，使得圍棋遊藝進一步得到了普及。

隨著圍棋遊藝活動的興盛，一些民間棋藝家編撰的圍棋譜也大量湧現，如《適情錄》《石室仙機》《三才圖會棋譜》《仙機武庫》及《弈史》《弈問》等20餘種明版本圍棋譜，都是現存的頗有價值的著述，從中可以窺見當時圍棋技藝及理論高度發展的情況。

滿族統治者對漢族文化的吸收與提倡，也使圍棋遊藝活動在清代得到了高度發展，名手輩出，棋苑空前繁盛。清初，已有一批名手，以過柏齡、盛大有、吳瑞澄等為最。尤其是過柏齡所著《四子譜》二卷，變化明代舊譜之著法，詳加推闡以盡其意，成為傑作。

康熙末到嘉慶初，弈學更盛，棋壇湧現出了一大批名家。其中梁魏今、程蘭如、范西屏、施襄夏四人被稱為「四大家」。四人中，梁魏今之棋風奇巧多變，使其後的施襄夏

和范西屏受益良多。施、范二人皆為浙江海寧人，並同於少年成名，人稱「海昌二妙」。據說在施襄夏30歲、范西屏31歲時，二人對弈於當湖，經過10局交戰，勝負相當。「當湖十局」下得驚心動魄，成為流傳千古的精妙之作。

中國現代圍棋的轉折

1985年，聶衛平。第1屆中日圍棋擂臺賽。中國現代圍棋的轉折點。1984年8月27日中日棋界發起了一場會議，會議主題是商討舉辦一個中日圍棋比賽。日方提出以擂臺作戰，可以叫「中日超級圍棋賽」。《新體育》雜誌的郝克強則建議，中國人不理解「超級」的意思，既然是以打擂方式，就叫「中日圍棋擂臺賽」吧！僅用一個上午，中日圍棋擂臺賽就醞釀而出。也許與會者不曾料到，這場競賽日後改變了中國圍棋，也改變了世界圍棋的格局。

首屆中日圍棋擂臺賽，雙方各出8人，中方馬曉春擔當副將，32歲的聶衛平出任主將。日方派出的前5個選手都是圍棋界的年輕人，只有小林光一、加藤正夫是超一流棋手，而主將藤澤秀行壓陣則是象徵性的。日本棋院放言：日方前5名即可結束比賽。中國棋協提出的目標：請出小林光一算及格，打敗小林光一是勝利。很多中國圍棋人士擔憂：萬一日方第一個出場的急先鋒依田紀基給咱們剃一個光頭怎麼辦？

一邊倒的判斷是基於中日雙方實力的懸殊對比。剛經歷「文革」的中國，很多棋手在過去10年間都無棋可下。1961年日本訪華團帶來了54歲棋手伊藤友惠，這個伊藤老太太在日本水準中等，在中國卻連勝了8名一流棋手。

　　比賽開始後，江鑄久的五連勝請出了小林光一出場。小林光一又六勝中國棋手，中國隊只剩下主將聶衛平。事後證明，這是一場改變中國圍棋命運的比賽。抱著氧氣瓶上場的聶衛平爆冷執黑2目半槍挑小林光一。賽後，小林光一長時間抱頭不語，也不肯出外與棋迷見面。他一直說：「我覺得自己的神經都錯亂了。」隨後，聶衛平又執白4目半大勝加藤正夫九段，逼出了主將藤澤秀行。最後的決戰是在北京的首都體育場舉行，瘋狂的聶衛平以3目半的優勢打敗藤澤秀行，第1屆中日圍棋擂臺賽以中國獲勝告終，這也是一個多世紀以來，中國第1次在圍棋比賽中戰勝日本。當時在場觀戰的3 000多中國棋迷激動地起立，長時間鼓掌。

　　很多圍棋圈的人回憶第1屆中日圍棋擂臺賽，都認為聶衛平的勝利來得偶然，但卻是命中註定。這場比賽是聶衛平圍棋人生的一個節點，也讓中國圍棋恐日的那層窗戶紙捅破了。

　　第2屆中日圍棋擂臺賽雙方各出9人，日本人稱，這是復仇的一屆。第1屆比賽輸後，小林光一削髮明志。第2屆比賽，又出現了日方尚有5人，中方僅剩老聶一人的局面。「光杆司令」聶衛平連勝4名日本高手，去日本和大竹英雄決戰。決戰日當天，中國萬人空巷。鄧小平一家人坐在一起等候比賽結果。最終，聶衛平贏了。鄧小平說：「擂臺賽打得好。」

　　自那後，「圍棋熱」席捲中國。《體壇週報》報道圍棋的記者謝銳正在讀大學，他回憶，每個宿舍都有圍棋，沒事大家就下幾盤。逢有圍棋比賽，不論是國內還是國際，同學都要聚在一起看直播。時任《新體育》雜誌主編的郝克強

說：「聶衛平最大的貢獻是讓不少小孩子開始學棋，中國圍棋人口成倍增加。」

第3屆中日圍棋擂臺賽開賽前，日方主將加藤正夫說：「要豁出棋士的生命和榮譽來參加這次比賽。」這屆比賽，老聶又發揮了一錘定音的作用，戰勝主將加藤正夫，取得擂臺賽三連勝。日本媒體評論：我們患上了「恐聶症」。

1988年，在中日圍棋擂臺賽中十一連勝的聶衛平被中國圍棋協會授予「棋聖」稱號。聶衛平在中日圍棋擂臺賽中十一連勝，成為中國現代圍棋趕上日本的里程碑。

中國圍棋的磨鍊時間

20世紀90年代，中國圍棋進入一個低谷。在幾次世界大賽上，聶衛平功虧一簣拿到亞軍；馬曉春在連奪兩個世界冠軍後，卻遭遇了拔地崛起的韓國棋手李昌鎬。自1995—2005年，中國圍棋僅有俞斌在2000年獲得一項「LG杯」世界冠軍。常昊、羅洗河雖能奪得一兩次世界冠軍，但都無法撼動李昌鎬的獨霸地位。十幾年，李昌鎬就像中國圍棋的苦手，生生不息地和兩代中國一流高手纏鬥。從馬曉春到常昊，「逢李昌鎬不勝」像一道不可破的魔咒套在中國圍棋手的身上，這也間接造成一代中國棋手的迷茫。此時的日本圍棋狀況也令人擔憂，六大超一流高手年事已高，年輕圍棋選手始終頂不上來。

第1個職業圍棋聯賽

如果沒有中國圍棋甲級聯賽，也許中國棋手會一直被韓國人壓制。1999年，中國圍棋甲級聯賽誕生。當時足球職

業聯賽剛剛展開，中國棋院看到職業化給足球帶來的巨大社會效益，也決定在圍棋界掀起一場革命。

「當時改革開放已經進行得很好了，社會上出現了許多私企。在1999年之前，有一些企業有意拿出一些資金贊助圍棋比賽，但太少了。1999年，我們覺得時機成熟了，可以嘗試讓圍棋職業化。」時任中國棋院副院長的王汝南告訴記者。

現代意義的圍棋職業聯賽，即使是日本和韓國，也沒有實行。

日本圍棋是最早走入職業化的國度。早在幕府時期，日本就有了職業棋手，但日本一直沒有職業圍棋聯賽，多是各類頭銜戰，名目繁多，獎金豐厚。一個職業棋手每年靠參加各種比賽就可以過上白領階層的生活。

20世紀80年代中期，中國曾想學日本嘗試舉辦一些職業化比賽。《新體育》和《圍棋》舉辦了「新體育杯」，但棋迷數量少，報導力度差，沒有太大效果，以至於沒有舉辦幾年就銷聲匿跡。以現在的角度回顧，當時的中國還處於從計畫經濟到市場經濟的轉型階段，效法日本職業模式與社會背景不相符。

用什麼樣的賽制？是以個人名義參賽還是打團體賽？第1屆圍棋甲級聯賽（簡稱圍甲聯賽）沒有任何樣本可參考。最終，經過3個月的研究，中國棋院決定以每年各省的團體賽為基礎，然後參考意大利足球的主客場制。

在中國棋院徵集各地方棋院意見時，大家對職業化的方向都很支持，但對錢還是流露出難處——這意味著投入要從每年一兩萬飆升到十多萬。

　　第1屆圍甲聯賽開始前，中國棋院曾想過最壞的局面：如果有8支隊伍能參加聯賽，就啟動；如果少於8支，就暫緩。第1年的圍甲聯賽，10支隊伍參加。曾經圍棋實力很強的浙江隊，因種種原因退出聯賽。

　　1999年第1屆圍甲聯賽，江鈴公司以160萬元獲得冠名權，後來他們連續冠名4年，總投入已高達1 000多萬元。第5屆圍甲聯賽，「好貓」以1 000萬元獲得總冠名，這筆錢開創了圍甲聯賽的新高，但第6屆也就是2004年，圍甲聯賽「裸奔」。

　　「不當家不知道柴米貴。」王汝南告訴《中國週刊》記者，這是圍甲聯賽10年來讓他感到最難的一件事。「我急得不行了，後來甚至想，實在不行，用中國棋院剩下的一些儲備金把聯賽搞完。」後來，上海奧特萊公司臨危救急，解決難題。在度過了最初的困難後，中國的圍甲聯賽一步步走上正軌。

風雲一代的崛起

　　進入21世紀，中國的棋手古力在國內外賽事中盡顯光芒。在韓國李世石休職、李昌鎬逐漸走下神壇的時代，古力帶領著中國80後、90後兩代棋手將中國圍棋推向了世界的頂峰。苦苦被韓國圍棋壓制了10多年的中國圍棋，終於走向了世界棋壇的最高點。

　　一股強勁的「中國風」席捲了2009年的世界棋壇，收穫5個世界冠軍，中國圍棋用實實在在的成績發出了歷史的最強音。古力、孔杰兩位小虎輩棋手扛起了中國圍棋的大旗，在世界賽場上掀起了奪冠的狂潮。中國「圍棋第一人」

古力一人就收穫3冠，尤其在「棋王戰」中與韓國等級分第一人李世石的巔峰對決，顯示了強大的實力，以零封對手的方式贏得了世界最強者之戰，為中國圍棋注入了自信。論冠軍的個數，古力無疑是當之無愧的第一人。但要是論表現最為出色、世界棋戰勝率最高的棋手，那非孔杰莫屬。2009年世界棋戰出賽20局，孔杰獲得16勝4負的驚人戰績。在「三星杯」決賽中，孔杰力克隊友邱峻，獲得了圍棋生涯的第1個世界冠軍，成為中國第6個世界冠軍選手。在世界圍棋競技的大舞臺上，中國又增添一員可以角逐最高領獎臺的虎將，又平添了一份與日韓圍棋全面對抗並最終佔據上風的厚度。

「龍一代」的領軍人物常昊也不甘寂寞，繼續扮演著中韓對抗排頭兵的角色。在「春蘭杯」決賽中，常昊戰勝自己的苦手——「石佛」李昌鎬。常昊和李昌鎬的12年對抗，也是此間中韓對抗的縮影———從咬牙堅持到全面崩盤再到東山再起。可以說在2009年中韓兩代棋手的關鍵較量中，中國棋手都笑到了最後。

新人搶班奪權

國內賽場黑馬橫行，新人搶班奪權，一撥一撥「準一流」棋手大量爆發，折射了中國圍棋的深度、厚度和寬度，也折射出中國圍棋的希望。規模最大的中國圍棋甲級聯賽為年輕棋手們提供了鍛鍊和展示自己的平臺，也成為黑馬爆冷的「溫床」。由年輕小將組成的「升班馬」杭州隊，在沒有聘請一名外援的情況下，一舉奪得2009年的聯賽冠軍，改寫了圍甲聯賽冠軍由重慶隊、上海隊輪流坐莊的歷史，也創

造了「升班馬」奪冠的「凱澤斯勞滕神話」。他們主力之一的江維杰當年僅18歲，快棋戰績為11勝3負，是名副其實的「快棋王」。江維杰在全國圍棋個人賽中勢如破竹般獲得冠軍，顯示了年輕棋手衝勁十足。

國內其他頭銜戰也是黑馬狂奔。陳耀燁挑戰古力的「天元」霸主地位成功，拿下第23屆中國「天元戰」冠軍，並在中韓「天元」對抗賽上擊敗姜東潤，成功捍衛中國「天元」榮譽。來自天津的時年17歲小將孫騰宇在2009年「阿含·桐山杯」賽中一鳴驚人，先後戰勝王磊、古力、江維杰、朴文垚捧杯，並且打敗羽根直樹，贏得第11屆「阿含·桐山杯」中日冠軍對抗賽的勝利。在2009年首屆全國智力運動會上，時年僅12歲的江蘇女孩于之瑩獲得女子業餘個人賽和混合雙人賽兩枚金牌，壓倒眾多世界冠軍成為智運會圍棋賽場的最大贏家。

長江後浪推前浪，新生力量的注入給中國圍棋帶來了前進的活力和動力。相信在越發激烈的世界棋壇，「中國風」仍將持續強勢，捷報頻傳。

國際圍棋聯盟

在東亞圍棋諸強國的共同努力下，圍棋在世界範圍內的普及和傳播工作也成績斐然。在這方面，成立於1982年的國際圍棋聯盟（IGF）發揮了巨大的推動作用。2004年，王汝南當選為國際圍棋聯盟副會長。2005年，國際圍棋聯盟成為國際智力運動聯盟的創始成員，2006年成為國際單項體育聯合會的正式成員。目前，國際圍棋聯盟已經擁有71個成員國和地區。在2009年年初的會議上，IGF進行了重要

改革，將由中日韓三國輪流擔任主席國。2008年，首屆世界智力運動會在北京舉辦，60多個國家和地區的數百位選手參加了圍棋項目的比賽。2010年，圍棋將成為第16屆亞洲運動會的正式比賽項目，這是圍棋首次進入國際大型綜合性運動會。

日本圍棋發展簡史

初傳之考

圍棋何時傳到日本，迄今為止仍無公認的準確時間。在日本民間曾流行一種說法，認為最早是由日本古代著名學者吉備真備（694—775）在唐留學20年後，於735年帶回日本的。但據信史所載，685年天武天皇就曾召公卿上殿手談，繼而又有689年持統天皇禁止圍棋和701年文武天皇解除禁令的記錄。爾後日本現存最早史書712年完成的《古事記》中，也多次出現以「其石」字做地名、人名的例子。另外718年公佈的「僧尼令」中亦云：懲罰博戲，獨優弈其石。這些記載都早於吉備真備歸國的735年。顯而易見，「吉備最先傳入說」是不能成立的。

比以上日本人的記錄還要早的是636年完成的我國正史之一——《隋書‧倭國傳》中提到的倭人「好棋博、握槊、樗蒲之戲」。據此，與以上日文材料相印證，可以說在7世紀圍棋已被日本人所接受，這是一種比較穩妥的說法。此外1980年版《大日本百科事典》更認為，遠在1—4世紀，圍棋就由中國經朝鮮傳入日本，至大和時代（4—7世紀）已經流行於統治階級之間了。但此說係據推考而來，並無確鑿

證據。

　　到奈良時代（710—794），圍棋在日本宮廷盛行起來。專門保存古物的奈良正倉院就存有聖武天皇（724—948）使用過的棋局。日本史書《續日本紀》中也有如下記載：738年宮中有二人名曰大伴宿彌和連東人者，於政務之閑對弈，爭論中宿彌以刀砍殺連東人者。值得一提的是，此時已出現職業棋師，並出入於宮中了。759年編纂的日本和歌總集《萬葉集》中就收錄了兩首棋師的作品。

　　進入平安時代（794—1185）以後，圍棋備受上流社會婦女的青睞，對此，在11世紀問世的《源氏物語‧竹河》等章中，有相當細緻的描寫。到鐮倉時代（1185—1333），圍棋在習慣於戰場生活的武士中也逐漸傳播開來，即使在緊張的戰爭空隙之際，武士們仍迷戀於黑白之間，這大概是由於圍棋的思維方法與實際戰爭中的戰略戰術相通的緣故吧。與此同時，圍棋也進入了僧侶的生活，1199年日本棋聖玄尊法師編《圍棋式》一卷，淺顯易懂，為圍棋在日本的普及開闢了道路。

棋所角逐

　　日本專業棋手兼圍棋史專家中山典之根據賴山陽所著《日本外史》統計，戰國武將中有30％～50％為圍棋愛好者，三大梟雄——織田信長、豐臣秀吉、德川家康都具有相當的棋力。此時，終於出現了寂光寺僧人名曰日海（1558—1623）的圍棋大家，他先後仕奉於織田信長、豐臣秀吉和德川家康。織田信長館覽日海精湛的棋藝後，譽稱其為「名人」。豐臣秀吉曾舉行棋會，賜予天下無敵的日海每年200

石的俸祿。秀吉死後，德川家康召日海去江戶，任初代名人棋所。所謂「棋所」，是德川幕府賜予圍棋最強手的榮譽稱號。其職責是總理圍棋事務、指導將軍弈棋、壟斷圍棋等級證書的頒發權等。德川家康每年還支付給日海祿米500石。日海將寂光寺堂宇號為「本因坊」，自己改名稱算砂，是為本因坊鼻祖，這就是流傳至今的本因坊名勝的由來。

　　當時因棋藝高超而享有祿米的還有另外3個嫡派，即安井家、井上家、林家，加上本因坊，合稱「棋所四家」。在當時戰亂中的日本，統治者認識到棋枰如戰場，因而酷好圍棋並對棋手大力扶植。這樣，圍棋不但沒有因戰亂而衰落，反而出現了日海這樣名垂後世的大師和四大門派爭先的圍棋盛世。1644年幕府建立了「御城棋」制度，出戰者有「棋所四家」和其他的六段棋手，名門望族也可破格參加。參加「御城棋」被看作與武士們在將軍面前比武同等高尚。不久，各家圍繞「棋所」頭銜展開了反覆激烈的爭奪戰，這一時期是日本圍棋史上的重要里程碑。

　　奪取「棋所」的最初爭霸戰是本因坊二世算悅與安井二世算知的對局。從1645—1653年，分先對戰六局，結果是3：3成為和局。由於雙方相持不下，因而都沒能就任「棋所」。按規定，就任「棋所」需符合3個條件：一是以棋藝超群而由「四家」一致推薦，二是在比賽中取勝，三是得到官命。

　　算悅死後，算知依靠官場勢力，於1668年被官命為「棋所」。然而本因坊三世道悅提出異議，要求爭棋。至1675年止，雙方酣戰20局，結果算知負12局、勝4局、和4局而慘敗，1676年交回「棋所」。道悅將本因坊傳給弟子

道策掌門，自己隱退了。這次爭棋是日本圍棋史上最激烈的對抗戰之一。1677 年本因坊四世道策被推舉為「名人棋所」。使各家皆無話可說而被推舉為「名人」的只有道策，可謂空前絕後。道策被公認為「棋聖」，他一反傳統的偏於力戰的著法，開創了延續至今的重視全局協調的近代佈局理論。1682 年道策授四子與訪日的琉球第一名手、王子親雲上濱比賀對局，這是日本人與外國人對弈，道策精彩地大敗對手，顯示了當時日本棋壇的高水準。繼道策之後，井上四世道節、本因坊五世道知先後任「名人棋所」。1727 年道知去世，這以後「棋所」長期空位。因無出類拔萃之強手，棋壇曾一度蕭條。

　　1766 年開始了本因坊九世察元與井上六世春碩的棋爭，翌年察元以五勝一和的壓倒優勢戰勝對手，即為「名人」，1770 年被批准出任「棋所」。此後棋界逐步復蘇，19 世紀初葉至中葉，圍棋活動步入全盛時期。此時，本因坊十一世元丈和安井八世知得棋技相當，皆難居尊，因此二人平分秋色，同居八段「準名人」地位，被譽為棋界的「雙璧」。這期間還經歷了本因坊十二世丈和與井上十一世因碩就「棋所」位置而明爭暗鬥的時代。據文獻記載，1841 年在日本有棋手七段以上 8 人，六段 6 人，五段 10 人，五段以下 257 人。弘化（1844—1848 年）年間見於記載的棋手共有 431 人。

日本棋院

　　1853 年美國艦隊兵臨日本，要扣關登陸，整個日本朝野震動，形勢告急，圍棋界也因此而趨向衰落。先是 1862

年終止了「御城棋」制度，其次本因坊十四世秀和的繼承人——被稱為棋聖的秀策，在這一年染流行病夭逝。加上明治維新廢除了「棋所」制度，各家交還俸祿，棋士的生活驟然貧困。

1879年本因坊十八世村瀨秀甫聯合本因坊十二世丈和第三子中川龜三郎和東京的棋士，結成了日本第一圍棋團體方圓社，致力於圍棋的復興。另一方面，去林家當養子的秀和之子本因坊十七世秀榮目睹本因坊門的困境，便再次繼承本因坊名號，與方圓社對峙，雙方一起推動了棋界的繁榮。黃遵憲在《日本國志》中曾記述了當時日本圍棋普及的情況，「圍棋最多高手，豪富子弟風雅士夫無不習之者，良朋夜宴酒酣興豪則楸枰羅列矣。」在《日本雜事詩》中也有詩為據「醉吸瓊漿數百杯，手攜楸局上霞台，爛柯莫管人間事，且賭瀛洲玉袜來」。

這以後湧現出一批圍棋結社，如裨聖會、中央棋院、六華會等。經多次分化組合，終於在1925年春，整個棋界合為一體，成立了日本棋院。棋院本部設在東京，並在各地設若干分院。棋院發行圍棋雜誌、書籍，培養棋手並確立了段位制度。日本棋院的成立，結束了少數世家壟斷棋壇的圍棋門閥體系，鼓勵棋手們自由爭鋒，有力地促進了棋藝的提高，這是日本圍棋史上具有劃時代意義的事件。

不久若干名手退出棋院，推雁金准一為盟主，結成棋正社，並說服讀賣新聞社，向日本棋院提出挑戰。本因坊二十一世秀哉為棋院一方與雁金准一的決戰，使全日本的圍棋愛好者欣喜若狂。以此為契機大大刺激了圍棋界，使之進一步興旺起來。廝殺結果，秀哉獲勝。其他的對戰也因棋院有一

批以木谷實為首的年富力強的新秀，致使棋正社敗北。1927
年朝日新聞社登載了大手合（日本棋院的升段賽）比賽情
況，其他報紙也紛紛開設了圍棋專欄。圍棋在日本一步步紮
根於一般群眾之中，確立了穩固的地位，迎來了黃金時代。

1928年，14歲的吳清源東渡日本，1933年與59歲的秀
哉名人較藝，破天荒使用了第一、三、五手下在「三三」
「星」「天元」的新佈局，這是對道策以來日本傳統佈局理
論的一次挑戰。後來，吳清源打破了日本傳統圍棋理論的束
縛，成為當代圍棋理論的開拓者。

1937年秀哉名人引退，把本因坊名號轉讓給每日新聞
社，每日新聞社又決定捐助日本棋院，設立由全體棋手參加
以實力爭奪「本因坊」稱號的冠軍賽，這就是現在每年一度
的「本因坊戰」。

第二次世界大戰中的1945年5月，日本棋院被美軍炸
毀，戰敗初期的棋手們再次陷入了苦難時代。

繽紛棋壇

第二次世界大戰後，隨著日本經濟的復興，圍棋人士不
斷增加，新聞棋（由報社舉辦的棋賽）也得到了恢復，逐漸
迎來了日本圍棋的鼎盛時期。1949年藤澤庫之助在大手合
中成績優異，第一個晉升為九段。吳清源以十局棋破橋本宇
太郎和岩本薰，1950年由日本棋院贈予九段。同年9月橋本
退出日本棋院，創立了關西棋院。

隨著圍棋事業的蓬勃發展，每年一屆的「本因坊戰」已
遠遠不能滿足棋手們的奪魁慾望。在這種形勢下，為選拔空
位已久的「名人」，1962年，讀賣新聞社舉辦了首屆由職

業棋手參加的「名人戰」。這是與本因坊同等級的冠軍賽，其他職業棋手賽還有產經新聞社主辦、1963年開始的「十段戰」，新聞三社聯合主辦、1975年創設的「天元戰」。1977年讀賣新聞社又創立了獎金規格最高、薈萃群星的「棋聖戰」。再加上20世紀50年代開始的「王座戰」，1976年開始的「聖戰」（為區別於「棋聖」，中國一般稱其為「小棋聖」），合稱為日本七大頭銜。

除上述專業棋手的比賽外，還有名目繁多的全國性業餘棋手賽。其中有：每日新聞社主辦的1955年恢復的「業餘本因坊戰」、朝日新聞社於1961年始主辦的「業餘十傑戰」、日本棋院主辦的「女子業餘冠軍賽」、全日本大學圍棋聯盟主辦的「全日本學生團體賽、個人賽、十傑賽」、全國高等學校（高等學校在日本指高中）圍棋聯盟主辦的「全日本高校冠軍賽」等。另外，在地方報紙範圍內，由各種團體主辦的定期比賽不勝枚舉。據日本《新世紀百科辭典》和《大日本百科事典》統計，日本圍棋人士有600萬人、職業棋手400人、業餘棋手有段位者在100 000人以上，堪稱「圍棋大國」。

逐漸暗淡

20世紀80年代以前，日本圍棋水準可以說是一枝獨秀，但隨著中韓的崛起，80年代末至90年代，圍棋變成以世界棋戰為中心，日本圍棋的耀眼光芒逐漸暗淡。

從90年代中期六大「超一流」紛紛進入棋藝暮年時開始，中韓圍棋新生代全面崛起，「實戰風」將日本「本格流」吹得幾無立錐之地。從那時起到如今的日本棋壇，最活

躍的幾乎全是王立誠、王銘琬、張栩、柳時薰、趙善津這樣的華裔或韓裔棋手；而更年輕的本土才俊，因為生活在中韓圍棋的強勢下，又普遍缺少老一代日本棋手身上的霸氣。進入21世紀後，日本圍棋很少再獲得世界大賽的冠軍。後繼無人是日本圍棋衰落的最重要因素。

韓國圍棋發展簡史

發展源流

　　朝鮮半島上的古代居民主要是東夷族。中國古籍關於古朝鮮的記載，主要有箕子的東走、燕國與朝鮮的交涉、秦國的拓地與燕國的擴張。箕子是商末著名貴族人物，因反對殷紂王的暴虐，曾被囚禁。商滅周後，箕子退隱，後遠走朝鮮。楊曉國在《論陵川棋子山與圍棋起源》一文中認為，箕子與圍棋的起源存在著密切關係。如果此說成立，那箕子帶給朝鮮的，不知有沒有還處於原始狀態的圍棋。

　　朝鮮的圍棋活動，最早見於朝鮮的史籍《朝鮮史略》，相傳高麗的長壽王巨璉，打算攻佔百濟，招募了一個僧人道琳，假裝獲罪，逃到百濟。道琳長於下圍棋，透過下棋，取得了百濟蓋鹵王的信任。道琳就蠱惑百濟王濫用民力，大修宮室、城郭、墳墓，弄得百濟倉廩虛竭，人民窮困。於是高麗王發兵，攻佔了百濟的首都，百濟王兵敗被殺。這件事發生在公元475年，相當於南朝劉宋末年。這說明在475年前，圍棋傳到高麗和百濟已有一定的時期，這才有可能得到兩國統治者和僧侶的喜愛。

　　朝鮮圍棋在中國的南北朝時期，頗為興盛。李延壽《北

史·百濟傳》中說：「百濟之國，俗重騎射，兼愛墳史，而秀異者頗解屬文。能史事。又知醫藥、蓍龜與相術、陰陽五行法。尤尚弈棋。」

唐初，朝鮮半島上依然是高麗、百濟和新羅三國鼎立的局面。公元675年，新羅在唐王朝的幫助下，統一了朝鮮半島。社會的統一與安定，為唐王朝與朝鮮的文化交流，圍棋的發展、棋藝水準的提高，創造了更好的條件。

開元二十五年（737年），新羅王興光卒，其子承慶繼承父位。唐玄宗知道新羅號稱「君子國」，文化發達，特派大使前往弔唁，又聽說新羅國人多善圍棋，於是特派善棋人率府兵曹楊季鷹為副。據說季鷹去後，其國棋者皆在季鷹之下，於是大為所敬。這大約是史書記載中，中朝善弈者之間最早的直接對話了。

與此同時，新羅也不斷派遣留學生到唐都城長安來，其中朴球就以客卿身份在長安任棋待詔多年。以留學生身份而能躋身於圍棋國手之列，頗為難得。朴球歸國時，進士張喬還專門作《送棋待詔朴球歸新羅》詩以送之。

現代轉型

唐以後，中朝之間的圍棋交往反而慢慢少了。古代朝鮮圍棋沒有留下棋譜，因而無法判定其實際水準。今天所見的最早的棋譜，對局者為尹敬文和孫得俊，對局時間為1927年9月27日，對局地點為漢城。全譜初刊於《每日申報》，共93著。值得注意的是，這局棋儘管弈於20世紀，卻仍舊保留了朝鮮古代圍棋的制度：首先是座子制，座子多達17個，黑9子，白8子，再由白方開局。這令我們想起藏棋。

以中原地區為坐標，在一東一西的兩個地方，分別保留了比中國圍棋對角型「座子制」更原始的置子制度，其中頗多值得探討之處。勝負計算法也有獨特之處。朝鮮圍棋沿用中國古代數目法，但規定，雙方地域內的冗子（己方地域內，緊鄰對方棋子之外的子）均取走，再比較目數的多寡。這樣一來，單劫的價值增加，單官也可能有目。

朝鮮古代圍棋向現代圍棋的轉型，主要得益於日本。近代日本圍棋的突飛猛進，使終年積雪的富士山成為各國棋手心中的「聖地」。他們踏波蹈海，赴日研修，有的面壁10年，嘔心瀝血，終在異國他鄉成為叱吒棋壇的一代風雲人物，就像趙治勳；有的則藝成還鄉，在自己的國家推廣普及圍棋，被譽為「韓國圍棋之父」的趙南哲就是後者的典型代表。

當年輕的趙南哲在日本學成回國，這位有識之士推著手推車，載著棋子棋書，走街串巷地向韓國民眾推介圍棋，推出了韓國圍棋偌大的一片天地。

弈林崛起

曹薰鉉被視為韓國圍棋的崛起標誌。韓國圍棋的歷史只有和曹薰鉉的履歷加在一起，我們才能細細品味現在「韓國圍棋」這個新概念。

被譽為「圍棋皇帝」的曹薰鉉，1953年3月10日生於韓國全羅南道木浦市。1962年入段（9歲），1963年渡日入瀨越憲作門下，1966年重獲日本棋院的段位，1970年獲日本棋院「棋道」新人獎，1971年升入五段，1972年回國服兵役，1973年獲第14期「最高位戰」冠軍頭銜，1980年第

1次榮登全冠王（九冠王），1984年收內弟子李昌鎬，1986年第3次全冠王（十冠王）。1989年獲第1屆「應氏杯」世界職業圍棋錦標賽冠軍，繼趙治勳奪取日本「名人」之後在韓國再次掀起圍棋熱。1990年被弟子李昌鎬奪走最高位銜，從此在國內棋戰進入全面防守時期。1993年率領韓國棋士奪取第1屆「真露杯」三國擂臺賽冠軍，1994年相繼獲取第5屆「東洋證券杯」、第7屆「富士通杯」冠軍，成為世界棋壇第1位大滿貫冠軍。同年弟子李昌鎬奪走其最後一個國內頭銜大王戰，從此韓國棋壇結束長達19年的曹薰鉉時代。1995年再次率領韓國棋士奪取第3屆「真露杯」，同年完成對局一千勝記錄。1996年第3次掛帥奪取第4屆「真露杯」，1997年獲第8屆「東洋證券杯」冠軍。

　　20世紀80年代，臺灣著名企業家應昌期先生看到中國棋手聶衛平在中日擂臺賽中所向披靡，推出了一個世界範圍內的圍棋大賽——「應氏杯」，此後該項賽事被譽為圍棋界的奧林匹克。它四年一次，冠軍獎金40萬美元。首屆「應氏杯」決戰在中國的聶衛平和韓國的曹薰鉉之間展開，最終曹薰鉉獲勝。一夜間，曹薰鉉成為韓國家喻戶曉的英雄。他凱旋時，從機場到首爾的沿途擠滿了歡呼的百姓。曹更是把40萬美元全部捐獻給了韓國棋院，用以培養新人。自此一戰，曹薰鉉進入世界大賽決賽如家常便飯，他憑藉一己之力帶領韓國圍棋走上了世界的舞臺，也讓世界圍棋進入中日韓三國鼎立的時代。

鼎盛時期

　　1992年，16歲的李昌鎬在第3屆「東洋證券杯」決賽中

以3：2戰勝日本超一流巨星林海峰奪冠，創下了世界上最年少奪冠的紀錄後，就接連在10年間奪得了20多個世界冠軍。

1995—2005年，中國圍棋僅有俞斌在2000年獲得一項「LG杯」世界冠軍。常昊、羅洗河雖奪得幾次世界冠軍，但都無法撼動李昌鎬的獨霸地位。

韓國圍棋因一個天才少年的橫空出世而在中日韓三國的競爭中佔據絕對的優勢。李昌鎬是紀錄的創造者，各項紀錄都是後人難以逾越的。他對韓國圍棋的貢獻是突出的，讓人敬重。

2006—2008年，李世石被稱為「世界第一人」。他在國際賽事中完全取代了李昌鎬當年的威勢，獲得了大量的榮譽。李世石最讓人感覺恐怖的是他連續作戰的超強能力。2008年李世石全年戰績為74勝26敗，這還不包括在中國圍甲中驚人的八戰全勝。勝局數遙遙領先，加上連續14個月排名韓國棋手排行榜榜首，「李世石時代」實至名歸。

進入21世紀，韓國棋手在國際舞臺上與中國棋手龍爭虎鬥，戰況極為激烈。他們的國內戰場也呈現出一派新氣象，新人輩出，格局與前幾年大為不同。今日韓國棋界的競爭激烈程度遠勝於曹薰鉉時代和李昌鎬時代，想要重現曹李師徒一年內獨攬十幾項國內頭銜的盛景完全是不可能了。

國家圖書館出版品預行編目資料

圍棋棋力快速提高——從業餘6段到專業棋手／馬自正 趙 勇 編著
——初版，——臺北市，品冠文化，2015〔民104.11〕
面；21公分 ——（圍棋輕鬆學；20）
ISBN 978－986－5734－34－3（平裝）
1.圍棋
997.11 104017989

圍棋棋力快速提高——從業餘6段到專業棋手

編　　著／馬自正 趙勇
責任編輯／劉三珊
發 行 人／蔡孟甫
出 版 者／品冠文化出版社
社　　址／台北市北投區（石牌）致遠一路2段12巷1號
電　　話／（02）28233123·28236031·28236033
傳　　眞／（02）28272069
郵政劃撥／19346241
網　　址／www.dah-jaan.com.tw
E-mail／service@dah-jaan.com.tw
承 印 者／傳興印刷有限公司
裝　　訂／眾友企業公司
排 版 者／弘益電腦排版有限公司
授 權 者／安徽科學技術出版社
初版1刷／2015年（民104年）11月

售 價／400元

大展好書　好書大展
品嘗好書　冠群可期